造本設計のプロセスからたどる

小出版レーベルの
ブックデザインコレクション

西山 萌・三條陽平・加納大輔　編
グラフィック社

はじめに

「本」とは何か。なぜ、「本」をつくるのか。言葉や写真、絵画や音楽、映像や空間に至るまで。紙に記述定着された数多の要素が、あるものは重ねられ、折り込まれ、留められ、畳まれ、挟まれ、綴じられ、収められている。折り本、蛇腹製本、スクラム製本、中綴じ、平綴じ、並製本、中ミシン製本、上製本、コデックス装、スイス装、ドイツ装、スケルトン製本などに大きく分類される製本形態のみならず、企画、執筆、撮影、編集、デザイン、紙選び、印刷、丁合、製本、出版、流通、販売……ひとえに「本をつくる」といっても、そこには実にさまざまなプロセスが存在する。そしてその一つひとつに幾通りもの選択肢があるなか、なぜ、なにを誰に向けて、どのように届け伝えるものなのか。個の表現に形を与えるために制作されているものなのか。もしくは一定期間の活動、情報を分類・保管するために制作されているものなのか。目的や用途に応じた技術者の協働と試行錯誤により新たな選択肢が更新され、形態は細分化される。

2010年代、大量生産・大量消費社会のあり方が問われるなか、それまで広く普及することがあたりまえとされてきた「紙の本」はその用途や価値の変換を余儀なくされてきた。そして情報管理の効率化と共に資源の削減を図る「電子書籍」へ移行する流れに対抗するように、美術品やプロダクトとして1点ものの価値に重きを置く通称「豪華本」が生まれ、個人の姿勢や態度を示す手段として即興的につくられる「リトルプレス」や「ZINE」がクローズアップされてきた。しかし近年、2020年以降のコロナ禍が拍車をかけるように、それらとは一線を画す「紙の出版物（本）」が、新たなメディアジャンルとしてふたたび見直されているように思う。たとえば制作者の協働により、出版物の企画背景、造本プロセスそのものに価値を置くものや、大手の出版社を介さず、著者や編集者自らがコミュニケーションやリサーチの一環として、他者を巻き込みながら編纂、流通させることでその先のプロジェクトに繋がるかたちへと派生しているものまで。多様化するその広がりをひとことであらわすとしたら、まさに「生態系」のようである。

そこで本書では今一度、明確な企画意図をもって個人あるいはインディペンデントな出版レーベルで制作され、多様な目的のもとに広がりを見せる「紙の出版物（本）」の現在形を俯瞰し、観察・記録したいと思う。ここでは2018年から2022年までの5年間に日本国内で刊行された約80タイトルを掲載することとし、選書する際、編集部で基準とした検討項目を下記に挙げておく。

1) 印刷、装丁、造本に一貫した企画意図が感じられる
2) 造本プロセス（デザイン、印刷、製本）に実験的な試みがなされ、内容と形態（ブックデザイン）に必然的な繋がりがある
3) 個人でなく複数の役割（著者・編集者・デザイナー・印刷会社・製本会社など）の協働により制作されている
4) 自費出版、商業出版を問わず価格が付されており、一定部数が書店もしくは販売先店舗（オンライン含む）に流通・販売されている

最後に、本書への選書に協力いただいた書店のみなさま、出版物の掲載を快諾、情報提供にご協力くださった著者、並びに造本設計を手がけたデザイナー、制作者のみなさま、そして印刷会社、製本会社、出版社のみなさまに、心より感謝申し上げたい。また物理的な頁数の制限により、本書で取り上げられるのはその氷山の一角にすぎない。しかし、なぜ今、このような時代に「紙の出版物（本）」をつくるのか。現在、そしてこれから先、出版物に携わるかもしれないすべての制作者にとって、本書が一つの道標となれば幸いである。

（記・西山 萌）

目次

1章

折り本／スクラム製本

2章

平綴じ／中綴じ

3章

コデックス装

66
光と私語

68
隙ある風景

70
「目［mé］非常にはっきりと
わからない」展図録

72
真鶴生活景

74
測量｜山

76
夢の話

78
「小屋の本」
霧のまち亀岡からみる風景

80
純粋思考物体

4章

ドイツ装／スイス装

82
MALOU

84
からむしを績む

86
MARUHIRO BOOK
2010−2020, 2021−

88
ボイス＋パレルモ

90
We will sea｜Sara Milio
and Soh Souen

92
平凡な夢

5章

並製本

94
言葉は身体は心は世界

96
GATEWAY 2020 12

98
ドゥーリアの舟

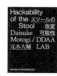

100
Hackability of the Stool
スツールの改変可能性

102
実在の娘達

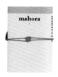

104
mahora

106
(RE)PICTURE 1
special edition

108
100年後あなたもわたしも
いない日に

110
SHOKKI 2016

112
A DECADE TO DOWNLOAD
—The Internet Yami-Ichi 2012−2021

114
Art Books: 79+1

116
雲煙模糊漫画集
居心地のわるい泡

118
HOUSEPLAYING No.01
VIDEO

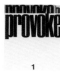

120
プロヴォーク復刻版

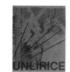

章　製本―カテゴリ

10

〈凡例〉

・章立て及びその構成は編集部による。
・「書籍の概要」は制作者から提供された情報をもとに編集部でまとめた。
・「制作のプロセス」は、その出版物の造本設計に関わった制作者自身の記述による。
・書誌情報は発行元から提供されたデータを編集部でまとめた。
・「発行元」には個人出版の発行人も含む。
・「綴じ方・製本方式」「用紙・印刷・加工」は記載を省略している場合がある。
　また、わかりやすさを優先し一般的な名称とは異なる表記をしているものがある。
・「部数」は初版の刷り部数を、「予算」は用紙・印刷・製本・加工等の制作費を指し、
　それぞれ以下の選択肢からも回答を得た。
　部数：1～500部 ／ 501～1000部 ／ 1001～1500部 ／
　　　　1501～2000部 ／ 2001～3000部 ／ 3001部以上
　予算：～50万円 ／ 50万～100万円 ／ 100万～150万円 ／ 150万円以上

11

Medium Logistics

梱包に残された痕跡から
ロジスティクスの軌跡をめぐる
梱包物に梱包物を綴じたアートブック。

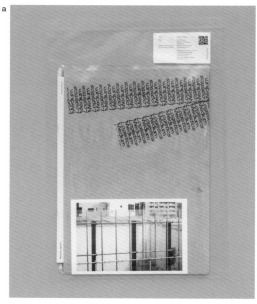

a

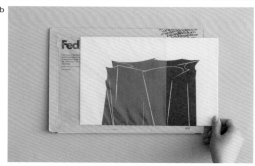

b

12

書名	Medium Logistics
発行元	Rimishuna
制作	企画・撮影・ブックデザイン：西村祐一
	ドローイング：HAKKE／原田光
	寄稿：本橋仁、榊原充大、伊藤維
判型	A4判変型（236×334mm）
頁数	本体（本文）40頁、小冊子：12頁、
	折込ポスター：6頁、ポストカード：1枚
綴じ方・製本方式	本体（本文）：中綴じ／小冊子：蛇腹折り
	折込ポスター：スクラム製本
用紙・印刷・加工	表紙：Fedex Envelopeを解体し、再利用
	本体（本文）：マットコート紙（四六判 110kg）、4C
	小冊子：上質紙（四六判 90kg）、墨1C
	折込ポスター：上質再生紙（四六判 70kg）、墨1C
	ポストカード：ヴァンヌーボVG
	スノーホワイト（四六判195kg）、4C/1C
	オンデマンド印刷とレーザープリンタを使用。
	チャック付き袋、ラベルシール、ビニルテープ
印刷・製本会社	印刷（オンデマンド印刷）：株式会社グラフィック／製本：西村祐一
部数	100部
予算	～30万円
販売価格	2,500円（税別）
発行年	2018年
主な販売場所	発行元のオンラインショップ・手売り、
	アールブリュ（京都国立近代美術館ミュージアムショップ）、
	TOKYO ARTBOOK FAIR

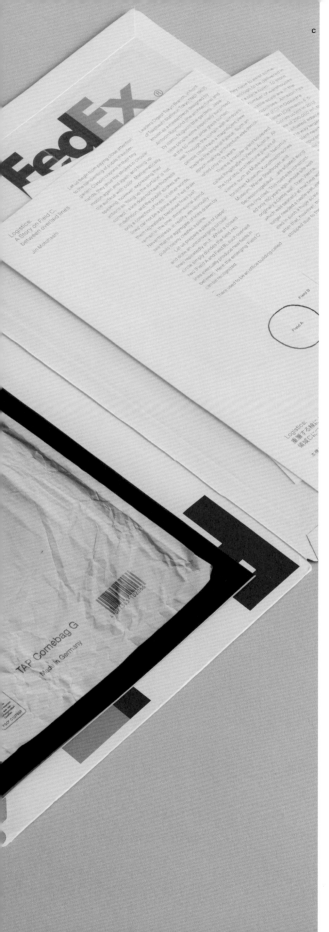

グラフィックデザイナー・西村祐一氏によるロジスティクスの軌跡と痕跡をめぐるアートブック。インターネット通販を通じて海外から個人輸入された配送物が、流通経路を経るうちに受けたさまざまな痕跡がつくる無作為なコラージュに着目した38枚の写真に加え、3本のエッセイ、5枚のドローイングからなる。キュレーター・本橋仁氏、建築家／リサーチャー・榊原充大氏、建築家・伊藤維氏によるエッセイに加え、アーティストのHAKKE／原田光氏による挿絵及びドローイングを収録。

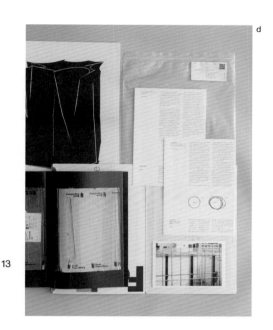

d

1章　中綴じ＋蛇腹折り＋スクラム製本｜アートブック

制作のプロセス

解いた梱包のコレクションを標本として撮影。梱包に残った履歴がほのめかす経緯と奥行きが、それを収録する本そのものと併置されるよう設計した。商品（内）を入れる梱包（外）を題材（内）にした本（外）であることから、内と外の関係を反転させながら幾重もの入れ子構造が無限にループ、拡張する構成にすべく《宇宙の罐詰》（赤瀬川原平）のように、フェデックスの封筒を開いて裏返しに中綴じ本体をくるんだ。伝票入れに冊子や折込ポスターを差し込み、ポストカードとともに透明なチャック付き袋に封入。販売は主にインターネット通販を利用し、配送の際に新たな傷が追加されるよう、チャック付き袋の上から配送伝票を直接貼り付けて送付した。

（デザイナー　西村祐一）

a.　タイトルのタイポグラフィはオリジナルで制作したビニルテープ。梱包に封をするようにすべての個体で異なる貼り方を施してある。フェデックスの封筒を開いて裏返しにし中綴じ本体をくるむ製本方法に。
b,d.　伝票入れに冊子や折込ポスターを差し込み、ポストカードとともに透明なチャック付き袋に封入される。
c.　「荷物は荷を解かれ物になる。ロジスティクスを物の所有者を更新するシステムとして捉え、開封を通し「わたしの物」となった瞬間を物流の終わりと物の始まりとしたとき、梱包はその分岐器としての機能を発揮する。」（ドローイングキャプションより）

shichimi magazine "The Framing Issue"

料理本であり、雑誌であり、アート。
封筒型の箱に詰められた58枚の紙から
食の新たな見方をフレーム（額装）する。

段　紙ケース入り／二つ折りシート｜雑誌

a

b

c

14

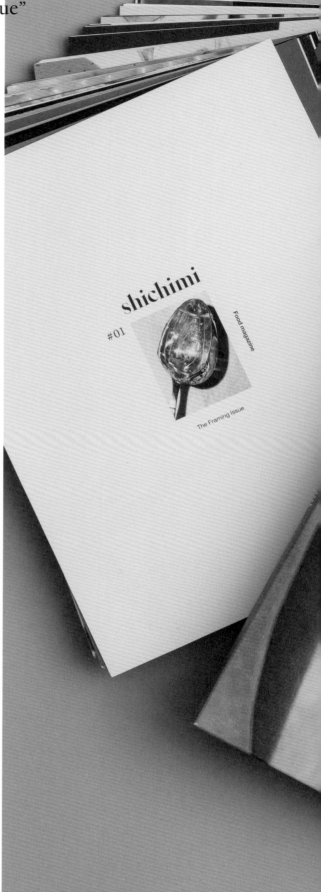

書名	shichimi magazine "The Framing Issue"
発行元	KAORU／鳴尾
制作	フードディレクション・編集：KAORU
	アートディレクション・デザイン：鳴尾仁希
	フォトグラファー：阿部裕介、大野隼男、北岡稔章、佐々木慎一、
	TOKI、花房遼、松原博子／スタイリスト：相澤樹
	ヘアメイク：橘房江／モデル：中島沙希
	翻訳：Sho Mitsui／校正：yumenodaidokoro
判型	B4判変型（350×250mm）
頁数	本文 58頁
綴じ方・製本方式	紙ケース入り、二つ折りシート58丁
用紙・印刷・加工	紙ケース：グレートバガス（四六判 310kg）、4C/1C（ニス）
	本文1：ハイ-アピスNEO
	マックスホワイト（四六判 215kg）、4C/4C、4C/0C
	本文2：OKトップコート+（四六判 110kg）、4C/0C
	紙ケース：型抜き、貼り、ベロ両面テープ付き、切り込み
	本文2：二つ折り
印刷・製本会社	株式会社八紘美術
部数	500部
予算	150万円以上
販売価格	8,000円（税別）
発行年	2022年
主な販売場所	展示会場、一部オンラインストア、MoMA PS1（アメリカ）、
	Kitchen Arts & Letter（アメリカ）

shichimi

フードをアート、ファッション、カルチャーとの交わりの中で探求し、視覚的に表現するフード雑誌。創刊号となる「The Framing Issue」は「フレーム（額装する）」という言葉通り、食に対する新しい「枠（観点）」をつくるという想いが込めらる。写真家5名とフードディレクターのKAORUがコラボレーションし、卵をテーマに撮影したシリーズ"egg"、KAORUのオリジナルレシピとエッセイ、ストップモーション作品"chirashizushi"から抜粋した作品3点、空想のレストランのストーリーの全4部で構成。

e

15

制作のプロセス

料理本であり、雑誌でもあり、アートでもあるという3つのパーパスを持たせるため、レシピのデザインを踏襲し、すべての頁を額装したくなるよう切り離された仕様。全7名による異なる写真家の色彩をすべて再現できるよう、封筒型の箱に詰められた58枚の紙は、厚手で折れにくい上質な紙に印刷されており、1枚で飾ることができる。さまざまなアングルから食への挑戦を試みた雑誌であり本であり、アップサイクル可能なアートとして楽しむことができる形として、制作開始時点で販売方法も検討。ニューヨークの最も古い料理本専門店 Kitchen Arts & Letters、美術館・MoMA PS1から販売を開始した。
（フードディレクター KAORU）

a,d.　封筒型の箱に詰められた58枚の紙は1枚で飾ることができる。
b,e.　KAORU氏の独自のレシピに加え、写真は分野を横断的に活躍する写真家・7名（阿部裕介氏、大野隼男氏、北岡稔章氏、佐々木慎一氏、TOKI氏、花房遼氏、松原博子氏）による本書のための撮り下ろし。「本作の写真の数々は我々に材料の新たな側面と、それがいかに変身可能かについて気づかせてくれる。」（NY Kitchen Arts & Letters の店主Matt Sartwell）
c.　ストップモーション作品"Restaurant"より、作品"老人会"。撮影ではグリーンピース一粒ごとすべてに糸が通され、本書の紙の上にもそれに連なるように、実際に刺繍がなされている。

編集手本

製本様式を出版社と印刷会社が共同開発。
手本折という「継ぎ目のない蛇腹本」で仕立てる
「おてほん」シリーズ第1弾。

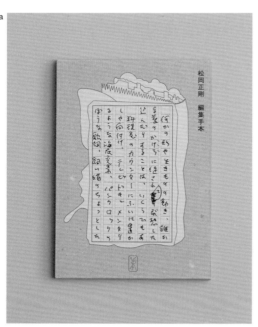

a

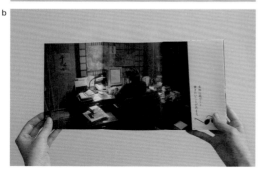

b

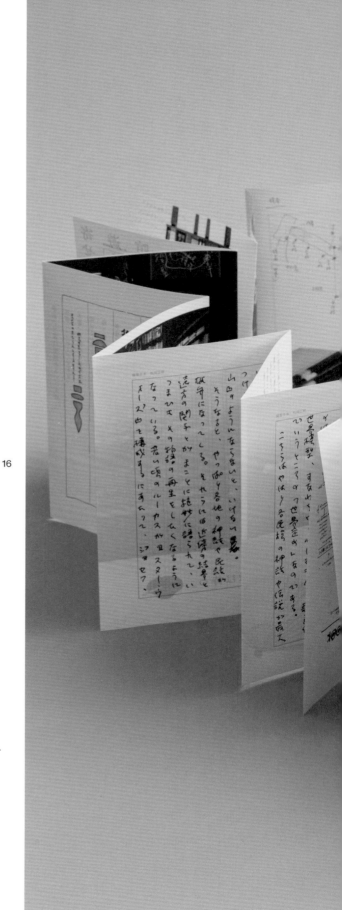

書名	編集手本
著者	松岡正剛
発行元	株式会社EDITHON
制作	企画・編集：櫛田理／デザイン：佐伯亮介／イラスト：松岡正剛
	協力：松岡正剛事務所／写真：十文字美信、中道淳、佐々木友一、
	川本聖哉、永禮賢、編集工学研究所
判型	四六判
頁数	本文48頁
綴じ方・製本方式	スリーブケース入り、手本折
用紙・印刷・加工	スリーブケース：片白Gフルート段ボール、
	4C＋箔押し（朱赤＋艶あり墨）
	帯：キャピタルラップ（四六判103kg）、2C/0C
	本体：アヴィオン ナチュラル（四六判110kg）、4C/4C
印刷・製本会社	図書印刷株式会社
部数	3000部
予算	300万円
販売価格	1,800円（税別）
発行年	2018年
主な販売場所	2023年1月現在は、FRAGILE BOOKSで販売中

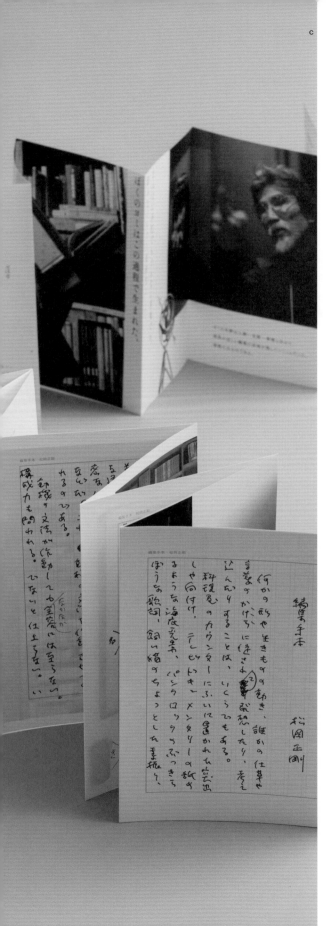

c

編集者、美術家、料理人、デザイナー、宮大工、数学者
……。さまざまな先駆者たちがそれぞれの道の「手本」として
きたことを自筆でしたためる「おてほん」シリーズの第1弾。
自ら「生涯一編集者」と公言する編集者・松岡正剛氏が半世
紀におよぶ編集人生で「手本」にしてきたことを綴った原稿が、
大きな1枚の紙に印刷し折り畳まれている。本を広げた時、
片面は松岡氏が赤字で校正を加えたままの3000字の自筆原
稿、裏面は削ぎ落とした言葉とイメージの拾遺による、アン
ソロジーとして構成される。

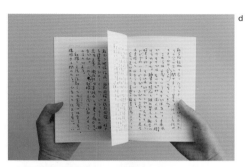

d

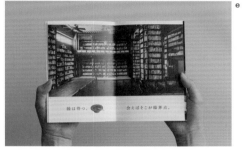

e

制作のプロセス

松岡正剛氏のもとで働いていた編集者の櫛田理が企画編集
を行い発行。師である松岡氏の自筆原稿やラフスケッチの手
の痕跡をめぐる現場から生まれた一冊である。「機械でつく
る中世の本」をイメージした製本様式は『葉隠』や『ダ・ヴィ
ンチの手稿本』のような中世の写本やマニュスクリプトの世
界にはあって、現代の出版流通のしくみからは消えてしまっ
た「読書を温める」工夫になっている。数か月かけて開発し、
「手本折（てほんおり）」と名づけた。大きな紙に切れ目を2
本入れて折り畳むことで「継ぎ目のない蛇腹本」が仕上がる
設計に。流通と販売は発行元のEDITHONが運営する
「FRAGILE BOOKS」が手がけている。　　　　（発行人 櫛田理）

a. カバーは4C＋箔2版（朱赤箔＋ツヤ黒）による印刷。
b,e. 表面は自筆でしたためられた原稿、裏面は言葉とイメージの拾遺による、アンソロジ
ーになっている。
c. 「機械でつくる中世の本」をイメージし、EDITHON（エジソン）が図書印刷と共同開発
した、一枚の大きな紙に2本の切り込みを入れて折りたたむだけの製本様式「手本折」。
第53回造本装幀コンクール「日本印刷産業連合会会長賞」を受賞。
d. 半世紀におよぶ編集人生で「お手本」としてきたことが肉筆で綴られる。

NEW FOLKS 012021

空間と作品制作の動機の関係を考える。
「形になる手前の揺らぎ」を集積し
作家の可能性を示すガイドブック。

a

b

書名	NEW FOLKS 012021
著者	西館朋央
発行元	Rondade
制作	デザイン：吾郷亜紀
	写真：辻優史
	企画・編集：佐久間磨
判型	260×297mm
頁数	本文 78頁
綴じ方・製本方式	スクラム製本、中綴じ
用紙・印刷・加工	表紙：コート紙（180kg）、4C＋PP
	本文1：コート紙（135kg）、4C、特1＋4C
	本文2（別紙）：ペガサスバルキー ショール（B判 72kg）、ミューマット（菊判 48.5kg）
	本文2（別紙）はレーザープリント
印刷・製本会社	印刷：株式会社グラフィック／製本：自作
部数	300部
予算	50万円
販売価格	6,500円（税別）
発行年	2021年
主な販売場所	発行元のオンラインショップ

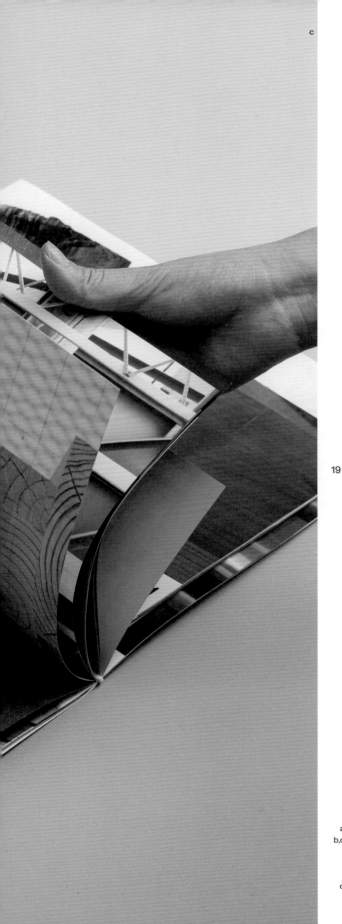

c

作家・西舘朋央氏が作品制作に対峙する際のアプローチや
プロセス自体をプレゼンテーションする場として、新たにギ
ャラリー（NEW FOLKS）を立ち上げた。ここで制作者側（西
舘）×空間を再構成し提示する側（Rondade）の視点を交互
に提示し、場と作品づくりのあり方（動機）を考える展示を
行った。本書はこれらの記録ではなく、展示というフィジカ
ルな行為を通し無意識に目の前に現れた集合体（現象）を示
しながら、結果的に見出されたガイド（形になる手前の感覚
的な揺らぎ）を手がかりとして、今後の西舘の作品づくりの
可能性を示すものである。

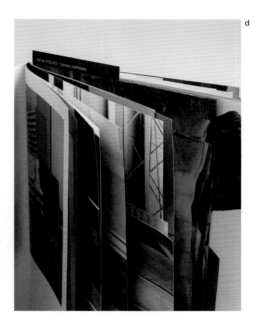

d

19

制作のプロセス

Rondade［編集側］が空間に配置した制約は場に不自由さを
引き起こし、西舘が介在する（作品づくり）きっかけ（動機）
を戸惑わせ、結果的に、ただ作品になる手前の派生物が積
み重なるように現れた。その派生物の連続はギャラリーと同
フロア内に併設されたアトリエの境界を曖昧にし、作家自身
が気づかなかった新たなガイド（西舘の素養）を気づかせる
ことになる。すべての視点を一旦フラットにし、作品の優位
性や写真の見栄えより並列（作品、アトリエ、目の前にある
ものすべて）に配線し直すことでその関係性を問い直し、紙
面上でサイズ違いの紙のズレをつくり出しすべてが連動して
いるようにイメージを扱うことを重視。　　（Rondade 佐久間磨）

a.　頁は固定されることなくゴムで束ねられている。
b,c.　編集する上では展示会場における視点をフラットにし、作品の優位性や写真の見栄え
　　より並列（作品、アトリエ、等目の前にあるものすべてを）に配線し直すことでその関
　　係性を問い直し、新たな可能性を見出そうとした。紙面上でサイズ違いの紙のズレを
　　つくり出し、すべてが連動しているようにイメージを扱っている。
d.　展示は新たな試作、発表の場としての機能を実験するため作家自身のアトリエで行わ
　　れ、空間で見出されたガイド（形になる手前の感覚的な揺らぎ）を手がかりとして、こ
　　れからの西舘の作品づくりの可能性とギャラリーの方向性を見出すことを目指した。

距離と深さ

心理的／物理的な「距離と深さ」を構成。
重なり合うように綴じたスクラム製本で
離れた何かを繋ぎ世界を共有する写真集。

a

b

20

書名	距離と深さ
著者	竹之内祐幸
発行元	FUJITA
制作	デザイン・編集：藤田裕美
判型	210×285mm
頁数	本文 66頁
綴じ方・製本方式	スクラム製本
用紙・印刷・加工	表紙：キュリアススキン エメラルド
	題箋：アルティマグロス80（煌）
	本文1：アルティマグロス80（煌）
	本文2：キュリアススキン アブサン
	本文3：キュリアスマター アディロンブルー
	インレタ加工
	本文・題箋：オンデマンド印刷
印刷・製本会社	印刷：NISSHA株式会社
部数	1〜500部の間
予算	〜50万円
販売価格	5,000円（税別）
発行年	2020年
主な販売場所	展覧会場、UTRECHT、BOOKS f3、代官山 蔦屋書店

c

写真家・竹之内祐幸氏による写真集。遠く離れた場所へ行ってしまう恋人に写真を送りたいという友人の依頼から、別の世界、たとえば宇宙人から見た地球の世界はどう映っているのだろうというような発想に至り、制作を進めた。ピントのあわない人物、親密な眼差しで撮られた昆虫、カラスやフェンス、人のいない風景、撮影者と被写体との距離感や被写界深度など、写真を介して生まれる心理的／物理的な距離と深さが交錯するように構成される。2020年に開催された同名の展覧会（STUDIO STAFF ONLY／PGI）の開催に併せて出版された。

d

e

制作のプロセス

ぱっと見て強くありながら、押し付けがましくない表紙にしたいと思い、鮮やかなエメラルドグリーンの紙を使用。写真は題箋にし、文字はインレタを発注して写した。本文はベーシックなコート紙で、表紙や投げ込みで鮮やかな色紙を使用している。断片的なイメージが集まるように、紙を寄せ集めたスクラム製本（二つ折りの紙を新聞のように束ねた製本）を採用。造本的なフックになるよう、すべての用紙を1mmずつ短くしていき本の断面を強調。極端にめくりづらい本になったが、反面、頁をめくるスピードが落ちるため、しっかり誌面を見せられるという効果があった。部数は小ロットに振り切り、展覧会会場で売り切る想定で制作、売り切った。

（デザイナー　藤田裕美）

a.　表紙にはキュリアススキンを採用。文字はインレタを発注し、すべてフィルムにより転写されている。

b,c.　スクラム製本に加え、すべての用紙を1mmずつ短くしていき本の断面を強調。綴じられていないため、頁をめくるごとに上下に少しずつズレが生じる。心理的／物理的な距離感をあらわすような造本。

d,e.　差し込まれた黄色・紫色の紙にはプリントが手貼りされる。

食べたものはわたしになる

小腸のように縦横に広がり
見えない文脈を紡ぐ蛇腹の折り本。
絵本のように読み聞かせたい写真集。

a
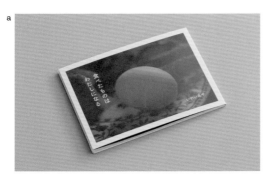

b
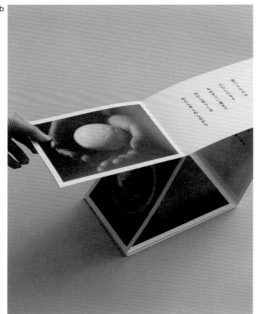

書名	食べたものはわたしになる
著者	いわいあや
発行元	いわいあや
制作	デザイン：伊藤裕
判型	206×142mm
頁数	本文 26頁
綴じ方・製本方式	特殊折り本
用紙・印刷・加工	サンカード＋（230g/㎡）、4C/4C
印刷・製本会社	印刷・加工：有限会社スマッシュ
部数	300部
販売価格	2,200円（税別）
発行年	2021年
主な販売場所	個展会場、橙書店、曲線、本屋青旗 Ao-Hata Bookstore、ノコニコ カフェ、taramu books&cafe

写真家・いわいあや氏による日常のスナップと言葉で構成される初の作品集。「食べたものは　わたしになる　ものすごい速さで　わたしをつくる　わたしをこわしながら」という文言ではじまる本書は写真集でありながら、絵本や人文書のように読み手によってさまざまに表情を変える。一頁ごと板紙を使用し、パタンパタンと開いていくと、日々食べたものから、その背景に目を向けるように、蛇腹上に連なる頁が横軸のみならず縦軸にも展開される。変形の折り本により見開きごと2～3頁が隣り合い、見えていなかった文脈が紡がれている。

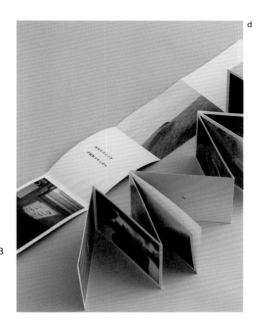

d

23

制作のプロセス

「綴じても、写真の順番や組合せを固定したくない」という、いわい氏の希望があった。なるべく頁を固定せず、さまざまな組合せが生まれる造本をめざし、子供の頃よくつくった折り本をヒントに最終判型に辿り着いた。その展開図は偶然小腸の形をしていて、本のテーマに沿うことになった。しかしながら大型トムソンで打ち抜く特殊な仕様であったため、予算の折り合う印刷会社を見つけられなかった。そこで、日常的にトムソン加工を行っているであろう、食品パッケージ会社に相談することで実現に至った。版下はすべての頁が隣接し塗り足しができないため、打ち抜きがズレないように入念な見当合わせを行なった。

（デザイナー 伊藤裕）

a.　両手のひらに収まるコンパクトで静かな佇まい。
b.　すべての頁に板紙を使用。頁をめくるという一つの行為からパタンパタンと開いたり閉じたり、本がさまざまな形に変形する。
c.　蛇腹と綴じ本から派生した折り本。偶然にも展開図は小腸の形をしていた。綴じることで写真の順序を固定せず、縦横に広がる本書の仕様は食品パッケージ会社の大型トムソンの打ち抜きにより実現した。すべての頁を開くとまるでインスタレーションのように展開される。
d.　絵本のようにテキストと写真が交互に現れる構成に。

翻訳するディスタンシング / Translating the Distance

注釈のように存在する対話の痕跡。
25種類の冊子・印刷物をアセンブルした
「翻訳」のプロセスを束ねた資料集。

a

b

24

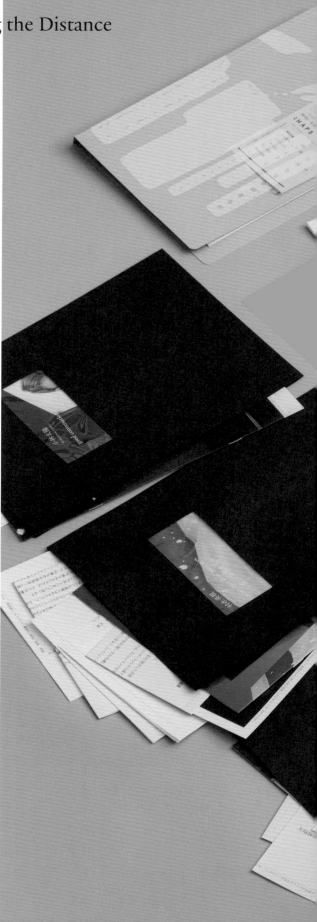

書名	翻訳するディスタンシング / Translating the Distance
発行元	佃七緒
制作	企画・編集・製作・表紙図案：佃七緒／デザイン・製作：伊藤裕 表紙印刷：小出麻代
判型	207×271mm（実寸）
頁数	A5 ～ B2判まで、25種類の冊子や資料群からなる
綴じ方・製本方式	表紙フォルダ：表2にスクラム冊子3つ綴じ付け（ファスナー綴じ） 作家フォルダ：作家ごとの資料群を窓付きフォルダに収め、挟み込み 表紙フォルダと作家フォルダを透明バンドで固定
用紙・印刷・加工	〈表紙フォルダ内〉本文（導入）：上質紙（四六判190kg）、1C/1C 本文2（企画概要）：コート（四六判73kg）、4C/4C 本文3（締め）：マットコート（四六判90kg）、1C/1C／ふせん 〈作家フォルダ内（小出麻代Ver.）〉 平袋（窓付）：コニーカラーブラック（100g/㎡） 冊子（ミーティングログ）：コート（四六判100kg）、4C/4C +1C/1C 資料1（寄稿）：モンテシオン（四六判69kg）、1C/0C 資料2（寄稿）：上質紙（四六判70kg）、1C/0C 資料3（寄稿）：微塗工紙（四六判45kg）、1C/0C 資料4（翻訳メモ）：サテン金藤（四六判90kg）、4C/4C 資料5（対話メモ）：HS画王（四六判90.5kg）、4C/4C 表紙フォルダ：告知DMで使用した付箋を 再利用し貼付し、スクリーン印刷。 インデックス部にクロマテックにてタイトルを転写。 作家フォルダ：オンデマンド印刷。 25の印刷物群はそれぞれ異なる用紙、折り加工。
印刷・製本会社	株式会社グラフィック、株式会社ウエーブ
部数	1 ～ 500部の間
予算	50万～ 100万円の間
販売価格	2,500円（税別）
発行年	2022年
主な販売場所	発行元のオンラインショップ、曲線、VOU/棒、 Gallery PARC Online Store

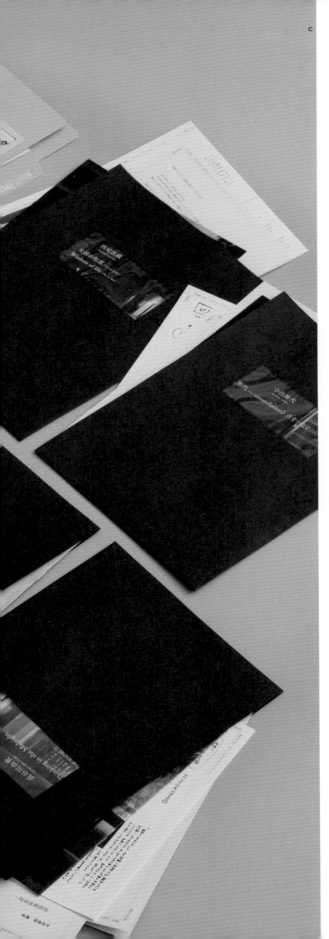

京都・HAPSが主催する展覧会シリーズ「ALLNIGHT HAPS」にて、佃七緒氏により企画された「翻訳するディスタンシング」のプロセス及び展覧会の資料集。「翻訳する」ことで、異なる言葉や文化、環境、自他の間の「距離や関係が変化し続ける」ことに目を向け、作品制作との関係性を考察してきた。参加作家5名とその協力者との、半年にわたるオンライン通話・メール・資料送付などのやりとりの過程で生じたメモ、翻訳文などの25種類の個別の印刷物が展覧会の記録写真と共に収められている。流通の一部を参加作家が担い、販売されている。

d

e

25

1章　フォルダ入り＋バンド留め／スクラム冊子（ファスナー綴じ）｜資料集

制作のプロセス

展覧会は夜間に会場外から眺めるという限られた鑑賞環境にあったため、会場配布のハンドアウトに、作家や協力者によるテキスト・図版などを多数束ねるデザインを伊藤裕氏に依頼。翻訳には本来表に出ない大量の注釈があると考え、注釈のように個別に存在する資料群が、緩やかな関係性を維持する構成に。各印刷物は安価な仕様にする代わりに、紙のサイズ・種類・折り等のバリエーションを増やし、既存の文房具にさまざまな手作業を加えて制作した。表紙は展覧会のチラシに使用したふせんを貼り付け、シルクスクリーンは佃の制作した図柄を元に作家・小出麻代氏にお願いした。開くたび、言葉とふいに出会い、鑑賞者の関心を広げるきっかけとなるものを目指した。　　　　　　　（企画者 佃七緒）

a. 膨大な紙の資料をまとめるドキュメントケースのような造本。イエローとピンクの題箋は、展覧会の広報物に使用したふせんをそのまま流用。
b. 左：企画者による本展覧会のステートメントなどが書類ばさみでまとめられている。右：5人の作家（5会期分）の資料が黒い窓付封筒に収められ、本展覧会が真冬の夜間に外から眺める鑑賞環境だったことを想起させる。
c. 企画者とデザイナーの対話より、既存品の機能や身近さを利用することを選択。
d,e. 上：展示フライヤー。下：展示ハンドアウト。カタログ同様に紙束をアセンブルする手法が採られている。企画時に出た大量のメモや資料が広報物となり、展示の印刷物に活かされ、最終的にカタログに収斂された。

半麦ハットから

建築物をサンプリングした2山構造。
断片的な言葉と風景の記録が束ねられた
再構成可能な半麦ハットのドキュメント。

a

b

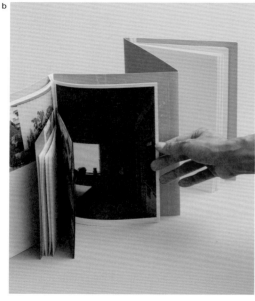

26

書名	半麦ハットから
著者	板坂留五
発行元	盆地Edition
制作	企画・編集：板坂留五、出原日向子（盆地Edition）／デザイン：Tanuki
	写真：栗田萌瑛／対談：西澤徹夫
	寄稿：青木淳、海乃凬、大村高広、奥泉理佐子、小黒由実、川村そら、
	木村俊介、白須寛規、立石遼太郎、谷繁玲央、田野宏昌、春口滉平
判型	A4判
頁数	本文（カラー）48頁、本文（モノクロ）69頁
綴じ方・製本方式	ダブルスクラム製本、紐綴じ
用紙・印刷・加工	〈表紙〉気包紙UFSミディアム（L判295kg）、
	1C/1C［DIC-416（オモテ）/ DIC-548（ウラ）］＋空押し（オモテ）
	〈写真・テキスト〉本文1：ユーライト（四六判90kg）、1C/1C
	本文2：しらおい上質（四六判70kg）、1C/1C／本文3：OKアドニスラフ80（四六判65.5kg）、1C/1C
	本文4：オーロラコート（四六判110kg）、1C/1C／ 本文5：サンレイド（四六判68kg）、1C/1C
	〈対談・寄稿〉本文1：両更クラフト（四六判70kg）、1C/1C
	本文2：コープ ホワイト（四六判73kg）、1C/1C
	〈アクソメ図ポスター〉マットコート（四六判55kg）、4C/0C
印刷・製本会社	印刷：渡辺印刷株式会社、
	株式会社加藤文明社印刷所、株式会社グラフィック
部数	1～500部の間
予算	50万～70万円の間
販売価格	3,000円（税別）
発行年	2020年
主な販売場所	発行元のオンラインショップ、tata bookshop/gallery、
	Bookshop TOTO、コ本や honkbooks

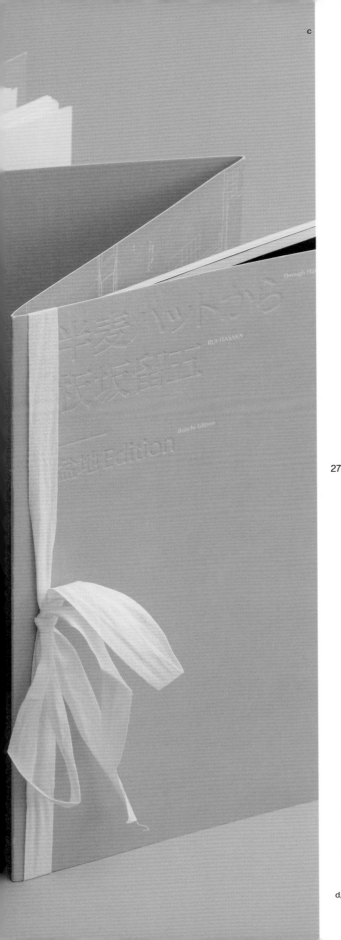

建築家・板坂留五氏が設計した淡路島の建築物「半麦ハット」について、設計プロセスと、建築のある島の風景を捉えたドキュメントブック。観光地でもあり近郊都市へアクセスしやすいベッドタウンでもある淡路島のなかで、風景をかたちづくる断片的な要素を調べ、集め、再構成することでできている「半麦ハット」。本書は2冊の本から構成され、一方には建築物とまわりの風景を撮った写真家・栗田萌瑛氏の写真と設計者によるテキスト、もう一方には協働設計者である西澤徹夫氏と板坂氏の対談、そして訪れた建築家やアーティスト、小説家たちによる寄稿文から構成される。

d

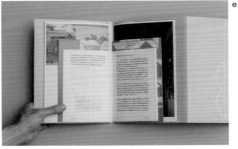
e

27

制作のプロセス

建築家・板坂氏が設計の際に用いたサンプリングの手法（抽出と組み合わせ）をグラフィックデザインにおいて再解釈した造本。「半麦ハット」という建築をサンプルとした際、「ばらばらとまとまりのある同居」というキーワードを得て、用途によってではなく、適当に変えることで構造材のヒエラルキーをなくし、造本・素材（用紙や紐）・組版・レイアウト（写真）・印刷（制作方法）などあらゆる要素がばらばらと同居した状況をつくり出すことを試みた。各要素の入れ替えが可能な紐による製本は著者、出版社、デザイナー（及びその協力者）による手作業で行った。実際の建築物の2山構造をサンプリングして書籍自体も2山構造を採用した。

（デザイナー Tanuki）

a.　表紙には実際の建築物「半麦ハット」の屋根の色を印刷。空押し加工でタイトルが配置されている。そのほか、印刷所、出力センターでのオンデマンド印刷、通販印刷などを併用。

b.　「ある素材やある構成が、別のものだった可能性をずっと含んだままでいる、ということかもしれない」という本書テキストもデザインのヒントに。

c.　実際の建築物の2山構造をサンプリングして書籍自体も2山構造に。頁は綴じられることなくリボンで束ねられているため入れ替え可能。

d,e.　用紙は用途に寄らず、適当に変化させることで無数にある要素を等価に並べて組み合わせ、構造材のヒエラルキーをなくすことを試みた。

MMA fragments

土地・文化・工法の研究から建築へ。
「素材」を通じた独自のアプローチから
建築事務所の実践を読み解くジャーナル。

a

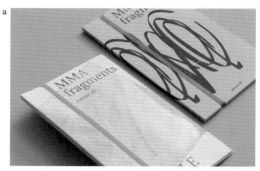

b

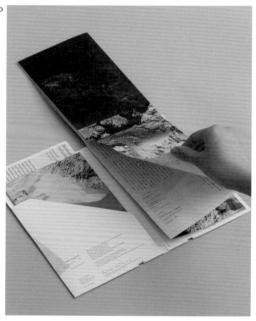

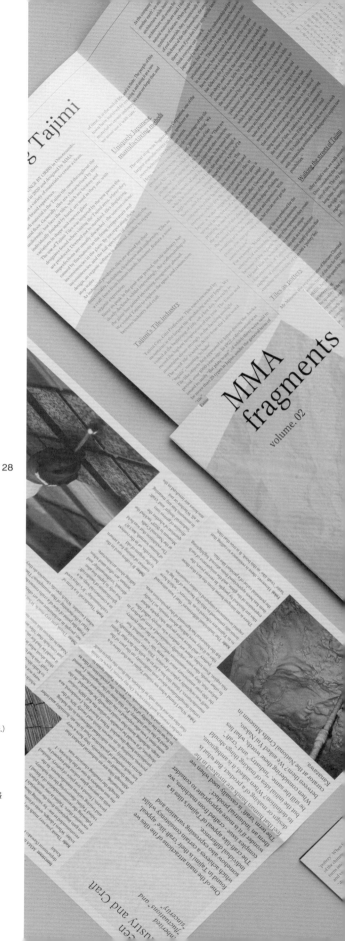

28

書名	MMA fragments Volume 01、02
発行元	MMAP
制作	デザイン：Siun／編集：深井佐和子（SW_）、工藤桃子（MMA Inc.）
判型	140×200mm
頁数	〈Volume.02〉小冊子 28頁
綴じ方・製本方式	〈Volume.02〉紙ファイル：型抜き加工＋成型、ゴム留め
	小冊子：スクラム製本／大判折り込み：蛇腹折り＋二つ折り
用紙・印刷・加工	〈Volume.02〉
	紙ファイル：DKホワイトA（450g/㎡）、特2C＋ニス＋部分UV厚盛
	小冊子：モンテシオン（四六判69kg）、4C/4C
	大判折り込み：ジャルダルコート（四六判70kg）、4C/4C
	ベラ挟み込み：クラフトペーパーホワイト（ハトロン判65kg）、
	特2C/2C
印刷・製本会社	株式会社アイワード
部数	500部
販売価格	1,800円（税別）
発行年	2022年
主な販売場所	発行元のウェブサイト、銀座 蔦屋書店、
	代官山 蔦屋書店、UTRECHT ほか

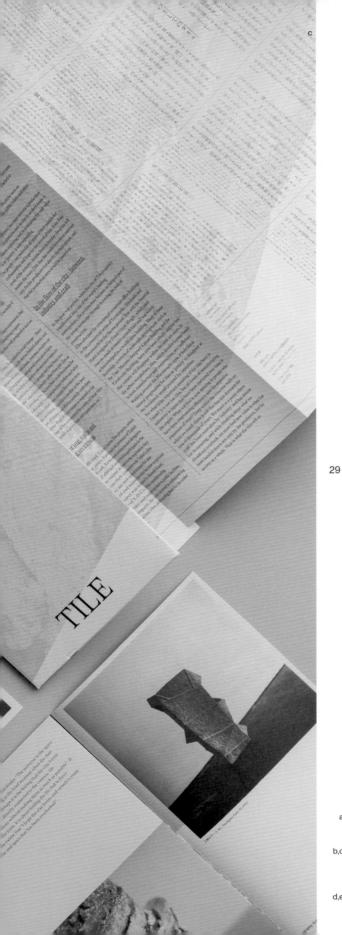

TILE

左 c

自然を原型とする新たな建築素材を発想し、そのエレメントを都市の中に配置することで新たな循環を生成することを目指す建築事務所MMA。建物の場所や地域が持つ文化、伝統的な工法、素材を調査し、さまざまな職人・工房とのコラボレーションを通じて新しい素材やプロダクトをつくり、設計に現代的な解釈を加える独自の研究的アプローチを「本」というメディアを通し、さまざまな角度から読み解く試み。生産地での取材や対談を通じMMAの実践のドキュメントとして毎号異なる素材をテーマに設定。全10冊で完結するジャーナルとして出版される。

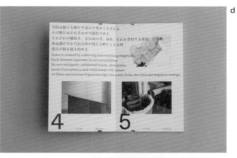

d

e

29

1章　紙ファイル＋ゴム留め／スクラム製本／蛇腹折り＋二つ折り｜ジャーナル

制作のプロセス

本における素材（用紙、インク、写真、言葉、書体）をどのように構成するかという問いを軸にデザイン・仕様を検討。「02: TILE」では、岐阜県・多治見を探訪したMMAによる取材、写真家・細倉真弓氏による全編撮り下ろしの写真や街中に現れるタイルの軽やかさから着想。見開きごとに色を変え、読み方により表情の変わる仕様に。「01: RRR」では量産社会に対する批評的な作品を手がけるアーティスト・荒木宏介氏による自然由来の素材「RRR」を特集。使用後は「消える」ことで環境負荷の軽減と視覚的な強度を両立した素材から着想し、表紙には表面のコーティングに食品の加工工程で排出されるじゃがいものデンプン成分を再利用したキュリアス マターを採用した。また、製本にはホチキスを使用していない。

（デザイナー 小酒井祥悟）

a. 左から「02: TILE」、「01: RRR」。本体をゴムで綴じるフォーマットを踏襲しながら全10冊を想定したシリーズとして出版。各号ごとMMAの素材へのアプローチに呼応するように、デザインや製本など仕様が検討されている。

b,c. 「02: TILE」ではタイルの釉薬をイメージし、表紙の板紙にUV加工を施している。元々は地図を格納するファイル形式を想定していたが、読み物として伝えたい要素が多かったため、読み物を中心に据えてファイルに大判の紙を貼り付け、タブロイドのような仕様に。

d,e. 本文に使用したモンテシオンは、日本製紙（株）石巻工場の東日本大震災復興支援商品として開発された用紙。

write a poem

遠隔作業により生まれた写真集。
SNS上から紙の蛇腹構造に再構成された
横へ縦へと織りなすストーリー（詩）。

a
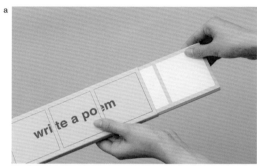

b
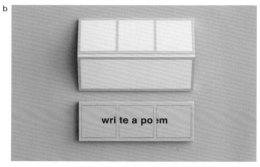

c

30

書名	write a poem
著者	Yo yang
発行元	DOOKS
制作	写真・テキスト：Yo yang
	デザイン：相島大地（DOOKS）
判型	234×82mm
頁数	50頁
綴じ方・製本方式	スリーブケース入り、蛇腹製本
用紙・印刷・加工	スリーブケース：チップボール（1100g/㎡）、1C（白）
	本文：Sappi Raw（135g/㎡）、4C/1C
	スリーブケース：活版印刷　表紙：スクリーン印刷
部数	300部
予算	50万〜100万円の間
販売価格	3,545円（税別）
発行年	2021年
主な販売場所	発行元のオンラインショップ、STOA、朋丁 pon ding（台湾）

d

台湾の写真家・ヨウ・ヤン（Yo yang）氏による写真集。商業写真を撮るヤン氏が、SNS上に投稿していた日常的に撮る写真群を元に制作された。本書はSNSのタイムラインのように、3つの枠が並ぶ1列を基本として写真集の1頁が構成される。経典のような本の構造も相まって、頁を広げていくと横へ縦へと織りなすストーリー（詩）がつくり出され、画像やテキストなど断片的な複数のイメージが翻訳できない言葉で語りかけてくるようでもある。

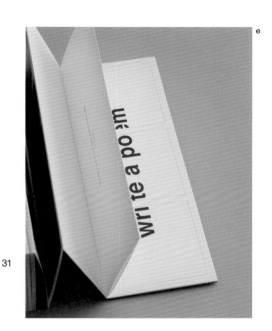

e

1章　スリーブケース入り／蛇腹製本―写真集

制作のプロセス

SNS上に投稿された写真群を通常の製本に載せて頁のめくりに嵌め込んでしまうとイメージが崩れると感じ、そのままの写真の流れ、全体の見え方を再現できる方法を模索し蛇腹型を採用した。表紙はシルクスクリーン印刷。ボール紙でつくられたケースにスライドして収納できる仕様に。ケースには中身と連動する3つの正方形と長方形を象徴的に配置し、活版印刷。コロナ禍に制作が行われたため、ほとんどの打合せをFacebookのMessengerで行い、印刷製本はリモートにより台湾で行った。完成後は、台湾と日本で出版展示会を開催。ヤン氏が打ち合わせの記録をコラージュした大判ポスターを作成し、プロセスそのものも写真作品となった。

（デザイナー　相島大地）

a,b.　ボール紙でつくられたケースにスライドして収納できる仕様。ケースには中身と連動する3つの正方形と長方形が活版印刷される。

c,d,e.　SNSのタイムラインのように、3つの枠が並ぶ1列を基本として写真集の1頁を構成しながら、時にフレームや頁をまたいだランダムなレイアウト。頁を広げて立てると360度の円を描くように、自立する。さまざまな形態に変容するため、読み手により写真集としても詩としても捉えられる構造に。

まだ未来

詩を載せるための「方舟」として。
嘉瑞工房の活版印刷と美篶堂の函。
三者の協業で収められた17編の詩集。

書名	まだ未来
著者	多和田葉子
発行元	ゆめある舎
制作	企画：ゆめある舎／デザイン：高岡昌生
	デザイン・編集：谷川恵
判型	A5判変型（158×222mm）
頁数	二つ折りシート18枚
綴じ方・製本方式	夫婦函入り、二つ折り
用紙・印刷・加工	目次・本文：アラベール-FS ナチュラル（四六判 160kg）
	保護紙：和紙 南風 かす入り（特色 赤）
	〈ケース（夫婦函）〉芯材：NSボール17号
	巻紙：アラベール スノーホワイト（四六判 110kg）
	本文（黒）・表紙（赤）：活版印刷
印刷・製本会社	印刷：有限会社嘉瑞工房／製本・製函：美篶堂
部数	1000部
予算	150万円以上
販売価格	5,000円（税別）
発行年	2019年
主な販売場所	発行元のオンラインショップ、
	美篶堂オンラインショップ、東京堂書店

d

ドイツ在住の作家・多和田葉子氏の、2年ぶりの日本国内での新詩集。学生時代より多和田氏と親交のあった、出版社・ゆめある舎の谷川恵氏によって企画・出版された。17編全編書き下ろしの詩は嘉瑞工房・高岡昌生氏による活版印刷、美篶堂・上島明子氏による函製作により実現。詩は一編ごと二つ折りの本文紙に活版で印刷され、それぞれ独立した作品として、綴じられずに手づくりの白い夫婦函（めおとばこ）に収められている。出版社、嘉瑞工房、美篶堂による三者の視点が折り重なるような協働により「詩を載せるための『方舟』」として編まれている。

e

f

33

制作のプロセス

多和田葉子氏の詩集を出版したいとずっと考えていた。その想いを、嘉瑞工房・高岡昌生氏、美篶堂・上島明子氏の協力を得てかたちにした本である。見開きで詩を読むときのバランスを考慮し、1編の長さによって行間を調整し、レイアウトは「真ん中組」の配置とした。函は開いて置いたときも美しく、閉じたときにはしっくりとした感触になるよう意識して制作。背表紙に「ゆめある舎マーク」の空押しを施している。蓋を開けた時に、詩の世界への導入として1色だけ差し色がほしいと考え、本文用紙を赤い和紙で包むことに。イメージ通りの色の和紙がみつからず、「南風（はえ）」というカス紙を赤い指定色に後染めした特別仕様。　　　（出版人 谷川恵）

a,b.　白い夫婦函（めおとばこ）は美篶堂の手作業により製作され、背表紙には「ゆめある舎マーク」の空押しを施している。
c.　17編の詩はそれぞれ独立した作品として、綴じられず函に収められる。
d.　函を開くと現れる、着物を包む「たとう紙」をイメージした赤い和紙は「南風（はえ）」というカス紙を用い、和紙屋に後染めを依頼したもの。
e,f.　詩は一編ごと異なる長さに合わせ、高岡氏が行間を調整し、二つ折りの本文紙に活版で印刷された。一冊の本として不揃いに見えない範囲で、細やかに個々のバランスが整えられた。

Daan van Golden
Art is the Opposite of Nature

作家の実践と側面を印刷物で表現。
ダーン・ファンゴールデンの未発表作品を
多数収録した展覧会図録。

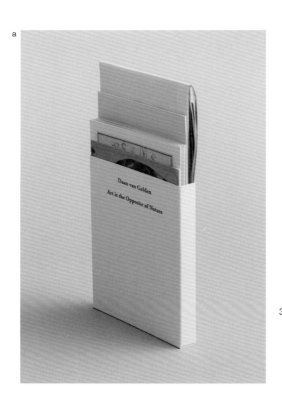

a

書名	Daan van Golden Art is the Opposite of Nature
著者	Daan van Golden
発行元	Keijiban
制作	企画・デザイン：Keijiban（Olivier Mignon） 文：市原研太郎／翻訳：奥村雄樹 コラボレーション：Estate Daan van Golden、 MISAKO & ROSEN
判型	ポストカード 105×148mm、折り本 525×165mm（開いた状態）、 冊子105×187 mm、ポスター 638×832mm（開いた状態）、 ケース 108×136mm
頁数	ポストカード1枚、折り本 5頁、 冊子 12頁、地図折りポスター 1枚
綴じ方・製本方式	縦型ケース入り、冊子：中綴じ、折り本：蛇腹折り、 ポスター：折り加工
用紙・印刷・加工	ポストカード：ヴァンヌーボV-FS スノーホワイト（四六判275kg）、4C 折り本：上質紙（四六判220kg）、4C 冊子：上質紙（四六判90kg）、4C ポスター：マットコート（四六判70kg）、4C ケース：GAファイル ホワイト（四六判310kg）、1C ポストカード・折り本・冊子・地図折りポスター：オフセット印刷 ケース：活版印刷
印刷・製本会社	印刷・製本（ポストカード・折り本・ブックレット・ 地図折りのポスター）：株式会社グラフィック スリップケース製作：株式会社竹山紙器
部数	100部
予算	～50万円
販売価格	5,455円（税別）
発行年	2022年
主な販売所	発行元のオンラインショップ、ブックフェア

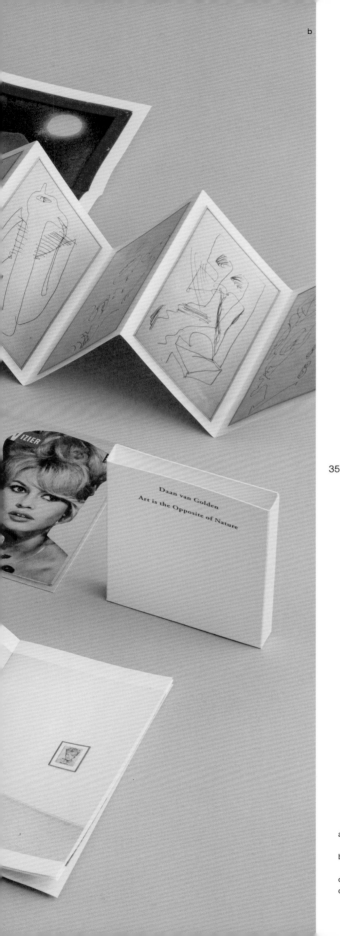

東京・大塚のギャラリー「MISAKO & ROSEN」と石川・金沢の掲示板ギャラリー「Keijiban」で同時開催されたダーン・ファンゴールデン展に合わせて制作された。東京で展示された作品が印刷物に姿を変えて、函に収まることで本に収斂された。「Art is the Opposite of Nature」と題されたこの展覧会では、ファンゴールデンの、未発表、または発表の機会の少なかった作品を展示。50年にわたり制作されてきたもので、異なるメディアへの軽やかな転換および、複数年に渡る時間差のある作品は、アーティストの作品全体を貫く鋭い視点を示している。

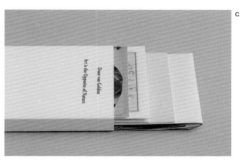

c

d

35

制作のプロセス

本書は、既存のものをさまざまに変換してきたダーン・ファンゴールデン氏の作品さながらに、3つの作品が紙の束へと姿を変えたアートブックである。日本的描画アプローチ開始時期前後にまたがる1960/69年の絵画作品は等倍のポスターとなり地図状に折り畳まれる。ブリジット・バルドーに捧げられたスクラップブックシリーズの一部である1979/81年の写真はポストカードに、そして5枚のパネルからなる写真作品は折り本という風に。これは、住み慣れたところを離れて旅をすること、特に彼にとって転換点となった日本への旅を好んだダーン・ファンゴールデン氏への哀悼でもある。

（デザイナー Olivier Mignon）

a. ファンゴールデン氏が生きた時代に隆盛を極めた抽象表現主義やポップアートは、彼の眼に「Art is the opposite of nature」と映ったのかもしれない。
b. 各冊子を広げてみると、平面であるはずの印刷物がエレメントとなり、三次元の展示風景へと回帰する。
c. 縦位置の判型を均一にずらすことで順序が生まれる。
d. 製本せずにアセンブルする場合、多くは恣意性が強まるが、順序があることで規則性も担保している。

At NIGHT

印刷による表現の追求と絵画表現の融合。
リソグラフの濃青と黒による複雑な発色で
新たに編まれた「夜」の散歩の物語。

a

b

36

書名	At NIGHT
著者	nakaban
発行元	スタジオマノマノ
制作	企画：宮下香代／デザイン：溝田尚子／編集：nakaban
判型	230×168mm
頁数	本文 44頁
綴じ方・製本方式	ケース入り、手製本中綴じ（パンフレットステッチ）
用紙・印刷・加工	カバー：ビオトープGA-FS ミッドナイトブルー（四六判 210kg）、1C（白） 表紙：ビオトープGA-FS マゼランブルー（四六判 210kg）、1C（墨） 本文：トーンF CG3（四六判 90kg）、2C（青・黒）/2C（青・黒） 挟み込み：トーンF CG4（四六判 60kg）、1C（青）/1C（青） カバー・本文・挟み込み：リソグラフ印刷／表紙：レーザーコピー
印刷・製本会社	印刷：when press
部数	100部
予算	～50万円
販売価格	5,455円（税別）
発行年	2021年
主な販売場所	展覧会場、studio manomano、Calo Bookshop and Cafe、望雲

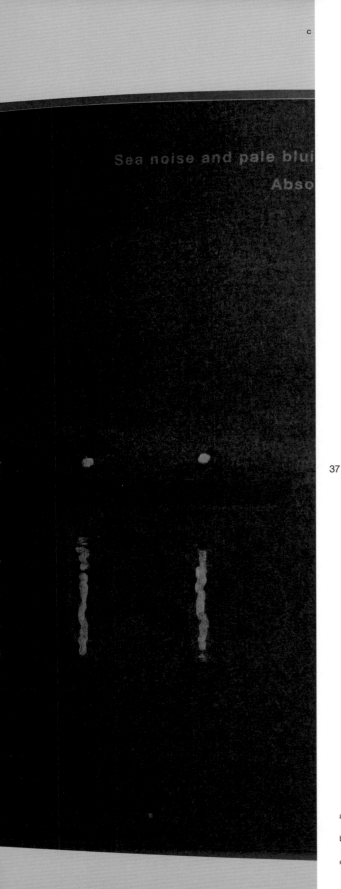

Sea noise and pale blui

Abso

旅と記憶を主題に絵を描く画家・nakaban氏の個展「At NIGHT」に合わせて出版されたアートブック。nakaban氏がロゴや看板の制作を手がける他、過去に2回個展を開催してきたことからゆかりある名古屋のアートスペース・スタジオマノマノの10周年を記念して企画された。デザインは2019年からマノマノの奥でスタートしたリソグラフスタジオ「when press」のメンバーでもある溝田尚子氏が手がけ、有志の協力のもと手製本で100冊限定の本として制作。原画と共に販売し、大阪と福岡にも展示と共に巡回した。

d

37

2章　ケース入り／手製本中綴じ（パンフレットステッチ）／アートブック

制作のプロセス

nakaban氏の描く「夜」の散歩を体現できるような本になるよう造本を検討。リソグラフの特性を考えながら、紙やサイズ、刷り順やインク汚れ、断裁や折りなど、テストしながらレイアウトを進めた。ベタの多い難しい版を、濃青と黒という近似の配色を同時に印刷し、インクが乾き切らずに混じり合うことで夜の絵にふさわしいしっとりとした複雑な発色を再現。タイトルは白インクで印刷し、表紙はレーザーコピーでツヤのある異なる質感に仕上げた。構成は「家の中から始まり、外に出かけて街を歩き、家に戻る」という流れにし、表紙には下を斜めにカットしたカバーをつけ、表と裏で「行って帰ってくる」を表現している。
（デザイナー 溝田尚子）

a. 白インクでタイトルを印刷。下を斜めにカットしたカバーは、表と裏で「行って帰ってくる」を表現している。
b. 製本は中綴じにし、真ん中の見開き頁を折り返し地点として絵を全面に使用。有志の協力のもと手製本で制作された。
c. リソグラフスタジオ「when press」のリソグラフ機で、ベタの多い難しい版を、濃青と黒という近似の配色で同時に印刷。インクが乾き切らずに混じり合うことで濃青と黒の個別の発色を残したままに融合し、真夜中の気配を感じるしっとりとした複雑な発色を再現。
d. 頁をめくりながら夜の散歩を感じられるよう絵や文字の配置も検討。

Le provisoire permanent

仮説性と一時性の同居する工事現場に通い
記録した写真、日記、文章、行為の痕跡。
作家の態度をファイリングした活動記録。

a

b

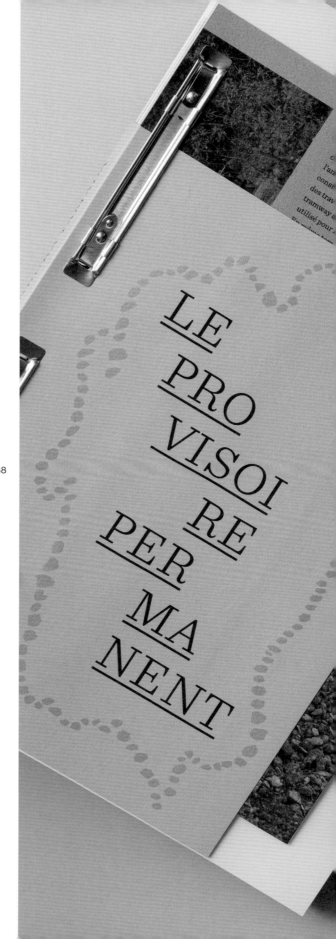

書名	Le provisoire permanent
著者	山田悠
発行元	山田悠
制作	ブックデザイン・製本：松田洋和
判型	A4判変型（203×293mm）※本体200×280mm
頁数	本文 174頁
綴じ方・製本方式	ペーパーファスナーによる平綴じ
用紙・印刷・加工	台紙：チップボール（17号 1.25mm） 表紙・奥付：ディープマット ミストグレー（四六判 135kg）、 2C（特1 シルバー）/0C 本文：マットコート（四六判 90kg）、4C/4C 差し込み（日記）：タントN-12、R-10（四六判 100kg）、1C/0C 差し込み（資料）：モダンクラフト（菊判 107.5kg）、1C/1C 差し込み（資料）：わら半紙（四六判 49kg）、1C/0C、3C/0C 差し込み（ドローイング）：上質紙（四六判 55kg）、2C/0C インデックス：ファーストヴィンテージ オーク（四六判 103kg）、1C/0C 全体でオフセット印刷、レーザープリント、 リソグラフ印刷を使い分けている
印刷・製本会社	印刷：オンデマンド印刷、松田洋和／製本：松田洋和
部数	100部
販売価格	7,500円（税別）
発行年	2022年
主な販売場所	発行元のオンラインショップ、POETIC SCAPE

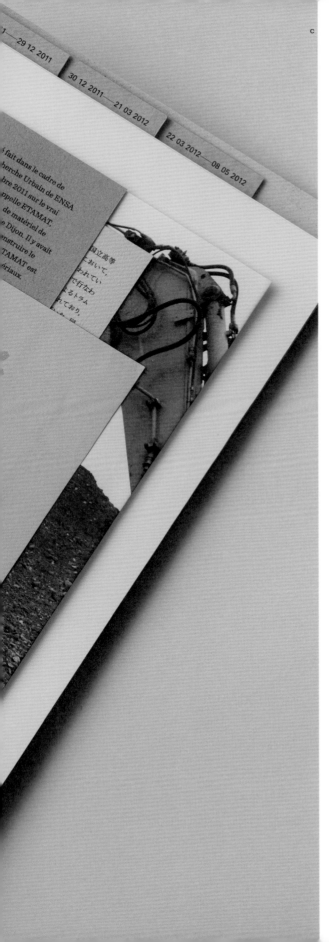

2011〜12年にフランスで行われたアートプロジェクト「Le provisoire permanent」（恒久的な仮設性・一時性）で、アーティスト・山田悠氏により制作された作品を書籍化。次第に解体、粉砕され、新しい都市をつくるための材料となっていった場所、ETAMAT（19世紀後半に火薬庫として使われた軍事施設であり、都市建設用資材置き場として利用されていた）に8カ月間通い、撮影された写真、記された日記、文章、「意志と無意志」というテーマの下に行われたインスタレーションが行為の痕跡として綴じられている。

制作のプロセス

山田悠氏が行ったインスタレーション作品は、工事現場内の水たまりを使い「自然」「労働者」「私自身」から影響を受け「瓦礫を水たまりの周囲に配置する」という行為を繰り返し行い、その様子の変化を記録するというもの。本書ではリサーチやプロセスも含めて作品と捉え、頁構成は要素で分割せず、時系列に配置。時間の経過と場所の変化を軸にした行動の記録として構成される。一方で、各要素は異なる紙・サイズ・印刷にすることで情報の階層をゆるやかに感じさせる形に。ペーパーファスナーによる製本は「個人的なファイル」を連想させる仕様として採用し、公共空間における個の視点が作者の態度を示すものとして発想した。

（デザイナー 松田洋和）

a,b. 「自然」「労働者」「私自身」の各要素によって影響を受けながら「瓦礫を水たまりの周囲に配置する」。繰り返し行われた行為とその様子の変化を時間の経過に沿って配置。異なる判型、紙質を用いて構成される。
c. 「個人的なファイル」を連想させるペーパーファスナーによる製本。
d. 元々オリジナル版はフランス語で2012年に、日本語電子書籍版は2020年に制作されており、本書ではフランス語と日本語によるテキストを掲載。2つの言語に対応する名刺サイズの日記が並列に配置される。
e. リソグラフ印刷によるマップのほか、リサーチの過程で集められた資料が綴じられている。

2章　平綴じ〈ペーパーファスナー〉｜ドキュメント

The Scene (Berlin)

印刷物における展覧会アーカイブの拡張。
空間・作品・テキストの境界を行き来し
鑑賞する行為を再構成したアートブック。

a

b

書名	The Scene（Berlin）
著者	滝沢広
発行元	see how studio
制作	デザイン・印刷設計：芝野健太／撮影：木暮伸也
	執筆：中尾拓哉／協力：rin art association
判型	168×222mm
頁数	本文 58頁
綴じ方・製本方式	中綴じ、がんだれ表紙
用紙・印刷・加工	表紙：Mag-N プレーン（四六判 110kg）、1C/1C
	本文（モノクロ写真）：雷鳥上質（四六判 90kg）、1C/1C
	本文（カラー写真）：オーロラコート（四六判 135kg）、
	4C＋グロスニス/0C
	本文（テキスト）：白銀（四六判 56kg）、1C/1C
印刷・製本会社	株式会社ライブアートブックス
部数	500部
予算	〜50万円
販売価格	2,273円（税別）
発行年	2021年
主な販売場所	rin art association、flotsambooks、Shelf、銀座 蔦屋書店、
	コ本や honbooks、NADiff a/p/a/r/t 、NADiff BAITEN

作家・滝沢広氏による個展「The Scene (Berlin)」から制作された作品集。鏡に映った像と鏡の表面をハンドスキャナーでスキャンして得た像の組み合わせで構成された「The Scene (Berlin)」シリーズ、コンクリートを素材にコピー用紙に定着した像とコンクリートの模様の像の関係性を提示した「Mood of the Statue 塑像の気配」、マン・レイへのオマージュとなる映像作品「Tears」から構成される。美術評論家・中尾拓哉氏による論考「境界の位置に眼を向ける」も収録。

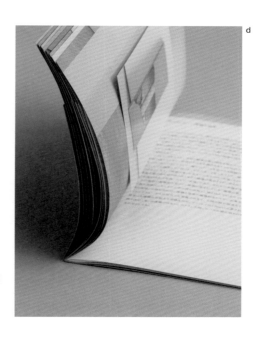

d

2章　中綴じ＋がんだれ表紙｜アートブック

制作のプロセス

単に記録写真を掲載するのではない、印刷物における展覧会アーカイブの在り方を拡張する試み。作家とデザイナーの対話を通じ「展覧会の記録」を素材にした、新たなアートブックとして制作された。インスタレーションビューのモノクロ写真の上に作品単体のカラー写真を貼ることで、展示空間で作品を鑑賞する行為を本の中で再構成している。章ごとに美術評論家・中尾拓哉氏の論考が現れ、空間・作品・テキストの境界を自由に行き来できるような形を目指した。対称性のある中綴じ製本、印刷台数や色数といった制約をプラスに捉え、実体と実像、素材とイメージの境界線を捉え直す作品のコンセプトがデザイン・印刷・製本を貫く形で構成。

（デザイナー 芝野健太）

a. 実体と実像、素材とイメージの境界線を捉え直すという滝沢広氏のコンセプトに基づき、「境界線」を意識させる装丁。表紙・裏表紙は展示空間の外を意識させるレイヤーとして配置される。
b. 本文パートの最終頁で展示空間は本の枠組みに収まることなくフレームアウトする。裏表紙のみ対称性のある中綴じ製本に揺らぎを与えるがんだれ製本を採用。
c. 美術評論家・中尾拓哉氏による論考が章立ての目印となるように構成され、読み物と空間、鑑賞物が交互に現れ、本書のシーンの切り替わりにリズムを与えている。
d. インスタレーションビューのモノクロ写真の上に作品単体のカラー写真を貼ることで、展示空間で作品を鑑賞する行為が本の中で再構成されている。

さんぷこう（散布考）

「3」というルールの中で
技法、色彩、形が連鎖的に画面に同居する
「散布した感覚」を提示する作品集。

a

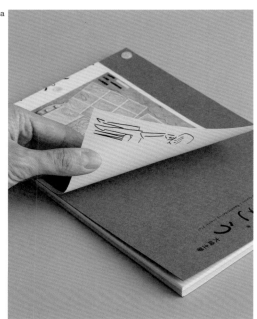

b

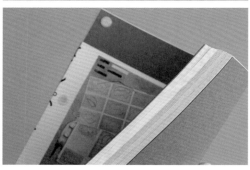

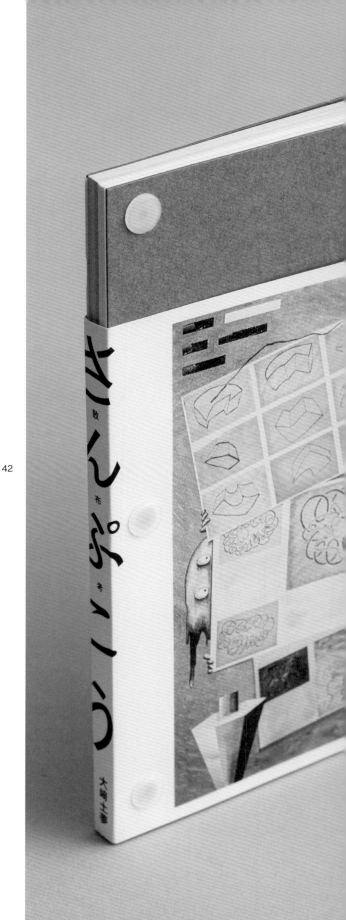

書名	さんぷこう（散布考）
著者	大﨑土夢
発行元	A book
制作	デザイン：黒崎厚志
判型	257×182mm
頁数	本文 142頁
綴じ方・製本方式	プラスチック製カシメによる平綴じ
用紙・印刷・加工	表紙：グムンドカラーマット-FS No.16 （700×1000mm 210kg）、1C/0C 本文1：ニュー Vマット（四六判 110kg）、4C/0C 本文2：色上質紙（中厚口）、1C/1C 本文3：コピー用紙（四六判 55kg）、1C/0C 帯：ニュー Vマット（四六判 110kg）、4C/1C
印刷・製本会社	制作協力：poncotan w&g
部数	100部
販売価格	1,819円（税別）
発行年	2018年
主な販売場所	コ本や honkbooks、BOOK OF DAYS、螺旋、ON READING、 古本もやい、MINOU BOOKS&CAFE、モアレ

画家・大﨑土夢氏による初の作品集。多様な技法、色彩、形が連鎖的に画面に同居するペインティング作品《3つのオブジェと散布考》、ドローイングの前段階に位置するアイデアスケッチをまとめた《745枚のポリフォニー》を掲載。「3」というルールの中でトレース、仕来たり、神話、まなざし、欺瞞といった散布した感覚をあらゆる技法を巧みに操ることで示し、絵の中で絵を描き、描いている者は誰か、描かれている有無を再考した一冊。作品集作成と同時進行した表紙のペインティングには新潟県で行われた作家の滞在制作の体験が反映される。

d

e

制作のプロセス

出版社「edition.nord」が主宰する新潟県六日町のZINE／アートブック工房「poncotan w&g」にデザイナーと作家が滞在し、用紙の選択、印刷、製本まで手作業により100部を制作。多面性のある作品から着想を得て、ペーパードリルを使ったバインディング方法など工業的アプローチを同居させることで作品の持つ身体性とは異なる効果とその共存を試みた。表紙絵には滞在中に描かれたペインティングを採用し、本の制作環境（場）とプロセスを定着。題字の「さんぷこう」は、異なる文字の部首を組み合わせたオリジナルフォントで、経験や感情を基に作画する作家の想いと対応させている。

（デザイナー 黒崎厚志）

a.　タイトルに因んだ思索する人が表紙裏に描かれている。
b,c.　しなやかに変容可能な紙の束として本文は3種4色の紙を使用。ペーパードリルを用いてプラスチック製のハトメを使用し、745枚のアイデアスケッチから、ドローイングとペインティング作品に発展していく変遷を収録。本書には《3つのオブジェと散布考》の連作が収録されている。
d.　折り込み頁。同一のモチーフを異なる描き方で対比。
e.　作家による膨大なアイデアスケッチ。制作時の場の記憶、手で描いた（散布した）痕跡を反映させている。

What if God was an insect?

頁をめくるごとにスケールが変化。
人の視点と虫/神様の視点を行き来する
庭づくりから生まれたアートブック。

a

b

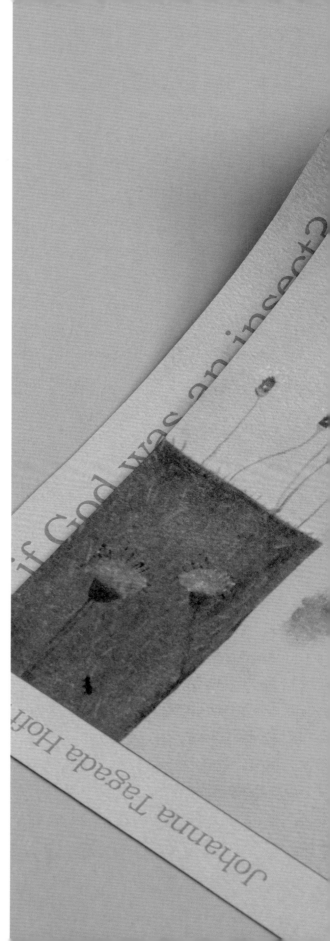

書名	What if God was an insect?
著者	Johanna Tagada Hoffbeck
発行元	本屋青旗 Ao-Hata Bookstore
制作	デザイン・編集：田中せり／編集：川﨑雄平
	テキスト：Johanna Tagada Hoffbeck
	翻訳：金沢みなみ／校正：Harnam Kaur Chana
判型	B5判(本文の一部に変型あり)
頁数	本文 24頁
綴じ方・製本方式	中綴じ(ペーパーホチキス、グリーン)
用紙・印刷・加工	表紙：タントN-9(四六判 180kg)、4C/2C
	本文：b7バルキー(四六判 60kg)、
	タントN-9(四六判 180kg)、4C＋特2C/4C＋特2C
印刷・製本会社	株式会社ショウエイ
部数	500部
販売価格	2,400円(税別)
発行年	2021年
主な販売場所	本屋青旗 Ao-Hata Bookstore、nidi gallery、
	Ghost Books(韓国)、Moom Bookshop(台湾)

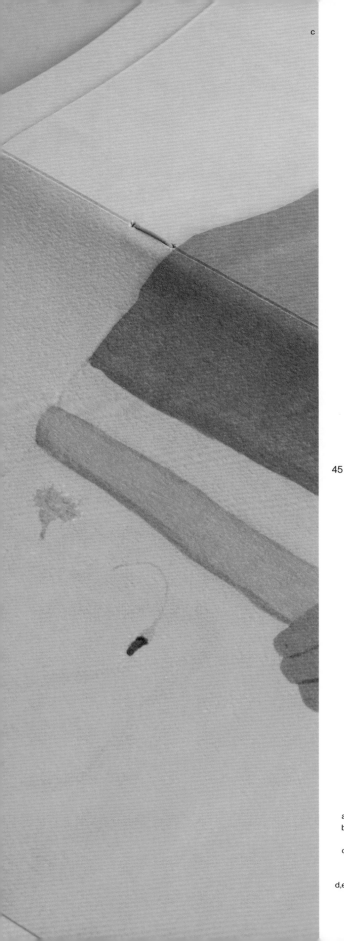

2021年に本屋青旗で開催されたアーティスト、ジョアンナ・タガダ・ホフベック氏の展覧会「What if God was an insect? / もし神さまが虫だったら？」にあわせて刊行された作品集。ペインティング、ドローイング、写真、彫刻など、さまざまな媒体を通して作品を発表し、英国を拠点とするホフベック氏の最新作のペインティングを中心に、作家自身が庭づくりを通して観察、考察した事柄から発展した作品を収録。人間と人間以外の生物の関係性を問い、他者とともにあることを学ぶ場としての庭を描き出している。

d

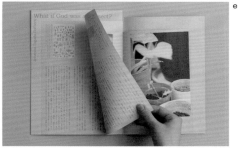
e

2章　中綴じ（ペーパーホチキス、グリーン）｜アートブック

制作のプロセス

ジョアンナの印象的な問い「もし神さまが虫だったら？」から、人と虫／神さま、2つの視点を行き来するデザインに。小さな頁（人の視点の世界）から始まり、頁が進むに従って大きな頁（虫／神様の視点の世界）になり、また小さな頁に戻る構成。視点だけでなく質感も変化するよう頁ごと異なる紙を選定。人間である読者のスケールが徐々に変わるような仕掛けになっている。表紙は縦型のペインティングを大胆に横位置で使用し二つ折りに。葉の裏に隠れた虫をかき分け見つける作品にインスピレーションを得てタイトルが表紙に一部隠れている。製本は自然に対する作家の考えを尊重し、環境に配慮した紙ホチキスを使用した。　　（デザイナー 田中せり）

a. 作家の考えを尊重し、製本には環境に配慮した紙ホチキスを使用。
b. 画用紙に描かれたドローイングやキャンバス上の絵具の質感を追体験できるよう、エンボスのあるタント紙を使用。
c. 表紙は縦型のペインティングを大胆に横位置で使用し二つ折りに。本作品集の主役である蟻の絵ををメインに採用。葉の裏に隠れた虫をかき分け見つける作家の作品から着想し、タイトルが表紙に一部隠れている仕様に。
d,e. 小さな頁（人の視点の世界）から始まり、頁が進むに従って大きな頁（虫／神様の視点の世界）になり、また小さな頁に戻る構成。中央頁には作家本人のテキストが綴じられている。

NOTES magazine issue008

スケートボードマガジンの現在地。
都市を遊び場に変える
スケーターたちを追ったドキュメントZINE。

a

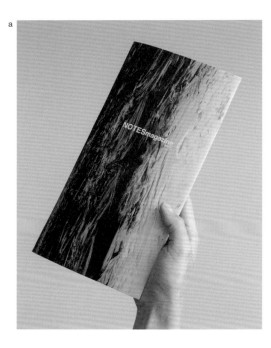

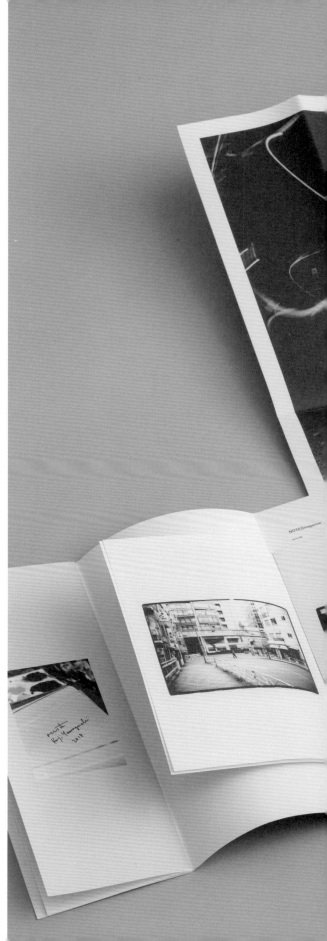

書名	NOTES magazine issue008
著者	呉屋慎吾
発行元	.OWT.Independent Publishing
制作	企画・デザイン・写真・編集：Shingo Goya
	写真：Hayato Wada
判型	155×297mm
頁数	本文 32頁
綴じ方・製本方式	中綴じ
用紙・印刷・加工	本文1：上質紙（A判 90kg）
	本文2：上質紙（A判 110kg）
	本文3:上質紙（A判 135kg）
	本文：高精細280線
印刷・製本会社	印刷：株式会社グラフィック、製本：自作
部数	150部
販売価格	2,200円（税別）
発行年	2020年
主な販売場所	代官山 蔦屋書店、SUNDAYS BEST、
	I&I store、Guru's Cut & Stand、BARBER SAKOTA、
	SHELTER SKATE SHOP

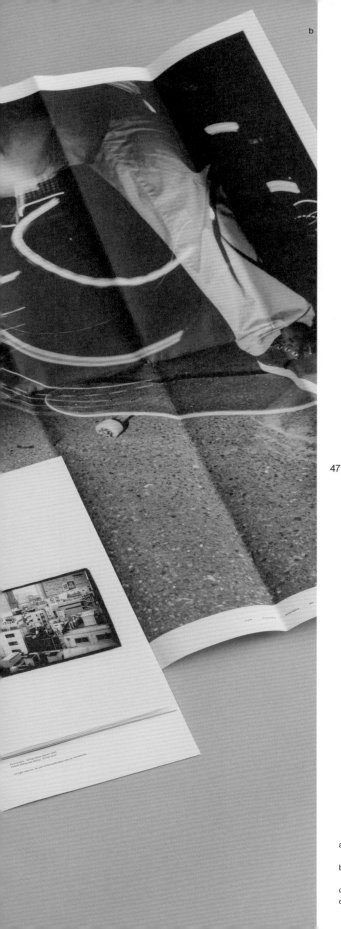

世界と日本各地の都市に住むスケーターにフォーカスしてポートレート、スナップ、スケートトリック写真を掲載するスケートボードジンの第8号。スケートボードは世界各地で愛され、その土地独自に進化を遂げている。いつの時代もティーンエイジャーをはじめ各世代に影響を与え続ける自由な発想の源とも言える乗り物。ルールに縛られないスケートボードの延長線上にあるカルチャーを、つぶさに観察しながら出版を通してその変遷を記録している。本としての形、掲載されている写真の根底には、すべてがスケートボードから学んだ遊びが活かされている。

c

d

47

制作のプロセス

4号までは大判のタブロイドで発行していたが、2016年に出版した5号より変形製本に切り替え、ZINEとしての自由度を昇華させた。今回掲載される8号は、観音開き仕様の縦型変形版の2部構成の内容に加えポスタープリントを付属した仕様。出版・編集・デザイン・流通まで自ら手がけている。流通経路は、自身が置きたいと思うショップにアポイントを取り、できる限り出向いてセールスをした。これまで、日本を初め世界6都市で販売してきた。英語が達者でなくともスケートボードは言葉の壁を乗り越えていけるコミニケーションツールになっていて、取材を通じて各地のスケーターと出会い、販路を拡げるという流通方法を開拓した。

（発行人 呉屋慎吾）

a. 一見するとスケートボードマガジンには見えない美しい装丁。発行人の呉屋氏が写真家でもあることから、自身で撮影まで行う。
b. 製本は観音開き仕様。スケーターであり写真家の荒木塁氏を、35mm白黒フィルム1本だけを使用し、撮影された1カットのポスターを折り込みで同封。
c. 重なり合う紙束がフィルムのようなページネーションを生み出す。
d. ZINEとスケートボードの自由さを体現するように毎号異なる判型で出版されている。

Language: The documentation of WOTA office project

完成しない建築としてのリノベーション。
空間の書き換え可能性から着想した
再編集可能なドキュメントブック。

a

b

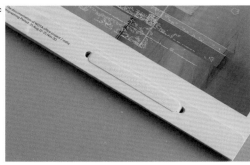

c

48

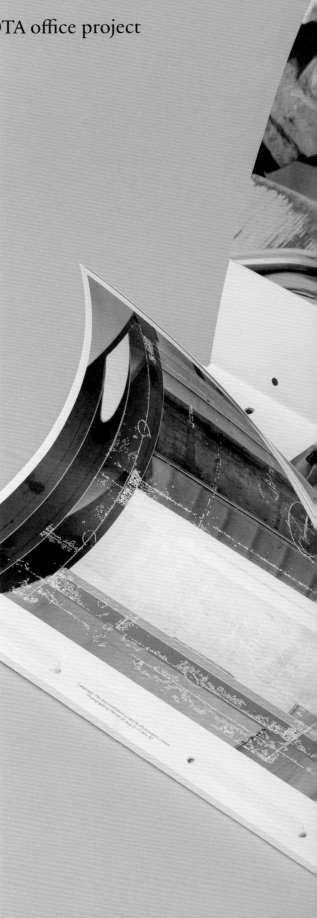

書名	Language: The documentation of WOTA office project
著者	mtka／ムトカ建築事務所
発行元	mtka／ムトカ建築事務所
制作	デザイン：牧野正幸／写真：辻優史
	テキスト：加藤耕一、村山徹、加藤亜矢子
判型	B4判変型（250×364mm）
頁数	112頁
綴じ方・製本方式	平綴じ
用紙・印刷・加工	表紙：OKエルカード+（四六判 22.5kg）、4C/0C
	本文（カラー頁）：b7トラネクスト（四六判 79.0kg）、4C/4C
	本文（モノクロ頁）：b7トラネクスト（四六判 79.0kg）、1C/1C
	表紙・本文（カラー頁）：デジタルインクジェット
	本文（モノクロ頁）：オフセット印刷
印刷・製本会社	加藤文明社｜atelier gray、牧野正幸
部数	150部
販売価格	8,000円（税別）
発行年	2023年3月
主な販売場所	未定

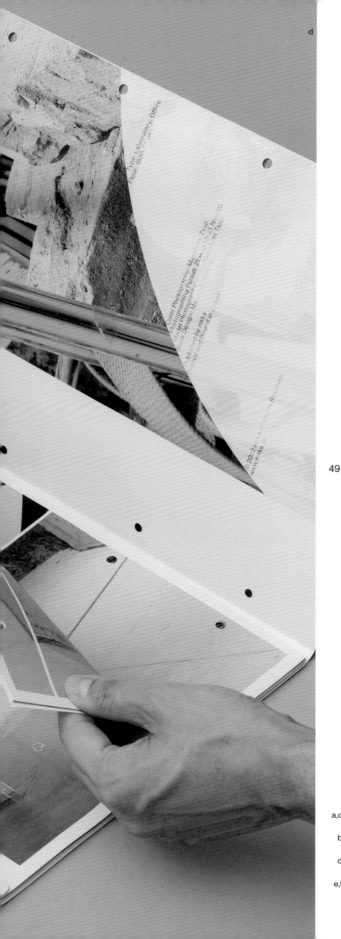

d

ムトカ建築事務所（mtka）によるリノベーションプロジェクトのドキュメントブックのプロトタイプ（2023年1月時点）。mtkaは増改築が繰り返された近代建築である旧銀行を、小規模分散型水循環システムの研究・開発を行なっているWOTA株式会社のラボ・オフィスへとリノベーションし、その過程を作家へ記録するように依頼。本書では時系列に記録写真を並べていく方法によるドキュメントではなく、どのようにして既存の文脈に対し意思決定を行ったか、またその結果生まれた特異な空間の質の正体を露わにするドキュメントとして構成される。

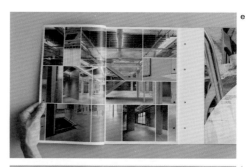

e

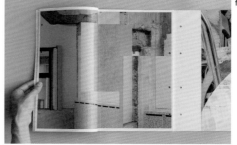

f

<div style="writing-mode: vertical-rl">

2章　平綴じ｜ドキュメント

</div>

制作のプロセス

mtkaは、誰もが読み込め共有可能な15のランゲージを空間に入れ込み、受け継いでいける文脈に書き換え、完成しない建築としてリノベーションを行った。そのため本書では、後世に引き継ぐためのドキュメントブックであることを主題とし、後に改修された際に新たに情報を追加したり再編集可能な状態になるよう、ペーパーファスナーによる平綴じを採用。ランゲージによる空間の書き換えや上書き、壁／床／天井／柱などに対する表面の操作やその関係性によって生まれた空間の諸要素に対し、極大と極小が行き来するように構成することで、捉えきれなさが生む豊かさや、その特異な空間の質を感覚的に経験できる形を目指した。

（デザイナー　牧野正幸）

a,c.　3つ折り加工が施された本書カバーの表1・左右にはペーパーファスナーの幅に8つの穴が開けられており、左開き、右開き両方に対応できる形に構成されている。

b.　本書には印象的な丸が映し出された平面が多く現れ、本の構造として設定された穴と平面状の丸とが連動しているようでもある。

d.　後に改修された際に新たに情報を追加したり再編集可能な状態になるよう、ペーパーファスナーによる平綴じを採用。

e,f.　対象の建築は壁を立ち上げるような空間の構成ではなく、内部空間のさまざまな表面のつくり方の集合でできている建築のため、平面（2次元的な見え方）を強調させるよう、写真を白い罫線によって幾つかのブロックに分割したレイアウトを行った。

そこで、そこでない場所を / いくつかのこと

1枚の紙の表と裏で背中合わせに。
霧を通して2つの空間を行き来するように
Z字で繋がる対等な2冊の記録集。

a

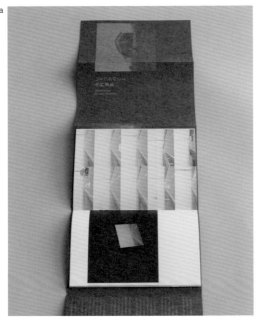

b

書名	そこで、そこでない場所を / いくつかのこと
著者	今村遼佑
発行元	今村遼佑
制作	デザイン・印刷設計：芝野健太／写真：前谷開、今村遼佑
判型	146×182mm
頁数	本文 64頁
綴じ方・製本方式	ダブル中綴じ
用紙・印刷・加工	表紙：羊皮紙 すみ（四六判110kg）、特1C（銀） 冊子1：アラベール ホワイト（四六判70kg）、4C/4C 冊子2：アラベール ウルトラホワイト（四六判70kg）、4C/4C
印刷・製本会社	株式会社ライブアートブックス
部数	500部
予算	～50万円
販売価格	1,500円（税別）
発行年	2020年
主な販売場所	発行元のオンラインショップ、Calo Bookshop & Cafe、 とほん、古本屋ワールドエンズ・ガーデン

c

日常生活の中や記憶から着想を得て、主に小さな光や音などのささやかな現象を繊細なインスタレーションとして作品化するアーティスト・今村遼佑氏。本書は今村氏による2つの個展、2018年11月にeN artsで開催された「そこで、そこでない場所を」と、2020年1月にFINCH ARTSで開催された「いくつかのこと」を綴じた記録集。作家が霧を通して拠点とする京都と以前滞在したワルシャワの2つの場所が繋がったという経験から、本の中である場所にいながら別の場所を想像したり、2つの間を行き来できる構造となっている。

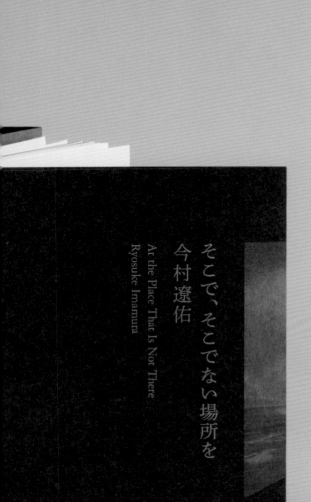

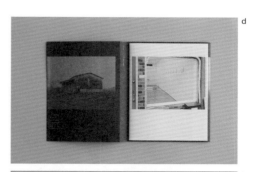

d

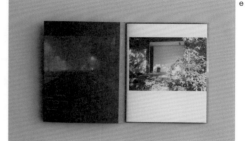

e

2章　ダブル中綴じ｜ドキュメント

制作のプロセス

2つの展覧会の記録だが、これらは2冊組ではなく、上から見ると表紙がZの字に折られ、その凹んだ箇所で2冊の本が綴じられている。2つの展示記録をまとめたいという依頼から、それぞれ対等なものとして扱うことを検討。表紙を介して2つの記録冊子が背中合わせとなり、どちらかを最後まで読み終えるともう1つの最初に辿り着く構造を考えた。対等という観点から厚みも等価にするため、ともにアラベールとしたが、蛍光灯で調光された白い空間と自然光を生かした空間の差異を出すために、ウルトラホワイトとホワイトの2種を使用。表紙は霧を連想させるムラのある用紙「羊皮紙 すみ」を使用、写真はネガポジを反転して印刷した。

（デザイナー 芝野健太）

a. 1枚の紙の折で本という形態が与えられていることがわかる。
b. 羊皮紙 すみ 四六110kg の表と裏を使い分けることで色合いと質感とが異なる2冊の表紙とした。2冊並べると違いが鮮明である。
c. 表紙が上から見てZの字に折られ、2つの記録集が表と裏に綴じられる。1冊を読み終えると次の1冊が始まる。2冊組と異なり、分断されずに2つの展覧会を本の中で行き来することが可能。
d,e. 上：「いくつかのこと」、下：「そこで、そこでない場所を」の表2。共に表紙は銀1Cで印刷され、紙の表と裏の質感の差により異なる表情を見せる。

NEUTRAL COLORS

「雑誌」というメディアの表現を追求。
オフセットとリソグラフ印刷を融合させた
オルタナティブな出版物の可能性。

a

b

52

書名	NEUTRAL COLORS 1号、2号、3号
発行元	NEUTRAL COLORS
制作	アートディレクター：加納大輔／編集：加藤直徳
	編集・校正：末次佑希恵／校正・広報：丸美月／印刷：山城絵里砂
判型	B5判
頁数	本文 264頁
綴じ方・製本方式	中綴じ
用紙・印刷・加工	〈3号〉表紙：ブンペル ホワイト（四六判、95kg）＋ホログラム箔押し
	本文1：OKアドニスラフ80（四六判 59.5kg）
	本文2：ラフチェリー 1W（四六判 60kg）
	本文3：オーロラコートL（四六判 55kg）
	本文4：OKプリンス上質エコグリーン（四六判 55kg）
	本文5：モンテシオン（四六判 60kg）
	本文6：b7バルキー（四六判 69kg）
	本文7：RG環境用紙 理想の友Ⅱ
	本文8：淡クリームラフ書籍（四六判 62kg）
印刷・製本会社	印刷：株式会社八紘美術／製本：株式会社尾野製本所
部数	5000部
予算	約440万円（印刷製本 350万円、リソグラフ印刷費 95万円）
販売価格	2,500円（税別）
発行年	2020年（1号）、2021年（2号）、2022年（3号）
主な販売場所	全国の書店、ネット書店

「NEUTRAL」「TRANSIT」「ATLANTIS」を生み出してきた編集者・加藤直徳氏によるによる集大成であり、オフセット印刷とリソグラフ印刷を5000部融合させた、オルタナティブな雑誌。創刊号の特集は「人生とインド」。個人の言葉を伝える雑誌というメディア表現を追求し、少人数の制作チームで工房を共有。編集、デザイン、印刷・製本など役割の境界を超え、制作方法自体も新たな関係を探究。持続的な制作を可能にするためのバランスを考慮して発行部数と価格帯を設定。出版における中規模の経済圏の成立を模索している。

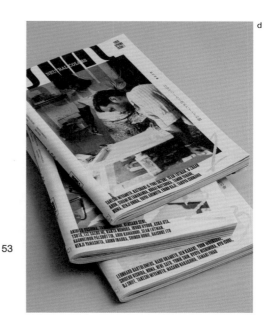

d

制作のプロセス

週刊誌等の大衆的な雑誌を引き継ぐものとして分厚い束の中綴じを採用。限られた読者だけに届くものではなく、多様な場所でアクセスできるものを「雑誌」と捉える編集者の意向を製本によって体現した。リソグラフの使用は、その印刷効果のためだけではなく、自身が製造工程に関与する領域を増やすことで、分業制では不可能な範囲までアイデアを行き渡らせるためである。加えて、個人的な内容を表現する雑誌を制作者自らが印刷すること自体、ひとつの態度の表明でもある。編集者が「丸められる雑誌」と語るように、丁寧に扱われる書籍ではなく、読み捨てられる雑誌が放つ乱雑さを、複数種の柔らかい紙を選択することで表現している。

（デザイナー　加納大輔）

a.　やわらかい紙質を使用し週刊誌のような仕上がりに。製本は厚みのある中綴じマガジン仕様。
b.　本文のリソグラフの色味が小口に現れる。「NC」のロゴはホログラム箔押し。
c.　定型のエディトリアルを採用せず、特集ごとにデザインを組み替えている。オフセットとリソグラフ印刷を組み合わせた発色の良さが本誌の特徴。
d.　2022年までに3号が発行された。インディペンデント出版ながら全国に流通している。

本をひらくと

「本をひらくと」はじまるもの。
手を動かし生まれた多様な印刷、製本で
文と絵の対話が描く本の絵本。

a

b

54

書名	本をひらくと
著者	山元伸子（文）／狩野岳朗（絵）
発行元	山元伸子・狩野岳朗
制作	デザイン・製本・印刷（一部）・加工：山元伸子、狩野岳朗
判型	A5判
頁数	本文 30頁
綴じ方・製本方式	手製本中綴じ（パンフレットステッチ）
用紙・印刷・加工	表紙：新バフン紙N ゆげ（四六判 270kg）、3C/0C
	見返し：ビオトープGA-FS フォレストグリーン（四六判 60kg）、1C/0C
	扉：クラフトペーパー デュプレN（ハトロン判 108kg）、1C/1C
	本文1：モンテシオン（四六判 81.5kg）、4C/4C
	本文2：ブンペル ホワイト（四六判 75kg）、2C/2C
	本文3：トレーシングペーパー（81kg）、4C/0C
	表紙：活版印刷、空押しした上に題箋（リソグラフ印刷）を貼付
	見返し・扉：リソグラフ印刷
	本文：オフセット印刷、オンデマンド印刷、リソグラフ印刷
印刷・製本会社	印刷：株式会社グラフィック／中野活版印刷店
部数	250部
予算	〜 50万円
販売価格	2,600円（税別）
発行年	2021年
主な販売場所	SUNNY BOY BOOKS、ON READING、NADiff a/p/a/r/t、twililight

本を開いたとき、何が起こるのか。読書という行為がもたらしてくれるよろこびの多彩さ、本がもつ物の魅力や不思議さとおもしろさを、文と絵で描いた本の絵本。「本をひらくと」ではじまるヒロイヨミ社・山元伸子氏による12の文に、画家・狩野岳朗氏が絵で応答する往復書簡のような構成。両者がやりとりを重ねていくなかでゆっくりと形になった本書は、本を読むという孤独な静けさと喜びを称える、存在を主張しない佇まいに。出版に際し、本のプロローグとして「本をひらくと」「の、つづき」展が行われ、原画と言葉が展示された。

d

e

制作のプロセス

絵本のようにくりかえし読んでもらえるように、素朴で大らかな造本を目指した。眺めたり触ったりめくったりとたのしめるよう、さまざまな紙を使い、活版印刷、リソグラフ印刷、オフセット印刷、空押しなど、さまざまな印刷方式を用いた。本とは何か、考えながら手を動かすなかで、しだいに形になっていくことがおもしろいので、活版や製本など、できる作業は自分たちの手で行っている。全体の構成から素材選びの細部にいたるまで、話し合いを重ね、分担せずにすべて共同で作業を進めたことで、個々の思いを一冊の本のすみずみまで行き渡らせることができた。　（著者・デザイナー　山元伸子）

a.　活版印刷された表紙には新バフン紙N（ユゲ）を使用し、空押しした上にリソグラフ印刷した狩野氏の絵を添付している。
b,c.　本文中、トレーシングペーパーにリソグラフ印刷で刷られた文字や絵が頁をめくる前、後で異なる表情に変化する。絵を裏側から見るとまた別の絵画として楽しめるのもおもしろい。
d.　深みのあるフォレストグリーンの見返しにはリソグラフ印刷が施される。
e.　糸で綴じられた中綴じ製本は自分たちの手作業で行った。

CYALIUM

視覚情報の変化を促すレイヤーとして
不規則に綴じられたマテリアル。
6原色の世界観を造本で定着した写真集。

a

b

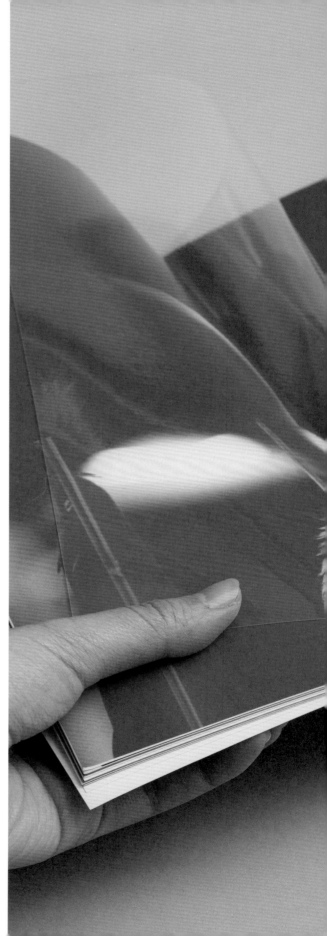

書名	CYALIUM
著者	細倉真弓
発行元	細倉真弓
制作	デザイン：坂脇慶
判型	180×292mm
頁数	本文 84頁
綴じ方・製本方式	中綴じ（小口未断裁）
用紙・印刷・加工	カバー・差し込み：透明塩化ビニール（0.3mm） 表紙：ユーライト（四六判135kg）、4C/4C 本文：ユーライト（四六判135kg）、4C/4C（200LCTP） 本文の一部に両面pp貼り加工
印刷・製本会社	株式会社イニュニック
部数	500部
予算	70万円
販売価格	3,600円（税別）
発行年	2019年
主な販売場所	発行元のオンラインショップ、展覧会場、 flotsambooks、LVDB books

写真家・細倉真弓氏が2016年にG/P galleryにて開催した個展「CYALIUM」で発表した作品群を新たにまとめ、2019年に500部限定で制作した自費出版の写真集。展示タイトルは化学発光による照明器具「CYALUME（サイリューム）」に金属元素の語尾「IUM」を加えた造語であり、写真現像の暗室から着想を得たもの。カラー写真の6原色（R/G/B/Y/M/C）のいずれかにブラックを加えた7色の組み合わせからなる作品群は、色同士のコントラストに加え、男女のヌード、植物や岩の画像が対比される形で構成される。

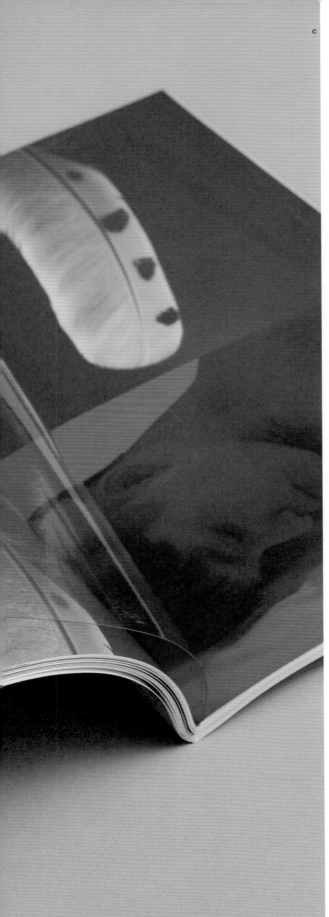

d

e

制作のプロセス

2016年の個展開催後の写真表現の拡張期に過去作を振り返る私的なアーカイヴを目的とした写真集。造本も写真集とZINEの中間のようなある種の簡素さを目指している。過去に発表された作品の再構成のため、新たな視覚体験を提供することを目的とした実験的な造本プランを提案。製本自体はシンプルな小口断裁なしの中綴じだが、印刷された写真と網膜との間に視覚情報の変化を促す新たなレイヤーとして、不規則にグロスPP加工の頁や透明塩ビの頁が挟んである。レイアウトや造本に使用するマテリアルの組み合わせを作家性に依拠する世界観で定着させることに注力し制作した。

（デザイナー 坂脇慶）

a,b,c.　カバーには印刷された写真と網膜との間に視覚情報の変化を促す新たなレイヤーとして、不規則にグロスPP加工の頁や透明塩ビの頁が挟んである。
d.　シンプルな小口断裁なしの中綴じ製本。造本も写真集とZINEの中間のようなある種の簡素さを目指している。
e.　写真作品はカラー写真の6原色（R/G/B/Y/M/C）のいずれかにブラックを加えた7色の組み合わせからなるもの。

やがて、鹿は人となる／やがて、人は鹿となる

失われた土地で「鹿踊り」が繋いだもの。
言葉や風景に内在する音やリズムをたどり
写真家の旅から編まれたレクイエム。

a

b

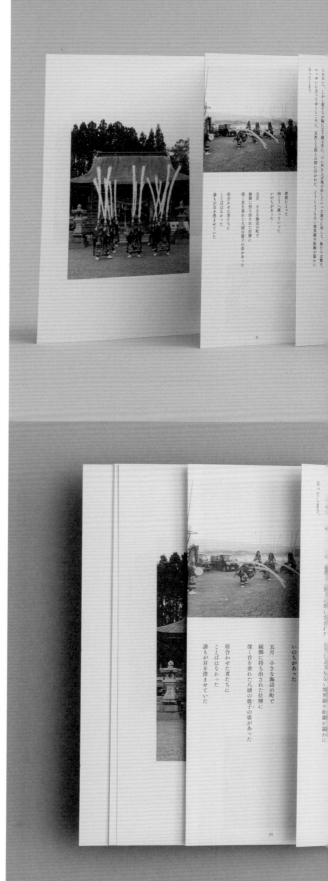

書名	やがて、鹿は人となる／やがて、人は鹿となる
著者	津田直
発行元	handpicked
制作	デザイン：須山悠里／編集：盆子原明美
判型	A5判変型（155×210mm）
頁数	本文 40頁
綴じ方・製本方式	中綴じ、蛇腹折り
用紙・印刷・加工	表紙：アラベール-FS ホワイト（46判 200kg）、NDP印刷＋箔押し1C
	本文：アラベール-FS ホワイト（46判 90kg）、NDP印刷
印刷・製本会社	日本写真印刷コミュニケーションズ株式会社
部数	1 ～ 500部の間
販売価格	2,300円（税別）
発行年	2021年
主な販売場所	銀座 蔦屋書店、恵文社一乗寺店

自然と人、土地と記憶との関係を洞察する写真家・津田直氏により、東日本大震災から10年を経て、天災によって失われた土地、人々の魂に捧げる静かなレクイエムとして制作された作品集。宮城県石巻の「Reborn-Art Festival 2019」をきっかけに北へ旅した作家が出会ったのは、東北地方を中心に受け継がれ、豊作祈願、鎮魂、先祖供養のために踊られる「鹿踊り」。本書には宮沢賢治の作品を発端に、自然と人間、山と海のあいだで生きる「鹿」の存在、生と死を分つ境界線を見つめる作家の鎮魂の想いが込められている。

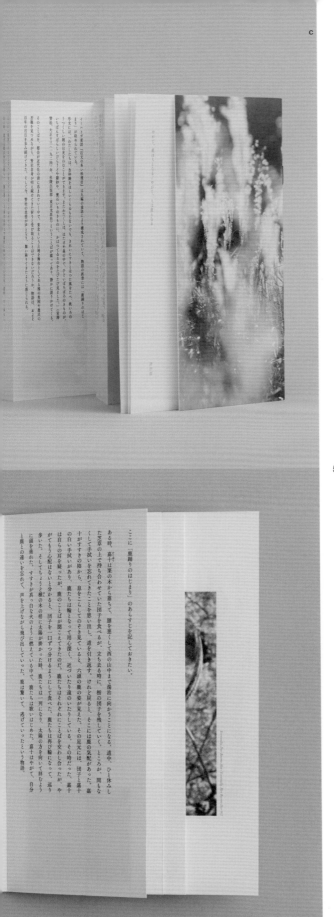

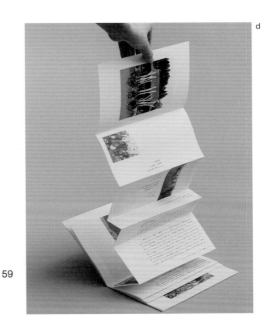

d

2章　中綴じ＋蛇腹折り｜作品集

制作のプロセス

用紙の紙取りから求められる既存の判型にテクストや図像を当てはめていくのではなく、それらに内在する音やリズム、意味や形、そうした固有の要素から、1頁の紙幅を割り出し、造本設計を行なった。製本方法は、蛇腹折りと中綴じを採用。そのため、たとえば校正によって文字数が増え、行数も増えるたび頁寸法の変更も余儀無くされるため、都度造本設計を調整する必要があった。（とてつもない時間を要したが、本書をデザインする上で言葉を紡ぐ、風景を捉えるといった行為を追体験するには必要な時間だった）。印刷方法は、日本写真印刷コミュニケーションズのデジタル印刷を使用。少部数の複製に適しており、製本はすべて手作業で行った。

（デザイナー　須山悠里）

a.　パッケージは半透明の蝋引き封筒で、すすきの写真が透けて見える。
b.　タイトルは箔押し印刷が施されている。
c,d.　津田直氏による「あなたのすきとほつた　ほんたうのいのちと　はなしがしたいのです」という一文から始まる、鹿を巡る旅。写真家は東北にて猟師と出会い、同行した猟で命の尊さを知る。その後、被災した海辺の街で鹿踊りを見る。巻末では、宮沢賢治の『鹿踊りのはじまり』を想起させるようなすすきの原へとたどり着く。出来事や言葉、写真にそれぞれ頁が与えられ、心地よく読み進められる。造本は津田直氏の眼差しを感じさせると共に、歴史を超えて土地に積み重なる幾重もの層を示唆する形に。本として頁をめくり読むことができる形から、蛇腹を広げると帯のように空間を分つ一枚の布のように変容する。

きみのせかいをつつむひかり（あるいは国家）について

「個」と「公」の関係を問う写真集。
「技術的複製」と「手製の複製」により
造本に込められたささやかな抵抗。

a

b

c

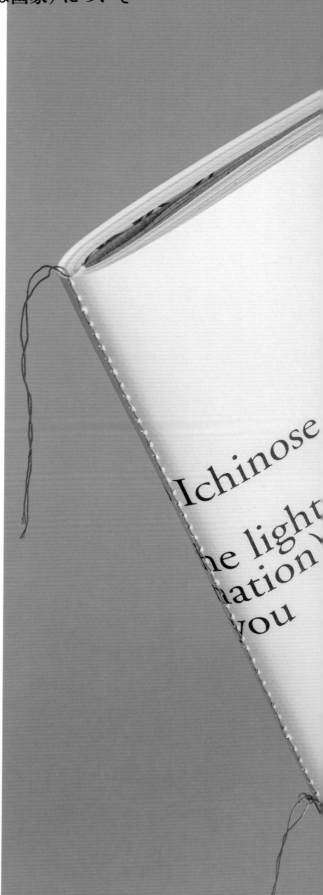

60

書名	きみのせかいをつつむひかり（あるいは国家）について
著者	一之瀬ちひろ
発行元	一之瀬ちひろ
制作	デザイン：尾中俊介（Calamari Inc.） 寄稿：三本松倫代（神奈川県立近代美術館） 翻訳：ポリー・バートン
判型	外装：270×184mm／本文：B5判
頁数	本文1（写真）：128頁、本文2（テキスト）：18頁
綴じ方・製本方式	中ミシン綴じ、小口未断裁、マルタック留め
用紙・印刷・加工	表紙：スノーブル-FS（菊判186.5kg）、1C/0C、グロスニス＋箔押し 本文1：コスモエアライト（四六判86kg）、4C/4C 本文2：レトロ紙-A・やわ紙（ごぼう）・わら半紙、1C/1C
印刷・製本会社	印刷（写真）：大村印刷株式会社／印刷（テキスト）：レトロ印刷JAM
部数	200部（うち10部がスペシャルエディション）
販売価格	サイン及びエディションナンバー入り：6,500円（税別） オリジナルプリント・サイン及び エディションナンバー入り：9,000円（税別）
発行年	2019年
主な販売場所	ON READING、Title、曲線

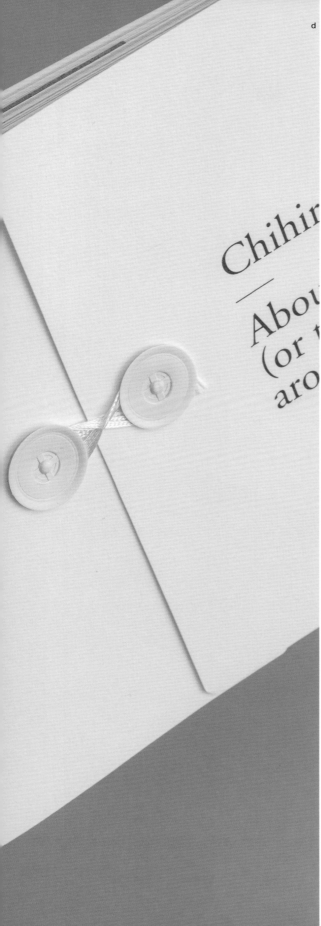

d

日々を写しながら、関わりを断つことのできない国家や憲法について考える写真家・一之瀬ちひろ氏による私家版写真集。日常の中に光の粒子のように広がるある種の知覚をすくいとるように、子どもたちとの何気ない日常を写したスナップ写真、拙い字で書かれた手紙や落書きの複写、パン屋の包装紙、日本国憲法全文、「まほうのくにのおはなし」という小冊子、作家自身の言葉と神奈川県立近代美術館の学芸員・三本松倫代氏による寄稿を収録。カメラに映り込んだ光（イメージ）と背後にある言葉（法）から「個」と「公」の関係について、静かに問う一冊。

e

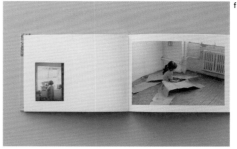
f

制作のプロセス

写真家自身によって印刷・編集・製本された前作『日常と憲法』をオリジナルとし、「私的領域にあるものを慎重にその形を損なわないように公的領域に持ち込むこと」という依頼に基づき制作された。フィルムを外光で感光させたり、プリントした写真を構成して再び撮影するといった写真家の手法を、本の形式から意識できるよう個々の写真が関係し合う入れ子構造に再設計。「私たちの生が大きな歴史へと収束されていくことへのささやかな抵抗（一之瀬ちひろ）」を体現するため制作上「技術的複製」と「手製の複製」を併用。内と外、私と公、日常と国家といった二項対立が容易く反転できることを暗に示唆する「蝶番」としてミシン綴じを採用した。

（デザイナー　尾中俊介）

a,b,c.　オフセット印刷・孔版印刷・ニス引き・金箔押し・スジ入れを印刷工場に依頼し、丁合・ミシン綴じ・包装タック留めは写真家自身によって施されている。表紙は送る（贈る）ための「包装紙」でもある。
　　d.　タックの紐を解き、表紙を開き、頁を繰る。本書はそれらの動作を慎重に行わなければ崩れてしまいそうな脆さ、儚さがある佇まいに仕上げた。
　　e.　蝶の羽のように「まほうのくにのおはなし」の小冊子が綴じられる。
　　f.　外光でフィルムを感光させイメージを光で包みこむことやプリントした写真を撮ってイメージを重ねていくといった手法を、本の形式とともにより意識できるよう横位置を採用。

Kangchenjunga

プリミティブな造本と高品質な印刷。
意味で充足した白場を大胆に活かした
8586mの山頂に至る遠征の記録。

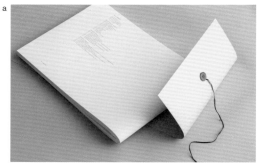

a

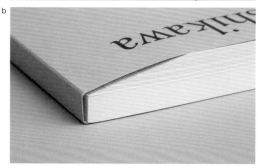

b

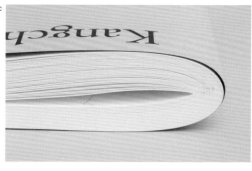

c

書名	Kangchenjunga
著者	石川直樹
発行元	POST-FAKE
制作	アートディレクション：加瀬透
	編集：大城壮平
	翻訳：辻村慶人
	プロダクトディレクション：篠原慶丞
	プリンティングマネージメント：篠澤篤史
	プロデュース：常田俊太郎、宮木曉、森三千男
	協力：戸村直広
判型	400×302mm
頁数	本文 120頁
綴じ方・製本方式	マルタック留めスリーブケース入り、平綴じ（二つ折り）
用紙・印刷・加工	表紙・本文：モンテルキア（菊判 56.5kg）
	カバー：Kクラフト（310g/㎡）
印刷・製本会社	印刷：株式会社サンエムカラー／製本：有限会社篠原紙工
部数	501～1000部の間
予算	150万円以上
販売価格	9,000円（税別）
発行年	2022年
主な販売場所	発行元のオンラインショップ、銀座 蔦屋書店、SHIBUYA PUBLISHING & BOOKSELLERS

d

写真家・石川直樹氏による写真展「Dhaulagiri／Kangchenjunga／Manaslu」にあわせて刊行された写真集。「Kangchenjunga（カンチェンジュンガ）」とは、ヒマラヤ山脈の東、インド・ネパール国境にある世界第3位の高さを誇る難峰のことであり、石川氏は2022年4月21日から5月9日にかけて登頂。その苛烈な遠征の記録と記憶を収め、山麓の街であるダージリンから8586mの山頂に至る過程で撮影された写真群を時系列に配置。巻末には本人によるテキストや登頂日程、地図などが記載される。

e

f

63

制作のプロセス

編集者・大城壮平氏から「今までの石川氏の写真集とは異なる、ラディカルな写真集を制作したい」という依頼。そこで造本設計に造詣が深い篠原紙工に相談。造本の方向性を「〈プリミティブな造本〉と〈高品質な印刷〉という不釣り合いな極同士をぶつけ合う造本」と設定。結果的には平綴じの束を二つ折りにし、カバーを「ただ巻く」という設計に。外観のボリュームによるオブジェ性に対し白場が多い造本は雪山の白銀の世界の比喩として、白場を余白（ブランク）として捉えるのではなく、意味で充足した白場（雪山）として考えた。また本書はデザイナーから印刷所、加工所というトップダウンな体制ではなく、制作関係者が並列に持ち得る知見を交わすことで叶った造本である。　　　　　　（デザイナー 加瀬透）

a,c,d. 平綴じの束を二つ折りにし、カバーを「ただ巻く」という設計に。外観のボリュームによるオブジェ性やスケールに対し白場を大胆に活かした造本。タックのついたカバーは本文とは接合されずに包むような装丁に。
b. すべて同じ紙幅の頁によって構成されることにより、全頁が二つ折りにされることで現れる鋭角の小口が本書の特徴の一つ。
e. 巻末には登頂日程、地図などがモノクロ印刷で記載されている。
f. 写真は頁右側のみに印刷されており、左側には白場（雪山）が続く。高精細な印刷はサンエムカラーが手がけた。

「MOTアニュアル2022
私の正しさは誰かの悲しみあるいは憎しみ」展覧会カタログ

分冊だが表紙を持たない4冊＋1冊の語り。
異なる表現手法で記述の形を模索する
非連続的に連なる展覧会カタログ。

a
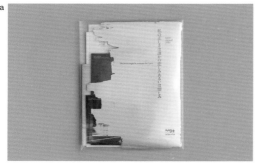

b
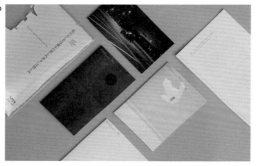

c

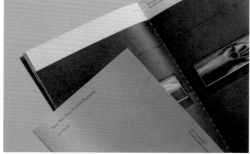

書名	「MOTアニュアル2022 私の正しさは誰かの悲しみあるいは憎しみ」 展覧会カタログ
発行元	東京都現代美術館
制作	デザイン：小池俊起／編集：東京都現代美術館 執筆：大久保あり、工藤春香、髙川和也、良知暁、西川美穂子
判型	248×325mm
頁数	本文（5冊＋挟み込み1冊）192頁
綴じ方・製本方式	中ミシン製本、平ミシン製本、クリアケース
用紙・印刷・加工	ケース：透明PET、箔押し 本文：b7トラネクスト（A判 41kg）、4C/4C ユーライト（菊判 48.5kg）、4C/4C フレアソフト（A判 33kg）、1C/1C ほか
印刷・製本会社	株式会社サンエムカラー
部数	1001～1500部の間
販売価格	2,540円（税別）
発行年	2022年
主な販売場所	東京都現代美術館ミュージアムショップ、NADiff Online

東京都現代美術館で開催され、現代の表現の一側面を切り取り、問いかけや議論の始まりを引き出すグループ展の第18回「MOTアニュアル2022 私の正しさは誰かの悲しみあるいは憎しみ」展のカタログ。言葉や物語を起点に、時代や社会から忘れられた存在にどのように輪郭を与えることができるのか、複雑に制度化された環境をどのように解像度をあげて捉えることができるのかを共に考える、大久保あり氏、工藤春香氏、高川和也氏、良知暁氏の4名による展覧会出品作品を個別の冊子に掲載。展覧会キュレーター・西川美穂子氏による論考と資料をまとめた冊子とともにクリアケースに収められる。

e

2章
中ミシン製本／平ミシン製本／クリアケース｜展覧会図録

65

制作のプロセス

語ることや記述の困難さに向き合い、別の語りを模索するアーティストたちの試みを取り上げた本展示の記録集。表現手法の異なる4名の作家の作品と、キュレーターによる論考を、それぞれに適した判型とページ数で掲載するために分冊という体裁を採用した。個別の冊子に表紙的なものはなく、いきなり本文が始まるような構成になっていたり、製本をミシン中綴じで共通させたりすることで、不統一な体裁でありながら各冊子の個別性は高すぎない、ゆるやかな全体性が保たれている。冊子を封入するクリアケースには大きな面積で銀箔を押しており、広報物とのデザイン的な連携を取っている。

（デザイナー　小池俊起）

a. 展覧会の広報物で使用したイメージが透明なクリアケースに箔押しされており、押されていない部分から中身の冊子がのぞく。中には5冊の冊子が収められている。
b,d. 作家による4冊はミシン中綴じ、論考・資料編はミシン平綴じによる製本。判型の異なる分冊でありながら、4冊＋1冊共に表紙を与えないことで本文が連なるような装丁。各作家の冊子には、展示風景画像と作品で使われたテキスト、およびカタログのための書き下ろしテキスト（高川和也氏、大久保あり氏）を掲載。
c. 大久保あり氏による冊子にはミシン中綴じ冊子内にさらに分冊で中綴じ冊子が挟み込まれている。
e. 展覧会キュレーターによる論考には、作家の過去作品の図版が異なる紙サイズで綴じられている。

光と私語

短歌の私性や定型・韻律をめぐる
批評的アプローチをデザインで実現した
歌人・吉田恭大による第一歌集。

a

b
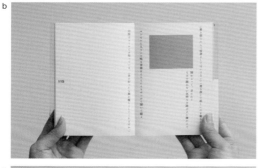

c
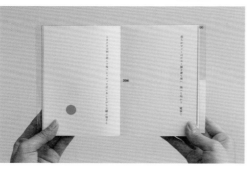
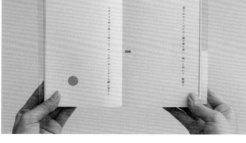

書名	光と私語
著者	吉田恭大
発行元	いぬのせなか座
制作	企画・編集：山本浩貴（いぬのせなか座） デザイン：山本浩貴＋h（いぬのせなか座）
判型	111×163mm
頁数	本文 280頁
綴じ方・製本方式	コデックス装
用紙・印刷・加工	カバー：EXCELL A-PET 透明（0.2mm）、2C/0C（UVオフセット） 本体表紙：新草木染・ハーブ ホップ（四六判 94.5kg）、1C（墨）/特1C 見返し：エコラシャ あい（四六判 100kg） 本文：OKアドニスラフ75（四六判 65.5kg）、1C（墨）/特1C 扉：OKアドニスラフ75（四六判 65.5kg）1C（墨）/特1C
印刷・製本会社	シナノ印刷株式会社
部数	1000部（初版）※2023年1月時点で3刷3000部以上
予算	50万〜100万円の間（初版）
販売価格	2,091円（税別）
発行年	2019年
主な販売場所	発行元のオンラインショップ、文学フリマ、全国の書店

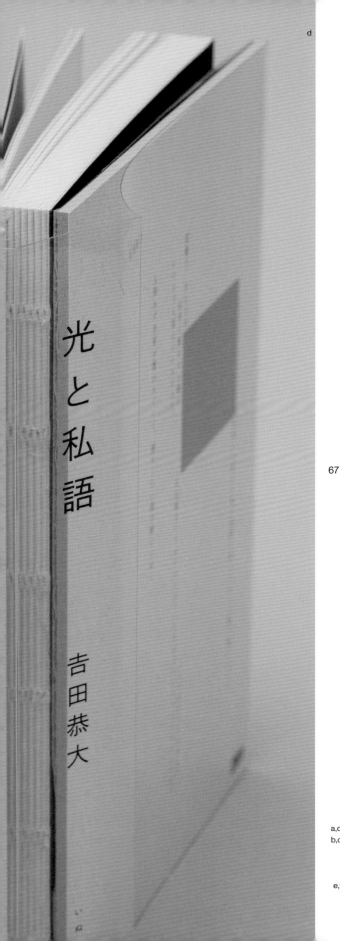

歌人・吉田恭大氏による第一歌集。小説や詩歌の実作者が2015年に立ち上げた制作集団・出版版元「いぬのせなか座」から刊行された。日々の感覚を細やかに掬い上げた歌のほか、舞台制作者・ドラマトゥルクとしても活躍する著者らしい実験的連作も並ぶ。作品に一貫して見られるところの、短歌における私性や定型・韻律をめぐる批評的アプローチを実現すべく、歌のなかの単語や分量によって機械的にサイズ・位置の変動するオブジェクトを紙面上に配置。さらに全3章中1章は視覚詩の一種と称されるほど大胆なレイアウトが施されている。

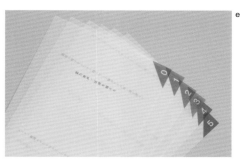

e

f

制作のプロセス

書物をつくるプロセスや、完成した書物を言語表現の実作の延長線上でいちから再定義できるか検討すべく「いぬのせなか座」が編集・デザイン・宣伝・流通を行う。紙面レイアウトは編集者・デザイナー・著者など複数の言語表現の実作者が共同制作を行なう場となり（その過程で短歌という形式がいかにレイアウトのルールを備えているかなども確認され）、判型は読者が各所へ持ち歩き読める戯曲として上演できるよう小さなものに。特定の見開きにかぶせると新たな短歌の連作が出現するトレーシングペーパー製の拡張キットや、収録された歌をすべて掲載した販促チラシなど、書物の完結性や意義を問う関連印刷物もあわせて制作された。

（デザイナー 山本浩貴）

a,d.　コデックス装。カバーはUVオフセット2色刷。
b,c.　編集者・デザイナー・著者など複数の言語表現の実作者の協働による紙面レイアウト。言語表現という表現形式が持つ意味や使用可能性を、実作者自身が考えさまざまな形式・ジャンルと関係させていくなかで、言語表現を事物や肉体と関わり共同での制作・思考へと雑多に開いていくための技術や回路としてデザインされる。
e,f.　特定の見開きにかぶせると新たな短歌の連作が出現するトレーシングペーパー製の拡張キットや、収録された歌をすべて掲載した販促チラシなどといった、書物の完結性や意義を問う関連印刷物もあわせて制作された。

隙ある風景

使用済みのダンボールを再利用した装丁で
ISBNを取得した自費出版物として流通。
無防備な瞬間を捉えた隙のある写真集。

a

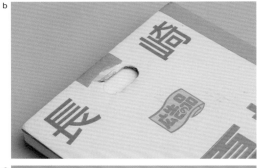

b

c

68

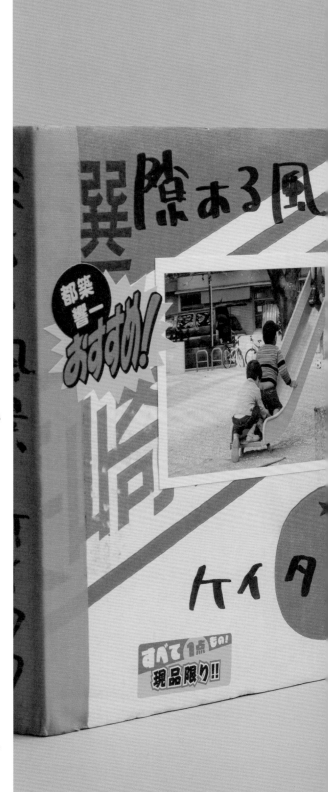

書名	隙ある風景
著者	ケイタタ
発行元	日下慶太
制作	アートディレクション：正親篤（なかよしデザイン）
	プリンティングディレクション：藤原兄弟
	協力：都築響一、合同会社蛤、バリューブックス
判型	A4判変型（230×226mm）
頁数	本文 192頁
綴じ方・製本方式	クロス巻き製本、糸かがり綴じ
用紙・印刷・加工	表紙1：使用済み段ボール（型抜き）
	表紙2（合紙用）：スノーボードF（750g/㎡）
	見返し：色上質 黄色（四六判 特厚口）、1C/0C
	本文1：まんだら さくら（四六判 薄口）、1C/1C
	本文2：モンテシオン（菊判 56.6kg）、4C/4C
	表紙：段ボールの絵柄や厚み、写真の組み合わせが1冊ごとに異なり、
	著者が手書きですべてタイトルを書いて特製シールを貼付。
	背を巻いたクロスはガムテープ。
印刷・製本会社	印刷：藤原印刷株式会社／製本：ダンク セキ株式会社
	加工（型抜き）：有限会社山岸紙器製作所
	加工：協栄製本工業株式会社
部数	2001〜3000部の間
予算	150万円以上
販売価格	5,980円（税別）
発行年	2019年
主な販売場所	全国の独立系書店、海外数店舗

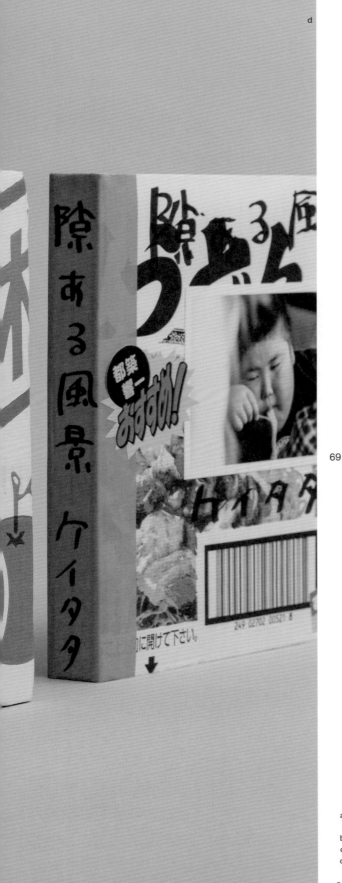

d

本書は2008〜18年の10年間、写真家でありコピーライタ
ーの日下慶太氏がケイタタ名義でブログ上で発表していた作
品をまとめた写真集。「隙」とは、人間や風景が無防備な瞬
間。全く他者を意識していない状態。人間が存在している場
所に必ずある「隙」を、日下氏の地元である大阪の街を中心
に捉えた。写真には、タイトルでもなくキャプションでもない、
その瞬間を言いあらわす絶妙な言葉を添えた。広告で培っ
た技術を写真に持ち込むことで、隙だらけの風景が写真作品
として成立している。表紙は使用済みダンボールを再利用し、
書籍自体が隙ある存在となっている。

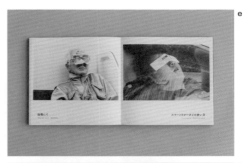

e

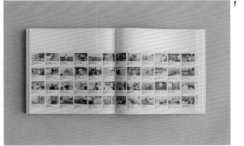

f

<div style="writing-mode: vertical-rl">3章　クロス巻き製本＋糸かがり綴じ｜写真集</div>

制作のプロセス

アートディレクター・正親篤氏の「日下の写真は道端に落ち
ているダンボールのようなもの」という考えから、表紙は使
用済みのダンボールを使用、タイトルは手書きとした。貼ら
れているステッカーはオリジナルで制作。ダンボールの選別
からトリミング、表紙に貼っている写真も1冊ずつ異なるため、
現在2,000冊ほど発行しているがすべて異なる装丁に。
ISBNを取得しているが自費出版であり、独立系書店と国内
と海外のアートブックフェア での流通を中心とすることで、
取次やAmazonは利用していない。手製本のため高価な値
段設定にせざるを得ず、売れ残りを心配したが、初版、増
刷もすぐに売り切ることができた。　　　　（発行人 日下慶太）

a. 古本買取・販売の「バリューブックス」が買取り時に全国から送られてくるダンボール
　 を大量に提供。日下氏が選別して表紙に用いている。
b. トリミングによりダンボールがもつ元々の要素を引用。
c. ダンボールだけでは強度が足りないため、合紙を貼って補強して製本。
d. ダンボールの特性を活かしたオリジナルのステッカーも笑いを誘う。一つとして同じ
　 装丁はない。
e,f. ギミックを凝らすだけでなく、開きの良さ、頁の紙を切り替えるなど読みやすさも実現し
　 ている。

「目[mé] 非常にはっきりとわからない」展図録

アトリエから流動的な展示空間に至る
多様な視点と状況の記録を雑誌的に構成。
複合的な造本による展覧会図録の拡張版。

a

b

c

書名	「目[mé] 非常にはっきりとわからない」展図録
著者	目[mé]
発行元	千葉市美術館
販売	kontakt
制作	アートディレクション：坂脇慶／デザイン：飛鷹宏明
	編集：川島拓人、安齋瑠納、ヴィクター・ルクレア（kontakt）
判型	200×310mm
頁数	本文 224頁
綴じ方・製本方式	コデックス装、本文小口をファイバーラッファーにてガリ入れ、本文の一部を袋綴じ
用紙・印刷・加工	本文1：スノーブル-FS（K判 210.5kg） 本文2：モンテシオン（菊判 56.5kg） 本文3：b7トラネクスト（菊判 68.5kg） 本文4：オーロラコート（菊判 93.5kg）
印刷・製本会社	印刷：株式会社サンエムカラー／製本：有限会社篠原紙工
部数	初版2200部 2刷2000部
予算	150万円以上
販売価格	3,600円（税別）
発行年	2019年
主な販売場所	PARTNERSオンラインストアほか全国の独立系書店

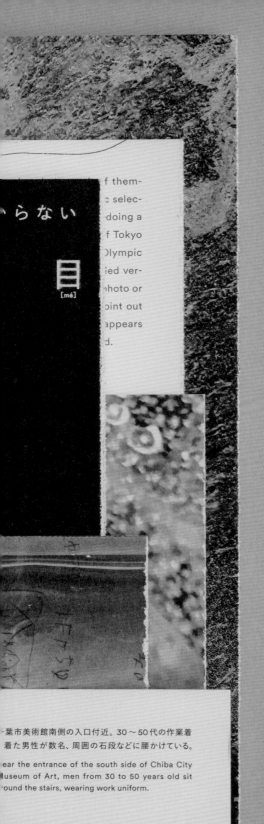

千葉市美術館南側の入口付近。30〜50代の作業着
着た男性が数名、周囲の石段などに腰かけている。

ear the entrance of the south side of Chiba City
useum of Art, men from 30 to 50 years old sit
round the stairs, wearing work uniform.

千葉市美術館で開催された現代アートチーム「目 [mé]」の
大規模個展「非常にはっきりとわからない」の図録。展示で
は地質学によって示される未だに原因が解明できない天変地
異の連続の上に、私たちの現実という地表の世界が成り立っ
ているという考えの下、展示物に加え、鑑賞者の動きや気づ
きを含む美術館施設全体の状況をインスタレーション作品と
して展開。その裏側を追う写真家のマックス・ピンカース氏
の写真、哲学者の星野太氏による論考他から雑誌的に制作
され、展覧会の図録という機能を超え目 [mé] の思考を俯
瞰的に表出させた。

e

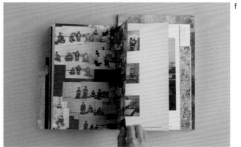

f

制作のプロセス

依頼を受けた際は展示プランの全貌については知らされてお
らず、作品制作をドキュメント的に追いながら取材にも同行。
編集的な観点もデザインに組み込み本の構造を組み立てた。
目 [mé] の "雑誌的なものにしたい" というリクエストから一
冊を通して立ち位置の違うさまざまな視点が挟み込まれてい
く仕様に。断片的なコンテクストを一冊を通してバラバラに
配置し、読み手の想像力に委ねる構成を目指し制作した。
当初作成した仕様書をもとに印刷会社のサンエムカラーと製
本会社の篠原紙工が簡易的に作成した束見本を原型とし、
最終的には高さ、幅、種類の異なる折をコデックス装などで
一旦束ね、さらにそれらをまとめてPURで固め224頁の1冊
の本になっている。　　　　　　　　　（デザイナー 坂脇慶）

a.　背を特殊な糊で強引に固め224頁の1冊の本にまとめた。
b,d.　千葉県の地球磁場逆転地層（チバニアン）や、地質学によって示されるように、未だに
　　原因が解明できない天変地異の連続の上に現実という地表の世界は成り立っている
　　という考えのもと展開された展示と呼応するように、地層の重なりを感じさせる造本。
　　小口は上面、底面もガリを入れてある。
c.　裏表紙には目 [mé] のスケッチが空押しで施され、会場で鑑賞者に配布された黄色の
　　シールが貼られている。
e,f.　ベルギーの写真家マックス・ピンカース氏はこの撮影のためだけに2度来日。他、国
　　内4人の写真家にセクションごとに作品の撮り下ろしを依頼。

真鶴生活景

真鶴の風景を描いたカレンダーを再編。
袋綴じ頁の"おまけ"に込められた
繰り返しではなく、積み重ねた日々。

a

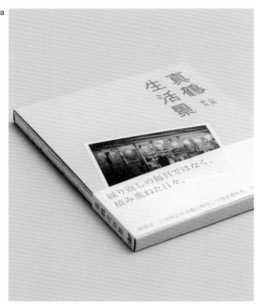

b

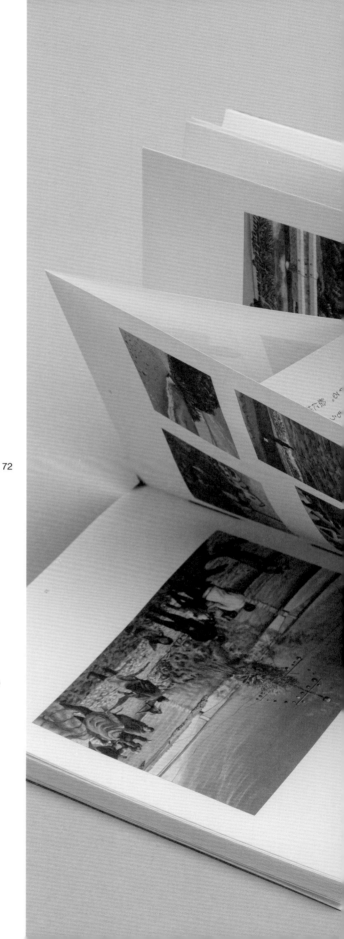

書名	真鶴生活景
著者	山田将志（文、絵）
発行元	真鶴出版
制作	企画・編集：川口瞬、渡邊純子（真鶴出版）
	デザイン：鈴木大輔（DOTMARKS）／翻訳：来住友美（真鶴出版）
	英文校正：田島潤子／協力：岩本幹彦、草柳 江、開永一郎
判型	A5判変型（148×170mm）
頁数	本文 80頁
綴じ方・製本方式	スリーブケース入り、コデックス装
用紙・印刷・加工	スリーブケース：NSボール（350g/㎡）、緑箔押し、シール（9種）
	帯：片艶晒クラフト（四六判 60kg）、1C/0C
	表紙：ファーストヴィンテージN アップルグリーン
	（四六判 206kg）、白箔押し
	本文：b7バルキー（四六判 60kg）、4C/0C
	地アンカットの状態で製本し、半分袋綴じのような状態で
	そこにおまけを差し込み（おまけ：ミニポストカード4枚セット、
	道祖神・やがら・みかん・干物・猫のマルチシール、味噌シール、
	ポスター、リソグラフ印刷のコラムとイラスト12枚）
印刷・製本会社	東湘印版株式会社
部数	500部
予算	50万～ 100万円の間
販売価格	3,800円（税別）
発行年	2021年
主な販売場所	発行元の実店舗及びオンラインショップ、草柳商店、
	栞日、SUNNY BOY BOOKS

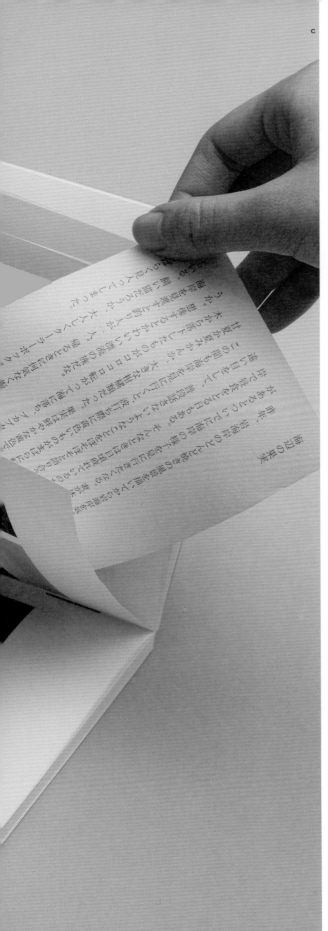

神奈川県真鶴町在住の絵描き・山田将志氏が、真鶴での生活について描き溜めたイラストを一冊にまとめた作品集。真鶴町に移住した2017年から2021年までの、自身の生活するまちの景色を捉えたイラストで構成され、巻末には町内にある（山田氏が入り浸っている）酒屋の女将からの言葉も収録。作品を見せることはもちろんのこと、その背景にある生活の匂いが滲み出ている。ポストカード、シール、コラム冊子が頁の隙間におまけとして挟み込まれており、紙の書籍でしか持ちえない立体的な体験を得ることができる。発行人とデザイナーも同町在住。

d

e

制作のプロセス

本書は、真鶴出版が毎年発行する『港町カレンダー（旧・真鶴カレンダー）』に山田氏が掲載したイラストを、網羅的に長期保管できるようにという意図で制作された。発色と閲覧性を最優先として、カレイドインクでのオフセット印刷、コデックス装とした。それぞれの頁の地はアンカットにすることで袋状に残し、日々の体験と感情が綴られたコラム、生活の中に登場するアイテムのカットイラストなど、多数の"おまけ"を挿入している。これは、作品の背景を補完する情報を、作品ごとの断片的な解説としてではなく、曖昧な情報の積み重ねとすることで、この町で今でも続く氏の生活体験を想像させることを目指したものである。　　　（デザイナー 鈴木大輔）

a.　著者、版元、デザイナー、皆が真鶴町に在住。表紙には全9種類あるシールの写真を添付する形に。
b.　スリーブケースと本文。オリジナルのレタリングで題字を箔押し。
c,d,e.　頁の袋に多種多様なおまけ（ミニポストカード4枚セット、マルチシール［道祖神、やがら、みかん、干物、猫］、味噌シール、ポスター、リソグラフ印刷のコラム&イラスト12枚）が封入されている。書籍の体験としてヒントにしたのが、町内に走る人がすれ違うことができるくらいの細い道で、生活道路として今も人々が利用している「背戸道」。日々暮らしの中で背戸道を歩くくらいのなんでもない動作の中で、そこに確かに存在する生活が垣間見えるような加減を目指した。

測量│山

行為から獲得される積層するイメージから
メディアを横断して生み出される「風景」
現実／非現実の視点を往還する写真集。

a

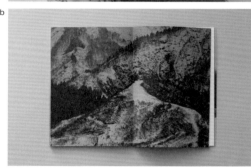

b

74

書名	測量│山
著者	吉田志穂
発行元	T&M Projects
制作	デザイン：小池俊起
	編集：櫻井拓、松本知己
	寄稿：山本浩貴（文化研究者）
判型	A4判変型（200×297mm）
頁数	本文 128頁
綴じ方・製本方式	糸かがり綴じ＋ホットメルト、透明カバー、本文天アンカット
用紙・印刷・加工	表紙：スノーブル-FS（310g/㎡）、箔押し
	カバー：透明PET、2C/0C
	本文1：SPS-N（四六判 45kg）、2C/2C
	本文2：紀州晒クラフト（四六判 43kg）、2C/2C
	本文3：A-プラン ピュアホワイト（菊判 71.5kg）、4C/4C、2C/2C
	本文4：グッピーラップ グレー（四六判 60kg）、1C/1C
印刷・製本会社	株式会社サンエムカラー
部数	501〜1000部の間
予算	150万円以上
販売価格	4,500円（税別）
発行年	2021年
主な販売場所	全国の書店、オンラインストア

c

インターネットで事前に検索した場所の情報や画像と、実際に現地に赴き撮影した写真とを多重に交錯させる、独自の手法による作品制作により、第46回「木村伊兵衛写真賞」を受賞した写真家・吉田志穂氏が継続して制作を続けているシリーズ「測量｜山」をまとめた写真集。ウェブ上で山を検索することで導かれた写真「検索結果の山」と、実際にその地に赴くことで撮影された「自分が撮影した山」という2つの視点を往還することで制作された写真群を展示。さらに展示空間においても撮影され、印刷定着されることで写真集として収められる。

d

75

e

3章　糸かがり綴じ＋ホットメルト＋本文天アンカット／透明カバー｜写真集

制作のプロセス

吉田氏は、フィルム撮影、デジタル撮影、暗室作業でのプリント、スキャンによるデータ化、空間への映像投影や展示、空間の撮影、などの作業を繰り返し行なうことで、同一のイメージであっても、その質を変換させながらメディアや画面に定着させる。そうした制作手法の延長として、写真集（出版物）にどのように「測量｜山」の作品群を定着させるかが課題だった。紙面レイアウト、オフセット印刷、折丁を前提とした製本といったあらかじめ決まっていた制約も、作家との協働の中で前向きに表現に取り入れた。表紙は、屋外で本書の束見本に「測量｜山」シリーズの映像を投影し、その状況を作家が撮影した写真がPETカバーに印刷されている。

（デザイナー　小池俊起）

a,c.　糸かがり＋ホットメルト[仮表紙を剥がす]による製本。本書の表周りにはテキストのみが箔押しされており、PETカバーに印刷されているのは、本書の束見本に「測量｜山」シリーズからの一枚を投影し、その状況含めて作家が撮影した写真。

b.　本文用紙には4種の紙が使用され、ページによって4C、2Cの印刷が使い分けられる。グッピーラップ グレーを用いた頁のほか天アンカット仕様。

d,e.　テキスト頁にはテキストのみ、写真の頁に写真のみが配置される。写真の配置を避けるように文字組され、写真が透けて見える。

夢の話

日々のうつろいを4色刷りの本文で表現。
紙の花びらやいたずら書きを散りばめて
夢日記の浮遊感を綴じ込んだ作品集。

a

b

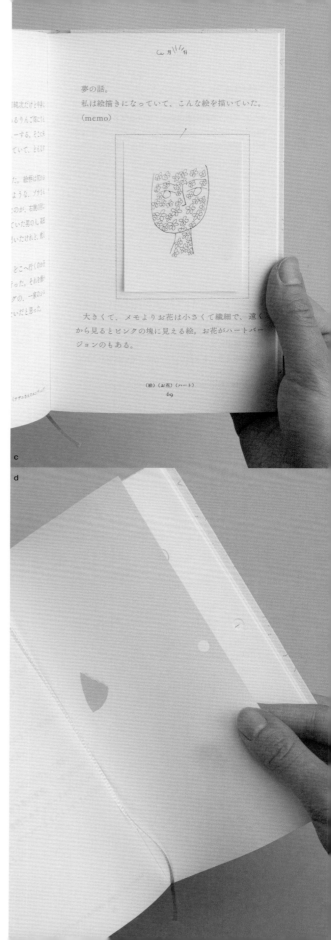

c

d

書名	夢の話
著者	渡邉紘子
発行元	April Shop
制作	デザイン：阿部宏史 / print gallery tokyo、守屋圭
	表紙絵：Henri Matisse
	扉口絵：Karl Joseph Aloys Agricola
	プリンティングディレクター：平井彰（加藤文明社｜atelier gray）
判型	新書判変型（110×184mm）
頁数	本文 96頁、別丁 8頁
綴じ方・製本方式	糸かがり・コデックス装（スピンあり）
用紙・印刷・加工	カバー：タントS-7（四六判 180kg）、
	特色1C（PANTONE-3255-Uをベースに調肉）/1C
	表紙・本文・見返し：ソリストミルキー（四六判 65.5kg）、4C
	本文（別丁）：白夜（四六判 56kg）、スタンプ2色
	表紙・本文・見返しの区別をつけない仕様
	図版とモチーフの貼り込み、スタンプ、穴あけ加工
印刷・製本会社	加藤文明社｜atelier gray
	カード印刷：版画工房カワラボ！
部数	400部
予算	50万〜100万円の間
販売価格	3,636円（税別）
発行年	2022年
主な販売場所	発行元のオンラインショップ（April Shop）、本屋 B&B、
	ナツメ書店、ON READING

「日常の小さな喜び」をテーマに、布などを使用した作品制作を行う美術作家・渡邉紘子氏が2018〜22年までインスタグラムに書き溜めた夢日記をまとめた読み物。商用利用可能なパブリックドメインの眠る人が描かれた名画や、制作中に出た糸くず、インスタグラムに掲載した写真、貼り込みをしたメモや紙の花びらなどが随所に散りばめられるほか、日付はデザイナーと著者が描いたいたずら書きのような文字で記される。本そのものを作品の一部として捉え、夢日記上で散文的に散らばるさまざまな要素が著者独自のルールで構成される。

h

3章 糸かがり・コデックス装〈スピンあり〉｜作品集

77

e
f

制作のプロセス

「夢日記」を形にするにあたり、親しみのある新書に近いサイズを採用。表紙・本文・見返しの区別をつけないことで、軽やかな仕上がりになっている。カバーの裏面には表紙が鏡像で印刷されており、一見すると表紙が透けているようにも見え、本の内に空間を感じさせるデザインに。本文はうつろいゆく日々と連動して変化する4色刷り。白紙頁には穴、スタンプ、紙の花びらを手作業で施している。その他、図版やいたずら書き、絵文字など作品との相関性を示す要素を所々に挟み込みながらも、手にとったときの構造物としての美しさと快適さを意識し、スムーズに読み進められるようコデックス装を採用。

（著者 渡邉紘子）

a. 表紙はアンリ・マティス、扉はカール・アグリコラによる作品。
b. カバーは薄いグレーの厚紙にクリームソーダ色の特色1Cで印刷。ピンク色のスピンが差し色に。カバー、扉に使われている模様は打ち合わせの時に話しながら著者が描いた点々を加工したもの。
c. ノンブルの上の（カッコ）が日記中のキーワードを示し目次と連動。
d,e,h. 本文のどこかに登場する内容を示唆するような、ちょっとしたイメージや言葉を、主に手作業で所々に織り込んでいる。表紙のマティスの絵が印刷されたカードのおまけ付き。
f,g. 本文は4色刷。開きの良い系かがり・コデックス装を採用。背標もデザインの一部に。

「小屋の本」
霧のまち亀岡からみる風景

一寸勾配片屋根型と切妻型を造本で再現。
京都・亀岡をめぐり「農機具小屋」を
蒐集、分類、紹介した小屋の図鑑。

a

b
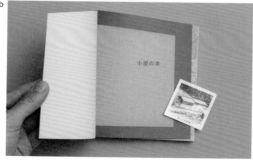

78

書名	「小屋の本」霧のまち亀岡からみる風景
著者	辰巳雄基、ヤマサキエイスケ、 安川雄基・冨吉美穂(合同会社アトリエカフエ)
発行元	一般社団法人きりぷえ
制作	デザイン：宗幸(UMMM)／写真：辰巳雄基 協力：かめおか霧の芸術祭実行委員会
判型	四六判変型(127×162mm)
頁数	本文 128頁
綴じ方・製本方式	コデックス装
用紙・印刷・加工	表紙：アラベール-FS ホワイト(四六判 160kg)、4C/0C 本文1(冒頭16頁)：特2C/特2C 本文2：b7バルキー(四六判 69kg)、4C/4C 金属小屋の必要最低勾配と言われる「一寸勾配」の形に天面をカット
印刷・製本会社	株式会社サンエムカラー
部数	2000部
予算	150万〜 200万円の間
販売価格	1,800円(税別)
発行年	2020年
主な販売場所	誠光社、ホホホ座、ON READING、SUNNY BOY BOOKS

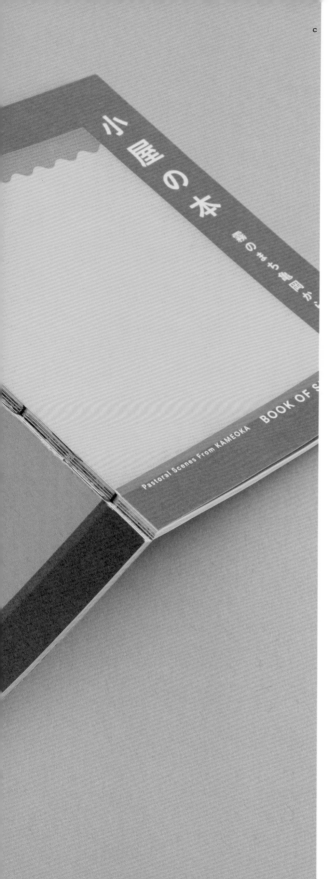

c

芸術で「居場所」をつくることを掲げる一般社団法人きりぶ
えから出版された小屋の図鑑。蒐集家・辰巳雄基氏が中心
となり、京都府亀岡市が行う芸術祭「かめおか霧の芸術祭」
の風景を象徴する「農機具小屋」を調査。地元・アート・建
築・コミュニティの目線を持ったリサーチチームで亀岡に点
在する350以上の小屋をめぐり、立地、構造、素材の経年
劣化、工夫、生活感などに着目しながら小屋を蒐集、分類
し、厳選した35棟を掲載。「パンチングメタル小屋」「村の花
嫁」など独自に小屋を命名し、観察に基づいたメンバーのユ
ニークな解説で紹介。

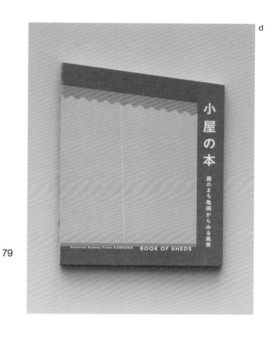

d

制作のプロセス

天面をナナメカットにして本そのものを小屋の形に。小屋に
はさまざまな屋根の形があり、一寸、二寸などで傾斜をあら
わす「勾配（こうばい）」で表現されるが、本書では金属屋根
の必要最低勾配の「一寸勾配」の「片流れ屋根」の形をした
製本に。本を開いて立てると、一寸勾配の「両屋根（切妻
型）」の小屋の形になるよう、コデックス装を採用した。京都
・亀岡の農家で収穫時期になるとよく使用されているメッシュ
コンテナの色から着想し、メインカラーはオレンジ色に設定。
表紙は鮮やかな色を出すためCMYKのMインキを蛍光ピン
クのインキに置き換えてもらい、「小屋の形」を一番に印象付
けるため、トタンや地面なども色彩の構成のみで表現した。

（デザイナー　宗幸）

a.　「パンチングメタル小屋」「いぶし銀の小屋」「艶ガール」「村の花嫁」「二階建宇宙船」
　　「メルヘンの館」「りぼんちゃん」「インサイドアウト」など小屋ごとにオリジナルの名前
　　を命名。著者による技術的な視点を交えた考察がユニークな語り口で紹介される。
b,c.　両手のひらに収まる小さな形はセルフビルドの「小屋」をイメージしたもの。コデック
　　ス装を採用し、開くと両屋根（切妻型）の形に。メインカラーのオレンジは亀岡で収穫
　　の際によく使用されているメッシュコンテナの色。糸の色は、表紙のフレームに合わ
　　せて青色に。
d.　閉じると「一寸勾配」の「片流れ屋根」の小屋の形に。

純粋思考物体

純粋な「物体」として存在する。
印圧とインクで物質的に刻まれた
芸術と存在をめぐる113編の断章集。

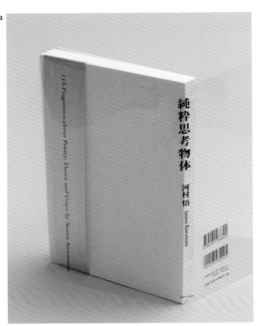

a

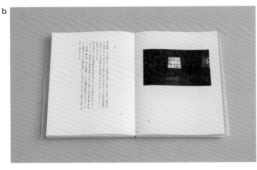

b

書名	純粋思考物体
著者	河村悟
発行元	テテクイカ
制作	企画・序文：佐藤究／造本・組版：アトリエ空中線・間奈美子
	制作協力：佐藤香代子、高橋晶子
判型	A5判
頁数	本文164頁
綴じ方・製本方式	コデックス装
用紙・印刷・加工	カバー：アリンダ AGT-ES75（75μm）、1C/0C
	帯：ハイピカE2F シルバー（四六判 95kg）、1C（白）/0C
	表紙：GAファイル ホワイト（四六判 900kg）、クリア箔押し
	本文：b7バルキー（A判 46.5kg）、1C/1C
	綴じ込み：コート紙（A判 57kg）、1C/1C
印刷・製本会社	印刷：高千穂印刷株式会社／製本：渡邉製本株式会社
部数	1〜500部の間
予算	100万〜150万円の間
販売価格	3,000円（税別）
発行年	2022年
主な販売場所	全国の書店、ネット書店（トランスビュー代行による直接取引）

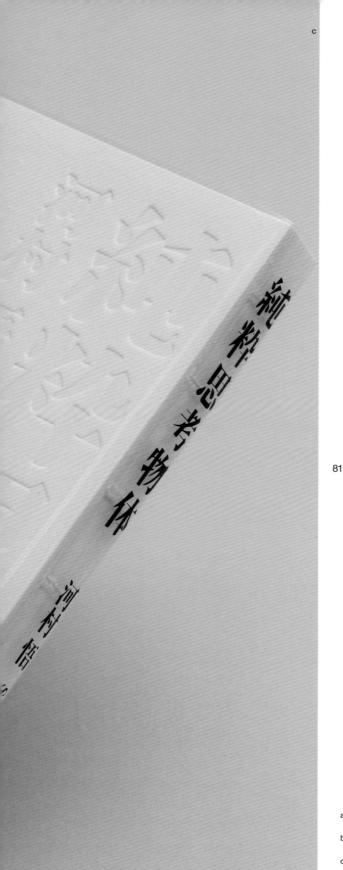

詩人・河村悟氏により1989年に書き終えられ、その原稿を目にした人々のあいだで、永らく書籍化が待ち望まれたまま未刊となっていた、芸術と存在をめぐる113編の断章集。本書は20年以上にわたり著者に影響を受けてきた作家・佐藤究氏により企画され、佐藤氏が『テスカトリポカ』で第165回直木賞を受賞してまもない2021年の秋、本格的なプロジェクトとして始動。1頁に1行の詩、あるいは舞踏論の断章、ちいさな寓話、詩人の手による絵画やポラロイド作品が収められ「詩・イメージ・ことばの迷宮」として構成される。

制作のプロセス

思想の世界ではほとんど触れることができなくなった「純粋」という言葉を書名に標榜する書物に、自ずと白と透明が視覚に浮かんだ。「本」である前に、そこにある「物体」としての存在を意識し、純白の厚いボール紙にタイトルを大きく透明箔押し、透明フィルムカバーの背に黒のシルクスクリーンでタイトルを印刷。帯は透明カバーの内側、銀紙に白刷りを施した。印刷方法の中でも平坦なオフセット（平版）を避けて物質感にこだわり、印字はいずれも、印圧やインクの盛りなど平面的でなく物質的に刻まれる方法を採用。製本は、手ばなしで置いてスムーズに開くコデックス装を選び、本文用紙も黄味がからない純白の書籍用紙を採用した。

（デザイナー　間奈美子）

a. 透明フィルムで、コデックス装の背など本体と帯が見える状態とし、背タイトルなどインク盛りのあるシルクスクリーン黒刷りを採用した。
b. 「純粋思考」という無色無名性を反映し、本文用紙は黄味のない真っ白な紙、b7バルキーを選択。本文に綴じ込んだ美術作品の図録頁にはコート紙を使用。
c. 造本コンセプトは、無色・透明、物質感。帯も、光をイメージする銀の紙に、文字を白刷り。角度によって見えたり見えなかったする立体的な質感に。また、欧文フレーズの部分には、透明カバーの同じ箇所に刷った黒い文字とその影がずれて重なる設計。
d. タイトルと著者名を透明箔押しのみとした表紙。印圧が強くでるよう、厚みのある白いボール紙に。

MALOU

台風直下の3日間。展覧会の痕跡や傷跡も
ユニークピースとして造本に取り入れた
アーカイブ書籍型のアートプロジェクト。

a
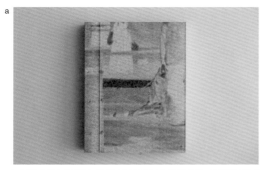

b
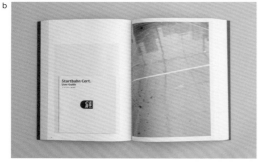

c

82

書名	MALOU
発行元	吉田山 FLOATING ALPS LLC
制作	アートディレクション・デザイン：八木幣二郎／撮影：青木柊野
	レビュー：慶野結香、大村高広／翻訳（英語）：水野響
	翻訳（中国語／繁体字）：杭亦舒
	契約書原案：檜山真有（展覧会売買プロジェクトD4Cより）
	契約書相談・ドラフティング：木村剛大
判型	A4判変型（225×300mm）
頁数	本文 368頁
綴じ方・製本方式	ドイツ装（表紙はアクリル板）、本体は並製本（PUR）
用紙・印刷・加工	カバー：アクリル板
	表紙：ビオトープGA-FS フォレストグリーン
	（四六判 210kg）、白1C/0C
	本文：モンテシオン（四六判 110kg）、4C/4C
	見返し：ビオトープGA-FS フォレストグリーン
	（四六判 90kg）、白1C/白1C
印刷・製本会社	印刷（本文・見返し）：藤原印刷株式会社
	印刷（表紙周り、UV印刷）：株式会社ショウエイ
	製本：有限会社篠原紙工
部数	30部
予算	1,012,264円
販売価格	120,000円（税別）
発行年	2022年

d

2021年10月に開催された吉田山氏主催の展覧会「のけもの」の記録写真やレビューテキストを元に制作されたアーカイブ書籍型のアートプロジェクト。表紙のアクリル板は展覧会で建築家コレクティブGROUPが制作した水屋根の素材を再利用したもの。本書には展覧会のフランチャイズ開催権についての契約書、ブロックチェーンの作品証明書が備わっており、アーカイブ書籍でありながら一点物の美術作品、展覧会開催権を巡る未来性のあるアートプロジェクトとして出版。本プロジェクトに参加するには、発行人・吉田山氏との契約が必須であった。

e

f

撮影：太田琢人

制作のプロセス

3日間のみ開催された屋外展示であり、台風が多い時期で雨が降りしきる中、毎時間流動的に作品の見え方が変容する展覧会の性質からデザインを着想。人の手に渡った後も生き続けるような一つの展覧会のような立ち位置として本書を制作できないかと考えた。そこで発行する30部すべてをユニークピースとし、カバーには展覧会場で使用した屋根の素材を使用。会場で風雨に見舞われた屋根の傷や水垢など台風前夜の気候もアウトプットの一つとしてデザインに取り入れている。発行部数の数は大幅に絞り、多くの人に見てもらうのではなく、今の時代に逆行するかのように人伝で渡り、本棚で息をしていくように変化していく形を目指している。

（デザイナー　八木幣二郎）

a. 表紙はビオトープGA-FS フォレストグリーンにUV印刷を施した。
b. ブロックチェーンの作品証明書となる非接触NFCタグが契約書部分に貼り付けられている。
c,e. 並製PUR＋アクリル板でドイツ装を採用。
d. カバーのアクリル板は建築家コレクティブGROUPが制作に使用し搬出時にでた材を再利用したもの。風雨に見舞われた屋根の傷や水垢など台風前夜の気候もアウトプットの一つとしてデザインに取り入れている。
f. それぞれが一点ものとして機能するように1枚の写真が30分割される形で30部の表1と表4のすべて異なった写真が印刷されている。

撮影：太田琢人

からむしを績む

布と紙を一体化させた造本。
繊維、糸、布に触れるように
紡がれてきたいとなみの気配を届ける。

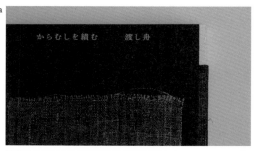

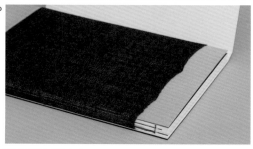

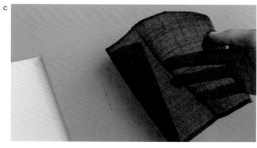

84

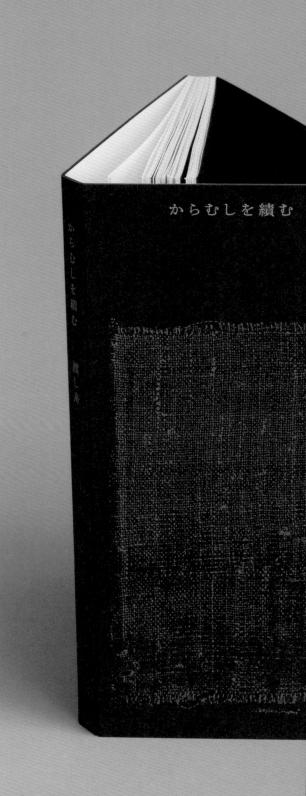

書名	からむしを績む
編者／発行者	渡し舟（渡辺悦子、舟木由貴子）
発売元	信陽堂
制作	アートディレクション・デザイン：漆原悠一（tento）
	写真：田村尚子／編集：丹治史彦、井上美佳（信陽堂）
	テキスト：鞍田崇／校正：猪熊良子
	印刷監理：浦有輝（株式会社アイワード）
	印刷進行：石橋知樹（株式会社アイワード）
判型	A5判変型（140×200mm）
頁数	本文 112頁
綴じ方・製本方式	変形スイス装、本体背はコデックス装
用紙・印刷・加工	表紙（表面）：ブラックブラック（L判 450g/㎡）2枚合紙、活版2C/0C
	表紙（内面）：わたがみ 白（四六判 90kg）、0C/0C
	扉：地券紙（L判 20kg）＋TSギフト-1 ウォームグレー
	（四六判 200kg）合紙、1C/0C
	本文（テキスト）：オペラクリアマックス（A判 39.5kg）、1C/1C
	本文（写真）：ブライトーン（菊判 70kg）、4C/4C
	前見返し：NTラシャ 濃あい（四六判 130kg）
	後見返し：わたがみ 白（四六判 90kg）
	特装版：からむし布（藍染）／表紙：活版印刷（2C）
印刷・製本会社	印刷：株式会社アイワード／活版印刷：有限会社日光堂
	製本：株式会社博勝堂
部数	500部（うち80部が特装版）
予算	100万〜150万円の間
販売価格	普及版：3,455円（税別）／特装版：30,000円（税別）
発行年	2021年
主な販売場所	編者による直接販売（メール）、展覧会場、発売元のオンラインショップ

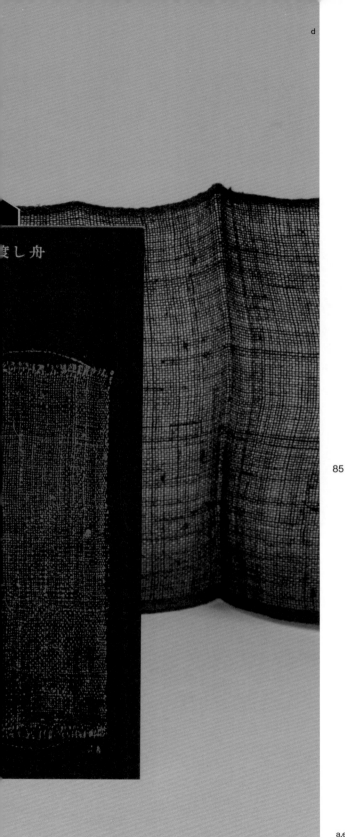

木綿が普及する以前、麻と並び庶民が繊維として活用していたイラクサ科の植物「からむし」。本書は有数の栽培地として知られる福島県奥会津昭和村に住む女性が織り上げた藍染のからむし布を、本書の編者であり「渡し舟」として活動している渡辺悦子氏と舟木由貴子氏が受け取ったことからつくられた。2人は世代を越えて、繊維から糸、糸から布へと織り上げられた布を着物や布小物ではなく「本」という形にして届けることを発想。哲学者・鞍田崇氏によるテキストと田村尚子氏による写真を手がかりに、幾世代も積み重ねられてきた「いとなみの気配」を定着させた。

e

f

4章　変形スイス装＋コデックス装｜その他

85

制作のプロセス

「からむしの布」と「本という器」をどのように融合させていくか考慮した結果、外表紙と本体の間に布をまとわりつかせて、本書を読み進めながら布にも触れることのできる造本に。（変形スイス装／コデックス装）。昭和村の夜（冬）から日が明けてだんだんと周りが薄明るくなり、地表や植物に付着した雪が日の光を浴びてキラキラと輝きだすイメージで、黒いカバーを開くと、左側には白の紙が眩しく感じられ、右側は藍染の生地が見える構造。表紙は会津塗の職人に協力をあおぎ、からむし布のテクスチャを漆で写したものを活版で印刷することで、布の質感を写し取った。特殊な造本設計であるが、全体の印象としては抑制の効いた、静謐な佇まいを目指した。
（デザイナー　漆原悠一）

a,e.　変形スイス装／コデックス装を採用。
b.　布の本藍染のイメージと連動して感じられるよう紺色の綴じ糸で本が綴じられている。
c.　特装版は一反の布からつくれる80部限定で制作された。
d.　表紙はからむし布のテクスチャを漆で写したものを活版印刷。文字には凛とした雰囲気を演出するために輝度の高い銀を、地紋には伝統の重みも感じられるよう少し輝度を落とした鈍い銀を用い輝度が微細に異なる銀で刷り分けている。
f.　微塗工紙でありながらも風合いを感じるブライトーンを選択。

MARUHIRO BOOK 2010–2020, 2021–

長崎・波佐見焼の製法から着想した
Wスイス装の辞書というフォーマット。
焼き物の歴史を物理的に保存する試み。

a

b

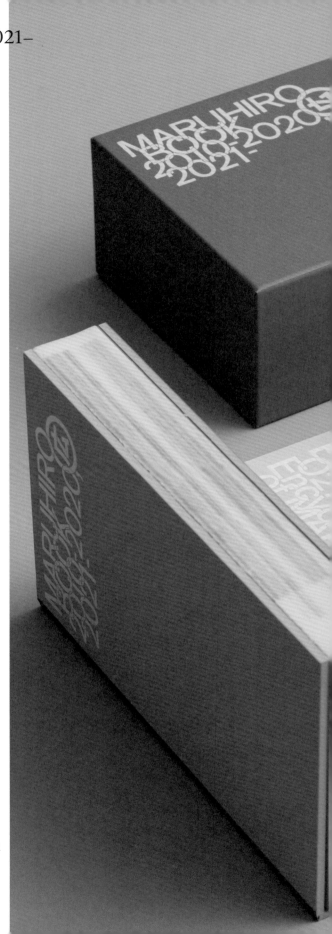

書名	MARUHIRO BOOK 2010-2020, 2021–
発行元	有限会社マルヒロ
制作	アートディレクション：安田昂弘（CEKAI）
	デザイン：高橋呂沙、三木章弘／写真：山田薫、長谷川健太 他
	プロデューサー：市村光治良（CEKAI）
	編集・文：桜井祐（TISSUE Inc.）、荒木里奈（マルヒロ）
	編集協力：新里李紗（マルヒロ）他
判型	菊判変型（130×210mm）
頁数	本文 720頁
綴じ方・製本方式	貼函入り、ダブルスイス装、本体背はスケルトン装
用紙・印刷・加工	スリーブ：アートカンブリック 167、白箔（グロス）
	〈表紙〉三枚芯表紙（表1）：紀州の色上質 アマリリス（最厚口）、
	白箔押し（グロス）
	三枚芯表紙（背）：アートカンブリック 167、白箔押し（グロス）
	三枚芯表紙（表4）：紀州の色上質 空（最厚口）、白箔押し（グロス）
	ドイツ装表紙（表1）：紀州の色上質 アマリリス（最厚口）、
	白箔押し（グロス）
	ドイツ装表紙（表1）：紀州の色上質 空（最厚口）、白箔押し（グロス）
	見返し：紀州の色上質 銀鼠（最厚口）
	本文1（写真）：ホワイトニュー Vマット（四六判 110kg）、
	Jet Press 両面カラー
	本文2（辞書）：b7バルキー（A判 57.5kg）、特1C/特1C
印刷・製本会社	印刷：藤原印刷株式会社、株式会社耕文社／製本：有限会社篠原紙工
部数	1～500部の間
予算	150万円以上
販売価格	20,000円（税別）
発行年	2022年
主な販売場所	発行元のオンラインショップ、HIROPPA、代官山 蔦屋書店

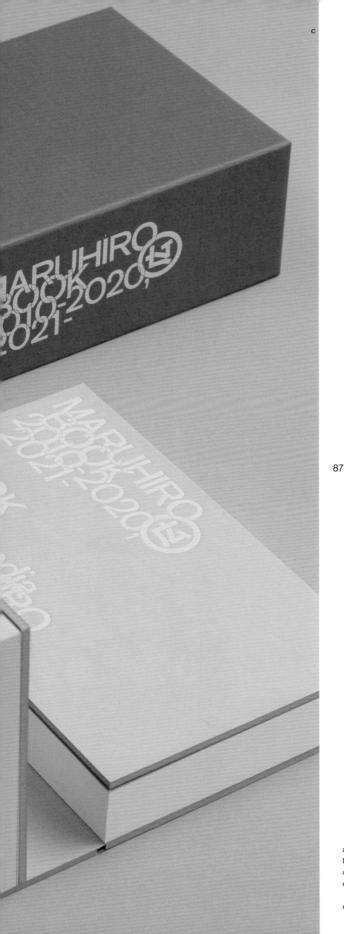

c

長崎県波佐見町で400年の歴史を持つ波佐見焼によるプロダクトを企画・販売する陶磁器メーカー「マルヒロ」。本書は自社ブランドを立ち上げてから10年余りに及ぶマルヒロの歩みをまとめたもの。アイテムやプロジェクトのアーカイブ写真集「BOOK01: Product and Artist Collaboration」とマルヒロにまつわる用語を集めた事典「BOOK02: Encyclopedia of MARUHIRO」という2つのパートで構成されている。焼き物の歴史を物理的に記し、残していく「辞書」として編纂。

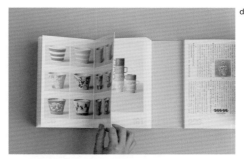

d

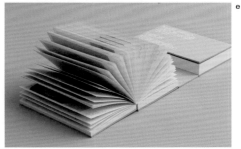

e

4章　貼函入り／ダブルスイス装＋スケルトン装｜辞書

制作のプロセス

波佐見焼が石膏型に生地を流し込んで、パカっと割って生まれることから、その動作を彷彿とさせるような製本方法としてWスイス装を考案した。通常の無線綴じの糊と比較して、糊の塗布量が薄くても強度があり、開きが良いPURを採用。背は透明な糊をむき出しにしたスケルトン装で陶器の持つ光沢感を演出。外観、スリーブはクロス張りのグレーでストイックな印象に。本を函から取り出したとき、マルヒロの伝統を大事にしつつも生活を明るく彩るようなプロダクトの数々を想起させるよう、明るい色の紙で表紙を構成した。物質性にあふれる本を目指したため、表周りの印刷は強めにカラー箔でデザインした。　　　　　（篠原紙工 小原／デザイナー安田）

a.　PUR糊によるスケルトン装。どちらが背で小口なのか見まがうほどの透明性。
b.　BOOK1、2とそれぞれ異なる要素、頁数にも関わらず同じ厚さにまとめられている。
c.　2冊の本が背表紙で繋がり組み合わせられることで1冊の本として成立している。
d.　写真の印刷にはJET PRESSを使用。オフセット印刷にはない安定した色の階調を表現した。
e.　PUR糊ならではの開きのよさ。

ボイス＋パレルモ

ボイスとパレルモの作品・活動・論考
並走する3要素を重層的に編纂・収録し
渾然一体の芸術の営為を綴じた図録。

a
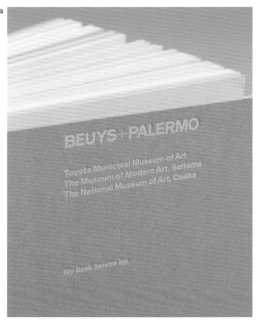

b

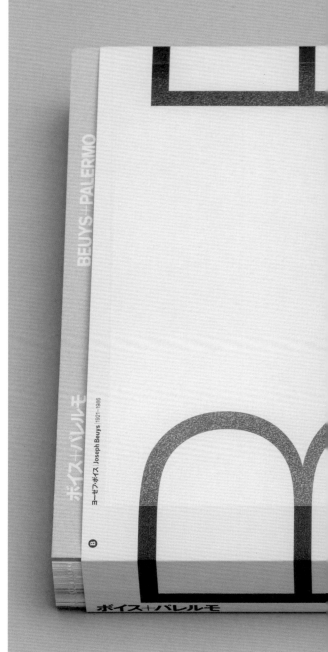

書名	ボイス＋パレルモ
発行元	株式会社マイブックサービス
制作	デザイン：刈谷悠三・角田奈央（neucitora）
	編集：鈴木俊晴（豊田市美術館）、大浦周（埼玉県立近代美術館）、
	平野到（埼玉県立近代美術館）、福元崇志（国立国際美術館）、
	伊藤雅俊（株式会社マイブックサービス）
判型	A4判変型（200×297mm）
頁数	本文 368頁
綴じ方・製本方式	ドイツ装、本体背はコデックス装
用紙・印刷・加工	カバー：サガンGA スノーホワイト（四六判 130kg）、1C＋クリア箔押し
	本文1：OK嵩王（A判 60.5kg）、4C/4C
	本文2：マシュマロCoC スノーホワイト（菊判 48.5kg）、1C/1C
	本文3：b7バルキー（A判 57.5kg）、2C/2C
	見返し：b7バルキー（A判 57.5kg）、2C/2C
印刷・製本会社	株式会社山田写真製版所
部数	4500部
販売価格	3,600円（税別）
発行年	2021年
主な販売場所	展覧会場、全国の書店、ネット書店

作字百景
ニュー日本もじデザイン

グラフィック社編集部 編
B5変形判／274頁
定価3,080円(10%税込)

インディペンデントシーンや
SNS上で注目される、「文字を
かく」「文字をつくる」ことから
はじまる新世代のデザインの
潮流を、気鋭のデザイナー40
組、掲載点数約800点の作例
で紹介。アナログとデジタル
の枠組を越えて生み出される、
文字の世界を初集成。

Higuchi Yuko Artworks
ヒグチユウコ作品集

ヒグチユウコ 著
B5変形判／160頁
定価2,530円(10%税込)

画家・ヒグチユウコのファース
ト作品集。作品のほか、ホルベ
イン、EmilyTemple cute、ユニ
クロ、資生堂、メラントリックへ
ムライトなどとのコラボレーショ
ン作品の原画多数。ペン画
のハウツー、アトリエ紹介、本
人による作品解説も収録。

ひみつの花園

ジョハンナ・バスフォード 著
B4変形判／96頁
定価1,430円(10%税込)

『ひみつの花園』の物語になぞ
らえて、色のない花園に色を塗
っていき、花園が美しくよみが
えるというコンセプトの塗り絵
ブック。テキスタイルのような
美しい細密画が、色を塗ること
で見違えるように美しくなりま
す。花園が完成していく喜び、
楽しさをぜひ。

ちいさな手のひら事典
ねこ

ブリジット・ビュラール=コル
ドー 著
A6変形判／176頁
定価1,650円(10%税込)

品種や行動、グルーミング、カ
ルチャーなど、ねこに関するさ
まざまな疑問に答える、ねこの
事典。かつてフランスにブー
ムを巻き起こした貴重なクロ
モカードの挿絵で、コレクショ
ンにもギフトにも最適な手の
ひらサイズの愛くるしい一冊
です。

料理

一汁一菜でよい という提案

土井善晴 著
A5判/192頁
定価1,650円(10%税込)

長年にわたって家庭料理とその在り方を研究してきた、料理研究家・土井善晴が、現代にも応用できる日本古来の食のスタイル「一汁一菜」を通して、料理という経験の大切さや和食文化の継承、日本人の心に生きる美しい精神について考察します。

肉サラダ

堤人美 著
B5変形判/112頁
定価1,650円(10%税込)

シンプルでも、家族で楽しめるヘルシーな料理って? そんな思いから生まれたのが「肉サラダ」。メインの材料は1種の肉と野菜。1種類だから切るのも面倒でありません。ビールのおつまみにも、ごはんのおかずにもぴったりなレシピを人気料理家・堤人美が提案!

低温真空調理のレシピ

川上文代 著
B5判/112頁
定価1,980円(10%税込)

ここ数年、急速に普及がはじまり、注目を集めている低温調理器のレシピを掲載。難しいとされるロ ーストビーフも、完璧なロゼ色に。絶対失敗することがないこの調理法は、家庭では難しいとされていた料理が、お店にも引けを取らないほど上手につくれます。

ノスタルジア食堂

東欧旧社会主義国の
レシピ63

イスクラ 著
A5変形判/160頁
定価1,760円(10%税込)

東欧から中央アジアまでの旧社会主義国で食べられた料理を再現したレシピ本。当時の器やカトラリ ーなどで彩られた料理写真はさながら現地の食堂を彷彿とさせます。陶器の産地やかつての雰囲気を色濃く残す食堂の数々を紹介する旅のコラムも満載。

カンパーニュ

ムラヨシマサユキ 著
B5判/96頁
定価1,650円(10%税込)

カンパーニュは、パン・ド・カンパーニュのことで、通称、田舎パンと言われる、丸くて大型の素朴な食事パンです。人気料理家の著者が、冷蔵庫任せで発酵できる手法で、美味しく、失敗しにくいつくり方を、カンパーニュと楽しむ料理とともに紹介します。

ジビエ
解体・調理の教科書

一般社団法人 日本ジビエ振興協会 監修
B5変形判/176頁
定価2,750円(10%税込)

「捕獲」と「調理」に偏っていた従来の本とは違い、解体加工の正しい知識普及のための解体ハウツー本。害獣問題に悩まされる主に各自治体の食肉加工従事者のための駆除対象上位の鳥獣解体、および食肉への加工のための参考書。

バターの本

グラフィック社編集部 編
A5判/128頁
定価1,650円(10%税込)

日本全国でつくられている100種類超のバターを、北海道から九州まで網羅して紹介。それぞれのバターの特徴や栄養成分、オススメの食べ方、味の感想を、バターの色やパッケージがわかるような美しい写真とともに掲載。バター好きなら興奮する一冊です。

カフェ・グラフィックス
&インテリア

ヴィクショナリー 編
B5変形判/280頁
定価4,180円(10%税込)

コーヒーの質にこだわるだけでなく、美味しそうに見えるグラフィック・アイデンティティや、個性的なインテリアを売りとして、ブランディングに成功した世界中の店舗を収録。コーヒーによって開拓されたさまざまなデザインとコンセプトをお楽しみください。

手芸・クラフト

はぎれが楽しい
今すぐ作りたいポーチ50

グラフィック社編集部 編
B5判／128頁
定価1,540円（10%税込）

かわいくて、つくりamong50個のポーチを紹介。はぎれをつないでパッチワークしたり、お気に入りの布を生かしてつくったり、見た目のかわいいもの、ポケットが付いた機能的なもの、1時間で完成するものまで、さまざまなデザインのポーチが楽しめます。

スイーツのクロスステッチ
from Paris

ヴェロニク・アンジャンジェ 著
A4変形判／146頁
定価1,980円（10%税込）

パリからやってきた、お菓子モチーフが大人気のクロスステッチ図案集。3つのテーマで、42種類のモチーフを収録。結婚祝いや誕生日、お茶の時間も楽しくなるような、甘い色のクロスステッチが詰め込まれた宝石箱のような一冊です。

ハワイアンキルトの
ある部屋

マエダメグ 著
A4変形判／112頁
定価1,980円（10%税込）

リビングやベッドルームなど暮らしの中の6つのシーンごとにアイテムをトータルコーディネートして紹介。本格的なベッドカバーから一枚布でつくるコースターまで幅広く、楽しくつくって使える作品ばかり。ハワイアンキルトをより身近に感じれます。

棒針編み大全

トリシャ・マルコム、カーラ・スコット 著
A4判／352頁
定価5,280円（10%税込）

1989年のオリジナル版刊行以降、アメリカで初心者からプロのデザイナーまで、幅広いニッターに愛されてきた本を、さらにアップデート。棒針編みに関する考えうるかぎりの情報が網羅された『究極の棒針編みリファレンス』に！

ドール服づくりの
基礎のきそ

関口妙子 著
B5判／176頁
定価2,200円（10%税込）

初心者から、もっとコツを知ってつくりたい方まで楽しめる、ドール服づくりの基礎や技法をまとめた一冊。お裁縫の基礎、道具からテクニックまで、幅広い内容です。長らくドール服づくりを手がけてきた著者の視点でまとめたコラムなど、中級者以上も楽しめます。

ドールのための
ミニチュア家具 DIY

キム・ギョンリョン 著
B5変形判／232頁
定価2,200円（10%税込）

1/6スケールドールのための家具と小物35点を掲載！難易度付きだからはじめても大丈夫。簡単なものからつくりはじめればドール家具づくりの腕もメキメキ上達します。全部つくってお家をまるごとコーディネートしませんか？

猫のきせかえ
ぬいぐるみ

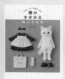

芝千世 著
B5判／104頁
定価1,760円（10%税込）

お子様でもつくれるような「ぬいぐるみのドール」、思い出の布やお気に入りの布でつくれる「抱きぐるみ」、本格的なモヘアでつくる「きせかえ人形」の3種類の猫のぬいぐるみのつくり方をレッスンできます。それぞれのドールに合わせたアイテムも掲載。

SPHERE
不思議な球体
ポップアップカード

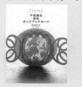

月本せいじ 著
B5変形判／128頁
定価1,760円（10%税込）

新しい球体のポップアップカードが平面から球体に変化するおもしろさは、ほかにはありません。一瞬で平面から球体に変化するおもしろさは、ほかにはありません。インテリア小物として飾ってもすてきです。全作品の型紙、5作品の切ってそのままつくれる型紙付き。

増補改訂版
レイアウト、基本の「き」

佐藤直樹（アジール）著
B5判／164頁
定価2,640円（10%税込）

初歩的なレイアウトの基礎を、しっかりとした理論的な説明を元に、豊富な図案で説明している「レイアウト基本の「き」」を、間違えがちな文字組や約物の使い方、色や配色のテクニックを中心に内容を増補し、全面改訂。

文字のきほん

伊達千代 著
A5判／144頁
定価1,870円（10%税込）

「書体」と「フォント」の違いから、印刷と文字の歴史、活版・写植のしくみ、フォントのつくられ方、国内の代表的なフォントメーカー紹介、UDフォント……文字にまつわるいろんな「きほんのき」を解説。

グッズ製作ガイド
BOOK ver.2

グラフィック社編集部 編
B5判／178頁
定価2,750円（10%税込）

Webではなかなか探せない、本当につくりたい魅力的なオリジナルグッズ・ノベルティグッズを150種類以上掲載。すべてのグッズのコスト、最低ロット、納期、注意点、発注先を掲載し、すぐにでも魅力的なグッズづくりに役立ちます！

印刷・紙もの、
工場見学記

『デザインのひきだし』編集部 編
A5判／176頁
定価2,200円（10%税込）

人気ブックデザイナーである名久井直子が『デザインのひきだし』誌上を舞台に、5年以上に渡って取材してきた、本づくり・紙ものづくりの16の現場。なかなか見ることができないこれらの現場を、ブックデザイナーならではの視線から徹底的に見学します。

すぐに役立つ！
配色アレンジ BOOK

久野尚美＋フォルムス色彩情報研究所 著
B5変形判／304頁
定価1,980円（10%税込）

パラパラとめくるだけで膨らむ配色のヒントとアイデアが満載！ プレゼンテーションに使える言語感覚を養いながら配色センスがアップする。自在に使える実用配色ブックの決定版。巻末には、身近なテーマに関連した色を探せる便利なキーワード索引付き。

美しい自然の色図鑑

パトリック・バティ 編
石井博、宮脇律郎 監修
A4変形判／290頁
定価3,300円（10%税込）

『ヴェルナーの色の命名法』掲載の110色を豊富なイラストで解説する、魅惑の色図鑑。カラーチャートは、自然科学や、芸術の発展にどのように貢献したのか、その発見の歴史がわかる、豊富なテキストも掲載しています。

民藝の教科書①
うつわ

久野恵一 監修／萩原健太郎 著
B5判／160頁
定価2,200円（10%税込）

著者が全国各地の窯元をめぐったルポを中心に、読者を手仕事のある暮らしへと誘う。全国40以上の窯元のつくり手、製品の紹介に加え、基礎知識や使い方・選び方のアドバイスなど、民藝を知る・見る・使うための情報を幅広くカバーした「教科書」。

柚木沙弥郎のことば

柚木沙弥郎、熱田千鶴 著
木寺紀雄 写真
四六判／192頁
定価2,200円（10%税込）

98歳の今も第一線を走り、年々モダンな民藝、染色作品をつくり続ける柚木沙弥郎。長年取材しつづける編集者・熱田千鶴だからこそ書ける、柚木の思い、信念、ことばを編んだ、初の「ことば」の単行本。生きることへのヒントになる金言がたくさんあります。

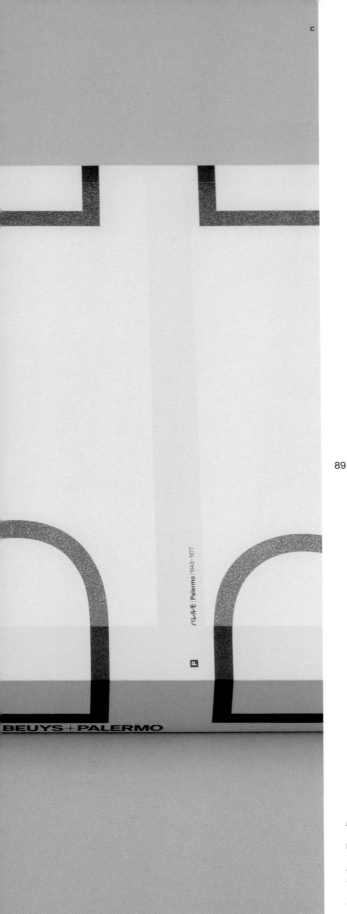

パレルモ Palermo 1943-1977

BEUYS+PALERMO

第二次世界大戦以降の重要な芸術家・教育者であるヨーゼフ・ボイスと、その教え子ブリンキー・パレルモの二人展「ボイス＋パレルモ」展の図録。「社会彫刻」という言葉でも知られ、アクション、対話集会、政治や環境問題にも介入し、多岐にわたる活動を展開したボイスと、絵画の構成要素を問い直す作品を手がけたパレルモ。本書は1960〜70年代の両者の絵画や彫刻作品、パフォーマンスや制作過程などのアーカイブ資料を収録し、つくられたもの／つくること／語られるもの、といった渾然一体の芸術の営為を包括的に検証する資料として編纂された。

d

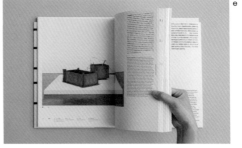
e

4章　ドイツ装＋コデックス装｜展覧会図録

制作のプロセス

ボイスとパレルモの多岐にわたる作品・活動・論考を収録するために、諸要素を階層で分けて、注目すべきまとまりを見出せるようにした。編集面では、包括的なコンテンツを横断できるように2人をBとPという記号で分類。実践の重なりによって時には作品が交錯する。フォーマット面では、作品・活動・論考という3つの要素に対して、それぞれのあり方を受け止めるレイアウトを用意し、用紙やインクも変えることで、それらが自律しつつ並走するような状態をつくり出した。特に資料部分は作品部分に対して折の単位で挿入されるため章の分節とは異なるリズムであらわれる。造本面では、ドイツ装を採用し、糸綴コデックス装とした。

（デザイナー 刈谷悠三）

a. タイトルをホワイトインクで箔押し。ボール紙に厚みがあるためエンボスのように深く刻まれている。豊田市美術館、埼玉県立近代美術館、国立国際美術館を巡回した。
b. ドイツ装とコデックス装を採用。作品・活動・論考の要素を厚いボール紙の堅牢性、糸綴じの危うさという二律背反に置き換えている。
c. 記号的に用いたBとPの文字の上からクリアインクを塗布し、表情に変化を与えた。
d. 要素によって異なる本文用紙を使用しているため、複数の紙の束が綴じられていることがわかる。
e. BとPの記号がインデックスになっており小口に縦の線として現れる。

We will sea ｜ Sara Milio and Soh Souen

9000kmの距離を隔てた2人の対話。
「隔たり」と「共有」を考察する
パフォーマンスのドキュメントブック。

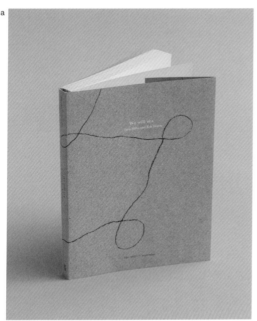

a

b

書名	We will sea ｜ Sara Milio and Soh Souen
著者	サラ・ミリオ、ソー・ソウエン
発行元	虚屯出版
制作	アートディレクション：太田明日香
	撮影：野村如未、カリン・イトラルデ
	編集：丸美月／寄稿：濱門慶太郎(虚屯出版)／翻訳：野村如未
	校正：丸美月、ソク・イェマン
判型	148×205mm
頁数	本文 256頁
綴じ方・製本方式	スイス装、がんだれ表紙(折り返し70mm)、
	本体背はコデックス装(本文にノド4mmで接着)
用紙・印刷・加工	表紙：GAクラフトボード ムーンストーン(L判 23.5kg)、
	スミ1C/1C＋白箔押し
	本文1：コート(四六判 90kg)、4C/4C
	本文2：OKアドニスラフ80(四六判 59.5kg)、4C/4C
	本文3：キャピタルラップ(四六判 60kg)、4C/4C
印刷・製本会社	株式会社イニュニック
部数	1～500部の間
販売価格	4,500円(税別)
発行年	2021年
主な販売場所	自社の実店舗及びオンラインショップ、tata bookshop/gallery

北九州在住のアーティスト、ソー・ソウエン氏とアムステルダム在住のアーティスト、サラ・ミリオ氏によるパフォーマンスプロジェクト「We will sea」のドキュメントブック。福岡市の虚屯（うろたむろ）で行われたパフォーマンスでは約9,000kmの距離を隔てた両者が、ZoomやSkypeなど用いて通信。プロジェクションされる身体像と、生身の身体によって2人の間にある「隔たり」と「共有」について考察した。本書はその制作プロセスとして二者による日記やスケッチ、行動や思考の軌跡が交差するように構成される。

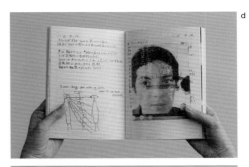

d

e

4章　スイス装＋がんだれ表紙＋コデックス装｜ドキュメント

制作のプロセス

「進行中のパフォーマンスのアーカイブブックをつくりたい」というアーティストからの依頼。プロジェクトがスタートし、それが一つの作品へと練り上げられるプロセスとして、作品制作と並行し日記をつけ、アーカイブとして収めることを提案。とくにパフォーマンスのテーマである「隔たり」と「共有」を軸に、二者が何を隔て、共有しているのかを模索。プロジェクトの概要、日記ページ、翻訳ページと各セクションで紙を変更。日記ページは温度感を読者に体感できるようアドニスラフを採用した。製本は表2部分が本文と接着していない背開き並製本。どの頁も開きがよく、一面しっかりと読める仕様に。

（デザイナー 太田明日香）

a. 表紙には実空間では共存していない2人がお互いのペン先を合わせて行うドローイングのパートで描かれた線が、存在の痕跡として配置される。
b. どの頁も開きがよく、日記も一面しっかりと読める仕様に。
c. プロジェクトの概要、日記頁、翻訳頁と各セクションで異なる紙を使用。それらを綴じるため、製本は表2部分が本文と接着していない背開き並製本を採用。
d. パフォーマンスではライブ配信上で発生する「遅延」などの現象も巻き込みながら、2人の間にある「隔たり」と「共有」について考察。本書はパフォーマンスに至るまでの2人の日記やスケッチが交互に綴じられる。
e. 翻訳頁は印刷によりスキンカラーを再現。

平凡な夢

表題の世界観を補うことのない装丁。
常に距離のあるイメージを交互に構成し
円環構造により夢の体験を綴じた写真集。

a

b

書名	平凡な夢
著者	長田果純
発行元	長田果純
制作	デザイン：星加陸／編集：岡本尚之
	プリンティングディレクター：岡本亮治
判型	B5判
頁数	本文 72頁
綴じ方・製本方式	ドイツ装、本体背は糸かがり寒冷紗巻き
用紙・印刷・加工	表紙：トーンF CG1（四六判、90kg）、特1C/0C
	本文（写真）：b7バルキー（四六判、90.5kg）、4C/4C
	本文（テキスト頁）：まんだら じゅんぱく（四六判、薄口）、4C/4C
	間紙：クラシコトレーシングFS（四六判、116kg）
印刷・製本会社	印刷：藤原印刷株式会社／製本：株式会社望月製本所
部数	300部
予算	100万円
販売価格	4,700円（税別）
発行年	2022年
主な販売場所	発行元のオンラインショップ、代官山 蔦屋書店、
	青山ブックセンター本店、BOOK AND SONS

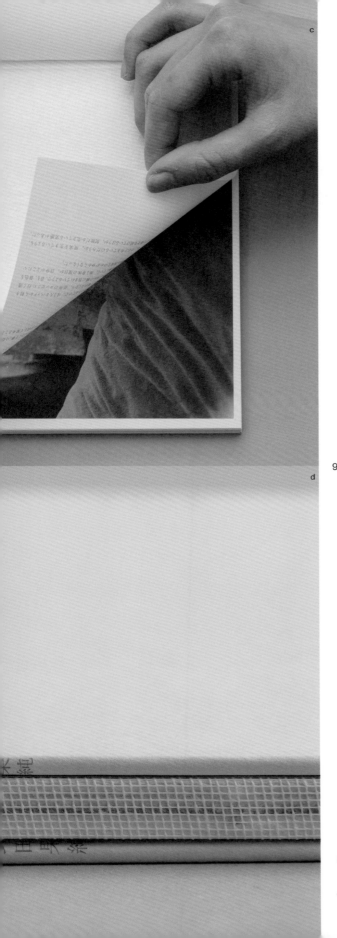

「c」は画像右上の符号、「d」は画像右下の符号、「e」は右カラムの画像の符号

c

2022年に東京・台東区のインテリアギャラリー es quart で開催された展示「平凡な夢」と合わせて出版された写真家・長田果純氏による写真集。作家にとってパンデミックによる自粛生活は、深い霧の中をさまよい続けるかのような過去の経験に重なり、終わりのない"平凡な夢"のように感じられた。カーテン越しに外の風景を目にするように、写真を撮る行為は「体を覆う膜に小さな穴があく。においが、音が、光が、景色が、体内に流れ込んでくる」と語り、朝から夜、部屋から外へ、夢から醒めるように繰り返される日々から構成される。

e

93

4 章　ドイツ装＋糸かがり寒冷紗巻き｜写真集

d

制作のプロセス

本の持つ問題構造として装丁が内容に対して既に雄弁であると感じる。本書では白に限りなく近いアンバランスなグレーを採用。表1が表題や内容の世界観を補うことなく、クラシコトレーシング FS から透けて見えるレースカーテン越しの猫を横目に、二度寝するイメージで始まる。入眠や起床を繰り返す記憶の断片は転換を記憶していない夢の体験に寄せ、常に距離のあるイメージを交互に構成した。部屋から海、朝から夜、マクロからミクロへ。始まりと終わりに類似した写真、並行移動している同じ景色の写真を置くことで本を円観的な構造と捉え構成した。　　　（グラフィックデザイナー 星加陸）

a.　表題や内容の世界観を補わないよう、表1には白に限りなく近いアンバランスなグレーのトーンFを採用。
b,c.　エピローグ、ステートメントには表裏でテクスチャーの異なる和紙、本文は長田氏のリクエストから触り心地の良いb7バルキーを採用。色の再現領域が狭い紙である中、藤原印刷により暗部を追い込む表現を実現。（プリンティングディレクター 岡本亮治）
d,e.　くるみ表紙糸かがり綴じによるドイツ装。表紙のドイツのボール紙をくるみわずかに背表紙の文字をずらす工程は望月製本所により手製本で制作された。

言葉は身体は心は世界

対話や関係性から編まれた言葉と形。
言葉・身体・心を行き来するように
パーソナルでありながら開かれた一冊。

a

b

94

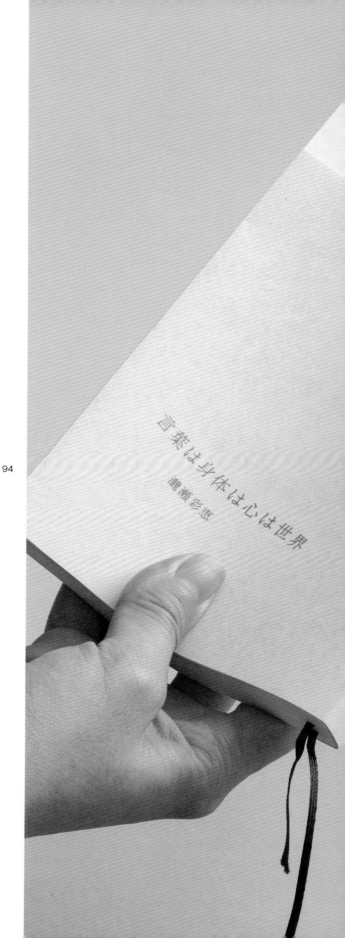

書名	言葉は身体は心は世界
著者	瀧瀬彩恵
発行元	瀧瀬彩恵
制作	アートディレクション：阿部航太／デザイン：村上亜沙美
	作品提供・挿画：内田涼、平岡尚子、yuikore、河野富広、
	Sayaka Maruyama、浮 (buoy) ／伊藤夕夏、Omega C.、
	Yurika Shiroyama、Ambre Cardinal、
	Laurent Garnier for François Chaignaud、DJ Emerald
	造本設計：村上製本
判型	124×175mm
頁数	本文 254頁
綴じ方・製本方式	PUR剥き出し背糊製本、スピン2本
用紙・印刷・加工	カバー：コルドバ ベラム（四六判 200kg）、朱赤箔押し
	表紙・本文：ソリストSP（N）（四六判 56kg）、1C/1C
	章扉：マットコート（四六判 70kg）、4C/4C
印刷・製本会社	印刷：村上製本、株式会社グラフィック
	製本：東海電子印刷株式会社
	加工：株式会社ペーパークラフトイトウ
部数	100部
予算	〜50万円
販売価格	3,500円（税別）
発行年	2022年
主な販売場所	発行元のオンラインショップ、bullock books

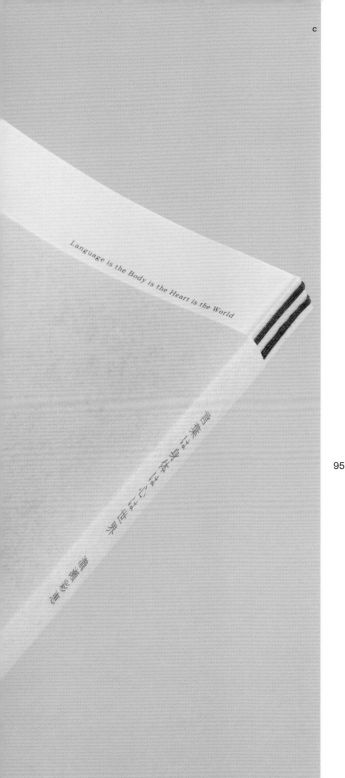

英語と日本語を行き来し、翻訳や執筆を軸にさまざまな活動に携わる瀧瀬彩恵氏によるエッセイ。「他者からもらった〈わたし〉に関する言葉を手がかりに、自分の言葉・身体・心の回路構造（システム）を確認しながら、別の他者へ向けて渡す試み」として制作。他者から投げかけられた著者にまつわる言葉をきっかけに、身体感覚・言語感覚・アイデンティティの周辺について綴った13篇のエッセイを中心に、他者に向けられた5篇のエッセイ・詩・ライナーノーツ、言葉の断片、さらに11名の他者によるアートワークが、253頁にわたり構成される。

d

e

5章　PUR剝き出し背糊製本＋スピン2本｜エッセイ集

制作のプロセス

名刺をつくりたいと瀧瀬氏から依頼を受けたが、事前に提供された情報から、名刺に載せきることは難しいと感じ、本をつくることを提案。造本面については村上製本に相談した。言葉と身体の感覚を扱う本書の内容から着想し、艶感のある剝き出し背糊を採用。本文には肌理を感じる紙を選択。表紙はなく本文で始まる裸本の装丁に。カラー頁はグラフィック、モノクロ頁は事務所のプリンターで印刷。手作業で作家と共に栞紐をつけ、カバーをカット、筋入れ、箔押しをするという身体に刻むように制作し本という形に落とし込むことで、中身と外身が編み込まれている、「本」としか言いようのない存在を目指した。

（アートディレクション 阿部航太／デザイン 村上亜沙美）

a. 村上製本では完成品だけではなく、制作の過程で生まれる「抜け殻」をすべて保管する。本書のタイトルに使用した箔押しの金型や、残った箔（言葉の抜け殻）なども保管してあるそう。
b. 手作業によって糊付けされた栞紐。
c. 読んでいくと小口がボロボロになっていくことで流れる時間が手に取る人により変わっていくのも本書の魅力。
d. 本文の章立てのカラー頁はグラフィックで印刷。
e. アートブックでもなくZINEでもなく、情報と形と、分解しようのない「本」としか言いようのない存在を目指した。

GATEWAY 2020 12

出入り自由なゆるやかな集まりのように
持ち寄られたイラスト・写真・文章が
雑誌的に編まれたオムニバス書籍。

a

96

書名	GATEWAY 2020 12
発行元	YYY PRESS
制作	装丁：米山菜津子
	編集：YYY PRESS
	協力：檜垣健太郎ほか多数
判型	B5判変型（174×246mm）
頁数	本文 352頁
綴じ方・製本方式	並製本、表紙にステッカー貼り
用紙・印刷・加工	表紙：紀州の色上質 あじさい（超厚口）
	本文（4C頁）：OK嵩王（四六判 77.5kg）
	本文（1C頁）：ペガサスバルキーショール（四六判 75kg）
	表紙：マットPP貼りしたステッカーを手貼り
印刷・製本会社	株式会社シナノパブリッシングプレス
部数	501 〜 1000部の間
予算	100万〜 150万円の間
販売価格	2,200円（税別）
発行年	2020年
主な販売場所	全国の書店（ツバメ出版流通）

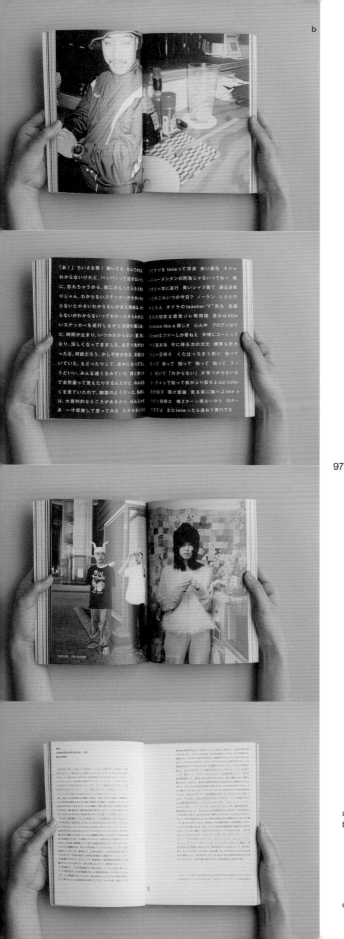

b

デザイナー・米山菜津子氏による出版レーベル「YYY PRESS」が発行するオムニバス書籍。2015年のレーベル立ち上げ時から不定期で刊行。2020年に発刊された4号の巻頭リレーインタビュー「私は、人の話を聴けているのだろうか?」では、米山をはじめデザイナー・加瀬透氏、アーティスト・原田裕規氏、編集者・西まどか氏、アーティスト・Lee Kan Kyo氏が登場。「出入り口」と訳されるタイトルの通り、出入り自由なゆるやかなコミュニティが生み出す「いまここ」の空気感が雑誌的な佇まいのなかにパッケージされている。

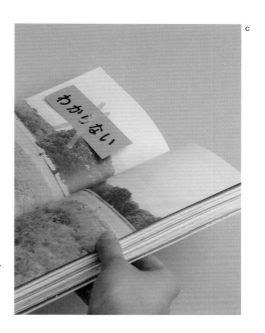

c

制作のプロセス

毎号、米山がテーマと寄稿者を決め、打診。デザイナー、写真家、アーティストなどさまざまな人が参加している。テーマを投げ、寄稿者から打ち返してもらった写真やイラスト、テキストにより独立したコンテンツとしてレイアウトも変動。本の佇まいとしては、ZINEのような神出鬼没的な在り方と、大きめの書店に平然と並んでいるような本の在り方、両者の中間を模索。装丁は雑誌的でありながらも、どこかに違和感を残すような存在感を意識している。制作者の顔を知らない形でふらりと本に出会ってほしい、という希望があるため、流通は小取次のツバメ出版流通に依頼し、基本的には直販は行わず、全国書店に置いてもらう体制に。

（デザイナー　米山菜津子）

a.　表紙はシール状の写真が巻き付けられた仕様。（表紙写真：岡崎果歩）
b.　デザイナー、写真家、アーティストなどさまざまな人が参加し、それぞれから寄稿されたコンテンツが、リレー形式で雑誌的に構成される。巻頭リレーインタビュー「私は、人の話を聴けているのだろうか?」米山菜津子→加瀬透→原田裕規→西まどか→Lee Kan Kyo／「会う、話を聴く、写真だけが残る」江崎愛／「翻訳について」奥村雄樹／「オルタナティブ写真（家）論」中野幸人（IACK）／インタビュー Angela Hill（IDEA BOOKS）／ドローイング 中納良恵／「わからない1.5」佐内正史 伊賀大介／小説「人の話を聴かない男」梶雄太／フォトエッセイ 工藤司／他
c.　佐内正史による「わからない」ステッカーがマスキングテープで留められている。

ドゥーリアの舟

画家による17篇のエッセイと絵画。
有機的な印刷・製本・流通を通じて
社会や生活における芸術の居場所を問う。

a

b

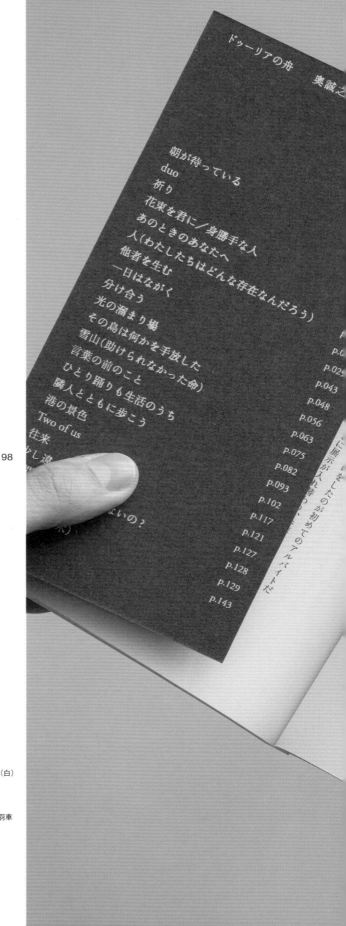

書名	ドゥーリアの舟
著者	奥誠之
発行元	oar press
制作	デザイン：加納大輔／編集：見目はる香（oar press）
	寄稿：大久保あり、西川日満里
判型	四六判
頁数	本文 160頁
綴じ方・製本方式	並製本、アジロ綴じ
用紙・印刷・加工	カバー：アラベール-FS スノーホワイト（四六判 90kg）、4C/0C
	表紙：OKプリンス上質（A判 70.5kg）、0C/0C
	本文：フロンティタフ80（A判 35.5kg）、1C/1C（一部3C）
	貼り込み：上質紙（四六判 70kg）、4C/0C
	帯：上質紙（四六判 90kg）、4C/0C
	しおり：ボード紙 チョコレート（450g/㎡を2枚合紙）、1C（白）/1C（白）
	カバー・帯・貼り込み：オフセット印刷
	本文：リソグラフ印刷／しおり：手刷りのスクリーン印刷
印刷・製本会社	印刷（リソグラフ）：NEUTRAL COLORS
	印刷（オフセット）：株式会社グラフィック／しおり制作：株式会社羽車
	製本：株式会社博勝堂（協力：株式会社八紘美術）
部数	500部
予算	〜50万円
販売価格	2,200円（税別）
発行年	2022年
主な販売所	発行元のオンラインストア、百年、VOU/棒、
	ON READING等の独立系書店

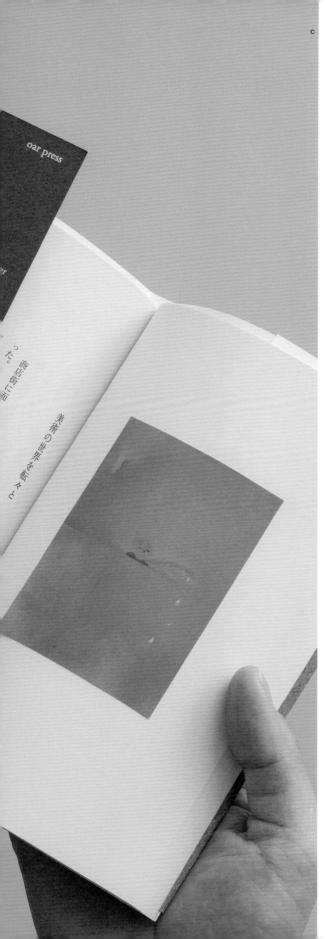

社会や暮らしにおける芸術の居場所を考察する絵描き・奥誠之氏による17篇のエッセイと作品集。小さなパネルやカセットテープサイズの絵画など、形態としても生活に寄り添う作品の届け方、出会い方に意識的な奥氏の姿勢を伝えるため、一般流通する出版物として制作された。本書では生活や社会と美術の関係を問う奥氏が「絵描き」となった経緯、社会における絵画について綴られ、具象にも抽象にも見える淡い混色の絵画の中、人や動物の姿が情景と混ざり合うように描かれる。巻末に現代作家・大久保あり氏、建築家・西川日満里氏による寄稿を収録。

e

99

制作のプロセス

分量のある文章を何度も読み返せるよう、四六判を選択。小さな判型は作者の絵画同様生活空間に置かれることを意図した。作品が文章の挿絵とならないよう、本文紙と異なる用紙に印刷して貼り込み、一部は本文用紙にリソグラフ印刷。作品情報を厚紙の栞にスクリーン印刷した。毅然とした態度で社会と向き合う作者の姿勢を、柔らかな紙と厚紙の抵抗感によって表現している。予算も限られるなか、編集者・作者ともに労を厭わず手作業を買って出てくれた。造本や印刷の工夫は経済的な理由にもよるが、結果的に制作の場での有機的な関係が生まれ、作者の手を介した書籍が届けられることは、奥氏の芸術の理想と重なるのではないか。

（デザイナー　加納大輔）

a. 本文に挟み込まれた厚紙の栞。上部にタイトルと著者名、出版社名など必要情報を配置することで、表紙は奥氏による絵画作品のみが刷られている。

b,c,e. 作品が文章の挿絵とならないよう、本文紙と異なる用紙に印刷し、手作業により貼り込む仕様に。作品情報を厚紙の栞にスクリーン印刷することで、紙面上は絵画に集中できる形になっている。本文は「NEUTRAL COLORS」の事務所機材を用いたリソグラフ印刷、栞はすべてデザイナーの手刷りによるシルクスクリーン印刷で制作された。

d. 一部の作品は本文用紙にリソグラフ印刷されている。

Hackability of the Stool スツールの改変可能性

カバーを付加機能として並製本に装着し
スツールの改変可能性を本の構造に応用。
建築家の思考実験を反芻させるアーカイブとして。

a

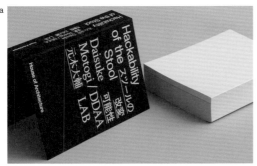

b

100

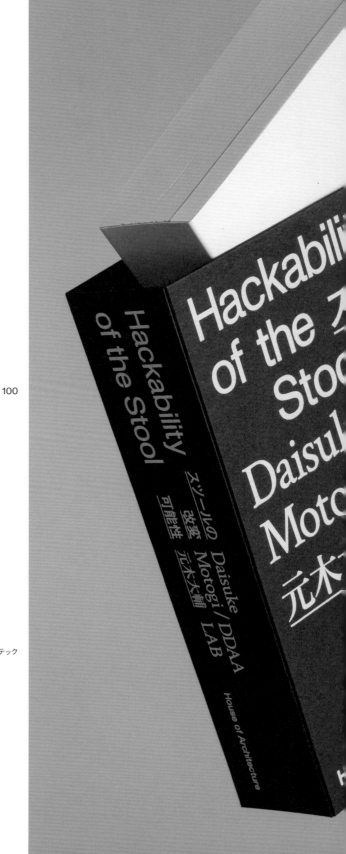

書名	Hackability of the Stool スツールの改変可能性
著者	元木大輔 / DDAA LAB
発行元	建築の建築
制作	デザイン：髙室湧人 / ca o studio
	写真：長谷川健太／スケッチ：元木大輔
	スケッチ・モデル：角田和也／モデル：キアタンテ・ジュリア
	編集：飯沼珠実／対談：水野佑、甲斐貴大、角田和也
	執筆協力：松本友也／タグリスト：飯塚るり子／企画協力：アルテック
判型	128×175mm
頁数	本文 622頁
綴じ方・製本方式	上製表紙で並製本を挟み込み
用紙・印刷・加工	表紙：GAファイル ブラック（四六判 620kg）、白箔押し
	本文1：OK金藤＋（四六判 73kg）、4C
	本文2：NTラシャ 栗（四六判 70kg）、1C
	本文3：OKアドニスラフ70（四六判 59.5kg）、2C
	本文2はリソグラフ印刷
印刷・製本会社	有限会社篠原紙工、Hand Saw Press
部数	1000部
予算	150万円以上
販売価格	5,000円（税別）
発行年	2022年
主な販売場所	ツバメ出版流通を経由した全国の書店、
	IDEA BOOKSを経由した国外各書店、
	発行元のオンラインショップ、展覧会場

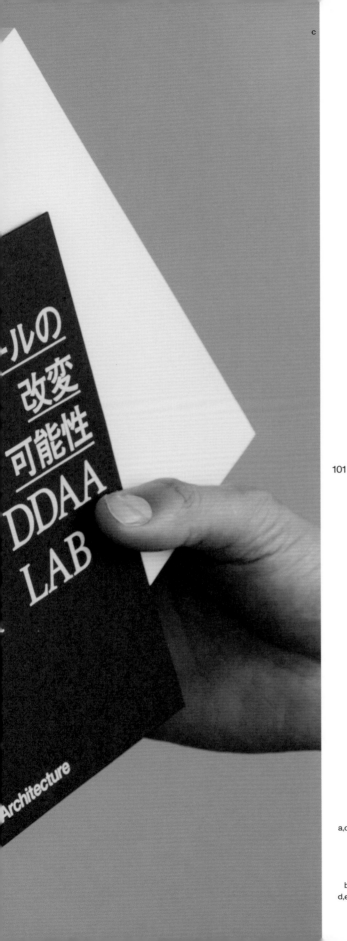

建築家・元木大輔氏によるプロジェクト『Hackability of the Stool スツールの改変可能性』をまとめた一冊。アルヴァ・アアルトの名作椅子「Stool 60」をモチーフに、最大公約数から導かれるデザインの過程で削ぎ落とされてしまった、多様でニッチでささやかな機能を付加することで、その機能の拡張を探求。合計331点に及ぶスケッチ、実際に制作された100脚のスツール、元木氏による書き下ろしの小論文、弁護士・水野祐氏や studio arche の甲斐貴大氏、DDAA スタッフの角田和也氏との3本の対談を収録。

d

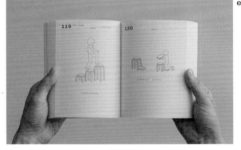
e

5章　上製表紙＋並製本挟み込み｜ドキュメント

制作のプロセス

元木氏が言及する「異なる価値観を等価に扱う感覚」を応用し、意図的に一つの書籍の中に異なる質感を同居させた。カバーは上製本のような厚みと繊細な質感を持つ気品のある佇まいだが、カバーを外すと週刊誌のような白い紙の束が現れる。本の内部も同様に、前半の100脚のスツールには光沢の強い紙、後半のスケッチはラフで汎用性の高い紙を使用し、ハレーションのような作用を生み出している。また、本プロジェクトにおけるスツールと改変された黒いアタッチメントとの関係性をなぞるよう、カバーを付加機能として並製本に装着。本を読む行為を通して読者に著者の視座を反芻させることを意図した。　　　（デザイナー 髙室湧人 / ca o studio）

a,c. スツールと改変された黒いアタッチメントとの関係性をなぞるよう、上製本仕様のカバーと並製本の本文は接着されていない。隙間なく合わせる2つのパーツは一見すると1冊の本として一体となって成立するが、取り外すと独立した物体として存在する。これらは本を読む行為を通して読者に著者の視座を反芻させる事を意図した設計となっている。
b. 1つの書籍の中に異なる質感を同居させ、3種の紙を使い分けている。
d,e. 前半の100脚のスツールは光沢の強い紙にオフセット印刷、後半のスケッチはラフで汎用性の高い紙にリソグラフで印刷しハレーションのような作用を意図した。

実在の娘達

活版、写真植字、DTP……
文字組版と印刷技術の変遷が同居する
3篇の「実在」をめぐる掌編集。

a

b

書名	実在の娘達
著者	福永信
発行元	仲村健太郎（Studio Kentaro Nakamura）
制作	デザイン：仲村健太郎（Studio Kentaro Nakamura）
判型	四六判
頁数	本文 132頁
綴じ方・製本方式	並製本、無線綴じ、天・小口アンカット
用紙・印刷・加工	表紙：TD原紙 A（350g/㎡）、金箔押し
	本文：淡クリームキンマリ（四六判 90kg）、1C/1C
	見返し：NTラシャ 朱（四六判 130kg）、0C/0C
	本文は、収録した3篇の掌編小説に対してそれぞれ
	活版印刷、写植＋軽オフセット印刷、DTP＋オフセット印刷
印刷・製本会社	印刷（活版印刷）：りてん堂／印刷（軽オフセット印刷）：カフカド印刷
	印刷（オフセット）：有限会社修美社／写真植字：株式会社文字道
	製本：大竹口紙工株式会社
部数	501〜1000部の間
予算	50万〜100万円の間
販売価格	1,250円（税別）
発行年	2018年
主な販売場所	誠光社ほか全国の独立系書店

小説家の福永信氏による掌編小説集。資生堂の広報誌「花椿」、写真雑誌「IMA」、金氏徹平氏の演劇作品《tower（THEATER）》のために寄せた3篇を収録。それぞれの篇を区切る目次や扉の頁は設けず、活版印刷、写真植字、DTPの3種類の印刷技法で刷り分けて篇の差異を表している。構成上は「フィクションにおける実在」をテーマにした物語が絶えず連続するが、タイポグラフィと印刷の切り替えにより、読者はゆるやかに物語の始まりと終わりを意識する。奥付には著者とデザイナーの住所を記載。これは2人がこの世界に「実在」していることを示す。

d

e

103

今、ちょうど帽
汚れた、つぎは
鳥の群れが遠く
〈地球を一周して
〈そうかもね〉
なんて、残念な
彼女のその表情

制作のプロセス

本書は「メディアなんでも書店」をテーマに掲げる「TRANS BOOKS」からの出展依頼をきっかけに制作した。著者が美術に造詣の深いことから、本でありながら「本を越える」ことを目指して制作がスタート。小説の枠組みを、内容と形式の両方から実験する著者とともに、どのような形がふさわしいかを議論した結果、読むこと、見ること、捲ること、身体的な読書体験を追求できるような本にすることにした。そのためにデザインは活版、写真植字、DTPと3種の異なる印字・印刷方法で仕上げ、ここ100年間で変遷してきた3つの文字組版と印刷技術が一冊の本の中で同居する紙ならではの本が完成した。（デザイナー　仲村健太郎）

a. 特殊な印刷を駆使しているが、本の形は逸脱しないよう意識されて制作された。帯には著者がこれまで刊行してきた著作の変遷が記されている。
b. 印刷技術を使い分けているため、5箇所の印刷・製本所を経て完成した。
c. 本文は目次や章扉といった必要情報をあえて削いでいるため、題字の金の箔押しが存在感を放つ。
d. たっぷり余白をとることで物語のリズムを表現。本来中綴じになる文字量だが、組版の操作で背がある頁数となっている。
e. 活版で刷られた頁。

mahora

太古から続く「美」と「豊かさ」を見渡し
「本」を歴史の中に捉え直す運動として。
時の流れと結ばれる持続可能な刊行物。

章　糸かがり並製本｜その他

a

b

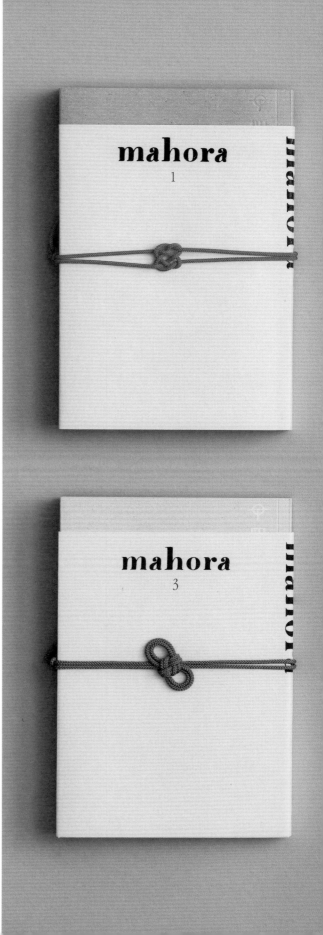

書名	mahora 1号、2号、3号、4号、
発行元	八燿堂
制作	デザイン：須山悠里／編集：岡澤浩太郎
判型	四六判変型（110×170mm）
頁数	本文 120 〜 144頁（号によって異なる）
綴じ方・製本方式	糸かがり並製本
用紙・印刷・加工	カバー：ブンペル ホワイト（四六判 95kg）、 1C＋箔押し1C（3号より、天然顔料を混ぜたシルクスクリーン印刷） 表紙（1 〜 4号）：GAクラフトボード-FS シルバーウォール（L判 23.5kg）、特1C/0C 表紙（5号）：ネイビー F（L判 27kg）、特1C/0C 見返し：ブンペル ナチュラル（四六判 95kg） 本文1：グラフィー CoC ホワイト（四六判 70kg）、4C、1C 本文1（5号）：オペラホワイトマックス（四六判 73kg）、4C、1C 本文2：ミセスB-F スーパーホワイト（四六判 90kg）、4C、1C
印刷・製本会社	株式会社八紘美術
部数	1 〜 500部の間
予算	50万〜 100万円の間
販売価格	3,800円（税別）
発行年	2018年（1号）
主な販売場所	ON READING、archipelago、普遍と静謐

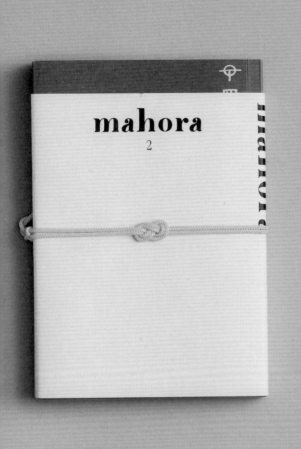

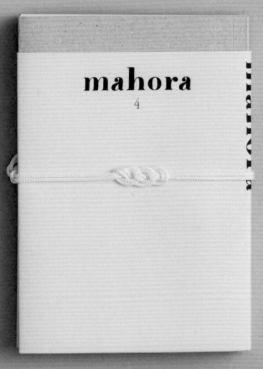

編集者・岡澤浩太郎氏が主宰する「八燿堂」が2018年から出版する不定期刊行物。「mahora（まほら）」とは、美しい場所、すぐれた場所を意味する古語。美術や服飾、工芸や手仕事、伝統文化や民俗学、風土や農や土、太古の知恵や日々の暮らしといった広い領域を取り上げながら、人と自然と宇宙の豊かさや美しさを祝福することをコンセプトに制作。少部数であることを積極的に目指し、自主流通という手渡せる範囲でものづくりを行い、大量生産・廃棄のサイクルにコミットしないかたちで、かつ文化的・環境的・地域経済的に持続可能な刊行を続けている。

d

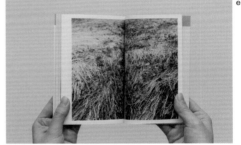
e

制作のプロセス

毎号「本」にまつわる事柄を取り上げ、歴史の中に捉え直す試みが行われている。「紙」「インキ」「文字」などで、手漉き和紙の現場を取材した号では、廃棄される和紙を溶かし、再制作したものを一部本文用紙に使用。「インキ」の記事では、印刷における原料の変遷を辿り、現在どのような流れでインキがつくられているのか、今考えうる自然原料は何かを検証した。毎号カバーに押される「mahora」のロゴには、シルクの中に天然鉱物の顔料を混ぜてある。一見、通常の箔押しに見えるが、文字に触れると、そのザラつきに驚く。既存のシステムに囚われず、少部数であるからこそ可能な印刷、加工方法を捉え直す運動としての出版である。

（デザイナー　須山悠里）

a.　第5号には「あわび結び」が小豆色の紐で施されている。
b.　ロゴの書体は自給自足で暮らすシェーカー教徒が子どもたちに文字を教えるため、学習用のボードに記されていた文字からヒントを得て制作。カバーのロゴは黄土でつくられた天然顔料を用いたシルク印刷されたもの。
c.　表紙には「ヲシテ文字」が記され、毎号異なる意味をもつ「結び」が施される。結びは一つ一つ、編集／発行人である岡澤氏による手作業。左上から時計回りに「四つ菱結び」「菊綴じ結び」「にな結び」「横二重叶結び」。
d.　「紙」を特集した第2号には漉き返し（和紙の再生紙）が綴じられている。
e.　言葉、文字、図版を通じ、さまざまな領域の豊かさと美しさを紹介する。

(RE)PICTURE 1 special edition

穴の開いたブランクとピクチャーで構成。
視覚的な想像力の再生を目指す
空間（SPACE）的ビジュアル雑誌。

a

b

書名	(RE)PICTURE 1 special edition
発行元	REPOR / TAGE
制作	アートディレクション&デザイン：OK-RM／編集：高宮啓 参加作家：マーヴィン・ルーヴェイ、ヤープ・シェーレン、 セオ・シンプソン、濱田祐史、マーク・ボスウィック
判型	210×305mm
頁数	本文 464頁、付録ポスター
綴じ方・製本方式	並製本（PUR）
用紙・印刷・加工	和紙包装：椿紙 純白（厚口） 表紙・ポスター：里紙 稲（四六判、170kg） 本文：モンテシオン（菊判 56.5kg） 和紙包装：スクリーン印刷／表紙：エンボス加工 表紙・本文・ポスターに穴開け （表紙・ポスター／直径5mm 9箇所 、本文／直径6mm 9箇所）
印刷・製本会社	株式会社八紘美術
部数	1 〜 500部の間
予算	150万円以上
販売価格	10,000円（税別）
発行年	2019年
主な販売場所	In Other Words、REPOR / TAGE、 Antenne Books、Printed Matter

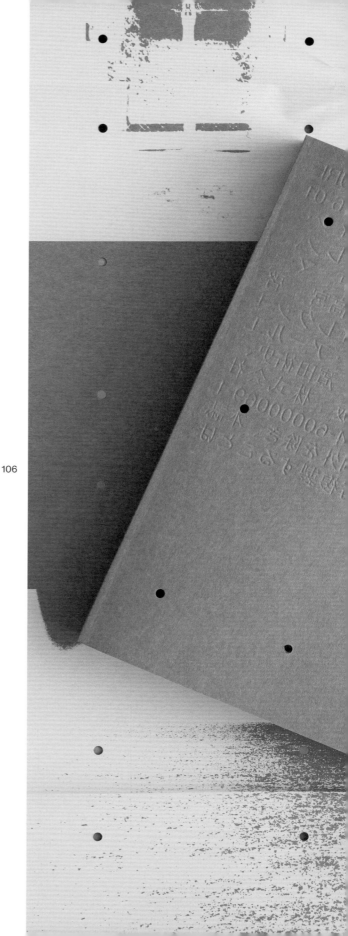

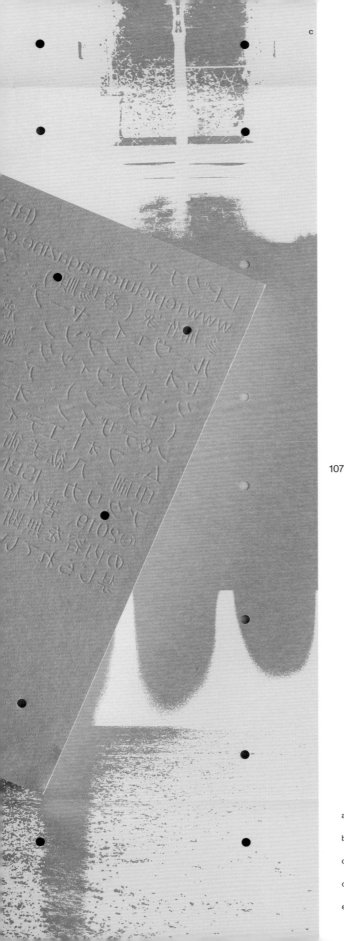

「視覚的な想像力の再生」をコンセプトにしたビジュアルマガジン。本誌自体には文字情報が一切なく、カバーや関連して発表したTシャツ、トートバッグにのみクレジットを記載。国籍の異なる5人のアーティストが本誌コンセプトを基に各々が想像する像（ピクチャー）を自由に描き、言葉を用いずに編集、印刷物としてパッケージされる。言葉の壁を超えた「ピクチャー」という共通言語のみを掲載することで「想像する」という行為がもつ伝達力に注目、現代社会にあふれている情報伝達としての「画像」とは違う役割を追求している。

d

e

107

制作のプロセス

印刷物として「視覚的な想像力の再生」を成立させるため、本誌自体をひとつの展示空間に見立てて制作。言葉を使わないという編集方針から、穴の開いたブランクページが誌面の多くを占めているが、これは今号のデザインコンセプトでもある「空間」（SPACE）を表現している。「(RE)PICTURE」という展示会場に、各作家のイメージが展示される5つの空間をつくるよう構成した。アートディレクションとデザインはロンドンのデザインユニットOK-RMが務めた。特装版は、破らないと開封できない和紙に包まれて、表紙にクレジット情報がシルク印刷されている。表2には浮き出し型エンボス加工が施される。

（編集者 高宮啓）

a. 特装版は和紙包みによる梱包が施される。和紙には奥付の情報がシルク印刷で印字されている。
b. 和紙を破って剥がすと、本体表2には浮き出し型のエンボス加工で奥付の情報が印字される。表1側から押しているため表紙は文字が反転し、表2に正対で印字される形に。
c. 今号のコンセプトである「空間」を表現する9つの穴。背面は付録となるシルクスクリーンのポスター。
d. 穴はブランクの頁のみ貫通し、写真図版の頁には開いていないため穴からイメージがのぞいて見える。
e. ヤープ・シェーレン氏の作品。その他4人のアーティストによる写真を掲載。

100年後あなたもわたしもいない日に

日常の風景を「トリミング」する。
ことばと絵で切り取り、掛け合わせ
新しい構図から世界を見る短歌画集。

a

b

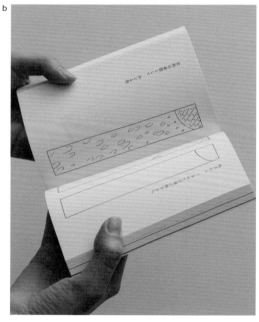

108

書名	100年後あなたもわたしもいない日に
著者	土門蘭（文）、寺田マユミ（絵）
発行元	合同会社文鳥社（京都文鳥社）
制作	編集：柳下恭平／デザイン：岸本敬子
判型	A6判
頁数	本文 200頁
綴じ方・製本方式	窓あきスリーブケース入り、糸かがり並製本
用紙・印刷・加工	表紙：エスプリVW（菊判125kg）、4C/1C＋グロスPP
	間紙：片艶晒クラフト（ハトロン判86.5kg）
	本文：オペラクリアマックス（四六判66kg）、1C/1C
	スリーブケース：ネイビー F（L判31kg）、特1C（DIC 621）
	本文・スリーブケース：型抜き加工
印刷・製本会社	印刷：藤原印刷株式会社
	製本：ダンク セキ株式会社
部数	1,100部（初版）以降6刷合計9,700部
販売価格	1,800円（税別）
発行年	2017年
主な販売場所	三省堂書店神保町本店、銀座 蔦屋書店、blackbird books、紙片

文筆家・土門蘭氏が日記のように毎日詠んできた短歌にイラストレーター・寺田マユミ氏の絵を添えた短歌画集。一つ一つ詠んだ短歌を寺田氏に丁寧に解説をしたうえでイラストレーションが描き下ろされている。本書は「トリミング」をテーマにしており、日常の風景をことばと絵で切り取り、掛け合わせ、一首ごとに新しい構図から世界を見るように読書することができる。2人の共通の知人である編集者の柳下恭平が発起人となり上梓された。2人の人柄を映した描き下ろしのコミック、エッセイ、背表紙裏に「2人に20の質問」を収録。

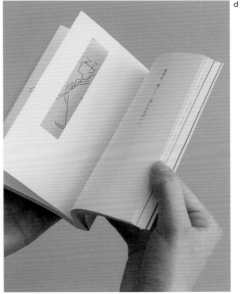

109

制作のプロセス

土門氏の五七五にまとめられた短歌と寺田氏のすべてを描き切らないイラストレーションに共通するキーワードは「トリミング」。多くを語らずとも、ことばと絵で豊潤な世界を描いている。このキーワードを造本やデザインで表現するべく、スリーブケースや本文用紙に窓となる孔を切り抜いた。窓の向こう側には前頁のことばが現れたり、イラストを次頁に繋ぐ役割を果たし、描かれて（書かれて）いないところを想像させるようなレイアウトになっている。また、どこにでも持ち歩けて読めるように文庫サイズを採用。視認性を高めるために明るい色の軽い紙を選んだ。デジタルでは感じられない、手仕事が生みだすぬくもりを味わえることを目指した。

（デザイナー　岸本敬子）

a.　京都文鳥社は著者の土門氏と編集者の柳下氏が設立した出版社。函の製函、本文の製本、印刷などは複数の職人が関わり制作された。

b.　イラストは縦横さまざまにトリミング（フレーミング）されていて全体を見渡すことができない。読者の想像を促す仕掛けになっている。

c,d.　開けられた孔が前後の頁を繋ぐ。

SHOKKI 2016

陶器のブックケースに収まる並製本。
1点ずつハンドメイドされたプロダクト
「SHOKKI」から生まれた造本の形。

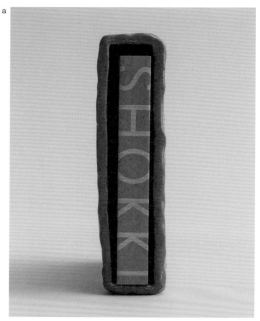

a

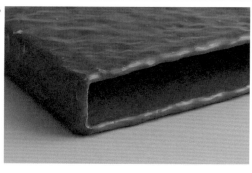

b

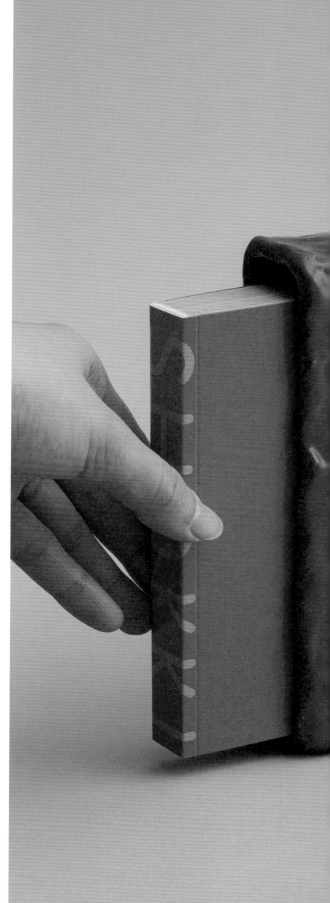

書名	SHOKKI 2016
著者	SHOKKI
発行元	DOOKS
制作	アートワーク・写真：SHOKKI
	デザイン：相島大地（DOOKS）
判型	約160×160mm
頁数	本文 338頁
綴じ方・製本方式	セラミックケース入り、並製本
用紙・印刷・加工	表紙：OKマットポスト（四六判220kg）、4C/4C
	本文：オーロラコート（四六判110kg）、4C/4C
	オンデマンド印刷
印刷・製本会社	poncotan w&g
部数	60部
予算	50万〜100万円の間
販売価格	8,900円（税別）
発行年	2019年
主な販売場所	発行元のオンラインショップ、STOA、NADiff、
	朋丁 pon ding（台湾）

c

「ま、いっか。」くらいの気楽さと自由さで、食器や鉢、オブジェなど、一点もののプロダクトの企画と制作をしているハンドメイドのセラミックレーベル「SHOKKI」の作品集。2016年の全作品が掲載されたカタログであり、SHOKKI自身が撮影した写真を編集している。印刷・製本はedition.nordによるZINE／アートブック工房poncotan w&g。本のデザインから販売までを一環して行い、さまざまな出版方法を取り入れた柔軟な書店を目指すDOOKS（ドックス）によりデザイン・出版された。

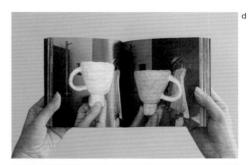

d

e

111

制作のプロセス

簡易的な並製本とは対照的に、1点ずつハンドメイドした陶器のブックケースが付属される。本来は中身に収める本を守るために付属されるブックカバーが主役となり、本書においてはブックカバーの内部構造を保つ詰め物のように紙の本が格納されることで、機能が反転されている。総重量はかなり重く、ビビットなカラーリングがより存在感を強調する形に。1点ずつ異なる形状をしており、作品そのものがブックデザインと結びついた事例である。SHOKKIはシーズンごとに作品を発表しており、コレクションに合わせて1点ずつ特装版も作成。作品でありながらも出版物であり、流通できる形を考慮し、店頭でも販売された。　　　　（デザイナー 相島大地）

a,c.　1点ずつ異なる表情の陶器のブックケースはセラミックレーベル「SHOKKI」によるハンドメイド。ブックカバーを引き立たせるようにビビットなカラーリングが施された簡易的な並製本が収められる。

　b.　ブックケースの形状は表情ある凹凸が印象的な外部に対し、内部は本が綺麗に収まるよう平らに整えられ、作品としての造形を保ちながらも、本を収納するというプロダクトとしての機能が考慮されている。

d,e.　「SHOKKI」の2016年の全作品を掲載。

A DECADE TO DOWNLOAD
—The Internet Yami-Ichi 2012–2021

24都市200人以上の出店者が頁を作成。
インターネットヤミ市の10年の歴史を
ダウンロードした800頁、3kgの書籍。

a

b

112

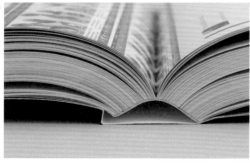

c

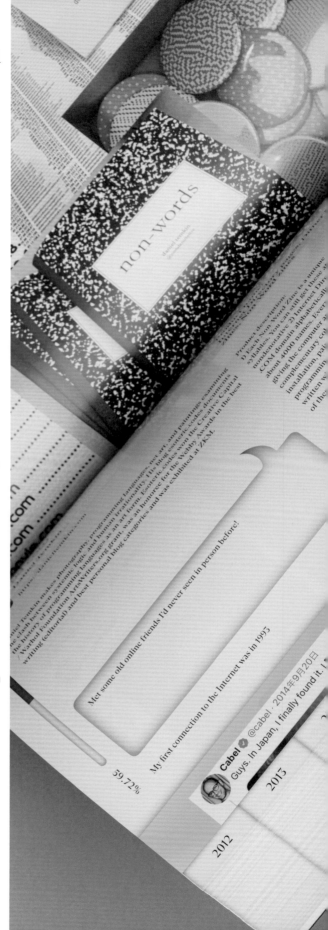

書名	A DECADE TO DOWNLOAD—The Internet Yami-Ichi 2012–2021
発行元	A DECADE TO DOWNLOAD PROJECT TEAM
制作	企画監修：IDPW、エキソニモ（千房けん輔、赤岩やえ）
	編集：西山萌／校正：瀧瀬彩恵／コーディネート：長谷川踏太
	デザインコンセプト・デザイン：岡﨑真理子
	デザイン：久保海音、田中美南海／カバーロゴ：大野真吾
	協力：大林財団「都市のヴィジョン」
	制作協力：インターネットヤミ市オーガナイザー、ベンダー
判型	A4判変型（187×297mm）
頁数	本文 800頁
綴じ方・製本方式	並製本（PUR）、オープンバック
用紙・印刷・加工	表紙：アレザン-FS ホワイト（680×100mm 204kg）、
	4C＋グロスニス/1C＋グロスニス
	本文：オーロラコート（菊判 76.5kg）
	本文：Jet Press、表紙：油性オフセット印刷
印刷・製本会社	印刷：藤原印刷株式会社／製本：株式会社望月製本所
部数	1～500部の間
予算	150万円以上
販売価格	36,364円（税別）
発行年	2022年
主な販売場所	発行元のオンラインショップ、twelvebooks

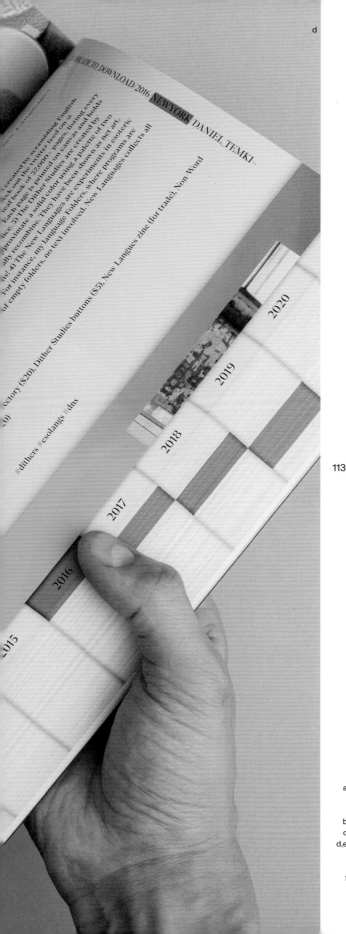

千房けん輔氏と赤岩やえ氏によるアートユニット「エキソニモ（exonemo）」が結成したIDPWによる「インターネットに関するものを実空間で売り買いする」というテーマで行われるフリーマーケット形式のイベント「インターネットヤミ市」の2012〜21年までの10年の歴史を本にダウンロードするという試み。東京、ベルリン、札幌、ブリュッセル、アムステルダム、台中、ソウル、ニューヨークなど全24都市200人以上の出店者が、インターネット上で出展するように出店物を画像とテキストで入力、それらを紙に印刷し再び実空間に戻すことで成立した。

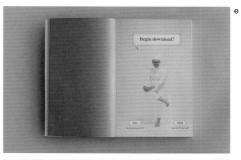

e

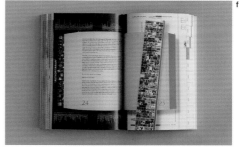

f

<div style="writing-mode: vertical-rl">5章　並製本（PUR）｜ドキュメント</div>

113

制作のプロセス

10年の歴史書であるという重厚感と、インターネットの軽さを同時に表現するため、碑文に彫られている文字をベースとしフェイクの陰影が施されたフォントTrajan Colorを使用、革張りのように見えて薄手のエンボス紙を表紙に採用。情報を時系列に並べ、ノンブルの代わりにダウンロードプログレスバーとパーセンテージで現在地を表示。頁が進む体験をブラウザをスクロールするような体験とかけ、出店者のページを90度回転し、頁間を接続した。本の中に別の本がポップアップするという「Book in Book」として表示するなどインターネット的体験を書籍の上に再現するというコンセプトで全体をデザインした。　　　（エキソニモ＋デザイナー 岡﨑真理子）

a.　出版に際して、ギミックがすべて入った「Limited Edition（¥40,000）」、オンデマンド印刷による「Standard Paperback Edition（$70）」、PDFデータの「Free Digital Edition（Free）」の3種類のバージョンが同時リリース。
b.　「インターネットヤミ市のはじめ方」と題されたテキストが栞となって挟み込まれる。
c.　PUR製本により800頁でもしっかりと開く形を実現している。
d,e.　10年の歴史書であることから年毎にタブ状に編纂。200人以上の出店者が各々オンライン上で出店物を紹介するようにレイアウトした誌面をもとにすべての頁がデザインされている。
f.　挿入される寄稿文はスクロールを遮るように突然現れる本のなかの本（入れ子状に配置されている分厚い本の見開き写真）のなかにレイアウトし、ドロップシャドウでフェイクの奥行きが表現される。

Art Books: 79+1

ガイドブックでありヴィジュアルブック。
天袋アンカット仕様から垣間見る
活動の記録とアートブックの潮流。

a

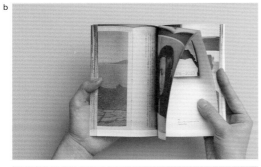

b

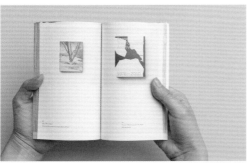

c

114

書名	Art Books: 79+1
発行元	well
制作	デザイン：村尾雄太（well）／写真・テキスト：河野幸人
	編集：浅見旬（well）
判型	105×168mm
頁数	本文192頁
綴じ方・製本方式	並製本（PUR）、天アンカット
用紙・印刷・加工	表紙：しらおい（四六判180kg）、1C/0C
	本文1：OKアドニスラフ W（四六判65.5kg）、1C/1C
	本文2：しらおい（四六判70kg）、1C/1C
	本文3：オペラクリームウルトラ（四六判68kg）、1C/1C
印刷・製本会社	株式会社イニュニック
部数	300部
予算	15万〜30万円の間
販売価格	2,400円（税別）
発行年	2020年
主な販売場所	IACK、ATELIER、UTRECHT、本屋青旗 Ao-Hata Bookstore

写真家・河野幸人氏が主宰するアーティストランスペース・IACKのブックカタログ。2019年12月までにIACKがディストリビューションを行った作品集を出版年順に並べ、撮影した写真を収録。巻末には全作品集の情報と解説を収録した。単なるカタログ本やデザイン本ではなく、それ自体がIACKの活動のアーカイブでありながら、一冊一冊の作品集を通じて昨今のアートブックにおける傾向が垣間見えるよう、巻末には全作品集の情報と解説を掲載している。ガイドブックとしてもヴィジュアルブックとしても楽むことができる一冊。

制作のプロセス

誌面には作品集の接写のみがレイアウトされており、書影と書誌情報は天袋アンカット仕様（頁上部を裁断しない仕様）の内側に印刷。未開封の状態ではカタログとしてではなく写真集のように観賞することができる。写真が多く使用されることから、線数の低い軽オフセット印刷にすることで、印刷された写真としての物質性を担保し、単なる複写ではなく「写真作品の写真」としてみることができるようにした。製本方法は天袋アンカットのため、開きが悪くなることを懸念してPUR製本を採用。脈絡なく3種の本文紙を使用し、全体を通してあえて品質を落とすような仕様を採用することで、紙の本としての物質性を強調した。　　　　（デザイナー　村尾雄太）

a. 3種の本文紙を使用。
b. 天袋アンカット仕様。内側に書影と書誌情報が印刷されている。
c. 天をカットすればガイドブックとしても楽める。
d. 現代写真におけるフォーマットは、展示同等の作品形態のバリエーションの1つであり、なかでも近年作品集に着目する作家たちは、その一次的な「流通する作品」としての性質を考慮しながら、いかに作品を発展させ、社会と向き合うかということを模索していると写真家・河野幸人氏は考える。
e. 表4には本書に掲載された、作品集79冊を出版年順に記載。

雲煙模糊漫画集　居心地のわるい泡

「頼りなさ」を捉えた曖昧模糊な造本。
出版社のオファーから紡がれた14編の
油絵画家による、鉛筆画の漫画作品集。

a

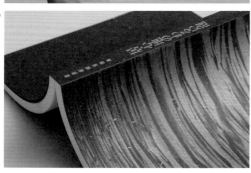

b

116

書名	雲煙模糊漫画集　居心地のわるい泡
著者	平田基
発行元	出版社さりげなく
制作	装丁：浦川彰太　編集：稲垣佳乃子
判型	A5判
頁数	本文180頁
綴じ方・製本方式	ケース、並製本、アジロ綴じ
用紙・印刷・加工	ケース：Eフルート段ボール
	題箋：上質紙シール（四六判70kg）
	表紙：新・星物語 クロウ（四六判180kg）、1C/0C
	本文：モンテシオン（菊判56.5kg）、1C/1C
印刷・製本会社	藤原印刷株式会社
	印刷（題簽）：株式会社グラフィック
部数	1501部〜2000部の間
予算	50万〜100万円の間
販売価格	2,000円（税別）
発行年	2022年
主な販売場所	恵文社一乗寺店、Title、つまずく本屋ホォル、本の栞

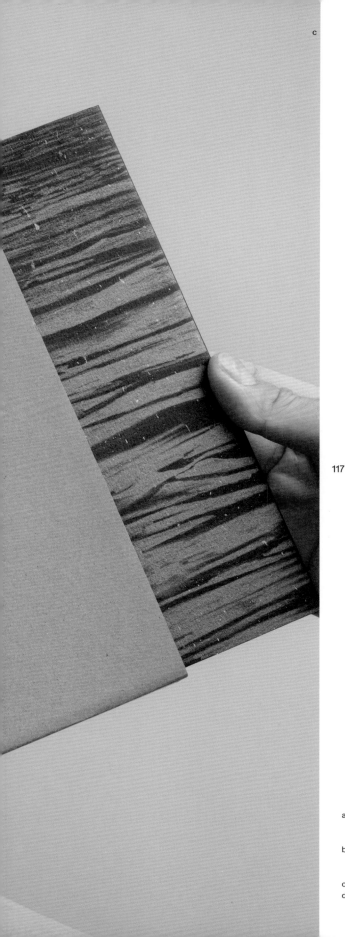

京都を拠点に活動する画家・平田基氏によって描かれた鉛筆画の漫画作品集。作家の土台になれるような出版社として立ち上げられた京都の出版社「さりげなく」の代表であり編集者・稲垣かのこ氏による平田氏へのオファーから企画された。油画を生業とするが、本作では鉛筆と消しゴムのみで制作された作品と、ショートエッセイから構成される。タイトル「雲煙模糊」（＝曖昧模糊）の如く、1コマごと現実なのか夢の中なのか、過去なのか未来なのか、違和感と共に並行世界を思わせる世界が繊細な線のみで描写される14編の物語と散文を収録。

制作のプロセス

平田氏の原画をはじめて拝見した際の感想は、頼りのない線で描かれている、ということであった。しかしそれは決してネガティブな要素ではなく、それで成立させてしまう強さであると感じた。そこで造本する際も「頼りなさ」を軸に据え、寸足らずな函や言葉のない表紙、塗りつぶされた見返し、インクが沈み銀が散りばめられた黒い用紙……といった要素を散りばめている。油画を生業とする作家から見ると、鉛筆画はスケッチや習作を描き上げるための部類に属されるかもしれないが、それらとは異なる所在として、頁に余白を加えたりコマ内の汚れを痕跡の一部として残すなどの要素を取り入れ、鉛筆画による作品集として成立させた。

（デザイナー　浦川彰太）

a. 本文用紙にはモンテシオンを使用。頁に意図的に余白を加えたりコマ内の汚れを痕跡の一部として残すなどの要素を取り入れることで鉛筆画であることをより強く意識させる形に。
b. 新・星物語（クロウ）にシルバーインクによる印刷を施し、鉛筆で塗りつぶしたような黒鉛を感じる独特の光沢を再現。寸足らずな函や言葉のない表紙など「頼りなさ」を感じる造本を意識した。
c. 並製本・アジロ綴じを採用。
d. 平田氏による散文を掲載。不自然なほど角に寄せられたレイアウトにより、物語と共鳴するどこか不穏な空気と違和感を感じさせる。

HOUSEPLAYING No.01 VIDEO

住宅《FLASH》を起点として
「記録を見る」空間での複合的経験を
余白頁で立ち上げる展覧会の記録本。

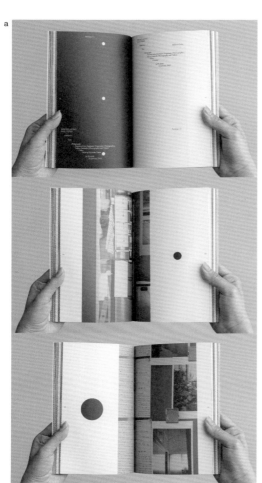

a

118

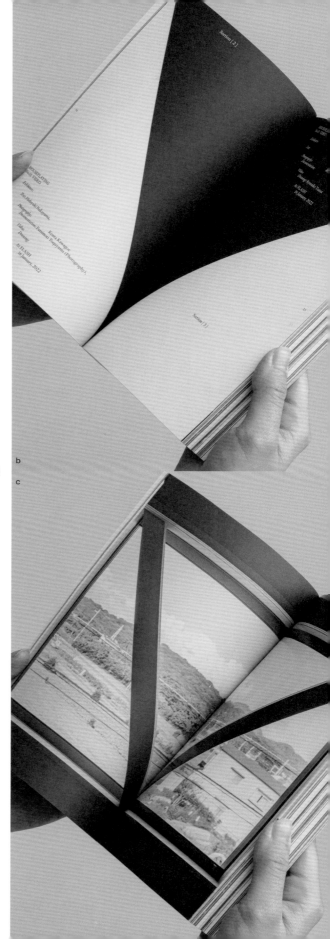

b

c

書名	HOUSEPLAYING No.01 VIDEO
発行元	湯浅良介
制作	企画：湯浅良介／デザイン：牧野正幸
	出展者：湯浅良介、高野ユリカ、川越健太、大村高広、梅原徹、
	成定由香沙、堤有希、植田実／テキスト：中山英之、湯浅良介、
	高野ユリカ、川越健太、大村高広、梅原徹、成定由香沙、
	堤有希、門脇耕三／写真：高野ユリカ、川越健太
	ドキュメンテーション：徳山史典（写真）、成定由香沙（写真・映像）
	映像：梅原徹（音楽）、成定由香沙（映像）／ドローイング：湯浅良介
判型	A5判
頁数	本文 288頁
綴じ方・製本方式	並製本
用紙・印刷・加工	表紙：テンカラー 白（菊判 215kg）、1C/0C＋マットニス
	本文1（ブランク）：OKアドニスラフW（A判 38kg）、0C/0C
	本文2（モノクロ頁）：OKアドニスラフW（A判 38kg）、1C/1C
	本文3（カラー頁）：OKトップコート＋（A判 57.5kg）、4C/4C
印刷・製本会社	藤原印刷株式会社
部数	500部
予算	50万～ 100万円の間
販売価格	4,091円（税別）
発行年	2022年
主な販売場所	発行元のオンラインショップ、ATELIER、North East、
	代官山 蔦屋書店、青山ブックセンター本店

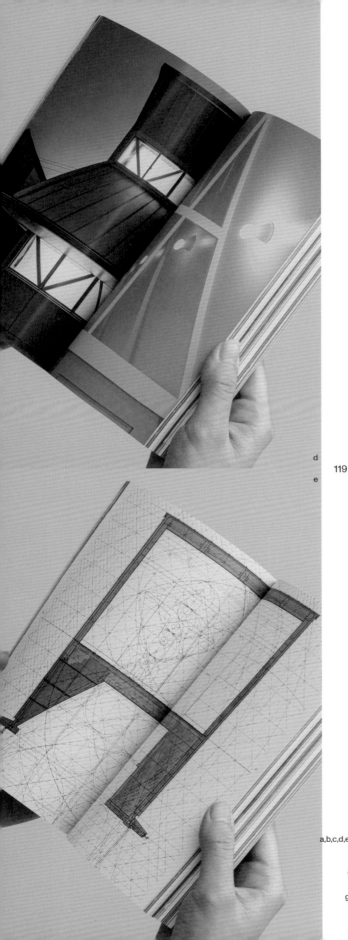

建築家・湯浅良介氏が設計した住宅《FLASH》で行われた展覧会「HOUSEPLAYING」の記録本。展覧会では「VIDEO（ラテン語で私は視るの意）」というテーマを与えられた複数の作家が《FLASH》を起点として作品をつくり、住人が生活する空間で作品を展示。本書はテキスト／写真／ドローイングなど異なる時間軸を持つ「記録」から生まれたエレメントを用い、包括的な時空間を持つオブジェクトとして構築される。「記録を見る」という経験に加え、展覧会に行った人／行っていない人の間で共有可能な展示空間を、本の中で現出させる。

f

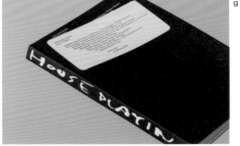

g

d
e

制作のプロセス

本書は展示の記録写真／《FLASH》の映像作品から取り出したイメージ／２人の作家が撮影した《FLASH》の写真／各作家と関連のあるイメージ／テキストによって構成。表紙のシールに印刷されたクレジットは、本文で展開する17のセクションの始めと終わりに必ず現れる形に。ガイドとしての機能を持つと同時に、各要素を等価に扱い、すべては断片の一つに過ぎないことを強調。どの頁から読み始めても良く、左綴じ／右綴じのどちらでも成立するように設計した。頭の中に蓄積されていく断片的なイメージが収束するように余白頁を設け、本を見るリズムを崩し、見ることの自由がなるべく広く深く守られるような本を目指した。

（デザイナー 牧野正幸）

a,b,c,d,e. 複数の作家によるテキスト／写真／ドキュメント／ドローイングなどの異なる時間軸を持つ「記録」から生まれたエレメントを用い、包括的な時空間を持つオブジェクトとして本を構築。
f. 突如現れる複数にまたがる余白頁は頁をめくるという行為のリズムを崩し、そこに流れる時間を形として表したもの。
g. 表紙のシールに印刷されたクレジットは、本文で展開する17のセクションの始めと終わりに必ず現れる形になっている。

プロヴォーク復刻版

入手困難だった稀覯本を古書店が復刻。
刊行から50年以上経った今も色あせない
写真とエッセイ、詩からなる同人誌。

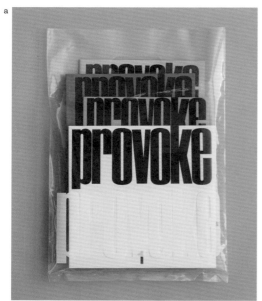

a

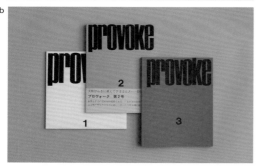

b

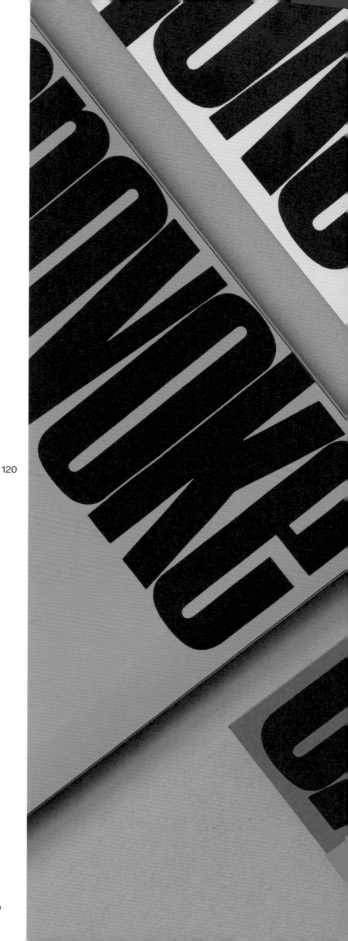

120

書名	プロヴォーク復刻版
発行元	二手舎
制作	中文翻訳：林葉／進行管理・中文校閲：羅苓寧
	英文翻訳：ティム・マ（Tim Ma）／英文校閲：小出彩子
	プリンティング・ディレクター：高柳昇
判型	第1号：210×210mm／第2号：180×242mm
	第3号：184×240mm／別冊：182×240mm
頁数	第1号：本文72頁／第2号：本文112頁
	第3号：本文120頁／別冊：本文80頁
綴じ方・製本方式	第1～3号：並製本／別冊：中綴じ
用紙・印刷・加工	〈第1号〉表紙：アートポスト（K判153kg）、1C/0C
	本文1：ニューVマット（K判76.5kg）、2C/2C
	本文2：紀州の色上質 銀鼠（中厚口）、1C/1C
	〈第2号〉表紙：アートポスト（四六判220kg）、4C/0C
	本文1：オーロラコート（四六判110kg）、2C/2C
	本文2：紀州の色上質 銀鼠（中厚口）、2C/2C
	帯：紀州の色上質 濃クリーム（中厚口）、1C/0C
	〈第3号〉表紙：NTラシャ 赤（四六判130kg）、1C/0C
	本文1：淡クリームラフ書籍（四六判90kg）、2C/2C
	本文2：紀州の色上質 銀鼠（薄口）、1C/1C
	〈別冊〉表紙・本文：紀州の色上質 銀鼠（薄口）、1C/1C
印刷・製本会社	株式会社東京印書館
予算	150万円以上
販売価格	全3巻＋別冊 8,000円（税別）
発行年	2018年
主な販売場所	発行元のオンラインショップ、銀座 蔦屋書店、moom bookshop

c

1968年11月、美術評論家・多木浩二氏と写真家・中平卓馬氏によって発案され、詩人・岡田隆彦氏と写真家・高梨豊氏が加わり創刊された同人誌『プロヴォーク』。「思想のための挑発的資料」を副題とし、写真とエッセイ、詩で構成され、第2号から写真家・森山大道氏、第3号からは吉増剛造氏も参加したが、1970年3月に総括集『まずたしからしさの世界をすてろ』の刊行を最後に活動を終えた。本書は荒れた粒子、不安定な構図、ピントの合っていない不鮮明な写真群により「アレ、ブレ、ボケ」と揶揄され、賛否両論と大きなインパクトを同時代に与えた稀覯本を原本に忠実に復刻したもの。

d

e

121

制作のプロセス

需要（人気）と供給（発行部数の少なさ）の関係から古書では比較的高額で取引され、実物を手にする機会が非常に限られていた『プロヴォーク』。一部の愛好家だけが所有している稀覯本を、オリジナルに忠実に、より買い求めやすい価格で、再び世に問うてみたい、という思いで古書店である二手舎が出版した。復刻に際しては判型、紙質や紙厚などを可能な限り忠実に再現している。特筆すべき点は、製本時に裁ち落とす数ミリの切れている部分を予め架空のデータで補っていること。本は製本する際に、天・地・小口を裁ち落とすため、各辺約3ミリがカットされる。復刻版は原本を元にスキャンしているため、本来であれば製本前の原稿から最終的に上下で6ミリ、小口の3ミリが切れてしまうが、架空のデータで補うことで、オリジナル版と同じ大きさの写真を見ることが可能となっている。
（編集部）

a.　「PROVOKE」のロゴが白で一色印刷されたショッパーに封入された状態で販売されている。
b.　2号目には巻かれていた帯も再現。復刊に際して英中の翻訳冊子を付録。
c,d.　1号と2号の表紙はオリジナルと同じ紙質を使用。3号も同じ紙質であるが元の紙が絶版のため厚さだけ異なる。本文用紙も印刷所や製紙会社と検討を重ね、オリジナルの雰囲気に限りなく近づけた。
e.　裁ち落とし部分を架空のデータで補うことで、オリジナルと同サイズで写真を見ることが可能に。

DEVENIR / Takuroh Toyama

分節しながら接続する全7編。
知覚の変化や思考の変遷を内包し
生成変化を感じさせる複層的な写真集。

a

b

c

122

書名	DEVENIR / Takuroh Toyama
著者	トヤマタクロウ
発行元	合同会社Fu-10
制作	装丁：米山菜津子
判型	A4判変型（220×297mm）
頁数	本文 254頁
綴じ方・製本方式	スリーブ、並製本（階段状小口）、付録冊子中綴じ
用紙・印刷・加工	表紙：NEUE GRAY（菊判 265kg）、1C/0C
	前・後付け：ニュー Vマット（菊判 76.5kg）、1C/0C
	本文1：白銀（菊判 39kg）、4C/0C
	本文2：b7トラネクスト（菊判 59.5kg）、4C/4C
	本文3：雷鳥ダルアートCOC（菊判 62.5kg）、2C/2C
	本文4：モンテシオン（菊判 56.5kg）、4C/4C
	本文5：雷鳥コート（菊判 62.5kg）、2C/2C
印刷・製本会社	株式会社ライブアートブックス
部数	501 〜 1000部の間
予算	150万円以上
販売価格	7,300円（税別）
発行年	2021年
主な販売場所	UTRECHT、本屋青旗 Ao-Hata Bookstore、NADiff（a/p/a/r/t、BAITEN）、青山ブックセンター本店、flotsam books、恵文社一乗寺店、ON READING

写真家・トヤマタクロウ氏により 2020〜21年に撮影された写真から約500点を掲載した作品集。「DEVENIR」とは「〜になる」「〜に変わる」の意。CAMERA OBSCURA / ERROR / PORTRAIT / OBJECT / [[　]] / 2020 / MY FUTURE の全7編から構成し、作者の知覚の変化や思考の変遷を俯瞰する。作家個人の試行が外部と接続されうる複層的な内容であり、本という有限性のなかにあって無形態なひろがり、生成変化を感じさせるものになっている。

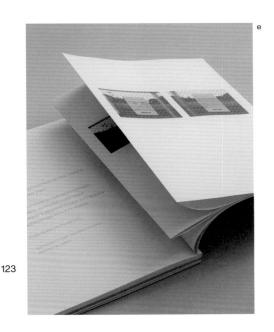

e

123

制作のプロセス

写真家本人が構成したダミーブックを元に、デザイナーがレイアウトと造本をアレンジした。7シリーズが「分かれているけれども繋がっている」ことを想起させるため、小口は階段状の仕様に。用紙はシリーズごとに異なるものを採用し、写真の存在感が紙上で引き立つ質感を選んだ。制作期間の最後に投入されたシリーズは綴じ込まず別冊で挿入、塀をぐるりと囲む看板を撮ったシリーズは折り込みの蛇腹にするなど、綴じ方を変えたものも。販売は同タイトルの展示を複数箇所で行う他、特設のウェブサイトを開設し、本にまつわるエッセイや鼎談、展示の様子も掲載。より多角的なプロジェクトを継続する場として運用している。　　（デザイナー 米山菜津子）

a. 小口は通常の製本よりも「分かれている」ことが一目瞭然でありながら、一繋がりの時間軸上に存在し関係性があることも感じさせる階段状の仕様に。
b. 本書には目次や各章ごとにタイトルの印字などが存在しないが、用紙と判型が切り替わることで異なるシリーズであることが感覚的に読み取れる。
c. 表紙には写真を掲載せず、揺らぎのある色として薄いグレーの用紙を採用、タイトルと写真家名のみ記載。
d. 左開きでありながら、冒頭のシリーズはすべて見開き左頁にのみ写真が刷られており、裏面から透けている像を読むことから頁を読み進める形に。
e. 塀をぐるりと囲む看板を撮ったシリーズは折り込みの蛇腹仕様。

UNLIRICE Volume 00

変容するアジアのカルチャーの諸相を捉え
雑誌外への文脈や世界へと誌面が開かれた
各国への拡大を前提とした定期刊行物。

a

b
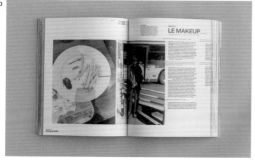

c
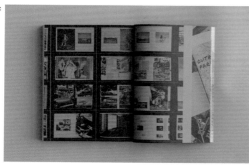

124

書名	UNLIRICE Volume 00
発行元	MOTE
制作	デザイン：森大志郎、小池俊起
	編集：川田洋平、MOTESLIM
判型	229×296mm
頁数	本文 464頁
綴じ方・製本方式	並製本、カラーシュリンク包装
用紙・印刷・加工	表紙：コートカード紙（230g/㎡）、4C/4C
	本文1：ミューコートEX（104g/㎡）、4C/4C
	本文2：b7トラネクスト（92g/㎡）、4C/4C
	本文3：b7バルキー（85g/㎡）、4C/4C
	本文4：エスティムNS（四六判 107.5kg）4C/4C ほか
印刷・製本会社	図書印刷株式会社
販売価格	4,500円（税別）
発行年	2021年
主な販売場所	EM Records、Jiazazhi、Reading Cabin、Pong Ding

d

アジア各国から生み出されるクリエイティブにフォーカスした
プロジェクト「UNLIRICE」の定期刊行物第一弾。現在進行
系で変容を続けるアジアのカルチャー諸相を捉えるべく、中
国・韓国・台湾・フィリピン・タイ・インドネシア……などア
ジア圏の国々のアーティストとコラボレーションを敢行。完
成することのない地図制作のドキュメンテーションのように、
音楽、ファッション、写真、映像、文学、アートとジャンル
を問わず、インタビュー記事や論考、短編小説、フォトスト
ーリーなど多種多様な記事を掲載することでアジアの可能性
を提示している。

e

125

f

制作のプロセス

「UNLIRICE」はアジアのカルチャーを扱う総合的なプロジェ
クトであり、単にアーティストやその作品だけを紹介するもの
でもなければ、雑誌単体で完結するものでもない。誌面にお
いてもラフやスケッチ、チラシ、ゴミなど通常のプロセスにお
いては排除されうる要素が取り込まれ、つねに雑誌外への
文脈や世界へと誌面が開かれている。流通においては原則
として取次を介さず、約10カ国20都市の書店やセレクトショ
ップと直接連絡をとりながら販売を行なった。今号の編集・
デザインこそ日本のスタッフによるものだが、今後は各国へ
支部を増やし、アジア圏全体へプロジェクトを拡大していく
ことが前提となっている。　　　　　（編集者 MOTESLIM）

a,d.　カラーシュリンク包装を採用。
　b.　「UNLIRICE」はUnlimited Riceを省略したスラングで、フィリピンのファストフードチ
　　　ェーンで使われている「ごはんおかわり無料」の表現。
c,e,f.　雑誌「STUDIO VOICE」アジア3部作の制作陣により制作され、音楽、ファッション、
　　　写真、映像、文学、アートなど、異なるレイヤーに広がるアジアのカルチャーにおける
　　　クリエイティブにフォーカス。インタビュー記事や論考、短編小説、フォトストーリーな
　　　ど多種多様な記事がコラージュのようにまとめられる。

1XXX–2018–2XXX

ファッションショーの記録と並走し
袋綴じで収められたコレクションの背景。
日本服飾史を巡る年表／用語集／写真集。

a

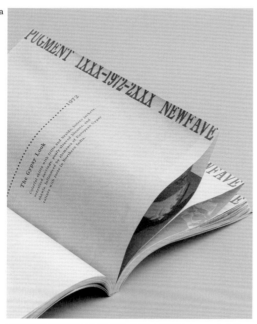

b

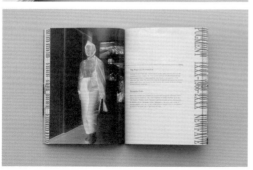

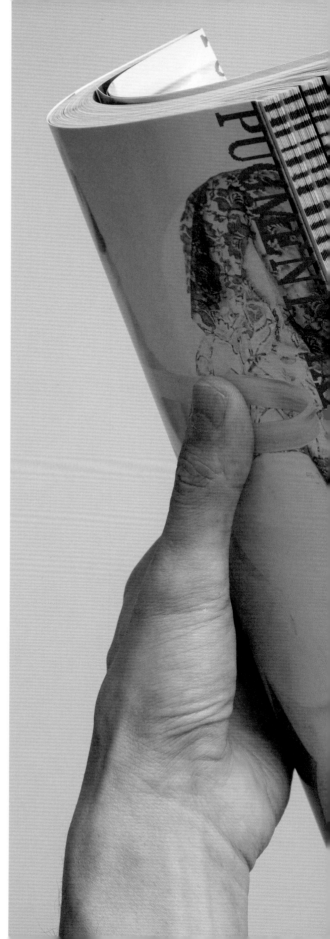

書名	1XXX–2018–2XXX
著者	PUGMENT
発行元	Newfave
制作	企画：大山光平／デザイン：石塚俊
	写真：小林健太／翻訳：Daniel Gonzàlez
判型	184×257mm
頁数	本文 160頁
綴じ方・製本方式	並製本（PUR）、本文袋綴じ
用紙・印刷・加工	カバー・表紙：OKブラウ（四六判 19.5kg）、4C/4C
	本文1：オーロラコート（四六判 110kg）、4C/4C
	本文2：上質紙（四六判 45kg）、1C/2C
	オフセット印刷（カレイドインキ）
印刷・製本会社	瞬報社写真印刷株式会社
部数	500部
販売価格	4,000円（税別）
発行年	2018年
主な販売場所	発行元のオンラインショップ、銀座 蔦屋書店、
	代官山 蔦屋書店、NADiff

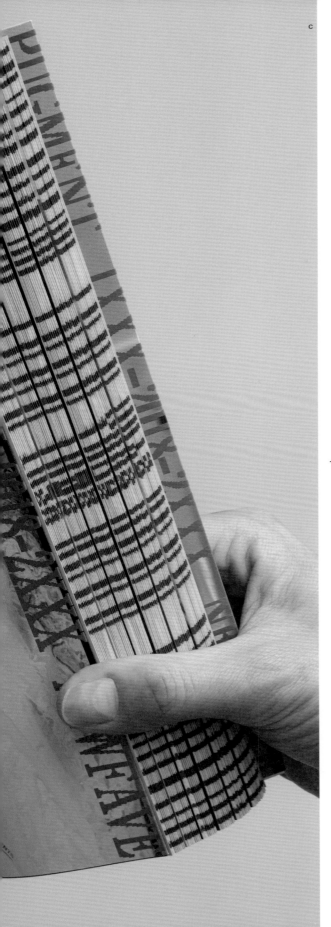

c

日本のファッションレーベル「PUGMENT」による作品集。明治時代からの日本の服飾の変遷を元に練り上げられたサイエンスフィクション（＝人間が存在しない世界でファッションが意思や感情を持ち衣服に憑依するという架空の物語）をコンセプトに行われた2018年秋冬コレクション「1XXX–2XXX」を起点に制作。日本服飾史のリサーチ、発表されたコレクションピース、ファッションショーの記録が並走するようにまとめられている。写真は小林健太氏。明治期以降の日本服飾史をめぐる年表／用語集／写真集でもある。

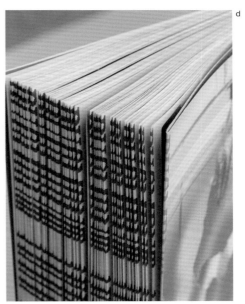

d

127

5章　並製本（PUR）＋袋綴じ｜用語集／写真集

制作のプロセス

日本における伝統的な衣類（と身体の関係）には「覆う」ことにルーツがあり、コレクションでは画像が出力された薄手のベールが特徴的に用いられた。そこでラッピングペーパーのような薄手の用紙を使用し、言葉と画像を透かすことで対応させている。作家がリサーチの過程で収集した膨大な言葉と図案は、日本服飾史における主要な出来事／キーワードの解説となっており、古いものから順に並べられ辞書としての体裁をとっている。すべての頁は袋とじ／アンカット仕上げとなっており、袋とじ内側のコラージュされたイメージは横方向にすべて繋がっているため、それ自体が巻物のような、もしくは画像年表として捉えることができる。

（デザイナー　石塚俊）

a,b.　コレクションで用いられた薄手のベールに呼応するように、本文用紙にはラッピングペーパーのような薄手の用紙を使用し、言葉と画像を透かすことで対応させている。すべての頁は袋とじ／アンカット仕上げとなっており、袋とじ内側のコラージュされたイメージは横方向にすべて繋がっているため、袋とじを開けばその直線的な繋がりは絶たれ、頁の内側をひた走るイメージのひだに光が差す。
c,d.　作家がリサーチの過程で収集した膨大な言葉と図案を古いものから順に並べることで辞書としての体裁をとっている。

KUROMONO

黒に、黒と、黒を重ねる。
墨に劣らぬ力強さと筆致、筆圧を
トリプルブラックで再現した作品集。

書名	KUROMONO
著者	林青那
発行元	Baci
制作	企画・編集：内田有佳／デザイン：MAEDA DESIGN LLC.
	翻訳：吉田実香、デヴィッド・G・インバー／校正：鴎来堂
	プリンティングディレクター：熊倉桂三
判型	285×285mm
頁数	本文 120頁
綴じ方・製本方式	上製本、クロス装
用紙・印刷・加工	表紙：クロス（プレミアムコットン）、墨箔押し
	本文：モンテシオン（四六判 56kg）、3C/3C
	見返し：NTラシャ びゃくろく（四六判 100kg）
	本文：トリプルブラック印刷（墨3度刷り）
印刷・製本会社	印刷：株式会社山田写真製版所／製本：株式会社渋谷文泉閣
部数	1,600部
予算	150万円以上
販売価格	5,000円（税別）
発行年	2021年
主な販売場所	発行元のオンラインショップ、東塔堂、ON READING、誠光社

雑誌や広告でイラストレーターとして活躍する一方、2016年ごろから画家として抽象画を描いてきた林青那氏による作品集。ひたすら手を動かすことで生まれるのは、墨の深い黒、衝動的な線、丸や三角といったプリミティブな形からなる「図」の数々。個展『点点』（2017）や個展『BOTTLE, APPLE』（2018）、個展『CHROMONO』（2019）で発表した過去作と、作品集のために描き下ろした新作が収録される。メッセージ性を持たせないことで「見る」ことや「感じる」ことに立ち返り、飾りたくなる一冊となっている。

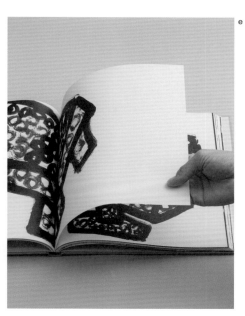

e

129

制作のプロセス

墨一色の力強いフォルム、濃淡や著者の息遣いを表現すべく、富山の山田写真製版により、原画を諧調の異なる3版に分解して製版。通常のモノクロ印刷は1版のみで行うのに対し、今回は3つの版を製作し、そのいずれにも黒のインクを使用する「トリプルブラック」を採用。黒に、黒と、黒のインクを重ねることで、墨に劣らない力強さが生まれている。また、表紙にはベタ面が多い艶の箔押しを挑戦的に施し、著者の柔らかくも緊張感のある佇まいをイメージしながら表現。作品を年代やシリーズをあえて分類せず、大胆に拡大やトリミングをしてレイアウトし、オーセンティックな上製本を採用することで芯のある造本を目指した。　　　　（デザイナー 前田晃伸）

a. W285×H285mmと大判の正方形の判型、クロス装。製本を担当した渋谷文泉閣の熟練の技術により、表紙はベタ面が広く難易度が高い黒の艶箔が施される。
b,c. 筆のかすれや墨の濃淡も原画に忠実に再現されており、黒の中にある表情の変化やニュアンスを表現している。
d. 本書では3つの版を製作し、そのいずれにも黒のインクを使用する「トリプルブラック」という技法が用いられ、作品の筆圧や艶のある質感までも再現される。
e. 年代やシリーズを分類せず、大胆に拡大やトリミングを施したレイアウト。無意識から生まれる「図」はメッセージ性や意味を持たない。誌面上でもただそこに配置されることで、読者に認識が委ねられた鑑賞物としての奥行きある構成に。

DOROTHY

フィクションとリアリティを往来する
平面／立体のコラージュを印刷物に定着。
時代性を超越した「ドロシー」の作品集。

a

b

書名	DOROTHY
著者	村橋貴博
発行元	ELVIS PRESS
制作	デザイン・編集：黒田義隆／写真：村橋貴博
判型	A5判
頁数	本文 96頁
綴じ方・製本方式	上製本
用紙・印刷・加工	表紙：サガンGA マホガニー（四六判 100kg）、 ライトブルー GF-234箔押し 見返し：紀州の色上質 びわ（厚口） 本文：HS画王（A判 66.5kg）、1C/1C 貼りこみ紙：マットコート紙（四六判 70kg）、4c/0
印刷・製本会社	シナノ印刷株式会社
部数	1000部
予算	50万〜100万円の間
販売価格	2,000円（税別）
発行年	2020年
主な販売場所	ON READING、誠光社、UTRECHT、blackbird books

川や海に漂着した陶片からさまざまな作品を生み出すアート・ユニット「guse ars」としても活動し、抽象的な形の組み合わせでコラージュや立体物を制作するアーティスト、村橋貴博氏による作品集。「doll（人形）」の語源とも言われ、ギリシャ語の「dorothea（doron「贈り物」＋theos「神」）」に由来する「DOROTHY」と名付けた人形のような、神様や未来の生物のようなコラージュ作品を掲載。平面と立体の作品を共に掲載し、実在した場合の寸法や素材のデータが添えられている。

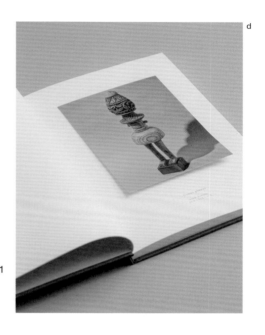

制作のプロセス

平面のコラージュ作品（現実には存在していない立体物）と、立体のコラージュ作品（現実に存在する立体物）という2種類の作品を収録。ともに立体物として実在する場合の寸法や素材のデータを添え、印刷物にすることで、どちらが実際に存在するのかの判別が難しい構造になっている。立体のコラージュ作品については、古い図鑑を模してカラー印刷した図版を貼り込んだり、架空の文字を制作し、解説として掲載（別紙で日本語訳を挟み込み）。遠い未来、ドロシー人形の研究をしたり、オブジェを崇め奉られる状況が生まれることを想定し、表紙の色味やデザインは本作の時代性や場所性が曖昧になるようミステリアスな一冊に仕上げた。

（デザイナー　黒田義隆）

a.　カバーにはサガンGA（マホガニー）を採用し、箔押し印刷を施した時代性を感じさせないミステリアスな装丁に仕上げた。
b.　装丁の箔押しとはなぎれの色味を合わせることで統一感ある佇まいに。
c,d.　抽象的な形の組み合わせからつくられる村橋氏のコラージュ作品は、どこかの種族の工芸品や偶像、超古代のオーパーツ、未来の生物など、神聖な存在を想像させる。フィクションとリアリティの狭間を往来するように、平面のコラージュ作品はモノクロ印刷され、立体のコラージュ作品は古い図鑑を模してカラー印刷した図版を貼り込む仕様に。

Cosmos of Silence

アテンション・エコノミーに対する静かな抵抗。
過剰な世界に静けさをもたらす気鋭の
作家・宇平剛史、初の作品集。

a

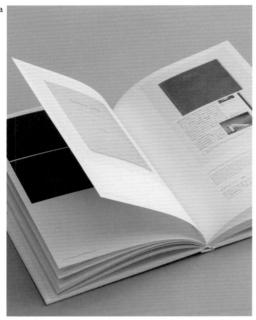

b

書名	Cosmos of Silence
著者	宇平剛史
発行元	株式会社ORDINARY BOOKS
制作	装幀：宇平剛史／編集：三條陽平／寄稿：沢山遼、星野太
判型	A4判
頁数	本文 136頁
綴じ方・製本方式	上製本（手製本）
用紙・印刷・加工	表紙（クロス）：ダイニック シルキー、墨箔押し
	表紙（題箋）：アラベール-FS ウルトラホワイト（四六判110kg）、墨箔押し＋クリア箔押し
	本文1：ミルトGAスピリット スーパーホワイト（四六判135kg）、6C/6C
	本文2：アラベール-FS ウルトラホワイト（四六判 110kg）、1C/1C
	見返し：アラベール-FS ウルトラホワイト（四六判 110kg）
	表紙（クロス）：撥水加工／本文：UVオフセット印刷（FMスクリーン）、テキスト部分はすべて特色シルバー（Pantone 10394 C）、カラー図版頁全面にマットニス
印刷・製本会社	印刷：株式会社サンエムカラー／製本：有限会社篠原紙工
部数	501〜1000部の間
予算	150万円以上
販売価格	5,400円（税別）
発行年	2022年
主な販売場所	全国の独立系書店、オンラインブックショップ

モノクロームを基調とする精緻かつ静謐な仕事で国際的に活躍の場を広げる、気鋭の現代美術家・デザイナーの宇平剛史氏。これまでのアートワークとデザインワークで構成された初の作品集として制作され、人の皮膚がもつ繊細で複雑なテクスチャーを印刷表現で提示する《Skin》シリーズをはじめ、海外ブランドや企業とのデザインワークを紹介。また生い立ちから、今後の展開を宇平自身が語ったインタビュー、美術批評家の沢山遼による論考「肌理の倫理」、美学者の星野太による文章「愛の設計」を収録。巻末には、造本時に採用したさまざまな紙の仕様を掲載する。

d

e

制作のプロセス

皮膚や紙がもつ繊細で複雑なテクスチャーを表現するため、本文印刷はFMスクリーンのUVオフセットを採用。文字要素は特色シルバー（Pantone 10394 C）で印刷、さらにマットニスを全面に乗せた。このマットニスによって、図版は高精細でありながらより落ち着いた深みのあるテクスチャーになり、特色シルバーは、グラファイト（鉛筆）のような独特な質感になった。本文印刷はサンエムカラー、表紙の箔押しはコスモテックによる精緻な仕事。篠原紙工の手製本による、非常に美しい仕上がりも、特筆に値する（糸かがり上製本）。書名のタイプセットは、Astroフォントをベースにカスタムで設計を行った。　　　　　　（現代美術家・デザイナー 宇平剛史）

a.　図版頁とテキスト頁とでは異なる紙を使用している。
b.　手製本することで深い溝が刻まれ、端正な表情を生み出している。
c.　表紙にはクレジットをクリアの箔押しで印字。一見では認識できない繊細な表現。
d.　文字要素は一般的なスミクロではなくシルバーの特色を使用している。
e.　上製本、上質紙ながら適度な開きを実現している。

疾駆

既知のなかに未知を見つける実験的造本。
時代の豊かさの意味を考える場として
毎号変容する不定期刊行の生活文化誌。

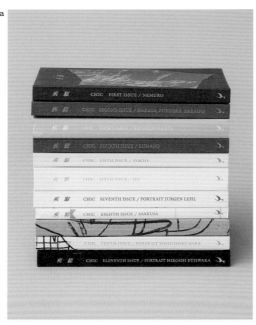

a

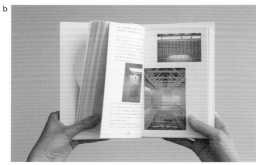

b

書名	疾駆　vol.1 〜 vol.11
発行元	YKG Publishing / Yutaka Kikutake Gallery Books
制作	アートディレクション：田中義久／編集：菊竹寛
	参加作家：蓮沼執太、中島佑介、原川慎一郎、鳥海修、萩原俊矢、
	ミヤギフトシ、花代、保坂健二朗 他
判型	A5判変型（130×205mm）
頁数	本文 144頁
綴じ方・製本方式	上製本
用紙・印刷・加工	〈vol.11〉
	表紙：ディープマット ブラック（四六判 360kg）
	見返し：NTラシャ 漆黒（四六判 100kg）
	本文：ニューケルン（104.7g/㎡）、
	OKプリンスエコ上質（四六判 110kg）
印刷・製本会社	株式会社八紘美術
部数	1001 〜 1500部の間
予算	100万〜 150万円の間
販売価格	2,000円（税別）
発行年	2019年
主な販売場所	発行元のオンラインショップ、丸善書店、
	ジュンク堂書店、八重洲ブックセンター

c

Yutaka Kikutake Gallery が母体となり、不定期に発刊される
生活文化誌。日々の暮らしの根本に流れる時代の価値観は
どのようにして形づくられているのか。日常に存在する物事
の関係性を紐解きながら、既知のなかに未知を見つけ、時
代の豊かさの意味を考える場が生まれるよう、誌面の在り
方を模索。疾走の「疾」、駆動の「駆」という漢字の組み合わ
せには地に足を付けて時代を駆け抜けて行こうという想い、
「chic」というフランス語の綴りには、洗練された響きをもっ
て読者に伝わってほしいという願いが込められる。

d

135

e

制作のプロセス

現代美術の表現形態が多様化し、美術が紡ぐ歴史の在り方
も魅力を深めていくなか、新しい表現を切り開くアーティス
トの活動をサポートすることを目的として運営されるYutaka
Kikutake Gallery が母体となり、衣・食・住を横断しながら
本来の豊かさを見つめ直す試みとして展開。毎号変化してい
く紙の選定や装丁、レイアウト構成は、各特集内容に呼応す
るよう設計。第1号「根室」、第2号「博多・福岡 / 太宰府」
を、第3号「陸前高田」など、現在までに11冊を刊行。素材
・形態・予算を考慮しながら、現代における書籍の存在意
義や既存流通に対する一つの態度表明としている。

（デザイナー 田中義久）

a, c.　現在までに11巻を刊行。判型は揃え、一見するとすべて上製本であるというルールの
　　　もと、既知の形に未知を見出すというコンセプトから、製本の常識を覆すアイデアを
　　　実装する。
　b.　第6号の特集は「富士山, 伊豆, 水, 紙」。型抜きが施された表紙に加え、頁のアンカット
　　　仕様が書籍の前半と後半で天・地逆転するため、上下の開きも反転する。
　d.　第5号の特集は「東京」。一見すると一般的な上製本だが、実は箱の中に並製本が収め
　　　られており、上部から取り出す形に。
　e.　第7号では,新しい試み「ポートレート」をスタート。その第一弾として「ヨーガン・レー
　　　ル」を特集。上製本カバーに中綴じ冊子が取り出せる形に。

生きとし生けるあなたに

「窓」をイメージした軽やかな造本。
空気をはらんだ製本に光と影で読む印刷で
手のひらサイズに編まれた10編の詩集。

a

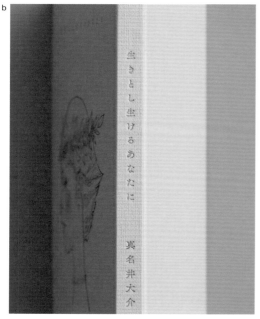

b

書名	生きとし生けるあなたに
著者	真名井大介
発行元	真名井大介
制作	デザイン：真名井大介／装画：熊谷隼人
判型	A6判変型 (115×155mm)
頁数	本文 72頁
綴じ方・製本方式	上製本、本文袋綴じ
用紙・印刷・加工	表紙：タントセレクト TS-1 (四六判 100kg)、2C＋箔押し/1C
	本文：ハーフエア コットン (四六判 70kg)、1C/0C
	見返し：ユーライト (四六判 90kg)
	本文：エンボス加工
印刷・製本会社	印刷：有限会社修美社
	製本：株式会社エヌワホン、新日本製本株式会社
部数	501〜1000部の間
予算	50万〜100万円の間
販売価格	1,800円 (税別)
発行年	2022年
主な販売場所	発行元のウェブサイト (http://daisukemanai.com)、
	SUNNY BOY BOOKS、恵文社一乗寺店、庭文庫

c

「わたしたちを生かしているものの正体とは」を主題に、詩を中心とした作品を制作する作家・真名井大介氏。本書はその第一詩集として作家自身の手によってデザイン・制作された。「たましいの窓」をコンセプトに編まれた10編の詩に、画家・熊谷隼人氏による挿絵が添えられ、第二版からは作曲家・Toshi Arimoto氏により詩を音楽に翻訳したオリジナル・サウンドトラックも加えられた。一冊の本をつくることを総合芸術と捉え、造本から立ち上がる「空間」に「彼方からの風」を感じ取ってもらえるようにと、祈りが込められている。

d

137

制作のプロセス

「たましいの窓」というコンセプトから、詩集自体がひとつの「窓」となるように造本設計。表紙絵は画家・熊谷隼人氏に依頼し、本の中から吹き抜ける風を受けている横顔をイメージ。本文には空気をはらんだような風合いが特徴の用紙・ハーフエアを用い、京都の職人が全頁手作業で袋綴じの加工を施した。これにより、各頁を開く度に紙面の内側を実際に風が通う設計になっている。また、最後の掲載詩『ある』は黒インクではなく、浮き出し加工による印字。文字通り「光と影」で読むという体験を通して、この詩と詩集自体を貫くテーマ「自分の内側にある光と影、そのすべてを包含して在るもの」を、体感してもらうことを意図している。

（発行人 真名井大介）

a, d.　手のひらにのる小ささに加え、空気をはらんだような風合いが特徴の用紙・ハーフエアを用いることで文字通り軽やかさを実現。すべての頁が京都の職人による手作業で袋綴じ加工が施され、風を受けるような画家・熊谷隼人氏による挿絵が添えられた上製本仕様により、静けさと存在感を両立した佇まいに。

b.　タイトルは箔押し加工が施してある。

c.　一見すると何も刷られていない白紙の頁には最後の詩『ある』が掲載される。浮き出し加工による印字を採用し、光と影により読むことができる。

ののの

凸の面、平らな面、凹の面と
本の表裏に組まれた「の」の連なり。
書店員の視点から編まれた短編集。

a

b

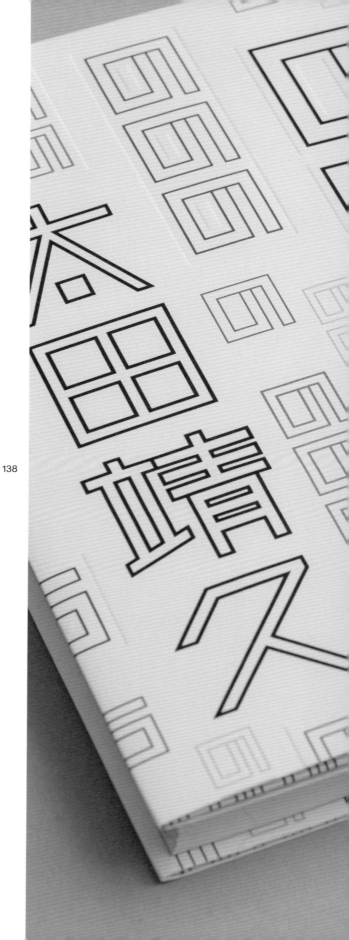

書名	ののの
著者	太田靖久
発行元	書肆汽水域
制作	デザイン：中原麻那／題字：大竹伸朗／編集：北田博充
	製本担当：福間仁志（加藤製本株式会社）
	箔押し・現場リーダー：前田瑠璃（有限会社コスモテック）
判型	127×188mm
頁数	本文 200頁
綴じ方・製本方式	上製本、アジロ綴じ
用紙・印刷・加工	カバー：ヴァンヌーボF-FS ナチュラル（四六判 180kg）、
	特1C（DIC 197）＋1C（スミ）＋マットニス
	花布：伊藤信男商店 26 ／スピン：伊藤信男商店 36
	表紙：キャピタルラップ（四六判 103kg）、特1C（DIC 197）
	本文：メヌエットライトC（四六判 68kg）、1C/1C
	見返し：NTラシャ 濃赤（四六判 100kg）
	カバー：デボス加工＋エンボス加工
印刷・製本会社	印刷：藤原印刷株式会社／製本：加藤製本株式会社
	加工：有限会社コスモテック
部数	2001 ～ 3000部の間
予算	150万円以上
販売価格	1,800円（税別）
発行年	2020年
主な販売場所	梅田 蔦屋書店、かもめブックス、SUNNY BOY BOOKS

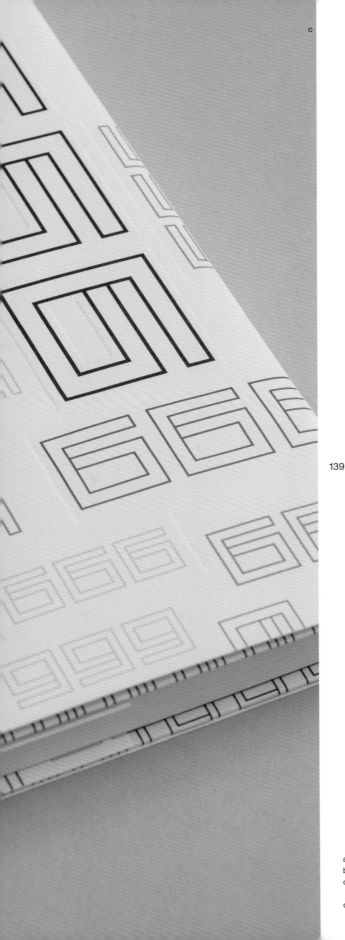

現役書店員である北田博充氏が代表を務めるひとり出版社「書肆汽水域」から刊行され、小説家・太田靖久氏のデビューから10年経った2020年に上梓された初の単行本となる短編集。表題作である『ののの』は、「の」を中心に世界の不確かで曖昧な手触りを丹念に描き、2010年に第42回新潮新人賞を受賞。他『かぜまち』『ろんど』計3作品を収録。かもめブックスの書店員・前田隆紀氏による解説冊子「人間という「不確かさ」の上を爆走する繊細な小説」が付属され、裏表紙には書肆汽水域の本の特徴であるリアルな書店員の推薦文が掲載される。

制作のプロセス

美術家である大竹伸朗氏の文字を題字として採用。カバーにエンボス加工と空押し加工を施していることで、紙の面に凸の面、平らな面、凹の面と面のグラデーションができている。表紙の装丁では大竹氏による文字「の」をパターンのように配置し、並列に面として並べるとどこまでもパターンが繋がっていくようデザインされている。その他表題作の『ののの』の物語とリンクするようにスピンや花布には赤色を採用している。デザイナー自身が過去に書店で働いていた経験を活かし、一般流通可能で新刊台に並べられる判型でありながら、内容とリンクした題字の印象、装丁の質感から目を引く仕掛けを意識し、デザインを行った。　　（デザイナー 中原麻那）

a. 連続する「の」は、物語を紐解く記号のようになっている。
b. 背表紙にブックレビューを記載。ほかに前田隆紀氏による解説冊子が付録。
c. 版元とデザイナー、ともに書店員。書店の現場を理解しているからこそ、店頭で目につき、手に取ってもらえる装丁を考案した。
d. 花布とスピンの赤がページネーションにアクセントを与える。

字

淡々と続く「名付けられる以前」の風景。
感動しない風景に感動することに感動する
字の発生から表現の根源にふれる写真集。

a

140

b

書名	字
著者	富澤大輔
発行元	南方書局
制作	書・文：柯輝煌
	翻訳：薛暁謳
	書籍設計：明津設計
判型	112×169mm
頁数	本文 336頁
綴じ方・製本方式	三方背ケース入り、糸かがり上製本
用紙・印刷・加工	表紙：メルテックス PKY 803オレンジ、艶あり墨箔押し
	見返し：新・草木染 すずめいろ（四六判 並口）
	本文：オペラクリームウルトラ（四六判 60kg）、1c/1c
	ケース（三方背・針金留め函）：サンエークラフトボール（12号）
印刷・製本会社	印刷・製本：株式会社イニュニック／製函：有限会社田中紙器
部数	600部
予算	50万〜100万円の間
販売価格	4,500円（税別）
発行年	2022年
主な販売場所	函館 蔦屋書店、book obscura、
	ON READING、Libris Kobaco

著者・富澤大輔氏のもとに、実家の母親から一枚の写真が
メールで届く。それは小学生の頃に学校の授業で書いた
「字」という一文字が書かれた色紙だった。その"「字」とい
う字"を見た時に感じた素朴な感動を手がかりに、1年以上
にわたって撮影された306枚の写真で構成。巻末には、植
民地美術史研究者・柯輝煌氏による論考文も掲載。文字の
発生から、絵画と書道、模倣と創造を、「近代／前近代」と
いう概念を通してめぐることで、今日「表現」とよばれている
ものの根源へと接近していく文章となっている。

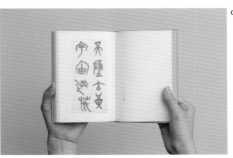

d

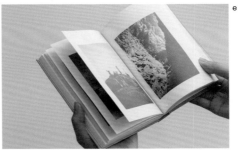

e

141

制作のプロセス

この本を説明しようとすると喉が少し狭くなり小指のあたり
に答えがある気がしてくる、字を手放そうとしながらそれを
字にしようとするのは当然難しい。まだ「字」という題しか決
まってなかった時期、この森の写真（本文の一枚目に載るこ
とになった写真）を初めて見た時に「字」と「写真」が繋がっ
た、写った物事に言葉が与えられる前、いや「言葉を与える
前の状態に自分がなった」のかもしれない、この種の写真だ
けを本で束にしたら……そんな興味と興奮から二人の制作は
始まった。この激しくかすかな感動を本で充満させるために
は三百頁程度が良いと想定し、富澤さんが撮影してきては、
二人で写真を眺めるということを繰り返す。"これだけあれば
構成できる"と思った頃には写真は九千枚を超えていた。

（明津設計）

a,e.　糸かがり上製本。印刷は墨1C／250線。感動しない風景に感動することに感動する。
　　　というキーワードをもとに制作された。写真に写り込む「名付けられないなにか」では
　　　なく、「名付けられる以前」であり、「名付けられる瞬間」から、分類されることのない写
　　　真が淡々と延々と続いていく。
b.　　角背、ホローバック。製函は田中紙器によるもの。
c.　　本表紙の「字」は富澤氏が小学生の頃に書いた字。ツヤあり黒の箔押しを施している。
d.　　函の題や、本文冒頭の「千字文」は、柯輝煌氏による書。

カラーフィールド 色の海を泳ぐ

カンヴァスに広がる色の海に身を投じ、
その光と質感に浸るような鑑賞体感を
印刷技術と装丁で伝える展覧会図録。

a

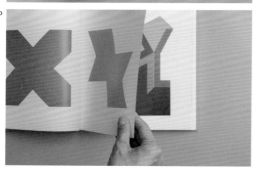

b

書名	カラーフィールド 色の海を泳ぐ
発行元	DIC川村記念美術館
販売元	torch press
制作	企画：前田希世子／デザイン：田中せり、鈴木壮一
	写真提供：デイヴィッド・マーヴィッシュ・ギャラリー
	編集：網野奈央／編集・執筆：前田希世子、亀山裕亮
	編集・執筆・翻訳：中村萌恵
	執筆：加治屋健司、サラ・スタナーズ
	翻訳：河野晴子、マット・トライヴォー
	校閲：柴原聡子、橋場麻衣
判型	230×260mm
頁数	192頁
綴じ方・製本方式	上製本
用紙・印刷・加工	表紙：NTラシャ にぶ空（四六判100kg）
	見返し：色上質 銀鼠（特厚口）
	花布：伊藤信男商店73
	本文（カラー頁）：b7トラネクスト（四六判99kg）、4C/4C
	本文（モノクロ頁）：b7バルキー（四六判90.5kg）、1C/1C
	表紙は梨地模様のエンボス加工を施し、真鍮版を使った箔押しで
	ロゴのグラデーションを表現。本文カラー頁に観音折り3箇所
印刷・製本会社	株式会社ライブアートブックス
販売価格	3,455円（税別）
発行年	2022年
主な販売場所	DIC川村記念美術館、全国の書店

1950年代後半〜60年代にかけてアメリカを中心に発展した抽象絵画の潮流「カラーフィールド」を主題にDIC川村記念美術館で行われた展覧会の図録。本書はカラーフィールド作品の収集で世界的に知られるマーヴィッシュ・コレクションより作家9名に焦点をあて、彼らの言葉と作品図版、学芸員による作家解説、カラーフィールド研究者の論考などを収録。大型カンヴァスに色彩の場（＝フィールド）を創出し、新たな技法を開拓した作家たちの交流と実践も紹介。

c

d

143

制作のプロセス

副題の「色の海を泳ぐ」に着想を得て、題字の半分が色に浸るようにデザイン。タイトルをキーカラーのみの装丁にシンプルに配置することで、色彩を広大に感じられるように意識した。カバー用紙はラシャに梨地エンボスを施し、単色でありながら奥行きのある質感を実現。題字のグラデーションは箔押しで、網点一粒一粒を吟味し不要な網点は版を削って滑らかなグラデーションに。インクのシルキーミスト箔は見る角度によって表情が変化し、光が反射した海面を思わせる。また、実際の展示作品はスケールの大きな絵画であるため、クローズアップを挟み込むことで、画面の表情や技法など、作品がもつ強さを大事にしながらレイアウトした。

（デザイナー 田中せり）

a.　装丁は「色の海を泳ぐ」を単色で表現。空と海の境界線がなくなり溶け合ったようなニュアンスのブルーを採用。
b.　カラーフィールドの代表的作家であるフランク・ステラ（1936–アメリカ）の作品。展覧会を開催したDIC川村記念美術館でも多くの作品を収蔵している。
c.　版を削るなどして箔押しを波打ち際のようにグラデーションで表現。
d.　床置きの立体作品から横5mを超える大型絵画までが展示されたため、大画面を誌面でも体感できるように折り込みで作品を掲載。

天地を掘っていく｜DOVE／かわいい人
（Waiting for you｜HATO/Charming Person）

蓋を開け、天と地とを掘り進める。
思索の錯綜と困難を読書体験に反映した
映画史研究者とアーティストの共編著。

a

b

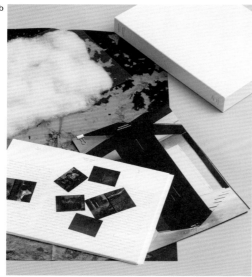

144

書名	天地を掘っていく｜DOVE／かわいい人 （Waiting for you｜HATO / Charming Person）
著者	角尾宣信（文）、村田冬実（写真）
発行元	edition kozo
制作	企画：edition kozo／デザイン：Tanuki／編集：edition kozo、島崎みのり 編集協力：三上真理子／翻訳：角尾宣信 英文校閲：ジェイミー・デイヴィス、太田奈名子／製本：edition kozo
判型	221×308mm（箱）
頁数	本文（カード）28枚、図版（カード）28枚、写真冊子12頁
綴じ方・製本方式	箱入り
用紙・印刷・加工	〈箱〉芯材：DKスノー F（730g/㎡） 貼り紙：NTラシャ スノーホワイト（四六判70kg）、2C/0C 扉：OZK（188μ）、1C/0C／綿 本文（カード）：A プラン スノーホワイト（菊判111kg）、2C/0C 図版（カード）：ミラーマルチFS（四六判220kg）、4C/2C 写真冊子：b7トラネクスト（四六判86kg）、5C/0C ポスター：コート紙（四六判90kg）、4C/4C 箱・扉・図版（カード）・写真冊子・ポスター：オフセット印刷 本文（カード）：オンデマンド印刷
印刷・製本会社	印刷：川嶋印刷株式会社、株式会社明光社、渡辺印刷株式会社 製函：有限会社竹内紙器製作所
部数	1〜500部の間
予算	50万〜100万円の間
販売価格	4,000円（税別）
発行年	2020年
主な販売場所	tata bookshop/gallery、North East、 発行元のオンラインショップ（edition kozo webstore）

映画史研究者・角尾宣信氏による論考とその英訳、アーティスト・村田冬実氏による写真作品、及びその展示記録集からなる共編著。「天地を掘っていく」と題された論考では往年の映画監督・渋谷実氏の作品を通して令和への改元と天皇制、また日本人であることについて論じられる。また写真史・美術史・哲学の面から人間にとっての見ることを解体し、現代における写真の在り方を問う村田冬実氏による写真作品は、論考を受けて制作されたもので、「ハト（DOVE）」を被写体に構成されている。論考のタイトルにちなみ、物事を掘り下げるように箱の中から積層した内容物を掘り出す形に収められている。

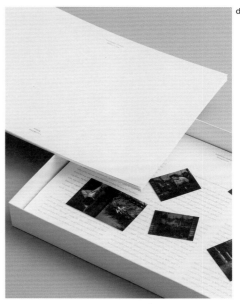

制作のプロセス

ブックデザインは論考における「元号法」と「改元」、「天皇制」という一朝一夕では核心にたどり着けない複雑なテーマを踏まえ、読書という行為自体においても最下層へすぐにはたどり着けない仕様に。読み進めるのにストレスがかかる、もしくは一度に内容物を取り出そうとすると、図版が散乱して読み進められない構造になっている。角尾氏の論考を受けて制作された村田氏の写真集は箱の最下層に配置。論考中で隣人のメタファーとして引用されるマグマのポスターを介して上層の論考へと繋げられる。箱入り構造と分厚い本文カード、ばらばらと散らばった図版等によって思索の錯綜と困難を読書体験に反映させた。
（デザイナー Tanuki）

a. 箱の表面は何も刷られていない。裏面の文字はシルバーインクで刷られており、光の加減で反射したり傾けることで表情が変容する。
b. テキストのみが印刷された分厚い本文カード28頁、小さな図版カード28枚、写真12頁、ポスターにより構成され、箱の下層には論考にも登場するマグマをあらわすポスターを配置することで、上層の論考と最下層の写真を繋げる構成に。
c. 箱の蓋を開けると、まずはじめにふわふわとした綿製の頁が現れる。「天地を掘っていく」と題された論考にちなみ、積層する物事を掘り下げていくように内包物を取り出しながら読み進める仕様に。
d. 本文カードを取り出していくと、突如ばらばらと散らばった図版が現れる。

Music for Installation Works

映像とサウンドを紙上に記録する試み。
デジタルとアナログを往還する
CD＋Bookのミクストメディア。

a

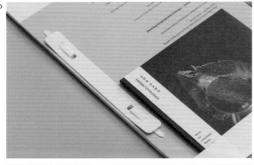
b

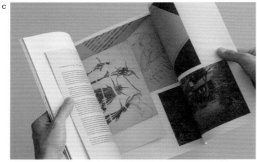
c

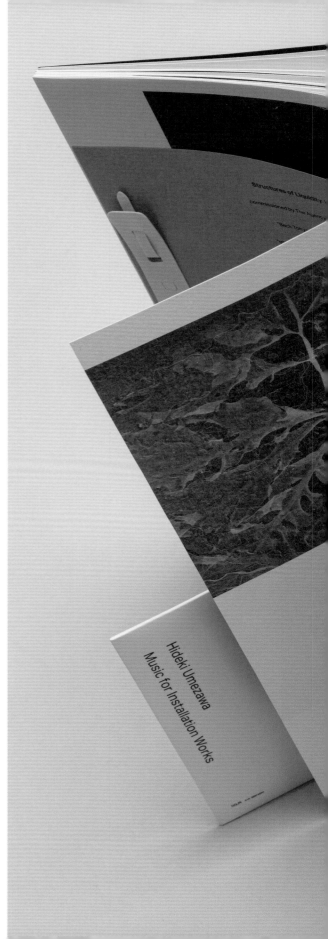

書名	Music for Installation Works
著者	梅沢英樹
発行元	hōlm
制作	アートワーク：佐藤浩一／デザイン：川村格夫／マスタリング：大城真
	論考：黒沢聖覇、畠中実／翻訳：北條知子
判型	B5判
頁数	本文 34頁、イメージ 37点
綴じ方・製本方式	2穴バインダー製本
用紙・印刷・加工	表紙：MagカラーN ストーングレー（（四六判 100kg）、1C/0C
	本文1：MagカラーN ドライグラス（四六判 100kg）、1C/1C
	本文2：OHPフィルム（144g/㎡）、1C/0C
	本文3：モンテシオン（四六判 81.5kg）、4C/4C
	裏カバー：両面特黒色ボール（400g/㎡）
	表紙・本文1・本文2：オンデマンド印刷
	本文3：オフセット印刷
	一部はオフセット印刷の上から1C（金）をリソグラフ印刷
印刷・製本会社	印刷：株式会社ユーホウ、NEUTRAL COLORS、
	株式会社グラフィック／製本：デザイナーと作家による自作
部数	200部
予算	50万〜100万円の間
販売価格	3,273円（税別）
発行年	2022年
主な販売場所	展示会場、NADiff、Bandcamp、作家による手売り

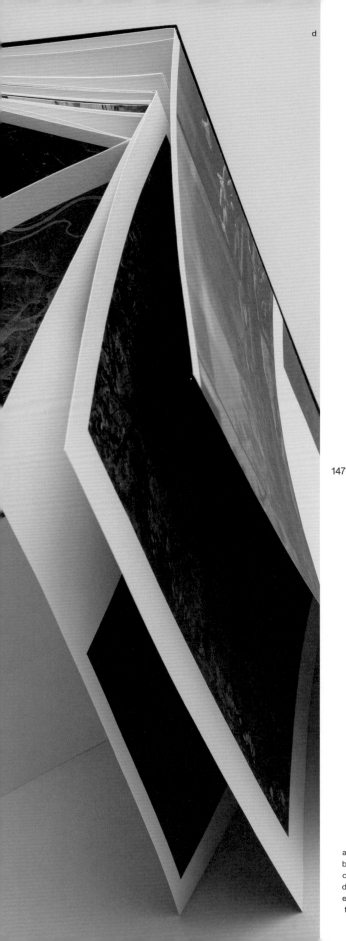

映像とサウンドによるインスタレーションを発表してきたアーティスト・梅沢英樹氏と佐藤浩一氏による作品集。自然と人口の新しい関係性をテーマに、東京湾での海中録音や、ラムサール条約登録湿地、国立科学博物館などでのリサーチなどを経て制作された作品や、黒沢聖覇氏がアイルランド現代美術館で発表した埼玉県秩父エリアの産業活動と環境変化、歴史的な地層や信仰をテーマに制作された作品、佐藤浩一氏と国際芸術センター青森（ACAC）で行なった作品など、2018〜21年までに制作した3つのサウンドワークに再編集を施しCDとBookに収録。

d

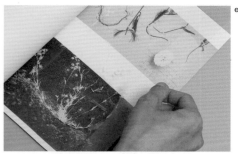

e

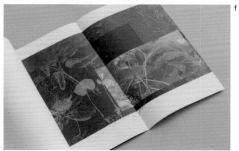

f

制作のプロセス

国際芸術センター青森や、NTTインターコミュニケーション・センター [ICC]、アイルランド現代美術館など、国内外の美術館で発表してきたインスタレーションのために制作されたサウンドワークを再編集。空間に展開するインスタレーションを紙の印刷物に定着させるために、複数の映像作品からキャプチャした37点のイメージを時系列や作品ごとではなく並列に扱い、ページネーションを構成。映像の多層的なイメージの関係性を、透明フィルムを重ね、オフセット印刷の上からリソグラフ印刷を施し、異なる印刷と紙質の組み合わせで表現。表紙は奥付情報のみ、複数の作品が折り重なった資料としてバインダー製本を採用。　　　　（デザイナー 川村格夫）

a. CDとBookはパブリッシングレーベル「hōlm」のロゴが入った帯でセットされる。
b. 紙製の2穴バインダー製本。
c. 映像からのキャプチャ画像、リサーチ時のテキストが紙の束として折り重なる。
d. B5判型だが折り込みを拡げるとB4サイズの大画面に。
e. 透明OHPフィルムにオンデマンド印刷で異なるイメージを透過させる。
f. オンデマンド、オフセット、リソグラフの3種の印刷による多層的な表現。

Transmission Pang Pang Document Book

ボードゲームの制作からプレイの軌跡まで
伝承／伝達の形を考察、記録する
2つのバインダーで束ねられた1260頁。

a

148

b
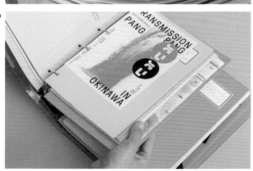

書名	Transmission Pang Pang Document Book
著者	オル太＋OPEN CIRCUIT
発行元	オル太
制作	デザイン・ディレクション：edition.nord consultancy
	デザイン：田岡美紗子
	表紙デザイン：秋山伸／edition.nord
	デザイン協力：宮原慶子、阿部泰大、諏訪知優、井元友香
判型	265×322mm
頁数	本文 1260頁
綴じ方・製本方式	バインダー製本（ダブル）
用紙・印刷・加工	ビニールシート（3mm）、ラミネートシート、方眼紙、クリアポケット他
	ビニールシートにリング取り付け、立体物のラミネート加工
印刷・製本会社	poncotan w&g、オル太
部数	1〜500部の間
販売価格	20,000円（税別）
発行年	2019年
主な販売場所	発行元のオンラインショップ

アーティスト集団「オル太」と、韓国・ソウルを拠点に活動するキュレーティング・ユニット「OPEN CIRCUIT」が共同で立ち上げ、現代の伝承・伝達のあり方を考察するプロジェクト「TRANSMISSION PANG PANG」のドキュメントブック。各地で行われてきた祭りや民謡を観察し、古代インド発祥の「蛇と梯子」や韓国の「ユンノリ」から独自のボードゲームを制作。ボードゲームのプレイの軌跡と民俗研究者のナ・スンマン、ヤン・ミリブへのインタビュー、遠藤美奈、今福龍太、安藤礼二によるトーク、解説などを掲載。

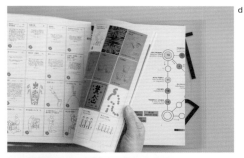

d

e

149

制作のプロセス

機械生産で量産するのではなく、6名のアーティスト集団だからこそ実現できる手作業による仕様と出版体制を提案。レーザープリントを使用し、オフセットにはできない表現として用紙トレイに色紙をランダムに入れて印刷。2つのバインダー、数種の蛍光紙によって階層化。いわゆるデザイン・レイアウト・ソフトを経由せず、写真は写真編集ソフトからの直接出力、テキストはワードソフトでのosakaフォントのベタ組み。テキスト頁は、方眼紙・便箋・ノートパッドなどの既成の事務用紙に印字。1260頁に及ぶ膨大な伝承の束を綴じるため、柔軟性のあるビニールを表紙に採用。バインダーはリベットを打ち込んで取り付けた。

（ブック・メイカー 秋山伸）

a. 表紙のビニールカバーはホームセンターで調達。1260頁を束ねるリングの器具は海外から安価に仕入れた。
b. 膨大な写真や資料をあえて選別しない編集方針で、プロジェクトの紹介順はランダムに。インデックスは既製品に満足できずオリジナルでデザインしている。
c. 極太の本を固い紙で綴じようとするとひずみが生まれるが、やわらかいビニールは無理な力を吸収し、厚みがあっても収めることができる。
d. オリジナルで考案したボードゲームに使用するカードと台紙。
e. パフォーマンスで使ったすごろくのコマをパッケージング。

8Books & 8Boxes+1
山口信博と新島龍彦による
8冊+1冊の本と箱

デザイナーと造本家の対話から
共同作業で生まれた8冊+1冊の本と箱。
箱に仕舞うように活動を収めた記録書籍。

a

b

150

書名	8Books & 8Boxes+1
	山口信博と新島龍彦による8冊+1冊の本と箱
発行元	新島龍彦
制作	デザイン：山口信博、玉井一平
	写真：鈴木静華
	造本：新島龍彦
判型	135×198mm
頁数	本文62頁
綴じ方・製本方式	オープンバック、本体背は粘葉装（でっちょうそう／本文小口糊入）
用紙・印刷・加工	表紙：気包紙C-FS ディープラフ（L判 295kg）、4C/0C
	本文：アラベール-FS ホワイト（四六判 130kg）
	本文（カラー頁）：UVオフセット印刷4C/0C
	本文（モノクロ頁）：オンデマンド印刷
	（hp社のindigoを使用）1C/0C
印刷・製本会社	印刷：株式会社サンエムカラー
	製本：新島龍彦、有限会社篠原紙工
部数	100部
予算	50万〜100万円の間
販売価格	5,000円（税別）
発行年	2019年
主な販売場所	発行元のオンラインショップ（Googleフォームを使用）、
	展覧会場、tata bookshop/gallery

c

「八＋一冊の本と箱」

デザイナー・山口信博氏が手がけた8冊と、制作過程で廃棄される可能性があった紙の断片（フラグメント）のために造本家・新島龍彦氏によってつくられた8つの箱。本書は二人の共同作業とその展覧会の記録である。本づくりの背景で発生する文字校正から念校、入稿会議、色校のやり取り、刷りだし立ち合いなどの膨大なやりとりの中で持ち帰った抜き刷り等、デザイナーの手元に残る「残骸」は、同時に別の形になる可能性が含まれていたものである。これらを箱に収めることを山口氏が発案。2年間に渡り2ヶ月に1回のペースで材料が新島氏に渡され、8冊＋1冊として刊行された。

d

151

制作のプロセス

山口氏による8冊の本とその過程で発生した校正紙や刷り出しなどの断片を渡される際、材料の取捨選択は新島に委ねられ、2年に渡るやりとりを続けて箱を制作した。この一連のやり取りを含めたプロジェクトをアーカイブするため、制作した箱に触れたときと同じ感覚を本書に触れた人にも感じてもらいたいと考え、企画から試作設計、本番の制作に至るすべての製本工程を発行人であり造本家である新島自身が行った。どうすれば触れた時に心地よく、紙の反りや歪みのない本にできるのか、接着剤や用紙の厚さを一つ一つ吟味しながら試作を重ね、本文に日本に古くから伝わる粘葉装をアレンジした小口細貼りの粘葉綴じを採用。（造本家 新島龍彦）

a, c, d.　日本に古くからある「粘葉装（でっちょうそう）」という製本方法をアレンジした「粘葉綴じ」を採用。二つ折りにした用紙のノドと小口の両端数ミリに糊を塗布することで紙を連結し冊子の形に。絵本製本や合紙製本など機械を用いて用紙の全面に糊を塗布する製本方法と異なり、手作業による製本のため頁が固くならず柔らかさがある。本を開いた時に180度展開する心地よさが特徴。
b.　見開き頁。収録されているのは「中村好文 集いの建築、円いの空間」の箱。

Skin (Folio Edition)

ダブルトーンのFMスクリーン印刷で
人の皮膚がもつ複雑な「肌理」を表現。
内奥に潜む存在の本質を探る作品集。

a

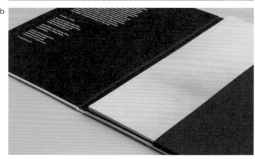

b

152

書名　　　　　　Skin (Folio Edition)
著者　　　　　　宇平剛史
発行元　　　　　宇平剛史
制作　　　　　　アートワーク・装幀・編集：宇平剛史
　　　　　　　　寄稿：秋山知宏／翻訳：トーマス・スレルフォ
判型　　　　　　A4判変型（202×310mm）
頁数　　　　　　16枚（イメージ）、2枚（エッセイ）、8頁冊子
綴じ方・製本方式　スリーブケース入り、上製のカバーにシートと冊子を挟み込み、
　　　　　　　　冊子は糸平綴じ
用紙・印刷・加工　スリーブケース：GAボード-FS グレー（四六判 300kg）、墨箔押し
　　　　　　　　題箋：風光（四六判 110kg）、2C（ダブルトーン）/0C＋マットニス
　　　　　　　　表紙（外側）：クロス No.171 アサヒ・ダンガリー、1C（墨）
　　　　　　　　表紙（内側）：黒気包紙U-FS（L判 215.5kg）、1C（白）
　　　　　　　　本文1：風光（四六判 110kg）、2C（ダブルトーン）
　　　　　　　　本文2：NTラシャ ブラック（四六判 #130）、1C（白）
　　　　　　　　題箋：UVオフセット印刷（FMスクリーン）
　　　　　　　　表紙（外側）・表紙（内側）・本文2：スクリーン印刷
　　　　　　　　本文1：オフセット印刷（FMスクリーン）
印刷・製本会社　印刷（本文）：瞬報社写真印刷株式会社／印刷（題箋）：株式会社サンエムカラー
　　　　　　　　印刷（スリーブケース箔押し）：有限会社コスモテック／製本：有限会社篠原紙工
部数　　　　　　300部
予算　　　　　　100万～150万円の間
販売価格　　　　2,778円（税別）
発行年　　　　　2019年
主な販売場所　　銀座 蔦屋書店、NADiff a/p/a/r/t、NADiff BAITEN、3331 Arts Chiyoda、North East

現代美術家・デザイナーの宇平剛史氏による作品集。自身の存在のあり方を問う試みの一つとして制作された本書では、表紙を含むいくつかのイメージは彼自身の肌であり、その過程で拡張された自己として他者の肌をも見つめ、人間あるいは世界の内奥に潜む本質を探る。本書では宇平自身も含む複数の被写体の、多様な肌理（きめ）とテクスチャーを持った肌が、白黒の繊細な階調によって表現。研究者・秋山知宏氏によるテキスト『内在する宇宙』を収録。2018年に上梓された『Skin』を一度解体し、再構築するかたちで制作された。

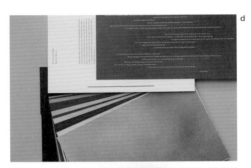

d

153

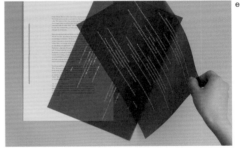

e

制作のプロセス

人の皮膚がもつ繊細で複雑な肌理（テクスチャー）の、印刷表現による探求を目指した。少し湿度を含んだような、やわらかい紙（風光）を採用し、ダブルトーンのFMスクリーン印刷によって、細部に目を凝らすと、印刷特有の網点ではなく、細胞のような粒子だけが存在している。紙の毛羽立ち具合や、光の反射具合も、まるで本当の肌かと錯覚するほどの質感に。綴じずに1枚ずつシート状にすることで、順列や向きに捉われず、より自由な鑑賞経験が可能となっている。さまざまなグレースケールの階調で構成される作品群をクロス装の上製カバーとスリーブケースに収めた。

（現代美術家・デザイナー 宇平剛史）

a.　スリーブケースの題箋にはダブルトーンによるUVオフセット印刷、マットニス加工が施される。表紙はシルク1C（黒）により印刷。
b.　表紙の外側と対称的に内側はシルク1C（白）による印刷。
c.　綴じずに1枚ずつシート状になった16枚のイメージ。やわらかい紙（風光）にダブルトーンのFMスクリーン印刷することにより、人の皮膚がもつ繊細で複雑な肌理（テクスチャー）を表現した。
d,e.　エッセイは糸平綴じで収められ、作家自身による詩的な断章は半透明フィルムにシルク印刷。

ラブレター〈特装版〉

洋封筒を装幀の形に応用。
展開図から型抜きまで、手製本で実現した
妻と子にあてた48通のラブレター。

a

b

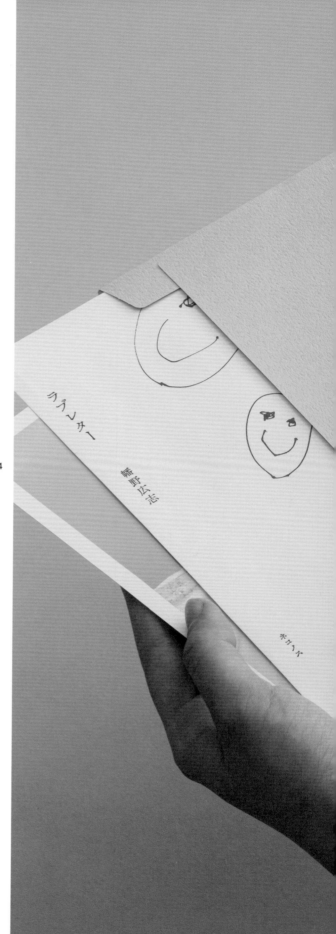

書名	ラブレター〈特装版〉
著者	幡野広志（文、写真）
発行元	ネコノス合同会社
制作	企画・編集：浅生鴨／装丁：吉田昌平（白い立体）
	制作進行：藤原章次／プリンティングディレクター：花岡秀明
	製版：田原美琴
判型	A5判変型（132×216mm）
頁数	本文 240頁
綴じ方・製本方式	逆フランス装、PUR、天アンカット
用紙・印刷・加工	表紙：タント L-67（四六判 180kg）、1C/1C
	見返し：タント L-67（四六判 100kg）
	差し込み：b7ナチュラル（四六判 99kg）、2C/0C
	本文：b7ナチュラル（A判 41kg）、4C/4C
印刷・製本会社	印刷：藤原印刷株式会社／活版印刷（表紙）：有限会社日光堂
	製本：株式会社望月製本所
部数	500部
予算	150万円以上
販売価格	6,000円（税別）
発行年	2022年
主な販売場所	発行元のオンラインショップ、
	ほぼ日曜日（渋谷PARCO内）写真展会場

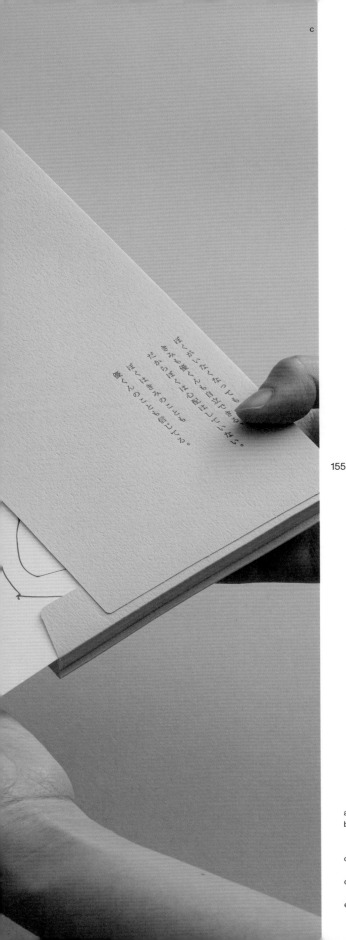

子育て情報サイト「ninaru ポッケ」で、2018年から続く写真家・幡野広志氏の連載「僕は癌になった。妻と子へのラブレター。」を、写真とともに一冊の書籍にまとめたもの。治らないがんを宣告された写真家が日々の暮らしの中で思い、考え、伝え続けているのは、自分たち家族のありかたは、他の誰にも振り回されることなく、自分たちで決めようということ。一人の夫・父親が妻と子に送る切実な言葉は、子育てから生き方にまで広がり、やがて普遍的なものとなり、エッセイでも日記でもなく、48通のラブレターとして綴じられる。

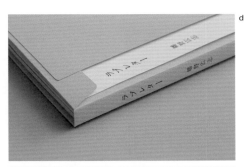

d

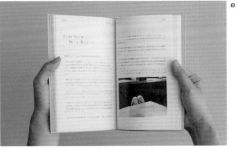

e

155

制作のプロセス

「手紙を装幀の形に落とし込んでほしい」という編集担当・浅生鴨氏の依頼。手触りのよい白い紙を使用した仮フランス装表紙に、幡野氏も愛用する万年筆のインクを思わせるブルーブラックの活版印刷をほどこした手紙のような通常版に対し、特装版では実際の洋封筒を展開し、裏返したものに背部分のマチを設けることで表紙とすることを提案。藤原印刷・藤原章次氏に相談し、手製本による「特装版」が実現した。封筒状になった表紙に、幡野氏によるオリジナル・プリント（写真）と活版印刷が施されたタイトルカードが封入されている。本全体をポリ袋でシュリンクし、バーコードと帯をシールで貼ることでカバー、バーコード、帯なしの仕様に。

（デザイナー 吉田昌平）

a.　逆フランス装、無線綴じ仕様。
b.　カバー、バーコード、帯なしの表紙にする代わり、本全体をポリ袋でシュリンクし、バーコードと帯をシールで貼ることに加え、宛先が書き込めるシールもオリジナルで作成し、貼付した。
c.　表紙のテキストは活版印刷。封の口から題字がのぞくようにタイトルカードと幡野氏によるオリジナルプリントが封入されている。
d.　オリジナルの型からつくられ、望月製本所により手製本によって仕上げられた造本は細部に至るまで美しい仕上がり。
e.　妻と子にあてた48通のラブレターが綴じられている。

本の頁構成を時間軸として設定。
線を描き記録する行為から日常を俯瞰する
ドローイングを転写した作品集。

a

156

b

書名	69
著者	下山健太郎
発行元	ハンマー出版
制作	企画・デザイン・編集：ハンマー出版
判型	125×172mm
頁数	本文 280頁
綴じ方・製本方式	スケルトン装（無線綴じ）、帯縦掛け
用紙・印刷・加工	帯：トチマン フリークラフトペーパー、1C/0C
	本文：タブロ、4C/4C
	本文：モノクロの絵を4C印刷することで線のニュアンスを表現、天のり製本機で一冊ずつ手製本
印刷・製本会社	ハンマー出版
部数	30部
予算	10万円
販売価格	4,100円（税別）
発行年	2018年
主な販売場所	発行元のオンラインショップ、NADiff a/p/a/r/t

c

画家・下山健太郎氏による日常の中から線にまつわるイメージを採集して描かれたドローイング作品集。画家として活動する傍ら、オルタナティブな展覧会の記録やアーティストが描き溜めたドローイングなどを書籍にまとめ多くの人に届けたいという思いから、アーティストブックの企画、編集デザイン、印刷製本、流通を行うために主宰するインディペンデントな出版社「ハンマー出版」から出版。「日々線を採集し描き続けることで、だんだんと蝶道（蝶の通っていく道）のような僅かな線の痕跡も日常の中から見つけられるようになった」と語る作家の眼を通して、日常をつぶさに観察する視座を獲得することができる。

d

157

e

制作のプロセス

本の頁構成を時間軸として設定。日常の中から線にまつわるイメージを採集し、身体を通してあらわれるドローイングを、時系列に沿って俯瞰してみることを目的として本書を企画した。2週間程で描き切り、描かれたドローイングをほぼすべて掲載。藁半紙にボールペンを使用したモノクロのドローイングの線の質感を表現するため、カラー印刷を採用。制作はすべて手作業で行い、ホットメルトをたっぷり付けて製本している。紙は柔らかな質感のタブロを選択し、製本しても空気を含み厚みがありつつも軽い印象に。背表紙のタイトルは手書きで描き、表紙の帯も内側の曲線はフリーハンドでカットした。

（発行人 下山健太郎）

a,c.　接着剤がラフに塗布され背からはみ出ている。ボールペンによる線画、表紙の藁半紙といった各要素が全体に統一感を生む。
b.　製本には随所に手の痕跡が残る。量産された書籍にない表情。
d.　タブロ紙ならではの柔らかく優しい手触りで、頁をめくる楽しさがある。
e.　あえて説明は省き、必要最低限の素材だけで制作されドローイングのみで構成。

『耕す家』ドキュメントブック 2019

土の上での営為を探る活動の実践を記録。
農耕と芸術から活動する生を問う
《耕す家》のドキュメントブック。

a

b

c

書名	『耕す家』ドキュメントブック 2019
著者	オル太
発行元	オル太
制作	制作監修：edition.nord consultancy、秋山伸
	表紙・扉デザイン：宮原慶子／本文デザイン：メグ忍者
	編集・制作：オル太／助成：公益財団法人小笠原敏晶記念財団
判型	460×340mm
頁数	本文 254頁
綴じ方・製本方式	ボルト留め
用紙・印刷・加工	波板、ブルーシート、シール、 トレーシングペーパー、カードフォルダー 表紙にラッカースプレー加工、蝶番取り付け
印刷・製本会社	poncotan w&g、オル太
部数	20部
予算	～50万円
販売価格	20,000円（税別）
発行年	2021年
主な販売場所	発行元のオンラインショップ

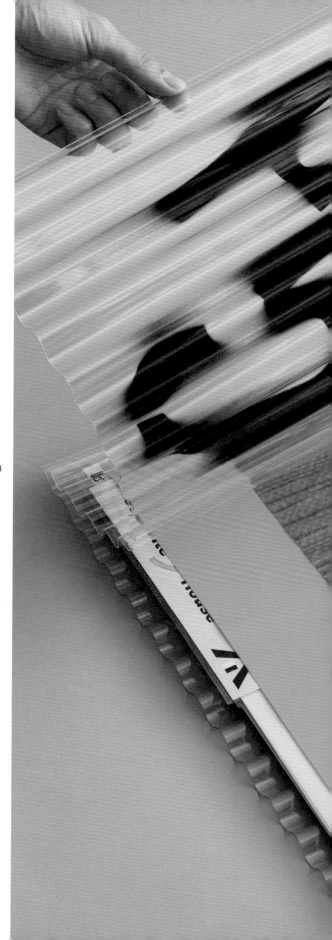

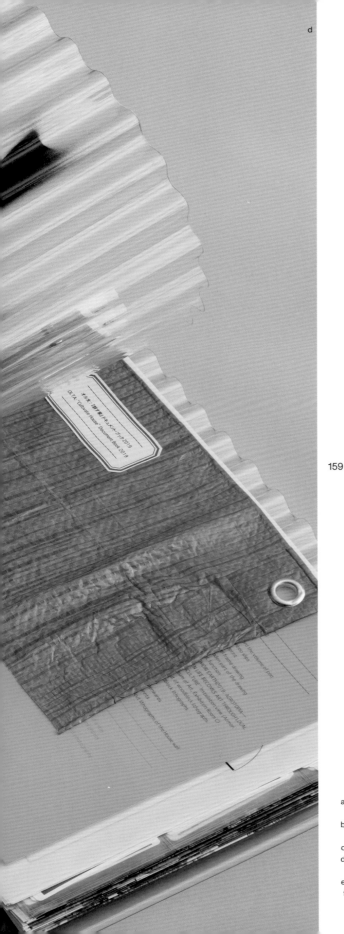

d

人間の根源的な欲求や感覚について、自らの身体を投じたパフォーマンスを通じて問いかけるアーティスト集団・オル太によるプロジェクト《耕す家》のドキュメントブック。2019年7月から9月まで、千葉県北東部農村地域の不耕作地に自作で建てた家に滞在しながら、手作業での稲刈りや足踏み脱穀機、唐箕、風選を駆使して稲作の工程を進めて、土器や版画制作、竹筒日誌、定点撮影、便の記録などによりこの場所での活動を記述。家の設計図から滞在記録、版画や土器などが収められ、農と芸術の作業を繰り返す不耕作地での日常の記録がまとめられる。

e

159

f

制作のプロセス

「collective（英：集団的、集合的）」であることに極めて自覚的なオル太、6名の手作業による少部数出版。メンバーであるメグ忍者氏が編集制作したダミーブックをもとに、《耕す家》で実際に使われた波板のプラスチックを表紙に用いることや製本構造を考案。制作監修をedition.nord consultancyが担い、表紙と扉をedition.nordの宮原慶子がデザインした。家の壁や床に本プロジェクトのコンセプトや稲作の工程をソリッドマーカーなどで描き、木版リトグラフの版を制作、印刷。写真資料はカードに印刷、収納される。パフォーマンス中に訪れるさまざまな局面を出版物という物体に定着させた。

（ブック・メイカー 秋山伸）

a. プラスチックには印刷ができないためステンシルで作品名《耕す家（Cultivate House）》をあらわす「CH」が刷られている。
b. edition.nordが考案した製本方法。金具や留め具は既製品であるが、本来製本で使用されない器具を用いることで他に類をみない本を生み出す。
c. 制作過程を日記で記録。それぞれの要素で紙質や判型を使い分けている。
d. 波板のプラスチックの表紙の下には化粧扉の代わりにビニールシートを挟み込む。建築時の端材を引用することでドキュメントブックであることが際立つ。
e. 制作中に生まれた道具、使用した材料、出来事をカード状にしてファイリング。
f. 《耕す家》立面図。建築図面がCAD化される以前は手書きでトレーシングペーパーに起こしていた名残りを感じる。

広告

「いいものをつくる、とは何か?」
3名のデザイナーと共に出版形態を検討。
問いを思索する"視点のカタログ"雑誌。

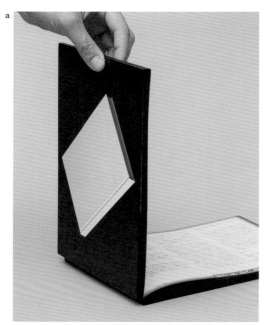

160

書名	広告
	Vol.413 特集 価値、Vol.414 特集 著作
	Vol.415 特集 流通、Vol.416 特集 虚実
発行元	株式会社博報堂
制作	デザイン：上西祐理、加瀬透、牧寿次郎
	編集：小野直紀、飯田菜々子
判型	〈Vol.413〉A5判変型 (126×208mm)
頁数	〈Vol.413〉本文 680頁
綴じ方・製本方式	〈Vol.413〉ダンボールケース入り、スケルトン装
用紙・印刷・加工	〈Vol.413〉表紙：クリアバルキー (F) (A判 33kg)、銀箔押し
	本文：クリアバルキー (F) (A判 33kg)、4C/1C
印刷・製本会社	〈Vol.413〉印刷：株式会社サンエムカラー
	製本：有限会社篠原紙工
部数	Vol.413：15,000部
販売価格	Vol.413：1円(税込)
発行年	2019年 (Vol.413)
主な販売場所	全国の書店、ネット書店

1948年に創刊された広告代理店・博報堂の雑誌。創刊以来、社員を中心に編集を行ない、移り変わる時代や社会を深い視点で探り、広くメッセージを発信。2019年にクリエイティブディレクター／プロダクトデザイナーの小野直紀氏が編集長に就任。「いいものをつくる、とは何か?」を全体テーマに据え、この問いを思索する「視点のカタログ」として生まれ変わった。造本を手がけるデザイナーは3人体制で行い、毎号会議で企画を検討。これまでに「価値」「著作」「流通」「虚実」を特集。毎号装丁や販売方法に工夫を凝らし、特集にまつわる問題提起を行っている。

g

h

制作のプロセス

2019年のリニューアル創刊以来、その装丁や販売方法を通して特集にまつわる問題提起を行っている。「価値」特集号では、全680頁の分厚い雑誌を「価格1円(税込)」で販売。「著作」特集号では、「オリジナル版・2,000円」とオリジナル版をコピーして制作した「コピー版・200円」を同時発売。「流通」特集号では、段ボールを開けるとそのまま雑誌になる「段ボール装」を開発。表紙には、書店ごとに異なる全255種類の流通経路を記載した。「虚実」特集号では、黒い背景に置かれた「白い本」の物撮り写真を"書影"と謳い告知&予約販売を実施。実際の本は、物撮り写真がそのまま表紙になった「黒い本」とした。　　　　(編集長 小野直紀)

a,f. 発売前の告知で流布された架空の本が表紙を飾る。小口まで黒く塗装された装丁と白い本のコントラスト、固いボール紙と本文のやわらかい紙の対比が特集の「虚実」を暗示している。

b,d. 「著作」特集号。オリジナル版は並製本のクロス装、コピー版はレーザープリントでホチキス留め。造本と価格を対比させることで特集の意味を表現。オリジナリティや作家性、著作物の保護や利用のあり方を問うた。

c,g. 背はPUR製本のスケルトン装を採用。表紙は1円をイメージして銀色の箔仕上げ。箔を弱く押すことで、「価値」があるイメージを持つ箔に白い斑点のような擦れをつくりだし、価値のゆらぎを表現。

e,h. 「流通」特集号はダンボールの箱の中に雑誌が収められている。梱包と商品(本)が規格化された取次流通の弊害を示唆する。表紙のQRコードを読み取ると、雑誌がどんな工程、道のりを経て販売店まで届いたか、地図アプリ上に流通経路が表示される。

花とイルカとユニコーン

シリーズではない3つのモチーフから
素材や感覚の違いが個々に浮かび上がる
アンバランスで無為自然的な作品集。

a

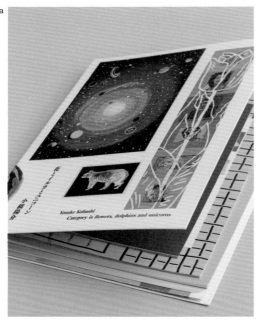

b

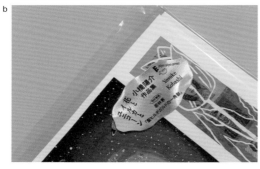

書名	花とイルカとユニコーン
著者	小橋陽介
発行元	piyo piyo press
制作	ブックデザイン・構成：藤田裕美／テキスト：若林恵
判型	B5判変型(195×263mm)、A5判
頁数	花本：本文 32頁、イルカ本：本文 32頁、ユニコーン本：本文 32頁
綴じ方・製本方式	上製表紙に3冊の本・B3ポスター・テキストシートを投げ込みして透明袋に封入、3冊の本は中綴じ
用紙・印刷・加工	カバー：ユーライト、グロスPP＋梨地エンボス加工 本文(花本)：b7トラネクスト 本文(イルカ本)：アルティマックス 本文(ユニコーン本)：HS 画王 ポスター：b7トラネクスト
印刷・製本会社	株式会社ライブアートブックス
部数	700部
販売価格	4,200円（税別）
発行年	2021年
主な販売場所	発行元のオンラインショップ(piyo piyo press オンライン)、UTRECHT、BOOK MARUTE、本屋青旗 Ao-Hata Bookstore

c

画家・小橋陽介氏による作品集。写真家・川島小鳥氏が主宰する出版レーベル「piyo piyo press」の第1弾として出版された。これまでに制作された作品の中で多く登場する花、イルカ、ユニコーンというモチーフをテーマとして3冊の画集、両面ポスターにより構成。「これは3つのモチーフのシリーズ化を意図したものではなく、分類することで制作年代が広がり、それによる素材や感覚の違いがバラバラに浮かび上がることを目指しました」（小橋陽介）。ユニコーンの伝説をめぐる若林恵「聖ヒルデガルドの一角獣」も収録。

d

e

163

制作のプロセス

小橋氏からはイルカ、馬、猫、自画像、フルーツ……など、作家自身でカテゴライズされた作品を大量に渡され、自由に構成してほしいと依頼を受けた。そこでデザイナー側で「花、イルカ、ユニコーン」の3つを選び、作品や紙を選定。限られた予算の中、ネックとなる製本のコストを下げるべく特殊な仕様を考案。結果として隣りあう絵と絵が影響し合い、新しい意味を与えたり、そのままで良いというような無為自然的な感覚が表れる仕様に。小橋氏がこれまで大事にしてきたアンバランスな感覚、自由な作風と相まった風通しの良い本になった。大手出版社では製本上、流通でNGが出る形だが、本書は自ら流通・販売を行った。　（デザイナー 藤田裕美）

a.　小口から見ると角丸加工や判型が異なることで、図版の重なりが見える形に。入れ替え可能な自由な製本。
b,c,d.　A5サイズの「花本」、B5判変型サイズの「イルカ本」、「ユニコーン本」の3冊の他、B3ポスターとテキストの投げ込みが収められ、合計84点の作品が収められている。これからはハードカバーに包まれているが独立した状態で重ねられ、封のされていない透明な袋に入れて納品される。袋には「piyo piyo press」のロゴが印字されている。
e.　オリジナルで制作されたユニコーンの製本テープで背が留められているなど細部にまで遊び心を感じる。

Trans-Siberian Railway

全長9297kmに渡る6泊7日。
シベリア鉄道の旅から生まれた
写真家とデザイナーによる創作の記録。

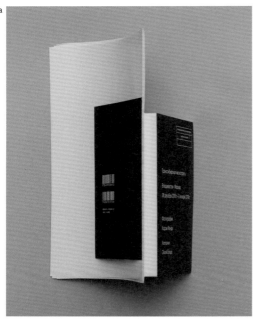

a

b

164

書名	Trans-Siberian Railway
著者	本多康司（写真）、吉田昌平（コラージュ）
発行元	白い立体
制作	デザイン：白い立体
判型	A4判
頁数	本文124頁
綴じ方・製本方式	スケルトン装
用紙・印刷・加工	表紙：JET STAR F（L判23.5kg）、1C/0C＋ニス
	本文1：モデラトーン GA アイス（四六判110kg）、2Cダブルトーン/0C
	本文2：オーロラコートグリーン70（PEFC）（四六判90kg）、4C/0C
	差込2ヶ所：OKブリザード（ハトロン判65kg）、1C
印刷・製本会社	印刷：株式会社ライブアートブックス　製本：有限会社篠原紙工
部数	250部
販売価格	3,500円（税別）
発行年	2021年
主な販売所	展覧会場、誠光社、READAN DEAT

c

「シベリア鉄道に、一度乗ってみたいよね」というひょんな会話をきっかけに、写真家の本多康司氏とデザイナーの吉田昌平氏はウラジオストクから終点のモスクワまでの7日間にわたる「シベリア鉄道」の旅に出た。本書は途中下車をしないということだけを決め、2018年12月28日から2019年1月3日にかけて鉄道車中で制作された二者の作品を一冊に綴じたもの。本多氏が車窓に映る風景を撮影する傍ら、吉田氏は移動中にもらったり拾ったりしたチケットなど紙類を用いてコラージュ作品を制作。帰国後に個展を開催し、作品集として刊行された。

d

e

165

制作のプロセス

全長9297kmに渡る6泊7日の旅の道中で撮影された本多による写真作品と、吉田が制作した移動中に集められたレシートやチケットなどの紙類を使用したコラージュ作品。これらは二枚の厚紙に挟まれ、背表紙のない「スケルトン装」で綴じられている。しかし背以外整えられていない、天地、小口ともズレのある製本でまとめられているため、頁をめくるごとに流れる車窓の風景の如く、誌面上に現れる絵がランダムに切り替わる。モノクロで刷られた写真は頁に貼り付けられ、間を縫うようにレシートやチケット綴じ込まれ、独立した二者の作品が臨場感を持って、一冊の本のなかで同居している。

（デザイナー 吉田昌平）

a,c.　背表紙のない「スケルトン装」。背以外整えられていない、天地、小口ともズレのある製本でまとめられている。
b.　本書の前半部分は写真家の本多康司氏による写真、後半部分がデザイナーの吉田昌平氏によるコラージュ作品の二部構成。旅の道中で吉田氏によって集められたレシートやチケットなどの紙類がコラージュ作品の合間に綴じられている。
d,e.　手張りされた写真の厚みで頁が膨らまないよう、ノドに折りが施されており、本を閉じたときの厚みが均一になるように調整されている。

カミーユ・アンロ《青い狐》制作記録
東京オペラシティアートギャラリー 2019
写真記録：伊丹豪

写真家のフィルターを通した特殊解。
会期初日にレイアウト・印刷・製本した
現場性と即興性の高い展覧会記録集。

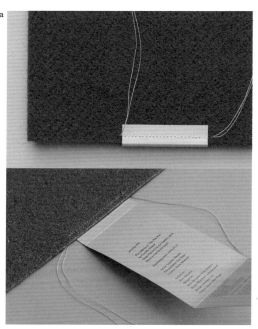

166

書名	カミーユ・アンロ《青い狐》制作記録
	東京オペラシティアートギャラリー、2019 写真記録：伊丹豪
発行元	edition.nord
制作	写真：伊丹豪／デザイン・編集：秋山伸
	デザイン：井元友香、宮原慶子
	デザイン協力：諏訪知優、長井麻衣／学芸員：野村しのぶ
判型	W277×H372mm（外寸）
頁数	本文 78頁
綴じ方・製本方式	表紙：Wクリップ留め／本体：ガチャ玉綴じ
	タイトル兼奥付タグ：ミシン縫い
用紙・印刷・加工	表紙：カーペット／本文：ミューコートネオス（菊判 62.5kg）
	本文：ミューコートネオス（菊判 62.5kg）、レーザープリント4C/4C
印刷・製本会社	印刷：poncotan w&g／製本：chiku-chiku laboratory
部数	501 ～ 1000部の間
予算	50万～ 100万円の間
販売価格	3,200円（税別）
発行年	2019年
主な販売場所	発行元のオンラインショップ、Gallery 5、蔦屋書店、ブックフェア

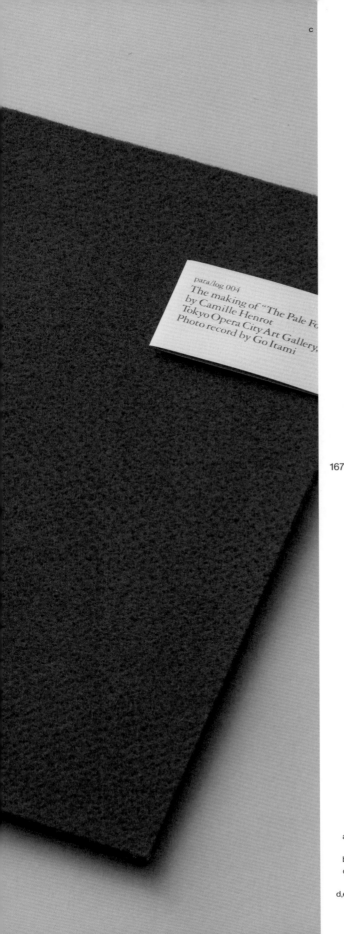

東京オペラシティ・アートギャラリーで開催された「カミーユ・アンロ｜蛇を踏む」展のインスタレーション作《青い狐》の制作ドキュメントブック。写真家・伊丹豪氏が展示室の状況をピクセル・シフトで記録した高精細画像を、その日のうちに現像、会期初日の朝にレイアウトし、あらかじめ制作していた表紙カバーに挟み、完成した。表紙の青いフェルトは展示会場で使用したカーペットの余剰を使用している。作家本人には、当日のオープニングレセプションにモックアップを見せたが、修正は全く入らなかったという。カミーユ・アンロの宇宙的思考を示す図解が付属する。

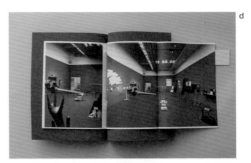

d

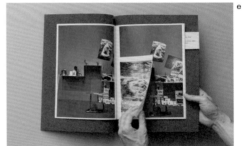

e

7章　Wクリップ留め／ガチャ玉綴じ｜展覧会図録

制作のプロセス

あらかじめ、会場設営で余ったパンチ・カーペットで表紙をつくっておき、写真家・伊丹豪氏が展示室の状況をピクセル・シフトで記録した高精細画像を、その日のうちに現像。オープニングの日の朝のうちに edition.nord がレイアウトし、オープニング時に完成したモック・アップで作家に了解を得た、現場性と即興性の高い記録集。展示を鑑賞する際の視点の移動を、焦点のずれや類似写真の連続で表現し、伊丹氏のフィルターを通した特殊解を提示することで、写真を空間に翻訳することを試みた。図版レイアウトから、印刷・製本までをオープンニング当日に行うという、これまでの展示図録とはまったく異なる方法論で制作した。

（ブック・メイカー 秋山伸）

a.　本文にテキストはなく、タイトル、奥付などの必要情報はこのタグのみに集約。ミシンで縫い付けられている。

b.　表紙カバーのフェルトが展示写真をフレーミングする。

c.　表紙カバーと本文は接合されておらず、クリップのみで留められている。第2版以後の表紙は、展示の余剰品そのものではなく、直接仕入れた同一素材を用いている。

d,e.　展示を巡り撮影した伊丹豪氏の視点がさまざまな判型の紙にレイアウトされている。写真の選択と配置は秋山伸氏が担当。

本が売れない時代になぜ紙の出版物をつくるのか。

三條陽平（ORDINARY BOOKS）

数字からみる出版業界の不況

「本が売れない」。出版業界の謳い文句であるかのようなこの言葉は、平成から令和に年号が変わり、コロナ禍を経てもなお続いている。事実、書店・本屋の閉店は後を絶たず、書店がない市町村は全国で26.2%[※1]に上り、日本の書籍・雑誌の販売額は1996年から現在に至るまで縮小し続けている。出版業界の黄金時代であった1996年は2兆6,564億円（書籍が1兆931億円、雑誌1兆5,632億円[※2]）もの市場規模を誇ったが、2021年には1兆2,080億円（書籍が6804億円、雑誌が5276億円）と、ピーク時の半分以下まで落ち込んだ。特に顕著なのが雑誌の売上減少である。雑誌は毎週、毎月発行されるために書店への来店を促し、出版業界全体の売上を下支えしていたが、2016年には41年ぶりに書籍の販売額を下回った。当然、休刊や廃刊は後を絶たない。若者文化を支え、最新の情報源として機能していた雑誌の役割はSNSやサブスクリプションサービスに取って代わられたといっていい。

　書籍と雑誌を日本全国に流通させる問屋の役割を担う取次会社も同じく苦戦を強いられている。一時業界3位の規模をもっていた大阪屋は2014年に債務超過が発覚、4位の栗田出版販売は2015年に民事再生手続きを開始（のちに大阪屋と経営統合）、5位だった太洋社は2016年に自己破産するに至った。業界最大手の日本出版販売とトーハンの2社ですら安泰とはいえない状況が続いている。このように、出版不況をめぐる言説には枚挙に暇がない。

電子書籍と紙の書籍

紙の出版物の縮小に歯止めが利かない一方で、堅調に売上を伸ばしているのが電子書籍だ。2010年度は655億円だった市場規模は右肩上がりに上昇を続け、2021年度には5,510億円を記録した[※4]。iPhoneをはじめとするデバイスの進化と普及に呼応した結果だろう。「電子書籍元年」といわれる2010年は『もうすぐ絶滅するという紙の書物について』（2010年CCCメディアハウス刊）が刊行されるなど、電子書籍vs.紙の書籍という二項対立が騒がれ始めた年だった。電子書籍の売上が紙の書籍を上回る日は近いかもしれないが、電子が紙を絶滅させることはなかった。両者の比較が表出させたのは、紙への懐古と回帰ではないだろうか。紙の本は重くかさばり、物理的な質量の制約を抱えざるを得ない。極力ものを持たない「ミニマリズム」と呼ばれる生活様式において排除される最たるものが紙の本だ。マンガやビジネス書、自己啓発書といった即座に正解を求める内容の本に関しては、紙よりも電子のほうが便利であり役割を代替したといえるかもしれない。一方で、電子に代替できなかったのは、紙ならではの身体性である。人間の五感に作用する紙の風合い、匂い、触感、頁が擦れる音は、電子書籍では決して味わうことができない。人に資する身体性、制作や流通の工夫といった「フィジカル」の追求は、近年の紙の出版物の多様性を象徴している。電子と紙の二項対立は、それぞれにできることとできないことを明確にし、業界における生息区域の棲み分けを浮き彫りにしたと言えるかもしれない。

書店の現場

長く続く出版不況、電子書籍の台頭、本の在り様と書店業界は不可分な関係にあり、書店の現場は業界の栄枯盛衰を照射する場所だ。

　日本は戦後から続く出版社、取次、書店の三位一体の関係性が、世界でも類をみない独自の出版流通を育んできた。日本全国どの書店に行っても、書棚や平台に陳列された、たくさんの本を見ることができるし、一律の価格で購入することができる。ECサイトを利用すればわざわざ店頭に行く必要もない。今日では当たり前のこの風景は、書店が取次と契約していることで成り立っている。書店は、一時的に出版社から本を預かる委託システムによって売れ残った本を返品することが可能だ。取次はパターン配本[※5]によって新刊をどんどん流通させて、書店は送られてくる本を店頭に並べ、売れ残ったら返品のサイクルを繰り返す。入荷したその場で返品することも少なくない。また、再販売価格維持制度[※6]により、日本全国、オン・オフラインに関係なく、販売店は出版社が定めた本体価格で販売しなくてはならない。パターン配本によって全国にくまなく本が行き渡り、再販制度で価格が保持され、我々は地域格差がなく本を享受できているのだ。

一方で、書店の現場では、商品を選び抜くバイイング力と仕入れの責任感が失われて、販売店同士の価格競争という市場原理もなくなってしまった。2021年に日本で出版された本の点数は69,052タイトル[7]にも上り、1日平均して189タイトルもの本がこの世に送り出されている。天文学的な冊数が生産されては返品されているのだ。これら書店を取り巻く欺瞞も出版不況の一因と無関係ではない。

インディペンデントな出版形態と本屋の相互扶助

しかし、大量生産・大量消費に起因する大衆文化のダイナミズムが、この国の豊潤な本の世界を形成してきたのも事実である。戦後、図案がグラフィックデザインに、装幀がブックデザインへと呼称を変え、社会の中にグラフィックデザインが定着していく変遷の中で、この国は多彩な才能を輩出してきた。紙の選択、印刷表現、造本といった技術力、タイポグラフィ、組版、レイアウトによるデザインの力、両者の扱いに長けた日本のデザイナーたちは多くの美しい本を生み出してきた。それらは、あらかじめ読者を想定して、著者、編集者、グラフィックデザイナーがつくった、誰もが思い浮かべる形としての「本」である。

　一方で、2000年代に都市部を中心として「ZINE」という簡易的な印刷・製本でつくる手づくりのアートブックが活況を見せる。ストリートを舞台にするアーティストやスケートボードに興ずる若者がクリエイティビティの発露としてつくるZINEは、レーザープリンターで印刷してホチキスで留めるだけの極めてお手軽なものだったが、このおおよそ本とは言い難い紙の束を本としてしまったのだ。ZINEは今日のインディペンデント出版の萌芽となり、デザイナーや写真家が自身で出版社を立ち上げて作品集をつくることはめずらしいことではなくなった。予算や流通の制約に縛られない自由な出版形態、ときには著者自らによる造本設計、既存の枠組みでは実現できなかった取り組みによる高品質なアートブックは、電子書籍どころか商業出版社でも太刀打ちできない水準までになっている。この百花繚乱のインディペンデント出版シーンにかかせないイベントが毎年秋に開催される「TOKYO ART BOOK FAIR」だ。個性的な本づくりを行う個人や出版社が

集い、来場客に直接販売するアートブックに特化したイベントだが、数万人を動員するほど人気を博している。もはや、本は出版社が発行して取次を介し書店に並び読者に届くというステレオタイプは瓦解しつつあると言っていいだろう。

　本を売る現場に目を向けると、独自の品揃えが魅力な本屋が日本全国に増えている。取次の配本に頼らず店主自身が選んだものだけを置く本屋のスタイルは、なにを置くかによってその本屋の姿勢や態度を表現している。このような本屋が、本書に収録したインディペンデントな紙の出版物を仕入れて販売することで、相互扶助のような関係性を築いているのも興味深い。発行部数や売上規模といった資本主義の物差しからあえて距離を置き、10年、100年先まで廃れない本をつくること。それが本書に登場するつくり手たちに通奏低音していることではないだろうか。

　目まぐるしく技術や価値基準が刷新される今日において、さまざまなメディアが台頭するなか、今だなお「本」はそのメディアとしての強度を保ち続けている。故に本をつくり、誰かに届けるという営みは、この先もきっと形を変えながら残り続けるのではないかと思う。「本が売れない」時代に出版物をつくる理由とは？その答えの先に、「紙の出版物」が編まれ、今の時代にまで引き継がれる理由、そしてこの先にもつくられるべき確たる価値が垣間見えるはずだ。

169

出典

※1　出版文化産業振興財団（JPIC）の調査より
※2,3　公益社団法人 全国出版協会・出版科学研究所のデータより
※4　インプレス総合研究所のデータより
※5　パターン配本
　　　刊行物の特性や各書店の立地条件などを参考に、その商品をどの書店に何冊送品するのかを決定すること。（出版科学研究所HPより）
※6　再販売価格維持制度
　　　出版社が書籍、雑誌の定価を自社で決め、書店などで定価販売ができる制度のこと。
　　　読者は地域の格差なく全国どこでも同一価格での購入が可能となり、出版社は自由な出版活動が守られ、多種多様な出版物の供給が可能となっている。（出版科学研究所HPより）
※7　総務省統計局「第72回 日本統計年鑑」

発行元／発行人／販売元一覧 ※五十音順

〈凡例〉
名称 ［出版活動の形態］
a.自費出版（個人名義での出版）
b.独立系出版（屋号としての出版社、レーベルも含む）c.商業出版

今「紙の出版物」をつくる理由、
あるいは今回収録した本を「紙の出版物」として制作した理由

①創立年 ②住所 ③Webサイト ④2022年に出版した紙の本のタイトル数
⑤創立年から2022年までに出版した紙の本のタイトル総数 ⑥問い合わせ先
……掲載ページ、タイトル

アートブックのお店と出版　虚屯出版 [b]

「100年後に残すべき記憶や記録のために」
虚屯出版が紙の書籍出版や販売を行うのには、3つの理由があります。1つ目は、表現上の理由です。紙面の大きさ、紙ざわり、重さ…などデジタルでは表現されない要素にもたくさんの面白みがあります。

2つ目は、経済上の理由です。表現を「モノ」として存在させることでできる流通や売買の方法があります。

そして3つ目が、保存上の理由です。デジタルはあらゆる情報を瞬時に拡散し共有することに優位性がある一方で、長期的な保存性には難があると考えています。あらゆるデータはサーバーやDVDなどの記録媒体に保存が必要なだけでなく、それを表示するデバイスも必要です。現在使用しているデータが100年後に読み取れる保証などありません。データを所有者やプラットフォーマーの事情次第で、未来に残すべき情報が二度と読み取れなくなる。100年後200年後に残しておくべき記憶や記録がなきものになってしまう可能性があることを懸念しています。紙は情報と記録媒体が一体、かつ出版物は様々な場所に分散して保存されます。あらゆる情報がデジタル化されていく一方で紙によるアーカイブも必要な活動であると考えています。

①2021年 ②福岡県糸島市前原中央3-2-14 MAEBARU BOOK STACKS 2階
③https://ulotamlopublishing.com/ ④0点 ⑤1点 ⑥office@ulotamlo.com
……p.90『We will sea | Sara Milio and Soh Souen』

一之瀬ちひろ [a]

物質的な実体性をもたずに影や虹のように存在している感情や思想やイメージを物質的なモノにして残すということに、出版活動の不思議さとおもしろさがあると思うから。

……p.60『きみのせかいをつつむひかり（あるいは国家）について』

一般社団法人きりぶえ [b]

『小屋の本』は紙の本の手触りを通じて、人と人のにじみという精妙な感覚の交換を通して新しいクリエイションの種を全国に蒔きたいと思い制作されました。

小屋には、その建主の佇まいがにじみ出ています。その「にじみ」は、紙の出版物でなくては伝わらない。私たちはそう考えました。デジタルの世界ではそうしたにじみはノイズかもしれません。しかし、小屋があることによってその畑の持ち主のキャラクターが立ち現れるのです。同様に、紙にインクのにじみがあってこそ、本の個性も浮かび上がってきます。この『小屋の本』は、小屋に関する本であると同時に、個性豊かな小屋が紙の本になって現実の世界ににじみ出てきた。そんな本なのです。そうしてできた本が、今や日本全国を旅しています。販売してくれるお店と一緒に企画を考えることで、一方的な販売ではなく二次的、三次的な動線が生まれています。関わる人たちが知識を出し合い、コミュニケーションが生まれる。

本を通じて、人と人がにじみ合う。そこに、新しいクリエイティブのヒントがあるように思います。

①2020年 ②京都府亀岡市ひえ田野町太田竹が花7番地
③https://www.kiribue.org/ ④1点 ⑤2点 ⑥info@kiribue.jp
……p.78『「小屋の本」霧のまち亀岡からみる風景』

いぬのせなか座 [b]

言語表現を主とする私にとって、紙の出版物の制作・流通はあくまで必要に迫られ行なわれてきた。言語表現は受け手側の参与なしには表現内容そのものが立ち上がらず、ゆえに「表現がそこにある」と肉体に感じさせ、数日、時には数年にわたりそこに関わらせ続けるための装置を求める。初発のみならサムネイル（表1）で十分だが、継続には物質が持つ質感や立体物把握、生活空間を占有する大きさや保存性が有効に機能する。しかも一人で比較的大量かつ安価に制作／発注可能なら、「言語表現をやるなら紙の出版物まで」と考えるのは自然だろう。もちろん両者ともにインフラは崩壊しつつあるし、特権化も無批判な継承も望ましくない。とはいえ個の表現と共同での受け取り／再表現化が高濃度で展開できるものとして未だ人間には使えるし、その歴史や核は制作者内部で起こる私的な技術の転用を軸にして別の形式へと翻案されていくべきではある。

①2015年 ③https://inunosenakaza.com ④4点 ⑤15点
⑥reneweddistances@gmail.com
……p.66『光と私語』

イマジネーションピカスペース [a]

大手出版社からも話があったが、条件が折り合わず自分で出すことにした。

①2019年 ②大阪府大阪市浪速区恵美須東1-20-10 新世界市場内
③https://www.instagram.com/pikaspace/ ④1点 ⑤1点
⑥kussalam@gmail.com
……p.68『隙ある風景』

今村遼佑 [a]

コロナ禍以降のオンライン化は書物に限らず様々な分野で進み、アクセスの利便性やアーカイブという点ではとても有意義だと思うのですが、本来の体験がもつ豊かさは失われてしまっています。本を読むという行為は、紙の手触りや匂い、重さ、文字組みやレイアウトの余白など、無数の要素からの印象を伴いつつその内容が読まれるもので、情報が均一化する現在においてはむしろその付随する要素がとても大切に思います。私のような美術作家にとっては、会期が終われば消えてしまう展覧会を別の表現に組み替えて残す方法として、アーティストブックはとても有効だと思っています。

……p.50『そこで、そこでない場所を / いくつかのこと』

いわいあや [a]

個展で写真を見ていただくだけでなく、手にして持って帰ってもらいたいと思ったからです。それと、わたしの発想だけでは生まれない化学反応が起こるような本作りがしたかったからです。

デザイナーの伊藤さんのディレクションから、折本の独特の形ができました。

それを実現するため、伊藤さんが探し出した印刷会社が有限会社スマッシュでした。そこではパッケージ印刷や包装資材の印刷が多く、写真集の印刷ははじめてとのことでしたので、お互い楽しい刺激になりました。

……p.22『食べたものはわたしになる』

宇平剛史 [a]

電子媒体と紙媒体では、それぞれに固有のマチエールが存在しますが、私は個々の制作及び実践の内容に応じて、都度適すると思う媒体を選択しています。電子媒体に付随するマチエールは、光学的。紙媒体に付随するマチエールは、肉体的です。

……p.152『Skin (Folio Edition)』

170

長田果純 [a]

デジタルをあまり信用できておらず、流れていくもの、簡単に消えてしまうものという感覚がある。自分が死んだあとに残るものが、形のある触れられるものであって欲しい。年月が経っても紙を触りながら追体験して欲しいと思っている。

……p.92『平凡な夢』

オル太 [a]

私たちの作品では、身体を介したパフォーマティブな試みが多く、それらの記録をどのように残すか、あるいは残さないかを常に考えています。ドキュメントそのものが作品となることもあります。ドキュメントブックをedition.nordと一緒に制作して、辞書よりも重い、持ち運びが困難な本になりました。それを手にした限られた人たちによって作品を所有することはとても有意義だと感じました。
『TRANSMISSION PANG PANG』や『耕す家』といったプロジェクトは、一方では祭りや風習をリサーチしたボードゲームをプレイする参加者の身振りを伴い、もう一方では滞在制作や農作業を通し、場所を変えながら変化していくようなパフォーマンス作品です。このような行為そのものが作品となるプロジェクトを伝えるために、写真、文書、ドローイング、道具などを詰め込み、表紙を厚手のビニールや家そのものの素材である波板を使ったりと、物の存在感を大切にしています。

……p.148『Transmission Pang Pang Document Book』
……p.158『「耕す家」ドキュメントブック 2019』

株式会社博報堂 [c]

「本＝情報」ではなく「本＝情報＋体験」だと捉えています。この体験の部分に紙という物理的な物の魅力を感じています。

①1895年 ②東京都港区赤坂5丁目3番1号赤坂Bizタワー
③https://www.hakuhodo.co.jp/ ⑥03-6441-6091（『広告』編集部）
……p.160『広告』

株式会社マイブックサービス [c]

展覧会カタログは展示作品や内容を記録しさらに深める学術書の側面と展覧会のコンセプトを具現するアートブックの側面をあわせもっていると思います。この分野が容易に電子化の方へ傾かない理由としては、電子だと端末やソフトが変わると見え方が変わってしまうこと（紙の本であれば送り手側が100％形を決められることは作品の複製において特に重要です）や頒布や所蔵の仕組みが整っていること（ミュージアムショップ、書店流通、図書館etc）が挙げられると思います。『ボイス＋パレルモ』のようにデザイナー、印刷製本会社、展覧会企画者との協働により魅力ある成果物を生み出せる喜びは大きく、版元としてもチャレンジすることの大切さをいっそう感じる機会となりました。

① 2013年より出版活動開始 ② 東京都千代田区神田猿楽町2-5-8
③https://mybookservice.co.jp/ ④ 1点 ⑤ 20点
⑥order@mybookservice.co.jp
……p.88『ボイス＋パレルモ』

株式会社ゆめある舎 [b]

書籍としての美しさ。手ざわりやモノとしての重み。宝物として手元におきたいような、大切な人にプレゼントしたいような、そんな本を作りたいと思っています。

①2013年 ②東京都杉並区成田東4-16-6 ③http://www.yumearusha.com/
④1点 ⑤5点 ⑥megumisan@yumearusha.com
……p.32『まだ未来』

株式会社EDITHON [b]

ブックとアートをなるべく分断しないで、あいまいな境界線上で本と向き合う日々を過ごしていると、まだまだ名づけようのない本たちが既存の出版流通の圏外に棲んでいることがわかります。それは、本未満かもしれないし、本以上かもしれない。微力ながら、そんな規格外の本の居場所として「FRAGILE BOOKS」を設立しました。

①2015年 ②東京都目黒区東が丘1-16-17-306
③https://www.fragile-books.com ④0点 ⑤2点 ⑥info@fragile-books.com
……p.16『編集手本』

株式会社ORDINARY BOOKS [c]

「紙の出版物をつくる理由」という問いは「なぜこの本がこの世に必要なのか」に言い換えることができると思います。
　私たちがたどり着いた答えは、アテンションエコノミーに対する静かな抵抗でした。
　膨大な情報とイメージが溢れる現代は、人々のアテンション（関心）を集めることを目的としています。このまま短時間での即効性ばかりを追い求めたら、ますます社会と人は疲弊してしまいます。
追い求めるだけではなく、立ち止まること、ときには後退することも必要ではないのか。
　宇平氏の作品にはそのことに気づかせてくれる静寂さと静謐さを湛えていると思います。この社会（読者）に一瞬でも静けさをもたらすこと、それが「紙の出版物」をつくる理由です。

①2022年 ②東京都世田谷区 ③www.ordinarybooks.com ④1点 ⑤1点
⑥info@ordinarybooks.com
……p.132『Cosmos of Silence』

建築の建築 [b]

通りすがりの書店で目にとまった書籍を開いてみると、なぜだか自分の深い部分と通じ合った気持ちになるという経験は、誰にでもあるのではないでしょうか。ぼやっと考えていたことが言語化されている、イメージがかたちをとっている。新刊書に限らず、洋書、古書、冊子などに関わらず、そのような「紙の出版物」は、自分にとってひそやかな「部屋」となり、そこでは自由に感じ、学び、想像し、考えることができるのです。作り手として、さまざまな選択肢から、紙の出版物に取り組みたい理由は、それがいつかどこかで誰かの部屋になる、そう確信させてくれる信頼にあるのだと思います。

① 2021年 ②東京都世田谷区三軒茶屋2-15-12-1102
③https://house-of-architecture.shop/ ④1点 ⑤3点
⑥iii@house-of-architecture.org
……p.100『Hackability of the Stool スツールの改変可能性』

合同会社文鳥社（京都文鳥社） [b]

物としての「美しさ、佇まい、出会い」を感じることは、デジタルでは代替不可能だから。

①2017年 ③https://bunchosha.theshop.jp/ ④0点 ⑤3点
⑥info@domonran.com
……p.108『100年後あなたもわたしもいない日に』

合同会社Fu-10 [a]

写真は多くの方に見ていただいてこそ価値が生まれると思います。
写真集という形にすることで実際手にとり一連の写真にコンセプト・テーマ・ストーリー性を読み手に与えることができる表現方法と考えています。

①2021年 ②東京都港区南青山2-2-15 ウィン青山942 ③https://fu-10.jp/
④0点 ⑤1点 ⑥info@fu-10.jp
……p.122『DEVENIR / Takuroh Toyama』

171

出版社さりげなく　　　　　　　　　　　　［c］

作り手の意図を超えて読者が解釈しうるものであり、我々の想いを超えて
だれかの本棚で時代を超えてゆくものだから。

①2019年 ②京都府京都市左京区下鴨北茶ノ木町25の3花辺内
③https://www.sarigenaku.net/ ④3点 ⑤11点
⑥sarigenaku.staff@gmail.com
……p.116『雲煙模糊漫画集　居心地のわるい泡』

書肆汽水域　　　　　　　　　　　　　　　［b］

著者が創られた作品にふさわしい器だから。あと、手触りがあり、匂いが
あり、ページを繰る音がある、五感で楽しめる紙の本が好き。

①2016年 ②兵庫県西宮市松原町9-2-602 ③https://kisuiiki.com/
④0点 ⑤5点 ⑥info@kisuiiki.com
……p.138『ののの』

白い立体　　　　　　　　　　　　　　　　［b］

内容や編集、デザインはもちろんですが、印刷や製本の技術、紙の質感
や重さ、色々な要素とたくさんの人が携わってできる「本」から滲み出て
いる愛情のような物に自分はとても魅力を感じています。なので単純にも
っとたくさん「本」を作ってみたい。そんな欲求からスタートしています。

①2018年 ②東京都渋谷区千駄ヶ谷3-30-4 ホワイトキャッスル404
③www.shiroi-rittai.com ④1点 ⑤4点 ⑥info@shiroi-rittai.com
……p.164『Trans-Siberian Railway』

信陽堂　　　　　　　　　　　　　　　　　［b］

テキスト内容、ビジュアル情報だけでなく、手元において馴染んでゆく姿
を大事に思っています。それは複写物としての本が、著者と読者の共同作
業によってひとりひとりの持ちものになってゆく過程だと思うからです。

①2010年 ②東京都文京区千駄木3-51-10 ③https://shinyodo.net/
④2点 ⑤7点 ⑥contact@shinyodo.net
……p.84『からむしを績む』

スタジオマノマノ　　　　　　　　　　　　［a］

手に取ってページをめくることによりその世界に入ることができる本。紙だ
からこそ感じられる世界を本という形で表現したいと思っています。

……p.36『At NIGHT』

瀧瀬彩恵　　　　　　　　　　　　　　　　［a］

はじめましてのひとに手渡す、名刺のような存在を作りたいという思いが発
端となり、出版物を作ることになりました。情報を伝えるだけであればブ
ログなどのウェブサイトだけあれば事足りますが、パーソナルな内容であり
ながらも、ひとと感覚を共有できるものとして、どのように出会い、どんな
タイミングで開いてもらうのか。言い切ることのできない内容を包み込むも
のであり、まだ出会ったことのないひとに対しても開いていくものでありた
いという思いから、本の形が作られていきました。読んでいくと小口がボ
ロボロになっていくことで、手に取るひとにより、流れる時間が本ごとに変
わっていく。形と情報に分けられないほどに編み込まれている、アートブ
ックでもなくZINEでもなく、「本」としか言いようのない存在として、紙の
出版物を作っています。

……p.94『言葉は身体は心は世界』

佃七緒　　　　　　　　　　　　　　　　　［a］

紙の出版物は、冊子の触れ方・読み方を自力で調整でき、内容との出会
い方をデジタルとは異なる範囲で読者に委ねることや、物としての所有の
楽しさを提供することが可能だと考える。

　モニターで見る情報の、一定のサイズ・比率やフラットな質感とはまた
異なる表現として、紙の出版物では、紙の質感・色・視野の移り変わり
などを手や目で感じることができる。紙媒体を使用することで、見る箇所
・ペースなどをその時々の気分で選択しながら鑑賞できる場や時間を提
供できることは、印刷物の物としてのおもしろさ・価値にもつながりうると
感じている。

……p.24『翻訳するディスタンシング / Translating the Distance』

テテクイカ　　　　　　　　　　　　　　　［b］

知られざる詩人、河村悟が1989年に完成させた手書きの原稿を刊行する
にあたって、「紙の出版物」以外の選択は、私たちには考えられませんでし
た。この謎めいたタイトル、『純粋思考物体』とはなにか。物体の姿をした
もっとも純粋な思考のかたち、思考が物体となりうる最小単位は「紙の本」
なのではないでしょうか。

　この最小単位は、世界にたいするある軽さを帯びていて、それは、風
にふかれてめくられるページの、つまり紙という物質の持つ軽やかさのこ
とだと思います。風にたいするこの反応は、オンライン上のデータではけっ
して起きないものです。

　また、本書は一般的な詩集ではなく、1ページにつき1行の詩もあれば、
数ページにわたる舞踏の論考もあります。気になった言葉、ページに出会
ったとき、美術館を歩いているときのようにそこで立ちどまり、じっとその
ページの余白を感じてもらいたいと考えました。

　造本を引き受けてくださった〈アトリエ空中線〉が選んだコデックス装に
よって、ページを手で押さえなくとも、本は常にひらかれ、私たちは風に
ふかれる言葉のダンスに出会うことができます。

①2022年 ②東京都新宿区四谷4-21-87トレス四谷301
③https://note.com/tetecuica/ ④1点 ⑤1点 ⑥tetecuica.studio@gmail.com
……p.80『純粋思考物体』

仲村健太郎（Studio Kentaro Nakamura）　　　　　　［a］

わたしたちのスタジオは書物やチラシのようなプリントメディアと、ウェブメ
ディアの両方の領域を作っています。ウェブのメディア性はメタメディア的
であり、印刷物のメディア性は印刷物の形式が強いメッセージを持つとこ
ろだと感じています。前者のウェブのメタメディア性とは、『ドラえもん』に
登場する「四角いものなら何にでもなる」ひみつ道具「オコノミボックス」の
ようなものです。ブラウザはYouTubeを開けばブラウザからホームシアタ
ーに変化し、ニュースサイトを開けば新聞に変化します。ですので、わた
したちがウェブを制作する際は「このウェブをどんなメディアだと規定する
か？」を考えます。一方書物は、どこまでも書物でしかありません。そうし
た書物の自明さや率直さの中に、「紙の出版物」をつくる理由があるので
はないでしょうか？　『実在の娘達』に関して言えば、福永信さんの3篇の
掌編小説に対して、3つの印刷技術や印字技術を結びつけ、「読む」ことが
手触りを持って広がる体験を目指して制作しました。制作方法は実験的
ではありますが、しかし、佇まいは率直な「ただの本」であることを目指
しました。

……p.102『実在の娘達』

南方書局　　　　　　　　　　　　　　　　［b］

神保町の古書店に、電子書籍が売っていなかったため。

①2021年 ②千葉県習志野市谷津5-31-13 ③http://nanfangshuchu.com
④2点 ⑤2点 ⑥anyone@nanfangshuchu.com　FAX 047-413-0382
……p.140『字』

新島龍彦 [a]

紙の本を作るというプロセスそのものに意味があるのだと思っています。本は人の想いを受け止める器のような存在です。心の中にある触れることも見ることもできない想いを本という形にする過程の中で、初めて自分の想いが何だったのかを、自分も、他者も、知ることができます。人の想いに触れて、それがどんな形であるのかを自分の美意識とすり合わせながら模索することが、私はどうしようもなく楽しいのです。

そして紙の本は、いつでも、どこでも、誰とでも、一人でも、作ることができる自由さと同時に、量産する上では経済や技術といった強い制約も持っています。全ての本がその過程を経てこの世界に存在しているという事実が、否応なしに内容への信頼を読み手に感じさせるからこそ、紙の本は生まれ続けているのではないでしょうか。

……p.150『8Books & 8Boxes+1 山口信博と新島龍彦による8冊+1冊の本と箱』

二手舎 [b]

依然として紙の出版物は必要とされている気がするから。

①2012年 ②東京都世田谷区喜多見6-11-1-203 ③nitesha.com
④0点 ⑤1点 ⑥info@nitesha.com
……p.120『プロヴォーク復刻版』

ネコノス合同会社 [c]

私たちのつくっている書籍は、書かれている内容（＝情報）を届ける／理解するだけでなく、物質としての佇まいや、その質量を伝える／感じることによって、ようやく一つの読書体験が完成するメディアだと考えています。

①2013年 ②東京都世田谷区上馬3-14-11 YSDビル7階
③https://neconos.net/ ④4点 ⑤15点 ⑥info@neconos.net
……p.154『ラブレター〈特装版〉』

八燿堂 [b]

紙は残る、デジタルは残らない、という議論はありますが、デジタルデータもビットの欠片がデジタルの海の底に残り得るわけで、どちらも同じだと思います。ただ私には、紙のほうが「実感がある」。八燿堂は、いまこの時代の人々に広く行き渡るよりも、200年後の人たちに発見されることを目標に本づくりをしています。その風景を思い描いたとき、私には紙のほうが「確からしさ」があるように想像しています。その実現のため、八燿堂では少部数（つくりすぎない）・直接取引（適切な規模の流通）という形式を選択し、文化的・環境的・地域経済的な持続可能性を考慮・実践しています。今後「紙の出版物」を刊行するなら、そのような歴史的・社会的態度も問われると強く感じています。

①2018年 ②長野県南佐久郡小海町小海6843 ③https://mahora-book.com/
④2点 ⑤6点 ⑥info@mahora-book.com
……p.104『mahora』

ハンマー出版 [b]

紙の本を読むという行為の中には目で紙面の文字や図版を追うことだけではなく、手に持つ、めくる、といった行為も含まれていると思います。本の重さを感じることやページを順番にめくる、途中から見る、残りのページ数の感触など、手からの情報も本文の内容の理解を深めるのもとても重要な要素だと考えています。また、「本と人との出会い」は例え気なく手に取った本であったとしてもその人にとって特別なものになると思っています。それは紙の本だからこそ存在する瞬間です。

①2018年 ②東京都八王子市北野町514-5 ③https://hammerpress.thebase.in/
④11点 ⑤30点 ⑥shimoyamakentaro@gmail.com
……p.156『69』

ヒロイヨミ社 [a]

物としての本に惹かれ、自分でも作るようになってはじめて、本とは何かということを、深く考えるようになりました。悩みながらも手を動かすことで、しだいに、紙が本に姿を変えていく、その過程のすべてがおもしろく、本というものの不思議に触れているような気がします。

……p.54『本をひらくと』

細倉真弓 [a]

オンラインは便利なのですがやはり手元に作品が残らないのが気になっています。紙の本の良さは作者本人が忘れてしまってもどこかに存在し続けてくれることかなと思います。紙という物理的な限界はありますが、自分が死んでしばらくするくらいまでは残ってくれるのではという期待があります。

ただ結局宣伝であったり通販であったりはwebを使っているのでそのあたりうまく使い分けたいと思います。

①2012年 ③https://mayumihosokura.stores.jp/
④4点 ⑤3点 ⑥mayumihosokura@yahoo.co.jp
……p.56『CYALIUM』

盆地Edition [b]

本を読む、紙をめくるという行為から得られる体験を追求したいと考えています。一般流通している本（アジロ綴じのソフトカバーのものなど）のフォーマットは一つの完成形として確立されていて、それ自体電子には置き換えられない魅力がありますが、それ以上にデザインと内容が組み合わさった1冊ずつのオルタナティブな形をつくっていきたいです。

①2020年 ③https://bonchiedit.theshop.jp/ ④1点 ⑤3点
⑥bonchiedition@gmail.com
……p.26『半麦ハットから』

本屋青旗 Ao-Hata Bookstore [b]

紙の出版物には、電子書籍にはまだない親密性と保存性を感じています。内容に呼応して選択されたサイズ・構成・用紙・印刷・加工など、さまざまな要素を内包しながら「一冊」に綴じられた紙の書籍には、それらが複合的に絡まりあって生まれたアウラがあります。手にとった本の重み、ページをめくる紙の感触、斤量による裏写り、時間とともに起こる変容など、モノとしての親密さが「情報を得る」こと以上のものを感じさせるのかもしれません。サイズや色味など環境がデバイスに依存する電子書籍と比べ、現状ではより身体的に読むことができる紙の本が好きです。

①2020年 ②福岡県福岡市中央区薬院3-7-15 2F
③www.aohatabooks.com ④0点 ⑤1点 ⑥hello@aohatabooks.com
……p.44『What if God was an insect?』

真名井大介 [a]

「空間」をひらき「体験」が分かち合われること。それが紙媒体としての本が持つ個性であり、私自身が本をつくる理由です。

情報を共有するだけならば電子書籍で十分ではないでしょうか。紙でできた三次元の本だからこその空間と体験が間違いなくあり、そこに宿るものを信じています。

①2022年 ③http://daisukemanai.com ④1点 ⑤1点 ⑥hi@daisukemanai.com
……p.136『生きとし生けるあなたに』

真鶴出版 [b]

一つは、コミュニティを形成するためのツールとして紙の出版物が有用だと考えているからです。これまで出版物は「情報を多くの人に届けるための機能」を持っていました。そしてその機能が、インターネットにより情報が瞬時に届けられるようになった今、失われつつあります。しかし、紙の出版物によって特定の趣味趣向や思想を「所有」することで、自分もそのコミュニティの一員となったように感じることができます。それは「所有」することができないオンラインでは、決して味わうことができないことだと考えています。

そのため、今後より特定少数のための少部数の出版物が求められ、ただ印刷・製本するだけのものではなく、何かしら手作業であったり、特殊な製本であったり、出版物そのものが嗜好品として楽しめるようなものが求められていると考えています。

二つ目は、真鶴のような高齢者の多い地域で活動する上では、まだまだ紙の出版物が求められているからです。高齢者はインターネットで情報を取得する習慣がないですし、それはこれからも変わりません。地域の出版社として地域内に向けた出版物はやはり紙ものでつくる必要があります。三つ目は、単純に紙ものが好きだからです。（オンラインでは選べない）紙の種類やインクの種類を選び、何もなかったところに紙という存在が立ち上がるところがたまらなく好きです。

①2015年　②神奈川県足柄下郡真鶴町岩217　③https://manapub.com/
④1点　⑤10点　⑥info@manapub.com
……p.72『真鶴生活景』

山田悠 [a]

《Le provisoire permanent》では時間の経過によってものごとが受ける影響と変化、自分と他者と自然との関係性について扱い、それら自体がこの作品の本質だと認識しています。その時毎の変化や、関係性の中で生まれるやりとりなど、《Le provisoire permanent》という作品は、形にして留めることの出来ないものでした。

その、私が「作品」だと認識している形にならないものを、どうにかしてその時その場に居合わせた人以外の人たちにも伝える方法がないかと考えた時に出来上がったのがこの本の手法です。

過ぎ去ってしまった作品の時間を入れるための容れ物として、またそこから再び時間を立ち上がらせるための装置として機能するようなものにしたいと考えました。そして逆説的ではあるけれど、そのためには物質としての本と、そのページを一枚一枚めくるという反復行為が必要だと考えて「紙の出版物」としました。

この本は、《Le provisoire permanent》という作品の記録物であると同時に、作品の分身のようなものだと自分では考えています。

……p.38『Le provisoire permanent』

湯浅良介（Office Yuasa） [a]

建築の設計行為は設計図書という本をつくる行為だとも言えます。本という形式だからこそその中でどういうふうに表現しようと思考している部分が多くあり、また本という媒体であるから伝わることがあると思っています。もちろんそれは他のメディアでも同じことが言えると思いますが、僕がデザイナーの牧野さんからどんな本が好きかと聞かれたときに、聖書や辞書や論文、もしくはPurple、と答えながら、どれも本だからもてる普遍性や特殊性が両立しているようなところがあり、本のもつそういった側面や可能性に自分が惹かれているのだと思いました。

①2018年　②東京都小平市小川町1-445-11-1009
③https://www.yuasaryosuke.com　https://officeyuasa.theshop.jp
④1点（その他、個展で販売した展示に関する本1点）
⑥office@yuasaryosuke.com
……p.118『HOUSEPLAYING No.01 VIDEO』

有限会社マルヒロ [a]

現代はWikipediaなどをはじめ、オンラインこそが知の集積であるようになりつつあります。

しかし、歴史を「物理的」に記し、残していくという意味で辞書というフォーマットは天変地異に対してある意味での「消えないメディア」として機能性が高いと考えています。

今回制作した辞書はマルヒロを通して長崎の波佐見焼についてを細かく記す初めての「辞書」であり、波佐見焼に取り組んでいるブランド自らが歴史を残す一歩目です。その内容が徐々に改定され、波佐見焼が歴史の一部として伝達していく意味があると考えています。そういった意味で「辞書」（紙の出版物）のフォーマットである意味は絶対のものとし企画、制作を進めました。

①1989年　②長崎県東彼杵郡波佐見町井石郷255　④1点　⑤1点　⑥0955-42-2777
……p.86『MARUHIRO BOOK 2010-2020, 2021-』

吉田山 FLOATING ALPS LLC [b]

私自身がペーパーレスの書籍を上手く読めないということは身体的な能力としてあります。それとは別で今回のMALOUは展覧会の記録兼、展覧会、書籍がそれぞれ補完する注釈のようなものとして考えていましたので、物質で出版することには疑いは特にありませんでした。

さらにいえば値段や部数を見てもらうとわかるように、単純な書籍とも異なり、展覧会が記録された図録書籍型のアートプロジェクト／アートピースとして、リリースしています。

特徴としては、開催済みの展覧会のフランチャイズを行う契約書とブロックチェーンの作品証明書を弁護士の方と制作しました。アーカイブの書籍であり、作品であり、未来性のあるアートプロジェクトでもあります。

補足ですが、"MALOU"とは野外展覧会"のけもの"の開催期間中に太平洋で発生し日本へ向かっていた台風の名前です。もしかしたら上陸していたかもしれない台風の名前をこのプロジェクトに命名しました。

①2021年　②東京都渋谷区神宮前6-12-9-4F　④1点　⑤1点
⑥floating.alps@gmail.com
……p.82『MALOU』

A DECADE TO DOWNLOAD PROJECT TEAM [a]

世界30都市に広がった「インターネットヤミ市」というインターネットに関するものを売り買いするフリマ形式のイベントの10周年記念として制作された書籍ですが、インターネットカルチャー10年の歴史をまとめるにあたって、あえて「紙」の書籍にすることが重要だと考えました。インターネット上のデータには重さがありませんが、それをあえて物質として実際の重さを持たせること、また書籍としてインターネットとは違う流通や保存をさせること、手に持ってページを捲るという違うインターフェイスの上で経験させること、などによってイベント自体に別の角度を与えたり、違った幅を持たせることができると考えました。

（本書に収録した出版物は大林財団「都市のヴィジョン」リサーチ助成プログラムの元で自費出版）

……p.112『A DECADE TO DOWNLOAD — The Internet Yami-Ichi 2012-2021』

A book [b]

ページを捲る行為を前提とした書籍のみに感じることの出来る作品の新たな一面やスピード感の中の邂逅を目的としています。

①2018年　②東京都東大和市新堀1-1526-1-206　③abook-jpn-blog.tumblr.com
④なし　⑤3点　⑥tomu.osaki@gmail.com
……p.42『さんぷこう（散布考）』

174

April Shop　　　　　　　　　　　　　　　　　[b]

作品としての出版で、表現方法として他のものが思いつきませんでした。

①2020年 ②東京都渋谷区上原3-3-6-101 ③aprilshop.thebase.in
④1点 ⑤1点 ⑥smallaprilshop@gmail.com
……p.76『夢の話』

Baci　　　　　　　　　　　　　　　　　　　[b]

書店で写真集やアートブックを買って、抱えながら歩く帰り道が好きです。私にとってはワインや器を手にした時と似ているのだと思います。肩にかかる重みに幸せを感じます。指でページを捲ったり、印刷の細部に目を凝らすことも好きです。身体で知覚することに面白みを感じているので、物質としての本に惹かれるのかもしれません。

①2016年 ②東京都世田谷区 ③http://bacibooks.com/
④0点 ⑤4点 ⑥info@bacibooks.com
……p.128『KUROMONO』

DOOKS　　　　　　　　　　　　　　　　　　[b]

「紙の出版物」は、重量や質感など様々な感覚器官を通して感じ取れることがひとつの大きな体験となります。それは自分達の子供世代、さらにはもっと先までも長く存在し、時間や空間を超えて人々の手に渡り影響していくものです。今を生きる作家の生き様や作品を丁寧に確実に伝えていくために、人の暮らしに長く寄り添い、記憶に長く残る「紙の出版物」を制作したいと考えています。

　また「紙の出版物」はコストや場所の問題など出版社や作家の負担も多く掛かりそれなりの強い意志が必要です。しかしそれが大きな活動力となり、制作物やその後の活動にも良い影響をもたらします。本を通じて、様々な場所や人と共有し、リアルな交流が生まれるもの魅力の一つです。

①2014年 ②東京都多摩市 ③www.dooks.info
⑤約80点 ⑥dooks.aijima@gmail.com
……p.30『write a poem』
……p.110『SHOKKI 2016』

edition kozo　　　　　　　　　　　　　　　　[b]

物理的な情報が出版物全体の情報の一端を担うため。

①2020年 ②東京 ③https://editionkozo.base.shop
④1点 ⑤2点 ⑥editionkozo@gmail.com
……p.144『天地を掘っていく | DOVE / かわいい人
　　　　（Waiting for you | HATO / Charming Person）』

edition.nord　　　　　　　　　　　　　　　　[b]

①2008年 ③http://editionnord.com/ ④2点 ⑤約70点
……p.166『カミーユ・アンロ《青い狐》制作記録
　　　東京オペラシティアートギャラリー、2019 写真記録：伊丹豪』

ELVIS PRESS　　　　　　　　　　　　　　　　[b]

本に限らずですが、目の前の物質が「存在」することによって、人にどんな作用を及ぼすかということに興味があります。視覚的要素はもちろん、手触りや佇まい、匂い、重さなど、いまのところデジタルではかなわない「本」としての作用があると実感しているので、「紙の出版物」を作っているのだと思います。

①2009年 ②愛知県名古屋市千種区東山通5-19 カメダビル2A
③http://elvispress.jp/ ④3点 ⑤30点 ⑥info@elvispress.jp
……p.130『DOROTHY』

175

FUJITA　　　　　　　　　　　　　　　　　　[b]

写真集や画集といったものは、作家にとっては展覧会と同等に重要に考えられることが多い。展覧会でしか得られない体験がある一方、書籍でしか体験できないこともある。また書籍は「流通して拡散する」もので、遠く離れた場所や人まで届く可能性があり、そこが面白いところだと思う。写真家が展示空間や印刷方法、フレームにこだわるように、本には印刷、造本をはじめこだわるべきポイントがたくさんある。総合的な物質感、バランスが大事なのであって、フィジカルの出版物の意義は今後も変わらないであろうと思う。

①2015年 ③http://fjt.tokyo/ ④0点 ⑤3点 ⑥book@fjt.tokyo
……p.20『距離と深さ』

handpicked　　　　　　　　　　　　　　　　[b]

綴じられた印刷物というのは、形が小さいからこそ、人の手を介し、時として海を渡り、山を越えて、世界中を旅していく可能性があります。

　これまでにも、ヨーロッパの小さな町やヒマラヤの麓にある村で開催されたブックフェアに本を届けたことがあります。

　あとになって、現地で本を手に取り、一冊の本を人々が輪になって覗き込んでいる光景を写真で見せてもらった時には、言葉では語れないほどの感情が湧き上がってきました。一冊の本がきっかけとなり、誰かの人生に明かりが灯されたかのようでした。

　僕が写真集や作品集を作り続けているのは、そうした火を絶やしたくないと願っているからなのかもしれません。（著者：津田直）

①2018年 ②東京都目黒区下目黒1-8-31 目黒パークハイツ303
③https://handpickedbook.jp/ ④0点 ⑤2点 ⑥info@hand-picked.jp
……p.58『やがて、鹿は人となる／やがて、人は鹿となる』

hōlm　　　　　　　　　　　　　　　　　　　[a]

今回のCD＋Bookでは、インスタレーションの中で展開されるサウンドと、映像からの抜粋によるイメージを組み合わせて編集・収録しています。展示空間にコンポジションされるものとは本質的に性質が異なりますが、フィジカルな質感を持った媒体でしか出来ないコンポジションや、サウンドとイメージを自身の手で組み合わせながら体験することによってのみ、生まれる知覚の深度があると考えています。また、東京都現代美術館の美術図書室に収蔵されるなど、アーカイブとしての機能も意識して制作しました。

①2021年 ③https://ho-lm.bandcamp.com | https://hidekiumezawa.com
⑤1点 ⑥hdkumzw@gmail.com
……p.146『Music for Installation Works』

KAORU／鳴尾　　　　　　　　　　　　　　　[a]

アナログな時代を知る私たちにとって「紙の本」は、自分の興味の幅を超えた偶然の出会いや、他者との関わりが発生する、といった重要な要素を含んでいると感じています。例えば本屋や友人宅の本棚などで未知の情報に出会ったり、お薦めの本の貸し借りを通したコミュニケーションをとることができたり。デジタル化が進む現代では、物事が画面と自分の距離の中で完結してしまい、能動的にならなければ得られない情報も多くなったと思います。

　今回のshichimi magazineは1枚1枚バラバラに切り離されており、料理本、雑誌という在り方に加え額装し飾れるアートとしても所有することができます。

　そこには、本が本だけの役割ではない「アップサイクルできる」という要素の他、手にとって下さった方が自由な発想で楽しむことができる余白があり、物理的に所有しなければ得られない体験や感情が付随していると思います。shichimi magazineが皆さんの日常の一部に様々な形で溶け込み、そこから新しいコミュニケーションが生まれることを想像しながら作成しました。

　　　……p.14『shichimi magazine "The Framing Issue"』

Keijiban [b]

オンラインの時代だからこそ手に取れる作品の重要性が高まっていると思います。Keijiban ではアートブック、エディション及びマルチプルにこだわり、アーティストと一緒に出版物の可能性を追求しながら作品を作っています。

①2021年 ②石川県金沢市里見町16-4 ③https://www.keijiban.online
④4点 ⑤57点 ⑥info@keijiban.online
……p.34『Daan van Golden Art is the Opposite of Nature』

MMAP [b]

紙のメディアは人の触覚にダイレクトにアプローチし、知的好奇心に身体的に語りかけます。なおかつデジタルよりもはるかに長い歴史を持ち、またこの先の未来にも、物理的に何年も残っていくことが可能なメディアです。MMA は空間という身体的な感覚にアプローチする創造を仕事としており、その実践と等価な試みとして、今回の出版は紙というメディアを選択しました。出版を通じ、設計というプロセスでは出会えないコラボレーターの方々との協働を経て一つのメディアを作り上げることの面白さを実感しており、とりわけグラフィックデザインと編集的観点のコラボレーションは紙の出版物というメディアならではの面白さだと実感しています。

①2022年 ②東京都渋谷区千駄ヶ谷2-2-1 1F
③https://m-m-architecture.com/MMAP ④2点 ⑤2点
⑥press@m-m-architecture.com
……p.28『MMA fragments』

MOTE [b]

予期しない時代や場所の読者へ届けるため。

①2019年 ②東京都台東区浅草7-6-1 RABA ③https://motesl.im/
④0点 ⑤1点 ⑥hello@motesl.im
……p.124『UNLIRICE Volume 00』

mtka ／ ムトカ建築事務所 [a]

Language: The documentation of WOTA office project は、建築設計の延長としてあります。WOTA office project は、築70年あまりの近代建築のリノベーションであり、既存建物は後世に引き継ぐ価値のある建築でした。しかし、モノとしての建築をつくるだけでは後世に引き継げる建築にはなり得ない、という設計者としてのおぼろげな感覚から、続ける建築をつくるためには、この建築の価値を伝えるメディウムの設計が空間の設計とは別に必要だという感覚から、メディウムとしての本をつくることにしました。この本は単に情報をまとめたものではなく、この建築がもっている空間の質をそのまま真空保存してパッケージ化し、後世に残すことをめざしています。ただし、それは空間の擬似体験や建築作品の解説ではなく、今この瞬間を記録した集積であり、これからも増え続ける今をまとめることができる完成しない束の設計としています。という意味で、データではなし得ないフィジカルな紙にすることが必要でした。

①2010年 ②神奈川県横浜市港北区菊名2-18-24-302 ③www.mtka.jp
④0点 ⑤1点 ⑥info@mtka.jp
……p.48『Language: The documentation of WOTA office project』

NEUTRAL COLORS [b]

自分がその時代に何を考えて伝えたいと思ったか、紙の方が物体として残る可能性がまだあるゆえ。

①2019年 ②神奈川県横浜市中区吉田町53 新吉田町ビル5A
③http://neutral-colors.com ④3点 ⑤11点 ⑥info@neutral-colors.com
……p.52『NEUTRAL COLORS』

Newfave [b]

創作物としての本が持つ可能性の豊かさや、鑑賞体験の充足感はデジタルでは得難いものがあると思っています。

本書はコレクションのルックブックと日本服飾史のアーカイブという二つの側面がありますが、それらには「包む」という概念が通底しています。そこから布と紙における平面性と、服と本のもつ立体性をイメージの起点としてブックデザインを考案しました。

①2014年 ②神奈川県三浦郡葉山町 ③https://newfavebooks.com
⑤16点 ⑥hello@newfavebooks.com
……p.126『1XXX-2018-2XXX』

oar press [b]

オール・プレス (oar press) はアーティストブックを作るレーベルとして2022年より活動を始めました。リアルに代わるものとして台頭したオンラインという場よりも、物質的に存在し機能するものとして、紙の出版物にも希望があると感じています。

頁をめくる導線が時系列に編まれ丹念に設計された本という空間は、フィジカルな作品や展示を体感することと相似した経験をもたらし、また作品や作家、読者に長い時間軸で寄り添うことのできる形態だと考えています。

①2022年 ②東京都練馬区向山2-25-7 1D ③https://oarpress.com/
④3点 ⑤3点 ⑥info@oarpress.com
……p.98『ドゥーリアの舟』

piyo piyo press [b]

絵や写真を一枚ではなく、たくさんの数をまとめて一つの作品として考えるときに一番、本という形が自分にとってしっくりくるからです。

カバーのデザインや、どういう順番で、どういうレイアウトで作品を見せるのか、紙選びや、どこで印刷するか、どのアートディレクターにお願いするか、などほぼ無限の可能性の中から様々な選択をして、結果出来上がる一冊の本そのものを作品として考えています。

①2021年 ③http://piyopiyopress.com/ ④0点 ⑤2点
⑥piyopiyopress@gmail.com
……p.162『花とイルカとユニコーン』

POST-FAKE [b]

人間の五感を刺激出来る情報を持っているということ。余白の美しさ、ページをめくる楽しさ、紙の手触り、紙の香り、経年による表情の移ろい、物体としての存在感など、デジタルで受け取れる情報以上の情報を「紙の出版物」は有しているからです。

①2022年 ③https://postfake.com ⑤2点 ⑥info@postfake.com
……p.62『Kangchenjunga』

REPOR / TAGE [b]

ペーパーレスの世界とは乖離し、ルポルタージュは印刷技術を駆使し彫刻やオブジェのような物体として本を存在させ、物体の質量とともに紙をめくることで情報を体感していただく。それは人間のプリミティブな感覚の維持と保存、もしくは失った感覚の再生。

①2020年 ②東京都千代田区麹町4-8-1 THE MOCK-UP 213
③https://repor-tage.com/ ④2点 ⑤3点 ⑥info@repor-tage.com
……p.106『(RE)PICTURE 1 special edition』

data ①創立年 ②住所 ③Webサイト ④2022年に出版した紙の本のタイトル数 ⑤創立年から2022年までに出版した紙の本のタイトル総数 ⑥問い合わせ先
……掲載ページ、タイトル

Rimishuna [a]

インターネット上でクリックひとつで購入し、まるでデータをダウンロードするかのように玄関まで質量のあるモノが届く生活を送っていくなかで、物質とデータ、違うこと同じこと、関係性の網など、便利さの背後に蠢くシステムへの問いかけとして制作しました。

この本は2018年に制作したものですが、パンデミック以降これらの問いはより前景化したように思います。このような問いに直接的に関わること、また暫定的にであれ態度を表明し留めることに出版物を紙（モノ）でつくる理由の一つがあると思っています。

……p.12『Medium Logistics』

Rondade [b]

個人的には本で作家のアーカイブや展示の記録集を作ることにはあまり意味を感じることはありません。

紙を使い、本というメディアを再構成することに意義を感じます。それは、見知ったイメージや感覚を定着し説明しフレームに収めるのではなく、紙の束を有効に使えば新たなイメージを拡張するメディアに変換することが可能だと信じているから。

①2014年 ③www.rondade-prototype.com ④4点 ⑤15点
⑥contact@rondade-prototype.com
……p.18『NEW FOLKS 012021』

see how studio [b]

紙という素材、本という物質の厚みやスケール、構造自体も表現における大切な要素であり、テキストやイメージから得られる情報と同じように、情報の一部と捉えているため。

①2021年 ③0点 ④1点 ⑥info@takizawahiroshi.jp
……p.40『The Scene (Berlin)』

torch press [c]

オンライン化が進んでいるからこそ、紙の素材感や質感、本の佇まいなど、本の物質的な部分がより重要になってきますし、そういった側面から本を手に取ってくださる方も一定数いると思います。また特に写真や絵などの美術書は印刷でしか表現できないことも多く、モノとしての本だからこそ時間をかけて広がっていくものでもあり、また後に残るものという面でオンラインとは異なります。確かに紙の本の需要は減ってきているのが現状ですし、オンラインよりもコストはかかってしまいますが、だからこそ弊社のような小規模出版社ができることもあり、その可能性もあると思っています。紙の出版物でしか表現できないことは何か、何を本にして残していきたいのか、そこを大切にしながら本を作っていきたいと考えています。

①2013年 ②山梨県甲州市塩山藤木1959 ③www.torchpress.net
④6点 ⑤38点 ⑥order@torchpress.net
……p.142『カラーフィールド　色の海を泳ぐ』

T&M Projects [b]

PCなどのスクリーン上では表現できない、造本や印刷などモノだからこそできるものを目指して出版しています。モノとしての完成度が高いものは所有する喜びも大きなものとなります。モノが残り続けていくことは作家をはじめとする関係者にとってはもちろんのこと、私たちが残っているものから学びを得て自分たちの仕事に活かしているように、後世の人間にとっても良いことだと考えます。といってオンラインでの展開も無視できませんし、上手いかたちで「紙の出版物」とともに時代に向き合いたいと思います。

①2014年 ②東京 ③www.tandmprojects.com
④4点 ⑤27点 ⑥info@tandmprojects.com
……p.74『測量｜山』

well [b]

紙の出版物には、つくる過程において、その他のメディアジャンルでは得られない楽しみがあると思っています。

また、作家や写真家との協働によって、紙と印刷方式の選定や、オンラインなどでは実現のむずかしい台割や造本を検討することで、単に作品が掲載された情報媒体としてではなく、それ自体が独立した一つの作品として成立するような出版物を志向しています。

流通においても、ただ広く流通することを是とするのではなく、共感できる書店で取り扱ってもらうことで、出版者の態度を反映することができると考えています。

①2017年 ③well-studio.com ④0点 ⑤4点 ⑥info@well-studio.com
……p.114『Art Books: 79+1』

YKG Publishing / Yutaka Kikutake Gallery Books [b]

単純に紙の印刷物が好きだということもあります。紙の印刷物として存在する読み物を手に取り、それに目を通す（座って熟読でも立ち読みでも）という行為そのものが文化的な光景だと感じますし、そうしたものをこれから先にも継いでいけたらと思います。

①2014年 ②東京都港区六本木6-6-9 2F ③https://chic-magazine.jp/
④0点 ⑤12点 ⑥info@chic-magazine.jp
……p.134『疾駆』

YYY PRESS [b]

紙媒体は未来と過去を行き来できる。そして、なかでも雑誌的な形態は特に「いまここ」の空気をパッケージするのに適している。「いま、自分が考えていること、自分のまわりの人々が考えていること」を紙媒体に残しておくことで、10年後、20年後、30年後の「自分のような人たち」へ何某かのインスピレーションを与えうる可能性を放っておきたい。それは、自分が受け取ってきた10年前、20年前、30年前の紙媒体への返答でもある。

①2015年 ③https://www.instagram.com/yyy_press/
④ISBNコードをつけたものは0点（非公式のものは4点）
⑤ISBNコードをつけたものは12点 ⑥info@yyypress.tokyo
……p.96『GATEWAY 2020 12』

.OWT.Independent Publishing [b]

NewYorkのメッセンジャー達が街をノーブレーキのピストバイクで疾走する大会、Monster Track。最後のストリートカルチャームーブメントと言われたピストバイクムーブメントは瞬く間に世界に広がるきっかけとなった。その第一回大会でスナップした写真を使用したZineをリリースしたのが20年前。そのころはまだデジタルカメラが普及し、フィルムの解像度を凌駕し始めた転換期でした。富士ゼロックスのコピー機を使用して制作したZineを機に現在は .OWT.Independent Publishing を立ち上げてISBNを取得し写真誌を発行するまでに至っています。「紙の出版物」をつくる理由、それは知りたいと思う探究心と愛だと思います。

対象の人物や物をより深く知るために、写真を撮り取材をする。僕の制作するZineをはじめとする写真誌は一貫してスケートボードが基礎になっています。かれこれ30年、人生の半数以上も付き合っています。ただの好きというより、狂気的な愛がそうさせているのかも知れません。

①2021年 ②東京都世田谷区船橋6-10-10 #102
③https://www.instagram.com/owt_independentpublishing/?hl=ja
④2点 ⑤4点 ⑥owt.publisihing@gmail.com
……p.46『NOTES magazine issue008』

177

相島大地／1981年生まれ。武蔵野美術大学空間演出デザイン学科卒。エディトリアルデザイン事務所、写真家アシスタントを経て、2008年より横尾忠則事務所に勤務。個人の活動として2014年よりアートブックレーベル「DOOKS」を運営。作品そのものを見せることに徹した編集とデザイン、軽さと時間を意識した作りが特徴。デザインから販売までを一環して行い、国内外で展示会を開催するなど書店は持たず柔軟な活動を目指す。
……p.30『write a poem』
……p.110『SHOKKI 2016』

明津設計／書籍やポスター、ロゴマークなどの設計を中心に活動。
……p.140『字』

秋山伸
……p.148『Transmission Pang Pang Document Book』
……p.158『「耕す家」ドキュメントブック 2019』
……p.166『カミーユ・アンロ『青い狐』制作記録　東京オペラシティアートギャラリー、2019 写真記録：伊丹豪』

吾郷亜紀／アートディレクター、グラフィックデザイナー。外資広告代理店、デザイン事務所を経て、2013年キギ入社。2016年独立。ブランディング、広報ビジュアル、プロダクト、ウェブ、ブックデザイン等、ブランド・その人の持つ骨子を見極め、形に一致させている。フリーと並行して、2020年から出版社Rondadeで既成の枠にとらわれない表現のあり方を探求している。Instagram：@akiago33
……p.18『NEW FOLKS 012021』

阿部航太／1986年生まれ。廣村デザイン事務所を経て、2018年よりデザイン・文化人類学を指針に活動を開始。2018〜19年にブラジル・サンパウロに滞在し、現地のストリートカルチャーに関する複数のプロジェクトを実施。2021年に映画『街は誰のもの?』を発表。近年はグラフィックデザインを軸に、リサーチ、アートプロジェクトなどを行う。Web：http://abekota.com　Twitter：@abe_kota_
……p.94『言葉は身体は心は世界』

阿部宏史／グラフィックデザイナー。東京生まれ。早稲田大学第一文学部、Hochschule für Gestaltung und Kunst Basel（バーゼル造形芸術大学）卒業。デザイン事務所を経て、2012年よりデザインと企画・展示のためのスタジオ「print gallery tokyo／プリントギャラリー」を主宰（2021年と2022年は休廊）。多摩美術大学、桑沢デザイン研究所等で非常勤講師。Web：https://www.printgallerytokyo.com/
……p.76『夢の話』

石塚俊／1983年生まれ。2007年早稲田大学第一文学部卒業。現代美術や舞台芸術、音楽、ファッションの分野において、宣伝美術をはじめ書籍装丁やディスプレイデザインなどに取り組む。シンガーソングライター／俳優である星野源、バンド・空間現代の運営するライブハウス「外」のビジュアルデザインを継続して手がける。2019年より自身のスタジオ／プロジェクトスペース「ピープル」にて制作中。JAGDA新人賞2023受賞。Web：https://shunishizuka.com
……p.126『1XXX-2018-2XXX』

伊藤裕／1979年生まれ。2002年からデザイン事務所勤務、その後2006〜2015年頃まで写真家志賀理江子の制作に携わり、その頃にデザイナーとして独立届を出す。特技はレコード盤の針飛び直しと旅。近年の仕事に「畠山直哉展 まっぷたての風景」（せんだいメディアテーク）の広報物デザイン、『青野文昭 NAOSU』（T&M Projects）、『佐渡に暮らす私は』（3710Lab）、『セントラル劇場でみた一本の映画』（ペトラ）の装丁など。
……p.22『食べたものはわたしになる』

宇平剛史／現代美術家・デザイナー。東京を拠点に活動。1988年福岡県福岡市生まれ。東京都立大学システムデザイン学部インダストリアルアート学科修了。2021年に横浜市民ギャラリーで個展「Unknown Skin」、2020年にNADiff a/p/a/r/tで「呼吸する書物」Breathing Books」を開催。装幀を手がけた主な書籍に、星野太『美学のプラクティス』（水声社）、沢山遼『絵画の力学』（書肆侃侃房）、荒川徹『ドナルド・ジャッド』（水声社）、横田大輔『VERTIGO』（Newfave）など。2022年にはこれまでのアートワークとデザインワークで構成した初の作品集『Cosmos of Silence』（ORDINARY

BOOKS）を出版。Web：https://www.goshiuhira.com　Instagram：@goshiuhira
……p.132『Cosmos of Silence』
……p.152『Skin（Folio Edition）』

浦川彰太／1992年生まれ。2015年にwebメディアの求人サイト『日本仕事百貨』で編集経験を経て2017年に独立。山梨と東京の二拠点を往来しながら、紙媒体や店舗のサイン設計などグラフィックデザイン全般を手がける。2018年より京都の古道具屋itouと共に「ムフ」というレーベルを協働し、空間演出を中心とした作品を展開。Instagram：@uraraaa1　Web：https://urakawashota.com
……p.116『雲煙模糊漫画集　居心地のわるい泡』

漆原悠一／グラフィックデザイナー。1979年大阪生まれ。京都精華大学デザイン学科卒業。スープ・デザイン（現・BOOTLEG）等を経て2011年tento設立。ブックデザインを中心に展示グラフィックやサイン関連、パッケージ等のデザインに携わる。2019年より出版レーベルを始め、これまでに佐々木知子、山﨑泰治の写真集や画家・ミロコマチコの限定BOXセットを出版。Instagram：@tento_urushihara
……p.84『からむしを績む』

エキソニモ／怒りと笑いとテキストエディタを駆使し、さまざまなメディアにハッキングの感覚で挑むアートユニット。千房けん輔と赤岩やえにより、1996年よりインターネット上で活動開始。2000年より活動をインスタレーション、ライヴ・パフォーマンス、イヴェント・プロデュース、コミュニティ・オーガナイズなどへと拡張し、デジタルとアナログ、ネットワーク世界と実世界を柔軟に横断しながら、テクノロジーとユーザーの関係性を露にし、ユーモアのある切り口と新しい視点を携えた実験的なプロジェクトを数多く手がける。2006年《The Road Movie》がアルス・エレクトロニカ ネット・ヴィジョン部門でゴールデン・ニカ賞を受賞。2012年よりIDPWを組織し「インターネットヤミ市」などを手がける。2015年よりニューヨークに拠点を移す。
……p.112『A DECADE TO DOWNLOAD—The Internet Yami-Ichi 2012-2021』

太田明日香／桑沢デザイン研究所ヴィジュアルデザイン専攻卒業。雑誌や書籍、アート系の出版物を手がけるデザイン事務所に勤務後、2019年に独立。『ELEPHAS』（PHILOSOPHIA）、『マダム・エドワルダ』（月曜社）、『We will sea』（虚屯出版）など、雑誌・書籍の装丁を中心に活動する。Instagram：@askaota
……p.90『We will sea｜Sara Milio and Soh Souen』

岡﨑真理子／グラフィックデザイナー。1984年東京生まれ。慶應義塾大学、Gerrit Rietveld Academie（オランダ）卒業。neucitora、village®を経て2018年に独立、2022年REFLECTA, Inc.設立。現代美術やパフォーミングアーツ、建築などの文化領域に深くコミットしながら、観察とコンセプチュアルな思考に基づいた、編集的／構造的なデザインを探求している。Instagram：@maricomarico.o
……p.112『A DECADE TO DOWNLOAD—The Internet Yami-Ichi 2012-2021』

尾中俊介／1975年生まれ。2007年にCalamari Inc.を共同設立。美術関連のデザインを手がけ、詩人としても活動する。近年の主な仕事に『飯山由貴「あなたの本当の家を探しにいく」』（東京都人権プラザ）、『here and there vol.15』（林央子・Nieves）、『O滞｜梅田哲也』（T&M Projects）、『らせんの練習｜久門剛史』（torch press）など。『はな子のいる風景』（武蔵野市立吉祥寺美術館）で第52回造本装幀コンクール東京都知事賞、詩集『CUL-DE-SAC』で第15回中原中也賞最終候補。Web：https://calamariinc.com/
……p.60『きみのせかいをつつむひかり（あるいは国家）について』

小野直紀／『広告』編集長。クリエイティブディレクター、プロダクトデザイナー。1981年生まれ。2008年博報堂に入社。空間デザイナー、コピーライターを経てプロダクト開発に特化したクリエイティブチーム「monom（モノム）」を設立。社外では家具や照明、インテリアのデザインを行うデザインスタジオ「YOY（ヨイ）」を主宰。2019年より博報堂が発行する雑誌『広告』の編集長を務める。
……p.160『広告』

加瀬透／1987年生まれ。2011年、桑沢デザイン研究所専攻デザイン科卒業。制作会社勤務ののち、2015年よりフリーランス。グラフィックデザインやエディトリアルデザイン等のデザインワーク、またグラフィックの「弱さ」を巡る制作を行い、各種メディアへのコミッションワーク、展覧会等を行う。近年の展覧会に「2つの窓辺」（CAGE

GALLERY、2021)等。受賞歴にJAGDA新人賞2021等。Instagram：@kasetoru
……p.62『Kangchenjunga』

加藤直徳／編集者。1975年生まれ。大学卒業後、白夜書房に入社。『NEUTRAL』など
を創刊し、その後編集プロダクションにて『TRANSIT』を創刊、33号まで手がける。
2018年デザイン事務所より『ATLANTIS』を創刊。2019年出版社NEUTRAL COLORS
を立ち上げ独立。2020年雑誌『NEUTRAL COLORS』を創刊。横浜にて印刷製本工
房を開く。Web：www.neutral-colors.com　Instagram：@neutral_colors_magazine
……p.52『NEUTRAL COLORS』

加納大輔／p.184に記載。
……p.52『NEUTRAL COLORS』
……p.98『ドゥーリアの舟』

刈谷悠三／1979年東京生まれ。大阪工業大学と東京工業大学で建築を学ぶ。建築設
計事務所アトリエ・ワン、グラフィックデザイン事務所schtüccoを経て、2010年より
neucitora主宰。主に建築や美術の領域でブックデザイン、グラフィックデザイン、サ
インデザインなどを手がける。
……p.88『ボイス＋パレルモ』

川村格夫／大学卒業後デザイナーとして活動しながら、2010〜2011年には埼玉県北
本市の臨時職員として市役所内外のデザイン業務担当、2015〜2016年には文化庁
在外研修制度を利用し米国ニューヨークで研修に従事、現在横浜市在住。
Web：https://vimeo.com/user69066802
……p.146『Music for Installation Works』

岸本敬子／1984年兵庫生まれ。京都精華大学デザイン科卒。2007年に上京し、広告
制作会社に入社。2013年に京都精華大学デザイン学部イラスト学科の専任教員に就
任してからは、フリーランスとしてグラフィックデザインやイラストレーションを手がけ
る。近年の主な仕事に、『梅田ルクアイーレ』シーズンプロモーション（2019〜）など。
泊まれる雑誌『MAGASINN KYOTO』（2016年開業）に立ち上げから参加。ロゴやキ
ャラクターのデザイン、ビジョングラフィックなど、主にビジュアル設計に携わる。空
間に手描きのサインや絵を描く「トナカイサインズ」としても活動。
Instagram：@moppe1017、@tonakaisigns
p.108『100年後あなたもわたしもいない日に』

櫛田理／1979年東京生まれ。編集工学研究所を経て、2015年に株式会社EDITHON
を設立。無印良品のMUJI BOOKSディレクターとして国内外の選書、店舗開発など
に携わる。ディレクターとして出版した本には、松岡正剛著『編集手本』、無印良品の
文庫「人と物」シリーズ、BON BOOK出版レーベル、TARA BOOKS翻訳絵本『みな
そこ』など多数。2022年から「FRAGILE BOOKS」を主宰。
Instagram：@fragile_books
……p.16『編集手本』

黒崎厚志／写真集、展覧会の告知物、アートホテルBnA_WALLのVI（ロゴ、建築サ
イン、アメニティー等）など美術関連の分野を軸としながら、Webデザイン、ブランデ
ィングなど多方面に活動中。近年の主な仕事に桑迫伽奈『不自然な自然』、百々新
『White Map on the Silk Road』ブックデザイン（Case Publishing）、「ミカン下北」サ
インデザイン（Konel Inc.）等。
……p.42『さんぷこう（散布考）』

黒田義隆／1982年生まれ。2006年名古屋にアートブックやZINEを中心に扱う本屋
「YEBISU ART LABO FOR BOOKS」を開業。その後移転し2011年にbookshop&
gallery「ON READING」としてリニューアルオープン。2009年に出版レーベル「ELVIS
PRESS」を設立、アートブック・写真集を中心に現在約30タイトルを出版。そのほと
んどのブックデザインを手がけている。
……p.130『DOROTHY』

ケイタタ（日下慶太）／1976年大阪生まれ大阪在住。コピーライターとして働きながら
写真家、UFOを呼ぶためのバンド「エンバーン」のリーダーとしても活動中。人間の
無防備な瞬間を写真と言葉で綴るブログ『隙ある風景』日々更新。写真集は造本装幀

コンクール日本印刷業連合会会長賞を受賞。写真家として2022 KYOTOGRAPHIE
DELTA AWARD、コピーライターとして佐治敬三賞、グッドデザイン賞、TCC最高新
人賞ほか受賞。著書に『迷子のコピーライター』（イーストプレス、2018）。
Instagram：@keitatata　Blog：http://keitata.blogspot.jp
……p.68『隙ある風景』

小池俊起／グラフィックデザイナー。書籍を中心に印刷物のデザインを手がける。近
年の主な仕事に『吉田志穂 測量｜山』（T&M Projects）、『川端実 満ちゆく絵画』（大
塚美術）、『O JUN 途中の造物』（ミヅマアートギャラリー）、『大山エンリコイサム
VIRAL』（中村キース・ヘリング美術館）など。
……p.64『MOTアニュアル2022　私の正しさは誰かの悲しみあるいは憎しみ』
展覧会カタログ
……p.74『測量｜山』
……p.124『UNLIRICE Volume 00』

小酒井祥悟／1981年新潟県生まれ。多摩美術大学卒業後、株式会社ナカムラグラフ
を経て独立。2015年に株式会社Siunを設立し、エディトリアルデザインを軸に、企業
やファッションブランドのVI、それに伴うWEBデザインやムービーディレクションなど
クリエイティブの領域を広げている。
Instagram：@siun_studio　Web：https://www.siun.jp
……p.28『MMA fragments』

呉屋慎吾／写真家。1978年生まれ。2003年よりZineと言われる手法で自費出版物の
制作を開始し、2022年より.OWT. Independent Publishingを立ち上げ写真誌を発
表している。代表作である『.OWT.』は手動機械式くるみ製本機を使用し企画、撮影、
編集、製本、販売までを一貫して個人で行い国内35店舗でセールスされている。これ
までに、Geoff Mcfetridgeや竹村卓、Ogawa Yohei、etcなどの特集を発表している。
Instagram：@owt_independentpublishing
……p.46『NOTES magazine issue008』

坂脇慶／東京を拠点とするアートディレクター、デザイナー。「STUDIO VOICE」
「PARTNERS」などの雑誌のアートディレクションを過去に手がける。出版物、視覚
的アイデンティティ、ウェブサイト、映像、パッケージ、アパレル等のディレクション及
びデザイン、また物理的な空間設計など、様々なコラボレーターと協業し活動。
Web：https://keisakawaki.com/　Instagram：@keisakawaki
……p.56『CYALIUM』
……p.70『目［mé］非常にはっきりとわからない』展図録

芝野健太／グラフィックデザイナー、印刷設計者。1988年大阪生まれ、2010年立命
館大学理工学部建築都市デザイン学科卒業。2016年より美術書を多く手がける印刷
会社、株式会社ライブアートブックスに所属し、美術や建築にまつわる印刷物のデザ
インから印刷設計・工程管理までを一貫して手がける。
Web：https://www.kentashibano.com/
……p.40『The Scene (Berlin)』
……p.50『そこで、そこでない場所を／いくつかのこと』

下山健太郎／1990年東京生まれ。画家。また、2018年よりインディペンデントの出版
社「ハンマー出版」を主宰。主な仕事に、アーティストの10年の活動をまとめた『decade
｜十』シリーズ。オルタナティブな展覧会の図録や広報物の制作、アーティストと共同
しアーティストブックの制作などを行っている。Instagram：@sim0ken
……p.156『69』

鈴木大輔／アートディレクター、グラフィックデザイナー、DOTMARKS主宰。1993
年神奈川県生まれ。土地の匂いと人の動きから生まれるデザインを重視し、現在は神
奈川県真鶴町を拠点として活動。近年の主な仕事に、雑誌『日常』（日本まちやど協会）、
DX推進事業「シシコツコツ」（長野県）など。髭を生やした大柄な男性。
Web：https://dotmarks.jp　Instagram：@oo_d.suzuki
……p.72『真鶴生活景』

須山悠里／デザイナー。1983年生まれ。近年の主な仕事に、エレン・フライス『エレンの日記』（アダチプレス）、鈴木理策『知覚の感光板』（赤々舎）、潮田登久子『マイハズバンド』（torch press）、『ゲルハルト・リヒター』（青幻舎）、『李禹煥』（平凡社）、エレナ・トゥタッチコワ『聴こえる、と風はいう』（Ecrit）、「マーク・マンダース―マーク・マンダースの不在」（東京都現代美術館）、「東日本大震災10年　あかし testaments」（青森県立美術館）、「川内倫子：M/E　球体の上　無限の連なり」（東京オペラシティアートギャラリー／滋賀県立美術館）、「野口里佳　不思議な力」（東京都写真美術館）のデザインなど。
……p.58『やがて、鹿は人となる／やがて、人は鹿となる』
……p.104『mahora』

宗 幸／1987年生まれ。2012年、京都にてデザイン事務所UMMM（ムム）を設立。ブック・グラフィック・ファッションなどの領域でデザイン活動を行う。近年の仕事に『毎日読みたい365日の広告コピー』（ライツ社）、『まんが南の島フィジーの脱力幸福論』（いろは出版）、『姉のはなむけ日記』（岸田奈美 著）のブックデザインや、京都芸術大学オープンキャンパス案内のアートディレクションなど。Instagram：@sosachi
……p.78『「小屋の本」霧のまち亀岡からみる風景』

高宮 啓／1983年東京都生まれ。ファッション、アート、カルチャーの分野を中心に、広告や書籍、展覧会などのクリエイティブディレクション、企画、編集、出版を行う。現在は自身の出版レーベルであるREPOR / TAGE（ルポルタージュ）より『Moder―n』（モダーン）やロンドン拠点のデザインデュオOK-RMがデザインを手がける『(RE)PICTURE』（レピクチャー）といった雑誌の編集、発行も行う。Instagram：@moder.n.studio
……p.106『(RE)PICTURE 1 special edition』

髙室湧人／ca o studio代表、ドイツ・ベルリン在住。国内外を問わずデザインからアートの領域まで活動は多岐にわたる。主な仕事に、So Mitsuya Solo Exhibition "Bread and Butter"のビジュアル制作、『建築のことばを探す 多木浩二の建築写真』（House of Architecture）、『Fictive Appearance』（shctaig hauner）、『Signals』（Drawing Tube）の装丁など。Instagram：@ca_o_studio
……p.100『Hackability of the Stool スツールの改変可能性』

田中せり／1987年茨城県生まれ。企業のロゴデザインやアートディレクション、美術館の仕事などに携わる。主な仕事に日本酒「せんきん」、本屋青旗 Ao-Hata Bookstore、小海町高原美術館のロゴデザイン、DIC川村記念美術館「カラーフィールド 色の海を泳ぐ」展や森美術館「アナザーエナジー展：挑戦しつづける力―世界の女性アーティスト16人」の宣伝美術など。また、写真と印刷機を扱い偶発的な表現を試みたパーソナルワークの発表や展示なども行う。Instagram：@seri_tanaka
……p.44『What if God was an insect?』
……p.142『カラーフィールド　色の海を泳ぐ』

田中義久／永続性の高い文化的価値創造を理念にデザインを実践している。近年の仕事に東京都写真美術館をはじめとした文化施設のVI計画、ブックショップ「POST」「Gallery 5」「新建築書店」のアートディレクション、第58回ヴェネチア・ビエンナーレ国際美術展「日本館」や国際芸術祭「あいち2022」のサイン計画などがある。また飯田竜太とのアーティストデュオ「Nerhol」としても活動し、国内外で展覧会を開催している。Web：https://centre-inc.jp/
……p.134『疾駆』

谷川恵／ゆめある舎代表。1959年生まれ。2013年、ゆめある舎を設立。『せんはうたう』（詩：谷川俊太郎　絵：望月通陽　2013年）に続き、現在までに5冊の書籍を発行。フランス装、ドイツ装、手作業の糸かがり製本と、さまざまな製本スタイルで発行する。多和田葉子詩集『まだ未来』の装幀にこだわり、活版印刷・嘉瑞工房の高岡昌生氏、手製本・美篤堂の上島明子氏の全面的な協力のもと、イメージ通りの書籍をつくりあげる。
……p.32『まだ未来』

佃七緒／美術作家。1986年大阪生まれ。2015年京都市立芸術大学大学院修了。日々の営みの様子を、他者との対話や生活空間の様子から読み解き、立体・空間制作や映像制作等を行う。近年の活動に「ゆいぽーとAIR2023冬季」（新潟/2023）、「RAU試『ロードムービーをする』VIEWING」（横浜/2022）、「翻訳するディスタンシング」［企画者］（京都/2021）、飛鳥アートヴィレッジ展覧会「回遊 round trip」（奈良/2019）。Web：https://nanaotsukuda.com

……p.24『翻訳するディスタンシング / Translating the Distance』

中原麻那／1990年生まれ。2013年 デザイン専門学校卒業。デザイン事務所勤務や本屋勤務を経て2019年フリーランスとして活動開始。ブックデザインを主にCI・VI・フライヤー・ポスターなど紙媒体を中心に制作。Instagram：@mana__nakahara
……p.138『ののの』

仲村健太郎／1990年生まれ。2013年に京都造形芸術大学情報デザイン学科を卒業後、京都にてフリーランス。大学ではタイポグラフィを専攻。京阪神の芸術・文化施設の広報物や書籍のデザインを中心に取り組む。タイポグラフィや本のつくりを通して内容を隠喩し、読む人と見る人に内容の新しい解釈が生み出されることを目指している。Web：https://like-a-book.stores.jp/
……p.102『実在の娘達』

鳴尾仁希／1986年生まれ。2007〜2011年関西のデザイン会社勤務ののち、2011〜2014年「れもんらいふ」に所属。2015年〜独立、フリーランスとして活動開始。2022年「株式会社yana」設立。広告、ファッションブランドのカタログやキービジュアルの制作、CDジャケット、商品パッケージ、ウィンドウ、アート空間のキュリエーション等、幅広く活動する。Instagram：@naruochanworks
……p.14『shichimi magazine "The Framing Issue"』

新島龍彦／造本家。1991年生まれ。2014年有限会社篠原紙工入社。2020年より制作チームリーダーとなり、チームの行く先を考え会社を動かすメンバーとして日々のできごとと向き合っている。造本家としての個人制作においては、物語を紙に宿して形作ることを造本と捉え、大学時代より活動を続けている。会社としての仕事と個人としての仕事を分けるのではなく結びつけながら、本を作り続けている。Instagram：@book_tailor
……p.150『8Books & 8Boxes+1 山口信博と新島龍彦による8冊+1冊の本と箱』

180

西村祐一／1985年生まれ。藤村龍至建築設計事務所、neucitoraでの勤務を経て、2015年よりRimishunaを主宰。 ブックデザインとタイポグラフィを主軸に設計活動を行う傍ら、撮影やフィールドレコーディング、アートブックの制作等を行う。ブックデザインを手がけた『ホルツ・バウ―近代初期ドイツ木造建築』（ガデン出版、2020）が、ドイツ建築博物館 DAM (Deutsches Architekturmuseum) Architectural Book Award 2020にてThe Best Architectural Books を受賞。Web：https://www.Rimishuna.com/
……p.12『Medium Logistics』

二手舎／2012年、写真集、美術書、デザイン書などのヴィジュアルブック専門の古書店としてスタート。2018年に『プロヴォーク復刻版』を発行。2020年には京都に有料予約制の「NITESHA KYOTO」をオープン。Instagram：@nitesha_books
……p.120『プロヴォーク復刻版』

間奈美子／書容設計、エディトリアル・デザイン。言語美術制作。1994年、末生響名義で自身のテクストと造本を一つとした作品を刊行するインディペンデント・プレス「空中線書局」を開設。刊本、展覧会多数。1999年、主に作家・ギャラリーより、文学・芸術を中心とした作品集・書籍の編集、造本・制作までを請負う「アトリエ空中線」を設立。2015年〜 2022年、京都芸術大学講師。Instagram：@kuchusenshokyoku　Twitter：@biblio_kuchusen
……p.80『純粋思考物体』

藤田裕美／東京都出身。書籍、雑誌、画集、写真集、図録などのデザインを中心に活動中。2012年から2017年まで「WIRED」日本版（コンデナスト・ジャパン）アートディレクター。2021年より写真雑誌「IMA」（アマナ）アートディレクター。デザイン業と並行して、出版レーベル「FUJITA」を2015年に設立。2017年より展示スペース「STUDIO STAFF ONLY」主宰。
……p.20『距離と深さ』
……p.162『花とイルカとユニコーン』

星加 陸／1997年生まれ、京都府出身。京都市立銅駝美術工芸高等学校を卒業後、武蔵野美術大学に入学。同大学を中退後独立。グラフィックデザインを軸に分野を横断

した作品を発表。 近年の主な仕事にアーティストbetcover!!、SADFRANK、Keep Hushのアートディレクション、Haich Ber Na『When We Knew Less』キャラクターデザイン、『るろうに剣心─明治剣客浪漫譚─』(ANIPLEX)ロゴデザインなど。
Instagram：@s19r_2p
……p.92『平凡な夢』

前田晃伸／デザインチーム「ILLDOZER」を経てアートディレクター、デザイナーとしてCI、広告、パッケージ、エディトリアル、WEBなど幅広く活動。主な仕事として横浜DeNAベイスターズの年間広告のディレクションや「UT magazine」、雑誌「POPEYE」(マガジンハウス)のアートディレクションなど。現在ではMAEDA DESIGN LLC.を主宰し、AWW MAGAZINEや恵比寿映像祭のアートディレクションなどを手がけている。
Web：www.mdllc.jp
……p.128『KUROMONO』

牧野正幸／大学で建築を学んだ後、視覚情報によるイメージの生成過程への関心を軸にグラフィックデザイナーとして活動。近年の主な仕事として、フランスの作家Théo Cascianiが現在進行形で執筆している小説『MAQUETTE』の完成までに行う、12のプロジェクトのグラフィックデザインなど。Web：https://www.masayukimakino.com/
……p.48『Language: The documentation of WOTA office project』
……p.118『HOUSEPLAYING No.01 VIDEO』

松田洋和／1985年生まれ。2008年、武蔵野美術大学基礎デザイン学科卒業。2011年より、イラストレーター田渕正敏と「へきち」としても活動中。Sony Music Communications、イイノメディアプロ、日本デザインセンターを経て2020年に独立。Web：https://matsudahirokazu.com Instagram：@matsuda.hirokazu.qu
……p.38『Le provisoire permanent』

真名井大介／1988年島根県生まれ。「わたしたちを生かしているものの正体とは」を主題に、詩を中心とした作品を制作。早稲田大学文化構想学部卒業。第6回永瀬清子現代詩賞入選。Instagram：@daisukemanai Web：http://daisukemanai.com
……p.136『生きとし生けるあなたに』

溝田尚子／1978年生まれ。名古屋のデザイン事務所・ルークとtenpoに在籍後、喫茶店で働きながらフリーランスに。2012年から共同スタジオに席を持ち、主に美術館や児童館の広報物のデザイン、アーティストからの依頼で一緒に本を制作したりしている。2019年に仲間と共にリソグラフスタジオ「when press」を始め、自身でも作品や本を作って発表している。
……p.36『At NIGHT』

村尾雄太／1990年兵庫県生まれ。京都造形芸術大学情報デザイン学科卒業。慶應義塾大学大学院政策・メディア研究科修了。アート、ファッション、音楽などの領域に関わるグラフィックデザインやブックデザインを行う一方、2017年よりデザインスタジオwellのメンバーとしても活動する。2023年よりアーティストブックレーベルSAMY PRESSを高原颯時・長嶺慶治郎と共同主宰。
Web：http://yutamurao.com　https://well-studio.com
……p.114『Art Books: 79+1』

村上亜沙美／London College of Communication - University of the Arts London, BA Book Arts and Designで本づくりを学ぶ。帰国後、ブックデザイン事務所albireoでの勤務を経て、2015年よりデザイナー、製本家として活動を始める。2018年、東京から浜松に拠点を移し、2020年に浜松の街角に製本所を開く。
Instagram：@murakami_bindery　Web：https://asamimurakami.com
……p.94『言葉は身体は心は世界』

八木幣二郎／1999年、東京都生まれ。グラフィックデザインを軸にデザインが本来持っていたはずのグラフィカルな要素を未来から発掘している。ポスター、ビジュアルなどのグラフィックデザインをはじめ、CDやブックデザインなども手がけている。
……p.82『MALOU』

安田昂弘／グラフィックデザイナー、アートディレクター。1985年生まれ。獅子座。名古屋市出身。多摩美術大学グラフィックデザイン学科を卒業。2010年にドラフトに入

社。2015年に同社より独立し、現在はクリエイティブアソシエーション「CEKAI」に所属。アートディレクション、グラフィックデザインだけでなくデジタル領域のデザインやディレクション、プロダクトデザイン、映像、空間ディレクションなど幅広い分野でクリエイションをしている。国内外でのグラフィック作品の展示も積極的に行い、2019年には初となる作品集『GASBOOK36 Takahiro Yasuda』を発刊。人間のフィジカル的な視点とグラフィックのあり方を考察し多角的な活動を展開している。身長は190cm。Instagram：@takahiro_yasuda
……p.86『MARUHIRO BOOK 2010-2020, 2021-』

山元伸子／1972年生まれ。大学卒業後、書籍紙編集者を経て、2002年よりフリーのブックデザイナー。2005年に朗文堂・新宿私塾でタイポグラフィを学ぶ。2007年よりヒロイヨミ社として、かろやかな〈本〉のあり方を探りながらリトルプレスの制作を続けている。製本作家・都筑晶絵とのユニットananas pressとしても活動中。
Web：https://hiroiyomu.blogspot.com
……p.54『本をひらくと』

山本浩貴／1992年生まれ。小説や詩や上演作品の制作、デザイン、編集、芸術全般の批評など。制作集団・出版版元「いぬのせなか座」主宰。主な小説に「無断と土」。批評に「死の投影者による国家と死」。デザインに「クイック・ジャパン」(159号よりAD)、『TEXT BY NO TEXT』(いぬのせなか座叢書5)。企画・編集に『早稲田文学』2021年秋号。理論・批評の単著を2023年刊行予定。Twitter：@hiroki_yamamoto
……p.66『光と私語』

吉田昌平／1985年生まれ。デザイン事務所 ナカムラグラフを経て、2016年白い立体を設立。主にエディトリアル、パッケージ、Web、展覧会ビジュアルなどのアートディレクション、デザインを手がける。その他に紙や本を主な素材としたコラージュ作品を数多く制作発表する。近年の主な仕事に雑誌「POPEYE」(マガジンハウス)、「あまから手帖」(クリエテイ関西)のアートディレクション、曽我部恵一『いい匂いのする方へ』(光文社)の装丁など。
……p.154『ラブレター〈特装版〉』
……p.164『Trans-Siberian Railway』

米山菜津子／1981年、東京生まれ。2003年よりグラフィック・エディトリアルデザイナーとして活動開始。Cap、PLUG-IN GRAPHICを経て2014年よりYONEYAMA LLC.を設立。出版レーベル「YYY PRESS」主宰、オルタナティブスペース「STUDIO STAFF ONLY」運営。Web：http://natsukoyoneyama.tokyo.jp Instagram：@yoneyamallc
……p.96『GATEWAY 2020 12』
……p.122『DEVENIR / Takuroh Toyama』

KAORU／フードディレクター。「shichimi magazine」編集長。主に広告、エディトリアルにおけるフードクリエイション、企業や飲食店のレシピ考案等を手がける他、連載、ファッションブランドとのコラボレーション、国内外での個展開催などアーティストとしても幅広く活動。Instagram：@dressthefoodkaoru、@shichimimagazine、@foodonaphotograph
……p.14『shichimi magazine "The Framing Issue"』

Olivier Mignon／1983年ブリュッセル生まれ。2005年ルーヴァン・カトリック大学で美術史卒業後、アートプラットフォーム(SIC)を共同創立し、2020年まで編集・翻訳・キュレーションを行う。『L'art même』、『Artforum』の雑誌など執筆。2008～2011年ベルギー人アーティストのジャクリーヌ・メスマケールのアシスタントとしてアートブックの制作に携わる。2018～2022年『A/R』編集長を経て2021年より金沢を拠点とした、エディションの制作・出版社及びアート作品の展示スペース「Keijiban」を主宰。Instagram：@kei_ji_ban
……p.34『Daan van Golden Art is the Opposite of Nature』

Tanuki／2016年設立のグラフィックデザインスタジオ。国内外問わず文化施設やアーティスト、写真家、建築設計事務所、その他企業やブランドなど様々なコラボレーターと協働する。近年の主な仕事に「The Anatomy of Universality(The North Face Japan)」のキービジュアルデザイン、小牟田悠介「新しい天体」(SCAI THE BATHHOUSE)の広報物など。Instagram：@tanuki.ooo
……p.26『半妻ハットから』
……p.144『天地を掘っていく | DOVE / かわいい人
　　　　(Waiting for you | HATO / Charming Person)』

181

印刷／製本／加工会社他一覧 ※五十音順

※本書に収録した出版物は、編者並びに下記の皆様によって選出されました。

石崎孝多／タタ
1983年生まれ。全国各地のフリーペーパーを集めた「Only Free Paper」や、新聞のみを扱う「Only News Paper」を立ち上げ、メディアで話題を呼ぶ。2019年、デザイン・アートのジャンルを中心に、独自の視点でセレクトした新刊・古書を扱う店「タタ」を東京・高円寺にオープン。ギャラリーも併設し、さまざまな企画展を開催している。
https://tata-books.com/
https://www.instagram.com/tata_bookshop/

川﨑雄平／本屋青旗 Ao-Hata Bookstore
1988年生まれ。2020年、福岡・薬院に「本屋青旗 Ao-Hata Bookstore」をオープン。視覚文化を基軸としたセレクトで、国内外のアートブックやZINE、プロダクトを中心に取り扱う。店内のギャラリーでは、デザインや写真、絵画など、書籍と連動した企画展を開催。2021年からは出版活動も開始。
https://aohatabooks.com
https://www.instagram.com/aohatabooks/

櫛田理／FRAGILE BOOKS
編集工学研究所を経て独立。MUJI BOOKS（無印良品）のディレクターとして国内外の店舗開発、選書ディレクション、出版事業に携わる。2022年より、本のアートギャラリーとして「FRAGILE BOOKS」を設立。ブックアートの世界を牽引するヴェロニカ・シェパスや太田泰友の最新作のほか、古書や珍書も取り扱う。店舗はオンラインのみ。
https://www.fragile-books.com
https://www.instagram.com/fragile_books

黒田義隆・黒田杏子／ON READING
2006年に前身となる本屋を開業。2011年にブックショップ＆ギャラリー「ON READING」として移転・リニューアルオープン。「感じる、考える人のための本屋」をコンセプトに、新刊・古本及びリトルプレス、雑貨等を扱う。ブックイベントやWEBマガジン「LIVERARY」の企画・運営も手がける。2009年より出版レーベル「ELVIS PRESS」をスタート。
https://onreading.jp/
https://www.instagram.com/on_reading/

笹原高／North East
1983生まれ。2013年に東京を拠点とするオンライン書店「North East」を設立。個人の出版物から美術館の展示カタログまで、国内外から独自に収集した出版物を販売する。主な取り扱いジャンルは、視覚文化に関するグラフィックデザイン、アート、写真など。オフィスや店舗、イベント等に合わせた書籍のキュレーションも行う。
https://www.northeastshop.jp/
https://www.instagram.com/north_east_co/

菅原匠子／曲線
2019年、仙台市内に本屋「曲線」をオープン。人文、詩歌、美術書、児童書などの新刊書や、ZINE、CDなどを取り扱う。本と親和性の高いイベントや展示も開催。
https://kyoku-sen.com

清政光博／READAN DEAT
1981年生まれ。会社員時代に東京で東日本大震災を経験。同時期にリブロ広島閉店のニュースを知ったことをきっかけに本屋開業を決意。2年間の書店勤務を経て、2014年、広島市内に本と工芸の店「READAN DEAT」をオープン。暮らしや食にまつわる本や、リトルプレス、写真集などを取り扱う。店内に併設したギャラリーでは企画展を定期的に開催。
http://readan-deat.com/
https://www.instagram.com/readan_deat/

本屋B&B
2012年、博報堂ケトルの嶋浩一郎氏とブック・コーディネイター内沼晋太郎氏によって東京・下北沢に開業した、ビールが飲める本屋。著者によるトークを中心にイベントを開催するほか、早朝には英会話教室も開講している。
https://bookandbeer.com
https://www.instagram.com/books_and_beer_/

宮下遥／NADiff a/p/a/r/t
2018年より「NADiff a/p/a/r/t」店舗スタッフとして勤務。「NADiff a/p/a/r/t」は1996年に創業。翌年、東京・表参道に旗艦店「ナディッフ・NADiff」をオープン（2008年、恵比寿に移転）。コンテンポラリーアートに関する書籍やグッズを販売するほか、インストアのトークやパフォーマンス・イベントなども多数開催する。
http://www.nadiff.com
https://www.instagram.com/nadiff_apart_/

吉川祥一郎／blackbird books
1980年生まれ。CD・レコードショップ勤務を経て2014年に古本・新刊の書店「blackbird books」を設立。2016年より現在の大阪府豊中市・緑地公園そばに移転。文学・人文学、美術書・アートブック、建築・インテリア、絵本、リトルプレスなどを取り扱う。本にまつわる作家の展示も多く開催。flower shop「花店note」を併設する。
https://blackbirdbooks.jp/
https://www.instagram.com/blackbirdbookjp/

183

西山 萌
編集者。多摩美術大学卒業後、出版社を経て独立。雑誌「TOKION」のリニューアル創刊に携わるほか、編集を基点に企画制作、キュレーションや場所作り、メディアディレクションを行う。編集を手がけた書籍に『A DECADE TO DOWNLOAD—The Internet Yami-Ichi 2012-2021』(2022)、『来るべきデザイナー：現代グラフィックデザインの方法と態度』(グラフィック社、2022)など。
Instagram : @moe.ninnjinnlove

三條陽平
ORDINARY BOOKS代表。1987年生まれ。蔦屋書店、BACHを経て2022年独立。出版、流通、販売、選書を軸に横断領域的な本との関りを目指している。TOKYO ART BOOK FAIR 2022にプロジェクトリーダーとして参画。出版事業に宇平剛史『Cosmos of Silence』(2022)がある。
Web：www.ordinarybooks.com　Instagram：@sjyh_ordinarybooks

加納大輔
グラフィックデザイナー。1992年生まれ。2019年よりフリーランス。雑誌「NEUTRAL COLORS」のADを務めるほか、作品集のブックデザインなど、文化・芸術に寄与する仕事を中心に活動。2022年より多摩美術大学版画専攻にて非常勤講師を務める。近年の主な仕事に、塩田千春『朝、目が覚めると』(ケンジタキギャラリー、2022)、奥誠之『ドゥーリアの舟』(oar press、2022)など。
Web: www.daisukekano.com　Instagram:@disk.kn

編集・執筆　　西山 萌、三條陽平
デザイン　　　加納大輔
撮影　　　　　平松市聖

造本設計のプロセスからたどる
小出版レーベルのブックデザインコレクション

2023年3月25日　初版第1刷発行

編　者　　西山 萌・三條陽平・加納大輔
発行者　　西川正伸
発行所　　株式会社 グラフィック社
　　　　　〒102-0073 東京都千代田区九段北1-14-17
　　　　　TEL 03-3263-4318　FAX 03-3263-5297
　　　　　http://www.graphicsha.co.jp
　　　　　振替 00130-6-114345
印刷・製本　図書印刷株式会社

ISBN978-4-7661-3765-1 C3070
2023 Printed in Japan